더 보고 싶은 그림

열세 번째 책을,
사회생활을 시작한 사랑하는 두 딸 세린과 세은에게

일러두기
1. 작품 제목은 한자음 표기와 한글로 번역된 표기 중에서 더 많이 쓰이는 방식에 따랐다.
2. 작품 크기는 세로, 가로 순으로 표기했다.

*이 책 인세의 일부는 극빈국 어린이들에게 나누어 줄 생명의 물과 빵을 구하는 데 기부됩니다.

더 보고 싶은 그림

모든
그림에는
인생이
담겨 있다

이일수 지음

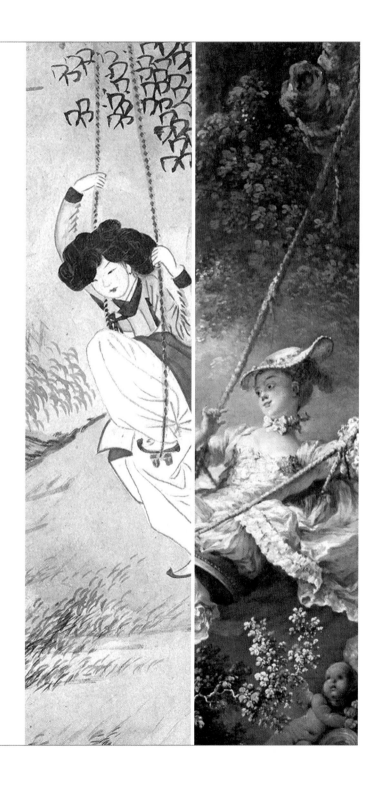

SIGONGART

차례

제1전시실_
보이는 그대로 보기

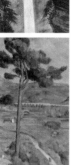

제2전시실_
다른 사람의 눈으로 보기

제3전시실_
나의 눈으로 보기

오늘 여기, 그림 앞 관람객의 모습을 보며

—

미술 전시장을 찾는 오늘의 수많은 관람객을 바라본다. 그림을 어떤 방식으로 만나며, 그 그림에서 무엇을 보고 있을까?

여전히 다수의 관람객들은 인상파나 절파 같은 사조의 영역 안에서 점묘법이나 몰골법沒骨法(윤곽선 없이 색채나 수묵을 사용하여 형태를 그리는 그림)과 같은 화법의 '틀'로 작품을 바라본다. 다층적 그림들을 사조와 화법의 틀로만 본다면 그림에 담긴 이야기를 볼 수 없고, 감동의 여운도 짧다. 감상에도 다층적 시각이 필요하다. 작품의 경향에 따라서는 보이는 그대로 보는 것이 필요한 작품이 있고, 다른 사람의 눈으로 보는 것이 필요한 작품이 있다. 또한 나의 눈으로 보는 것이 필요한 작품도 있다.

김홍도의 〈노상송사〉와 조지 칼렙 빙엄의 〈시골 선거일〉, 복쇠의 손이 그려진 〈자매문기〉와 미켈란젤로 부오나로티의 〈반항하는 노예〉, 카

스파어 다비트 프리드리히의 〈안개 바다 위의 방랑자〉와 귀스타브 카이보트의 〈창가에 있는 젊은 남자〉, 그리고 신윤복의 〈계변가화〉와 강희언의 〈사인사예〉의 경우는 '보이는 그대로 보기'로 한다.

서민의 일상을 즐겨 그린 김홍도와 조지 칼렙 빙엄의 그림 중에는 백성 상호 간의 이해를 조정하며 사회 질서를 바로잡는 역할을 해야 할 고위 공직자를 담은 그림, 정치인에게 권력을 갖도록 하는 풀뿌리 민주주의를 결재하는 유권자를 담은 그림이 있다. 두 그림에는 술 냄새가 진동한다. 오늘 여기에서도 외면할 수 없는 내용들이다. 하층민 복쇠의 손이 담긴 그림과 '신의 손'이라 불린 예술가 미켈란젤로가 표현한 노비의 몸을 통해서는 지난 몸의 역사를, 그리고 오늘 우리의 몸을 본다. 카스파어 다비트 프리드리히와 귀스타브 카이보트는 사람의 뒷모습을 그렸다. 감성적 그림의 뒷모습 이면의 그들이 시선을 둔 시대의 모습을 통해 그림의 얼굴을 본다. 신윤복과 강희언이 시냇가 기슭을 배경으로 그린 그림에는 극명하게 드러나는 두 시선의 방향이 있다. 장소 특정적 상황들이 펼쳐 보이는 두 시선을 그대로 보는 것은 중요해 보인다.

그림 앞에 서는 순간, 부지불식간에 창작자의 인지도나 표현의 선정성 등 기타 주변적 요소들에 가려서 그림이 보여 주는 어떤 것을 간과할 때가 있다. 따라서 그림은 '보이는 그대로 보기'도 중요하다.

정선의 〈박연폭포〉와 폴 세잔의 〈고가교가 있는 풍경(생트빅투아르산)〉, 윤두서의 〈나물 캐기〉와 장 프랑수아 밀레의 〈이삭 줍는 여인들〉, 김홍도의 〈서당〉과 김준근의 〈서당〉, 그리고 심사정의 〈호취박토도〉와 장승업의 〈호취도〉의 경우는 '다른 사람의 눈으로 보기'로 한다.

정선과 세잔은 험난한 산을 쉼 없이 오르다 보니 그들 자신이 산과 같은 사람이 되었고, 또한 예술적 성취를 이루었다. 각각 산에 천착했던 이유와 그들이 산 정상에서 본 것은 무엇인지 알아본다. 윤두서와 밀레의 그림을 통해 여인들이 들판에 나선 이유를 살펴본다. 과연 그들이 서

있는 땅은 젖과 꿀이 흐르는 풍요의 땅인지 함께 서 보기로 한다. 김홍도와 김준근은 당시 일상의 모습들을 그린 화가들인데 격변기의 배움터를 담은 그림도 있다. 전통의 서당과 다른 차원의 새로운 학생들과 직업인으로서의 훈장을 만나 보며 오늘날 배움터를 생각해 본다. 심사정과 장승업의 그림 속 매들은 사냥의 본능과 본질을 상실한 맹금류로 표현되었다. 매의 눈동자가 흔들리는 이유를 알아본다.

그림에 따라서는 내 눈을 경계해야 할 때가 있다. 내 눈은 본질적 의미의 그림을 보는 데 한계가 있기 때문이다. 감상의 열린 가능성을 위해 '다른 사람의 눈으로 보기'도 중요하다.

파블로 피카소의 〈과학과 자비〉와 프레더릭 모건의 〈자비〉, 신윤복의 〈단오풍정〉과 장 오노레 프라고나르의 〈그네〉, 신광현의 〈초구도〉와 윤덕희의 〈공기놀이〉, 그리고 김홍도의 〈그림 감상〉과 주세페 카스틸리오네의 〈루브르 박물관의 살롱 카레〉의 경우는 '나의 눈으로 보기'로 한다.

피카소와 프레더릭 모건은 공통적으로 '자비'를 주제로 그림을 남겼다. 자비가 필요한 시대에 과학, 종교, 자본, 그리고 예술의 의미를 살펴본다. 신윤복과 프라고나르의 그림 속에는 그네를 타는 젊고 아름다운 여인들이 등장한다. 현실과 이상의 경계를 날고 있는 그네 위 그녀들의 사회적 위치, 그리고 그녀들을 향해 쏟아지는 시선을 본다. 신광현과 윤덕희는 아이들의 놀이의 순간을 그렸다. 놀이가 상실된 시대에 건강한 '놀 권리'를 생각해 본다. 김홍도와 카스틸리오네는 '보여 준다는 것'과 '본다는 것'은 어떤 의미를 갖는지를 생각해 보게 하는 그림들을 남겼다. 그림은 감상자의 시각과 사유를 기만하기도 하고 해방하기도 한다는 것을 알게 된다.

"그림을 통해 무엇을 보아야 할까?"라는 질문 앞에서 '나의 눈으로 보기'도 중요하다. 생생한 그림의 눈이라는 것도 결국은 그것을 담는 나의 눈에 있는 것이다.

『더 보고 싶은 그림』은 동일한 소재 혹은 주제의 두 작품을 비교 감상하며 이를 동시대인의 삶으로 이어 보고자 한다. 우리가 그림에서 더 보아야 하는 것은 사조나 화법이 아닌 오늘 여기의 삶과 인간이기 때문이다. 그림을 감상한다는 것은 감상하는 순간적 행위에 한정한 것이 아닌 화가와 감상자가, 저자와 독자가, 예술과 대중이 삶을 전제로 서로의 마음을 나누는 데에 의미가 있다. 그림은 창작자의 손이 아닌, 관찰하고 성찰하는 감상자의 눈과 마음속에서 완성된다.

미술 작품을 통해 인생을 더 보여 주기 위한 지난한 과정에 『옛 그림에도 사람이 살고 있네』에 이어 다시 한 번 좋은 기회를 준 시공사에 고마운 마음을 전하고 싶다. 또한 한결같은 마음으로 저자의 미술 여정에 동행해 주시는 독자 여러분께도 진심으로 감사의 마음을 전한다.

여러분의 삶이 곧 그림이라는 말씀을 드리며

2019년 여름에 이일수

제1전시실

보이는 그대로 보기

 &

김홍도, 〈노상송사〉
조지 칼렙 빙엄, 〈시골 선거일〉

01

술 취한 미래의 시간을 보다

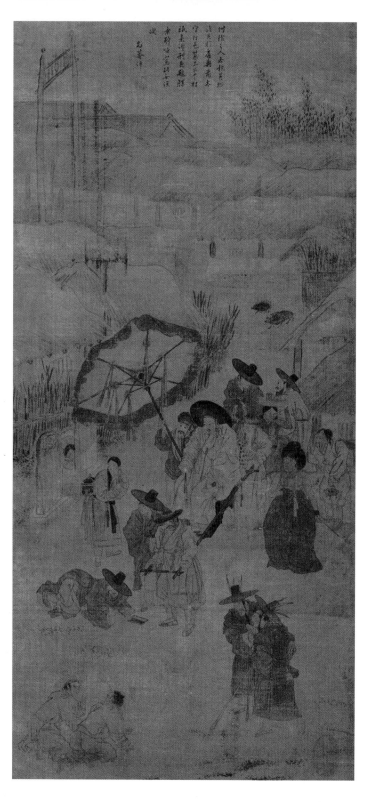

김홍도, 〈노상송사〉(『행려풍속도병』)
18세기, 견본채색, 90.9×42.7cm,
국립중앙박물관

김홍도의 〈노상송사〉

길 위에서 본 어떤 판결
—

동네 어귀에 많은 사람들이 몰려 있다. 무슨 일인지 격앙된 두 남자의 날 선 공방이 사람들의 이목을 집중시키는 중이다. 주위에 초가집이 밀집한 것으로 보아 인구 밀도가 꽤 높은 동네 같다. 다양한 사람들이 많이 모여 살면 동네 분위기가 활기차고 좋은 일도 많지만 그만큼 크고 작은 사건이 종종 발생할 수밖에 없다. 오늘은 태수까지 등장하니 분위기가 심상치 않다.

　　김홍도金弘道, 1745-?의 〈노상송사路上訟事〉는 그의 다른 풍속도들에 비해 여러모로 색다른 재미를 주는 그림이다. 우선 그의 풍속도들은 배경은 배제하고 인물의 행동을 중심으로 묘사된 것이 대다수다. 하지만 이 그림에는 인물 표현은 물론이고 배경까지도 드러난다. 언뜻 보이는 것만도 10여 채 이상의 초가집이며, 멀리 기와집까지 묘사되었다. 초가집은 서민들의 주거용이고 기와집은 근거리에 세워진 홍살문을 볼 때 관공서로 짐작된다. 이처럼 건물의 용도까지 드러내는 배경의 세심함은

인물 표현 못지않다. 낮게 엎드린 가옥들의 지붕과 지붕이 맞닿은 채로 '동네'라는 공간적 배경은 깊이와 거리감을 드러내고 있다. 또한 김홍도는 물론이고 조선 시대 다른 화가들의 그림 중 이처럼 다양한 직업군이 한 장면에 묘사된 그림이 몇 점이나 전해지는지 잠시 헤아릴 정도로, 한 작품에 여러 계층이 등장한다는 것만으로도 눈여겨볼 만하다. 화가는 등장인물 개개인의 얼굴 표정과 의복에 그들의 신분을 더할 수 없을 정도로 섬세하게 묘사해 두었다.

무리 지은 사람들 앞에 만만찮은 상황이 벌어지고 있다. 길 위에 엎드린 두 남자의 팽팽한 접전은 긴장감마저 느껴질 정도다. 사건의 내막에 대한 호기심과 상상력이 동시에 발휘되는 가운데 그림 상단의 표암豹菴 강세황姜世晃의 평이 눈에 띈다.

모시는 위치에 있는 사람들이 각각 자기의 물건을 가마의 앞뒤에서 잡고 따르는데 앞쪽 태수의 행색이 심히 걱정된다. 고을 백성이 송사를 올리고 형리가 조서를 적는데 술에 취해 부르고 쓰는 것이니 잘못된 판결이 없겠는가. 표암이 평하다.

표암의 글을 통해 사건의 자초지종을 대략 알 수 있다. 이제부터 우리는 태수가 공정한 판결을 내리기를 바라는 마음에서 싸움 구경꾼의 눈이 아닌 감시자의 눈으로 송사 과정을 함께 보기로 한다. 먼저 송사를 올리는 사람들을 바라보자. 이들이 이렇게 극단적인 상황으로 오기까지는 나름의 사정이 있었을

것이다. 처음에는 작은 말다툼이었겠지만 각자 자신의 입장만 주장하다 보니 좀처럼 의견이 좁혀지지 않아, 결국 법의 판결에 호소하기에 이르렀다. 당시 현장의 분위기가 두 사람의 태도에 고스란히 드러난다.

왼쪽 남성은 머리에 패랭이를 썼다. 상민층에게 허락된 두루마기에 허리띠를 매었으며 발에는 짚신을 신고 있다. 조금 흐트러졌지만 외출복 차림이다. 어렵지 않게 그가 보부상임을 알아볼 수 있다. 햇빛을 가리기 위한 목적으로 대나무를 가늘게 쪼개 만든 패랭이는 보부상이나 백정 같은 당시 천민으로 분류되던 이들이 주로 썼던 모자다. 보부상들은 주먹 정도 크기의 목화송이로 패랭이를 장식했는데 그림으로는 확인이 쉽지 않다.

그에 비하면 오른쪽 남성은 맨상투다. 헝클어진 머리카락에 허름한 무명 바지저고리 차림이며 게다가 신발을 신지 않은 맨발이다. 두 사람은 방금 전까지 육탄전이라도 벌였을까? 그래서 모자도 신발도 벗겨졌을까? 격한 몸싸움이 있었다고 하기에는 왼쪽 보부상의 옷차림이 크게 흐트러지지 않았다는 점에서 고개가 갸우뚱해진다. 조선 시대에는 천민이 패랭이를 쓰고 가다가 양반을 만나면 길가에 패랭이를 벗어 놓고 엎드리는 관습도 있었으니 혹시나 해서 주변을 샅샅이 살펴보지만 모자 비슷한 것도 보이지 않는다. 또 신발이 없는 상황은 어떻게 보아야 할까? 어쩌면 그는 하루 벌어 한 끼 먹기도 쉽지 않은 삶, 너무나 가난해 신발조차 구할 수 없는 형편 속에 있는지도 모른다. 걸인인가 싶기도 하지만 그렇다면 저토록 적극적으로 자신의 의사를 밝히기도 쉽지 않다고 본다. 사정이 어찌되었건 여기 모인 많은 사람들 중에서도 유난히 옷차림이 허름하고 맨발인 그에게 자꾸 시선이 가는 것은 냉혹하고 잔인한 그의 삶이 보이기 때문이다.

이와 같이 의복 상태를 통해 송사를 올리는 두 사람의 경제적 차이가 드러난다. 골목에서 함께 장사하는 사람들이라면 장사의 규모와 수

입의 차이를 보여 주는 요소가 된다. 두 사람의 얼굴 표정과 몸짓을 통해 감정적 차이마저 고스란히 읽힌다. 송사에 임하는 왼쪽 남성의 몸짓과 표정에는 다소 여유가 있다. 옆 사람에게 흥분하지 말고 자제하라는 듯 왼쪽 손가락을 펼쳐 손사래를 치고 있으며 눈웃음까지 지으며 크게 웃고 있다. 반면 오른쪽 남성의 몸짓과 얼굴 표정은 무언가 억울하고 절실해 보인다. 두 팔을 뻗어 땅바닥에 엎드린 자세인데 어깨는 경직되어 있고 왼쪽의 상대편을 보는 측면 얼굴에는 짙은 눈썹과 뭉툭한 콧날의 움직임이 도드라짐에도 위기를 맞은 불안감이 엄습해 있다. 소송에 임하는 얼굴 표정과 몸짓만 보면 오른쪽 사람은 이미 진 것 같기도 하다.

다툼에도 고수와 하수가 존재할까? 분명한 점은 오른쪽 남성에게는 한 발자국도 물러설 수 없는 절박함이 있다는 것이다. 그가 느끼는 불안감과 좌절감은 감정적 차원이 아닌, 하루 한 끼니 생존 위기의 문제다. 두 사람의 경제적 여건과 그에 따른 감정적 차이는 사회적 위치와 경험에서의 차이일 것인데 그런 조건들이 송사를 진행하는 과정과 판결에도 영향을 미치지 싶은 불길한 생각이 든다. 노상 소송은 지역 상권의 분쟁이 아닐까 싶다. 소상공인의 골목 상권이 단단한 자본력에 잠식당하는 일은 예나 지금이나 왕왕 존재했다. 동일 지역에서 동일 업종에 종사하는 사람들 사이에서의 이해관계 충돌은 언제고 촉발 가능성이 있다. 이때 백성들의 이해관계를 조정하며 사회 질서를 바로잡는 역할을 해야 할 고위직 관리에게는 가진 것 없고 아는 것 없는 '이름 없는' 사람들이라도 억울함 없도록 그들의 사정을 살펴보는 세심한 시선이 요구된다. 한 가족의 생계가 걸린 엄중한 문제이니 말이다. 그래서 판결을 하는 자리는 매우 중요한 위치다. 그런데 그림 속 태수의 표정은 길을 지나다 우연히 싸움 구경을 하게 된 구경꾼의 눈, 그 이상도 이하도 아니어 보인다.

그러고 보니 동네 어귀의 서민들 모두 땅에 발을 디디고 서 있는데 태수 혼자만 평교자 위에 앉아 있다. 당시 평교자는 종1품 이상의 고위

직만 탈 수 있었다. 품질이 우수한 것은 작은 기와집 한 채와 맞먹을 정도로 값비쌌던 표범 가죽을 평교자에 씌워 놓은 것에서도, 높은 사회적 위치를 알 수 있다. 그런 위치의 태수가 순행 나갈 때는 단정하게 썼을 갓의 상태가 순행에서 돌아오는 지금은 머리 뒤쪽으로 뉘어져 있다. 자신의 눈으로 볼 수 있는 기본적인 매무새마저 인지하지 못할 만큼 취했다. 이래서는 자신의 눈으로 보지도 못한 상황을 이해관계 당사자들이 전하는 말만 듣고 판결 내리게 생겼다.

그렇다면, 그의 보좌진들이라도 멀쩡한가? 그도 아니다. 땅바닥에 엎드려 판결문을 받아쓰는 형리의 모습은 길바닥에 그대로 누워 잤으면 딱 좋을 상이다. 앞쪽 가마꾼 옆에 서 있는 형리도 갓이 옆으로 삐딱하게 기울어진 것도 의식하지 못한 채로 헤벌쭉 웃으며 있다. 서 있는 게 신기할 정도다. 관청까지 가지 못하고 노상에서 즉석 판결을 진행해

야 하는 급박한 상황에서 태수와 형리들 중에 정신이 멀쩡한 사람이 없다. '취중에 부르고 쓰는' 사람들의 정신 상태와 진행 과정을 볼 때 술에 술 탄 듯 물에 물 탄 듯 판결 또한 어정쩡하지 않을까 싶다. 사건의 본질과는 달리 송사의 고수에게 이로운 판결이 내려질까 염려된다.

이 그림에는 모두 열일곱 명이 보인다. 언뜻 보면 몰려 있는 사람들 중에서 판결을 호소하는 두 명과 판결을 내려야 하는 태수 일행 일곱 명 정도 외에, 나머지 사람들은 송사 구경꾼들 같다. 하지만 찬찬히 보면 열일곱 명 가운데 자그마치 열네 명이나 관리 행차 인원이다. 백성의 수보다 관리 행차 수행원이 많다.

앞에서 두 명, 뒤에서 두 명, 이렇게 총 네 명이 메야 하는 평교자를 둘이 메느라 힘겨워 보이는 가마꾼 두 명, 태수에게 쏟아지는 햇빛을 가려 주기 위해 큼지막한 일산을 든 하인 한 명, 그 앞쪽에서 지필묵이 담긴 함을 등에 진 댕기머리를 한 하인 한 명, 그 옆 길바닥에 엎드려 조서를 작성하는 형리 한 명과 앞쪽 가마꾼 옆에 서 있는 형리 한 명, 그리고 그림 오른쪽에는 관청에 소속되어 관리 행차를 호위하는 군노 두 명이 있다. 군노들은 청색 빛과 홍색 빛의 철릭 위에 먹색 쾌자를 입고 꿩 깃털로 장식된 흑립(옻칠을 한 갓)을 쓴 채 창을 들고 서 있다.

이렇게 한 명 한 명 가까이 살피다 보면 흥미로운 점을 하나 발견할 수 있다. 등장인물의 수만큼이나 다양한 형태의 모자다. 보부상이 쓴 패랭이, 군노가 쓴 흑립, 가마꾼이 쓴 벙거지, 태수 및 관리들이 쓴 갓을 보는 재미가 꽤 쏠쏠하다. 우리나라가 원래는 '모자의 나라'였음은 당대에 조선을 방문했던 외국인들이 쓴 책에서도 드러난다. "한국은 모자의 왕국이다. 세계 어디서도 이렇게 다양한 모자를 지니고 있는 나라를 본 적이 없다. 공기와 빛이 알맞게 통하고 여러 용도에 따라 제작되는 한국의 모자 패션은 파리인들이 꼭 알아 둘 필요가 있다고 본다." 패션의 나라 프랑스의 민속학자 샤를 바라Charles Varat가 저술한 『조선 기행』(1892)에

나오는 이야기다.

푸른 눈의 이방인들의 여러 기록에는 조선 시대 모자의 다양한 종류는 물론이고 형태의 아름다움과 기능의 뛰어남까지 상세하게 묘사되어 있다. 이처럼 조선인들은 모자를 통해 신분과 직업을 알렸고, 또한 자신이 참여하는 행사의 성격과 그날의 날씨에 따라 다양한 모자를 착용했다. 정말로 놀랍다. 다양한 디자인의 모자를 수천 종이나 만들어 쓴 것, 전 세계 2천9백여 개의 언어 중 언어학적으로 최고

라고 평가받는 한글, 그리고 오늘날의 한류 콘텐츠 등을 보면 우리나라의 DNA에는 정말로 특별한 무엇이 있지 않나 싶다. 조선의 여러 모습을 그렸고 관련 책도 집필했던 영국 화가 엘리자베스 키스의 표현처럼 '기발한 아이디어', '기막힌 명품'이 가능했던 것은 이처럼 독창적 창조력과 실천적 학문 탐구의 지적 능력, 그리고 부지런함이 전제되었기 때문이다. 우리에게는 분명 긍정의 정신성이 있다.

독특한 감각과 창의적 재주를 상징하는 우리의 모자 패션 문화의 흔적을 현재는 민속박물관의 유물 전시나 이 같은 옛 그림을 통해서나 보는 실정이다. 일제강점기의 단발령 같은 역사의 부침과 이후 서양식 의복 유입 등으로 잃어버린 우리 고유의 모자 패션 문화를 김홍도의 손끝에서나마 확인할 수 있으니 그나마 다행이라고 생각해야 할까.

다시 태수와 관속들을 만나 보자. 태수 옆에 있는 담뱃대를 든 기생, 그녀 뒤에는 왼손에 화로를 들고 등에 종이 묶음을 진 더벅머리 하인, 그를 무심히 바라보는 머리에 술과 안주가 든 바구니를 인 하녀, 그리고 그녀 뒤에서 송사에는 별 관심 없이 자신들의 대화를 나누는 수행원 두

사람까지 이들은 모두 태수의 순행에 동원된 사람들이다. 열일곱 명 가운데 순수한 구경꾼은 딱 한 명이다.

신언서판을 생각하며
—

동서고금의 화가들에게 자신이 살았던 시대의 정치, 경제, 사회 환경은 작품의 중요한 모티프가 된다. 김홍도가 살았던 18세기의 조선은 임진왜란 이후 나라가 안정을 되찾으면서 다시금 부흥했던 영·정조 시대였다. 그렇더라도 사회 공동체에는 크고 작은 사건들이 있기 마련이다. 서민들의 생활상이 적나라하게 표현된 〈노상송사〉는 김홍도가 서른네 살 즈음 만든 작품으로 그가 화원 자리에 있을 때 그린 8폭짜리 병풍『행려풍속도병行旅風俗圖屛』중 한 폭이다.

　현장 중심적인 그림의 세세함과 생동감 있는 분위기 때문에 제작 동기와 목적이 더 궁금해진다. 이리저리 살펴보니 제8폭 〈파안흥취破鞍興趣〉에 시기가 적혀 있다. '1778년 초여름'으로 정조가 스물다섯의 젊은 나이로 왕위에 오른 지 두어 해 지난 때다. 선왕 영조가 52년의 재위 기간 동안 추진해 온 좋은 정치 철학의 일부는 변화하는 세상에 맞도록 재정비하여 계승하고, 아울러 자신이 지향하는 정치 철학도 구상할 시간이다. 궁궐 밖 백성들의 삶이 궁금했던 왕은 화원인 김홍도를 불러 인상적인 풍경을 그림으로 담아 오라 명했을 터다. 정조는 이후에도 금강산과 영동 일대 등을 유랑하며 그림을 그리게 할 만큼 김홍도를 신임했다. 이렇게 궁궐 안에 머물 수밖에 없는 스물일곱의 정조를 대신하여 30대 젊은 화가 김홍도는 화구를 챙겨 전국 유랑을 떠나게 된다.

　그렇게 완성된 8폭 풍속도에는 우리가 살펴보고 있는 마을 수령이 거리에서 판결하는 모습을 그린 〈노상송사〉, 말을 타고 다리를 건너는 선비에 놀라 황급히 달아나는 물새와 물새에 놀란 사람과 말의 모습을

그린 〈과교경객過橋驚客〉, 열심히 타작 중인 농부들의 모습을 그린 〈타도락취打稻樂趣〉, 길가 대장간에서 쇠를 두드리는 장면과 주막에서 밥을 먹는 나그네의 모습을 그린 〈노변야로路邊冶爐〉, 어촌의 어물 장수 여인들이 광주리와 항아리를 이고 나타난 포구의 모습을 그린 〈매염파행賣鹽婆行〉, 네댓 명의 나그네들이 강가 나루터에서 사공을 기다리는 모습을 그린 〈진두대주津頭待舟〉, 말을 탄 선비 일행과 소를 탄 여인이 길 위에서 교차하는 모습을 그린 〈노상풍정路上風情〉, 말을 타고 지나가는 선비가 목화 따는 여인들을 훔쳐보는 모습을 그린 〈파안흥취〉가 담겨 있다. 모두가 화가였던 여행자가 만난 풍경이다.

처음부터 임금에게 보일 목적으로 제작되었음은 인물과 배경을 세세하게 표현한 것과 채색한 것에서 알 수 있다. 또한 마지막 단계의 그림 평을 스승 강세황에게 맡긴 점도 그렇다. 당시 최고의 평론가였고 서로 존경하는 사제 관계이자 예술 동지였던 그의 화평을 담는 것은 자연스러운 과정이라고 여길 수도 있다. 그런데 화가는 그림 그린 장소를 '담졸헌澹拙軒'이라고 적었다. 강희언의 집이다. 평소 친한 벗들과 자주 모이는 장소에서 그렸으니 화평도 벗들에게 맡기는 게 자연스럽다. 그것을 군이 스승에게 부탁한 이유는 임금 앞으로 갈 그림이기에 격을 맞추기 위함이라고 볼 수 있다.

감상용으로 제작된 8폭짜리 병풍 그림들 사이에서 〈노상송사〉는 화가가 작정하고 끼워 넣은 '보고용' 그림으로 생각된다. 어느 고을에서 마주한 송사 사건을 바라보는 젊은 화원의 시선이 심상치 않다. 여전히 동시대인들을 유연한 필 선으로 묘사했지만 그들의 직업적 위치에 따른 동작과 심리 표현은 관찰자적 시선으로 날카롭게 그려 냈다. 화가는 거리의 송사를 어떤 각도에서 표현하고 있는 것일까? 임금에게 여느 구경꾼들처럼 싸움을 구경하라는 차원에서 이 내용을 그린 것은 아니다. 그렇다면 이 그림을 통해 무엇을 보여 주고 싶었던 것일까? 경제학 관

점으로 접근해 물품 판매 권리에 대한 문제를 기록한 것일까, 아니면 사회 심리학 관점으로 접근해 백성 간의 갈등 문제를 기록한 것일까?

내가 보기에, 화가는 물품 판매 권리나 백성들의 갈등을 그림의 화두로 삼은 것 같지는 않다. 물품 판매 문제로 접근했다면 태수 앞에서 송사를 올리는 상황에 문제의 물품을 그리지 않았을 리 없다. 또한 백성들의 갈등 문제에 접근했다면 송사를 올리는 두 사람의 위치를 그림의 구석에 두지 않았을 것이다. 그런데 그들을 그림 하단의 왼쪽 구석에 배치했다. 반면 판결하는 태수와 관속들은 그림의 중심에 배치했다. 이러한 화면 구성을 해석해 볼 때 김홍도가 임금에게 보여 주고자 한 것은 다투는 백성 간의 이권 분쟁 모습이 아닌, 판결하는 태수의 모습이다.

〈노상송사〉는 조선 시대의 임금이 아닌 오늘날의 일반 감상자가 보아도 책임이 막중한 고위직 관리의 자질을 생각하게 한다. 술 취한 고위직 공무원이 일으키는 사회 문제들, 국민 위에 군림하려는 특권 의식에 찬 정치가들…. 잊을 만하면 다시금 뉴스가 되는 과잉 의전이 생각난다. 최고위직 공무원 한 사람의 편의를 위해 수많은 이들이 불편을 겪는 일이 여러 번 있었다.

다시 그림을 본다. 그림 속 지역은 행정 관청이 있을 만큼 규모가 크다. 그렇다면 판결을 구경하려고 모여든 사람도 꽤 있을 법하다. 하지만 그림에는 구경하는 백성이 거의 없다. 호위 군노 두 명이 창을 휘두르며 행인들을 과잉 통제했을 가능성이 없지 않다. 그렇게 통제된 사람들 속에 여행 중이던 김홍도가 있던 것이다. 그런 관점에서 태수를 보자니 그가 관리로 등용될 때 평가가 엄중하지 않았구나 싶다. 조선 시대는 관리를 뽑을 때 신언서판身言書判의 기준이 있었다. 과거 시험에서의 합격은 기본이고, 장차 백성들을 위한 관리로 일할 인물의 '신(용모)', '언(말씨)', '서(글씨)', '판(판단력)'은 중요한 잣대였다. 중요한 직책을 맡은 사람들에게 요구되는 능력 중에서도 제일 중요한 능력은 판단력이라고

생각한다. 다른 요소들도 가볍지 않겠지만 사물과 현상의 이치를 깨닫는 능력과 사건의 옳고 그름을 가리고 판단하는 능력은 조선 시대나 오늘날의 고위직 관리들에게 모두 중요한 자질이다. 그런데 억울한 사람이 없도록 백성들을 두루 살피고 판결해야 하는 태수가 술에 취해 판결을 내리고 있다. 중앙 정부로부터 임명된 지방 관리인 태수의 판단력은 다방면에서 문제 있어 보인다. 우선 상황 판단력이 좋지 않다. 그림 속에서 햇빛을 가리는 일산을 든 하인을 통해 해가 중천에 떠 있는 시간대임을 알 수 있다. 백성들의 눈에 그들은 한낮에 술을 마신 공직자다. 보좌진들의 상황도 좋지 않다. 술에 취해 헤벌쭉 웃으며 서 있는 형리나 엎드려 판결문을 받아쓰는 형리나 마찬가지로 태도와 행색이 엉망이다.

　예전부터 경험과 덕망 있는 이들은 이 점을 중시했다. 병자호란 때 소현세자를 모시고 청나라에 다녀온 바 있는 이회가 정3품 지방관으로 제주도로 발령 났을 때, 고산 윤선도는 "정치를 할 때는 관직의 높고 낮음이나 지역의 크고 작음을 논하지 않고 반드시 인재를 얻는 것이 먼저"라고 조언했다(『고산유고孤山遺稿』). 윤선도만이 아니라 동서고금의 문헌에 이와 같은 내용이 종종 나온다. 설혹 태수가 방향을 잃었더라도 좋은 눈, 좋은 귀, 그리고 좋은 입을 가진 인재가 옆에서 보좌한다면 올바른 방향을 제시할 수 있다.

　지방관은 대개 정해진 임기가 있기 때문에 해당 지역의 지리적 특성 및 생업에 따른 서민들의 고충이나 해

법을 속속들이 연구하기에는 시간이 부족하다. 게다가 지방관들의 머릿속에는 주어진 임기 동안만 머물다 떠나면 된다는 안일한 의식도 어느 정도 작용한다. 그래서 형리 및 보좌진들의 역할이 정말 중요하다. 해당 지역에서 나고 자라 지역 사정을 세세하게 알고 있기 때문이다. 따라서 새로 부임한 태수가 간과하는 현안을 부각하고, 부정 청탁에 물들지 않은 바른 인품을 가진 보좌진들을 채용하는 판단력이 관리의 중요한 덕목이다.

〈노상송사〉의 두 형리는 자신들이 보좌해야 할 태수보다 더 많이 술에 취해 있다. 태수 앞이라는 어려운 자리에서의 몸가짐이 저 지경이 되었음은 평소 태수가 관속 점검에 소홀했음이 읽히는 장면이다. 그리고 평소 자신이 모범을 보였다면 보좌진들의 행동이 긴장감 없이 저토록 엉망일 수 없다. 이처럼 취중의 몽롱함과 안일함으로 공직자의 사명감이 비틀거리고 있으니 태수가 책임지는 이 고을 백성의 삶이 흔들릴까 걱정이다.

그러고 보면 정조 역시 화원 김홍도를 신언서판의 관점에서 발탁하고 그림 제작을 명했을 것이다. 정조의 판단력이 옳았음을 이 그림이 보여 준다.

화가가 술 취한 관리에게 관대할 때

—

조선 시대에는 지인을 허물없이 부르기 위해 짓는 '호號' 문화가 있었다. 한 사람이 여러 개의 호를 갖는 경우도 다반사였다. 김홍도 또한 단원檀園 외에도 취화사醉畵士라는 호가 있었다. 우리에게는 낯설지만 그의 술 사랑만은 짐작 가능하다. 〈노상송사〉에는 술 취한 이의 신체적 감각이 너무나도 사실적으로 표현되어 있다. 노근한 사대육신과 풀린 눈의 세심한 표현에서 화가 자신의 평소 경험이 드러났다고 본다. 술 취한 사람이 삐딱하게 쓴 갓을 저토록 자연스럽게 그릴 수 있던 까닭 또한 그 자

신이 주막의 단골손님이었기 때문이다. 화가는 〈지장기마도知章騎馬圖〉('하지장도賀知章圖'라고도 한다)에서도 술에 취한 관리를 그렸다. 언뜻 보면 미술 전공 대학생이 붓 펜으로 드로잉북에 자유롭게 크로키를 하듯 편안하게 표현했는데, 중국 당나라 시인 두보가 술을 주제로 지은 「음중팔선가飮中八仙歌」 첫 구절의 주인공 하지장을 그린 것이다. 동양 문화권에서 술이라고 하면 두보와 이백을 빼놓을 수 없다. 그들의 술에 대한 사랑은 시 창작에도 드러난다. 「음중팔선가」에는 당시 술과 시를 사랑했던, 한마디로 '술의 경지'(?)에 이르렀던 사람들이 등장한다. 그들이 술을 마시는 모습에 대해 두보는 "마치 고래가 물을 들이키는 모습이요, 아침에 조정에 나가기 전에 술이 서 말이요, 한 말 술에 시가 1백 편이라"라고 표현했다. 하지장은 그중 최고령자이자 고위직 관료였다.

김홍도는 하지장이 술에 취해 말 위에서 졸고 있는 모습을 표현했다. 그 주위에는 세 명의 하인이 동행한다. 그중 말 머리 쪽에 있는 하인의 고충이 실제처럼 느껴지는데 말 위에 앉은 상전이 금방이라도 고꾸라져 땅바닥으로 떨어질 듯 아슬아슬하게 앉아 있으니 작은 키로 두 팔을 뻗어 하지장의 오른쪽 어깨를 받치며 걷고 있다. 그 모습을 보고 있자니 좀 측은하기까지 하다. 자신도 움직이는 말의 방향과 함께 속도를 맞춰 걸어야 하고, 동시에 말 위에 흔들거리며 앉아 있는 사람을 부축해야 하는 일은 여간 고생이 아닐 수 없다. 멀쩡한 정신의 하인이 고주망태인 상전을 모시기란 힘든 근무 조건임이 틀림없다.

취화사 김홍도는 하인의 고단함을 모르는 척, 시중드는 모습을 온화한 표정으로 표현했다. 그는 이 상황에서 제일 힘들어 하는 대상을 보좌하는 사람들이 아닌 하지장을 태운 말로 표현했다. 발을 거의 못 떼어 놓고 그 자리에서 부들부들 떨고 있는 것 같기도 하다. 네 다리와 말의 표정으로 보아 등에 진 짐을 떨어뜨림은 시간문제 같다.

말 옆구리 쪽에서 일산을 들고 있는 하인은 하지장의 지물을 메고

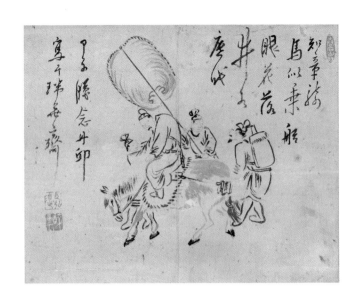

김홍도, 〈지장기마도〉
1804, 지본담채, 25.8×35.9cm,
국립중앙박물관

있는 하인과 대화 중이다. 두 사람만 해도 여유롭다. 하인들 입장에서
보면 상전을 잘 보살피라고 고용되었지만 이런 일이 매일 벌어지다 보
니 어느 날 상전이 술에 취해 갑자기 넘어져 다치기라도 하면 고스란히
자신들의 잘못이 되기에, 자기들끼리 있을 때는 투덜대며 하소연도 할
것이다. 그림 오른쪽에 적힌 글에서 드러나듯 하지장의 술버릇은 유명
했다. '지장이 말을 탔는데 배를 타고 있는 듯 흔들거리고 취중에 길을
가다 우물에 빠졌는데 그대로 잠들어 버린다.' 술을 마셨다 하면 목숨이
위태로울 지경으로 취했던 것이다. 두보가 이 시를 지었을 당시 하지장
은 이미 세상을 떠난 다음이었다. 술 때문에 병에 걸려 죽었는지 아니면
술 때문에 사고가 나서 죽었는지는 모르겠지만 두주불사하던 그의 삶
을 생각해 보면 술이 원인이었을 가능성도 배제할 수 없다.

　현대 예술가들에게도 술은 창작의 윤활유다. 시인인 지인들이나 미
술 현장의 많은 화가들을 봐도 그렇다. 정확히 말하면 술자리 분위기를
즐기는 것 같다. 적당히 술기운 돌면 평소에는 수줍음 많고 말수 적은
중년 화가도 흥에 겨워 노래를 부르거나 곧잘 우스갯소리도 한다. 어쨌

거나 동서고금의 예술가들과 술은 좋은 벗임에 틀림없어 보인다. 김홍도 역시 창작 과정에 술과 동행한 정황이 드러난다.

〈지장기마도〉는 〈노상송사〉에 비해 붓놀림이 자유롭다. 글씨는 하지장을 태운 말의 걸음처럼 힘이 없다. 다른 화가의 그림처럼 보일 정도다. 술 때문이다. 그림 왼쪽에 "甲子臘念 丹邱寫宇瑞墨齋^{갑자납념 단구사우서묵재}"라고 적혀 있다. 갑자년은 1804년이니 김홍도의 나이 예순 즈음이다. 납념의 납은 섣달을 뜻한다. 그림을 그린 장소인 서묵재는 동갑내기 화원 박유성의 집으로 추정된다. 〈노상송사〉가 30대의 젊은 화원 김홍도가 임금님께 보고용 그림을 그린 것이었다면 〈지장기마도〉는 어느덧 만년이 된 그가 어느 겨울날 막역한 화우들과 모여 술을 마시다 대화 방향이 중국의 애주가 하지장에 닿아 즉흥적으로 그린 모양이다. 감상용 그림이니 술 취한 고위직 관리의 행태를 꼬집는 시선이 아니고 애주가들 사이에 유명한 애주가에 대한 재미있는 이야기를 그린 게다. 술에 취해 몸을 제대로 못 가누고 배에 탄 사람처럼 흔들거리는, 우물에 빠지기 전의 하지장으로 말이다.

이듬해인 을축년(1805) 정월에도 서묵재에서는 재미있는 그림이 나왔다. 계곡물 흘러내리는 산기슭의 소나무 아래 두 노인이 앉아 대화를 나누는 그림이다. 이인문이 그렸고 김홍도는 그 위에 시를 써 넣은 〈송하한담도^{松下閑談圖}〉다. 만년의 세 동갑내기 친구 김홍도, 이인문, 그리고 박유성이 즐거운 일이 있을 때나 슬픈 일이 있을 때 혹은 아무 일 없이 적적할 때도 자주 서묵재로 모여 술잔을 주고받는 모습이 절로 상상된다. 술기운이 무르익으면 한가운데 있던 술상을 옆으로 밀고 지필묵을 당겨 즉흥적으로 그림을 그렸을 것이다. 술기운에 다소 흐트러진 의관과 몸과 마음을 곧추세워 앉는 모습도 상상된다. 그럼에도 어쩔 수 없이 그림과 글에서 예술가의 결기를 무색하게 만드는, 술 냄새가 짙게 풍기는 중이다.

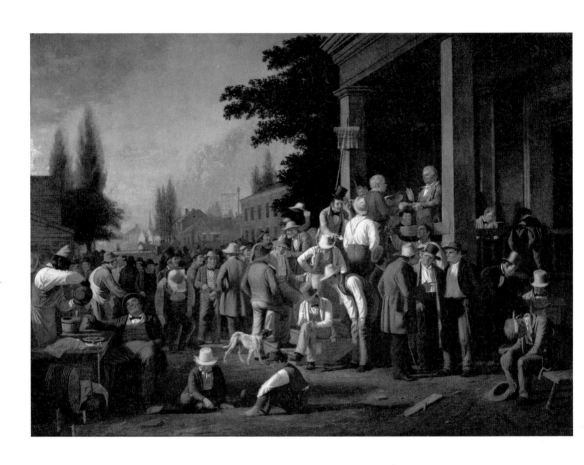

조지 칼렙 빙엄, 〈시골 선거일〉
1851~1852, 캔버스에 유채, 90×123.8cm,
세인트루이스 아트 뮤지엄(미국)

조지 칼렙 빙엄의
〈시골 선거일〉

오늘은 풀뿌리 민주주의 결재일

—

조지 칼렙 빙엄George Caleb Bingham, 1811-1879의 〈시골 선거일The County Election〉에는 미국 시골의 투표 모습이 담겨 있다. 그림 속의 왁자지껄한 분위기는 우리 정서에도 크게 낯설지 않게 느껴진다. 그도 그럴 것이 불과 몇십 년 전 우리나라 시골 선거일의 모습과 닮아 있기 때문이다. 마을 회관 주변은 동네 잔칫날이라도 된 듯 사람들로 북적였다. 평소 말수가 적은 사람도 투표장에서 오랜만에 친구를 만나면 반가운 마음에 머리에 쓴 모자를 벗어 올리며 유쾌한 목소리로 안부를 묻고, 그간의 안부를 안주 삼아 술을 마셔댔다. 대낮부터 시작된 술자리는 날이 캄캄해지도록 끝나지 않기도 했다.

　이처럼 동양 정서에도 친숙한 그림인 〈시골 선거일〉을 그린 빙엄은 미국 초기의 화가다. 그가 19세기 미국을 대표하는 화가로 인정받은 것은 정작 자신이 세상을 떠난 다음인 경제 대공황 이후다. 대공황으로 옛 것에 향수를 느낀 미국인들이 과거를 되짚어 보면서 재조명된 화가다.

1848년 캘리포니아에서 금이 발견되었다는 소문이 퍼지면서 많은 이들이 일확천금의 꿈을 안고 미시시피 강을 건너 서쪽에 있는 희망의 땅 캘리포니아로 달려갔다. 이 개척자들의 시대를 경험한 빙엄이 전문 화가의 길로 들어선 계기가 꽤 흥미롭다.

빙엄의 어린 시절에 그의 부모님은 작은 여관을 운영했다. 그런데 당시 손님 중에 스케치 여행을 온 화가가 있었다. 어린 빙엄은 난생 처음 그림 그리는 행위와 화가가 어떤 사람인지 경험하게 된다. 이때 선명하게 각인된 화가의 모습이 계기가 되어 어느새 자신도 직업 화가가 되겠다는 꿈을 꾸고 독학으로나마 그림 연습도 시작한다. 사실 그에게는 필라델피아 예술 학교에서 3개월 정도 교육을 받은 것이 공식적인 미술 교육의 전부다. 독일의 한 예술 학교에서 몇 년 미술 교육을 받긴 했지만 그것은 〈시골 선거일〉 완성 4년 후의 일이다.

그의 그림 중 우리에게 친숙한 작품은 〈미주리 강을 거슬러 내려오는 피혁 상인들Fur Traders Descending the Missouri〉이지 싶다. 미국 미술사를 공부할 때 단골로 등장하는 작품인데 젊은 모피 장수 청년이 늙은 뱃사공이

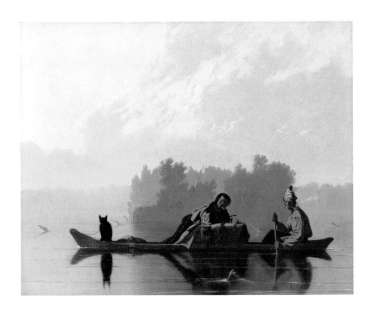

조지 칼렙 빙엄,
〈미주리 강을 거슬러 내려오는 피혁 상인들〉
1845, 캔버스에 유채, 73.7×92.7cm,
메트로폴리탄 박물관(미국)

노를 젓는 나룻배에 물건을 싣고 강을 따라 이동하는 내용이다. 배 난간에는 검은 고양이 한 마리가 잔잔한 강물을 바라보고 있다. 희뿌연 안개에 휩싸인 넓은 미주리 강과 섬, 그 강을 하염없이 바라보며 미동도 않는 검은 고양이의 뒷모습, 그리고 모피 상자 위에 엎드려서는 팔로 얼굴을 괴고 있는 젊은 청년. 매우 정적이고 사색적인 구성은 역동적인 동시에 낭만성도 짙었던 미국 개척 시대의 정신과도 유사한 부분이 있다.

빙엄 역시 미주리 주에 살았다. 자연스럽게 그림 소재도 본류인 미시시피 강과 지류인 미주리 강을 삶의 터전으로 살아가는 서민들이었다. 화가가 주로 그들의 초상화나 지역민의 생활을 그려 낸 만큼 〈시골 선거일〉의 지리적 배경도 그 언저리일 가능성이 높다. 거대한 강을 따라 사람들도 많이 유입된 것인지 시골 마을 선거에 참여하려 모인 이들이 꽤 많다.

그럼에도 유권자들 무리에 여성은 거의 없다. 고작해야 투표하는 줄 옆에서 가족을 찾아 나온 것으로 보이는 두어 명 정도다. 이 그림을 통해서 미국 개척 시대에는 아직 여성에게 참정권이 없었음을 알 수 있다. 어느 나라보다도 민주주의가 발달했던 미국에서 여성에게 참정권이 주어진 것은 1920년이 되어서다.

오랜만에 만난 이웃 마을 친구 사이인 남성들이 투표소 앞에 삼삼오오 모여 자신의 정치적 견해를 전하느라 와자지껄하다. 몇몇은 상대의 정치적 견해를 진지하게 들어주지만 어떤 이들은 정치인 자격에 대한 입장 차이 때문에 화를 내며 언쟁 중이다. 계단 중간을 보면 상대방의 멱살을 잡고 때릴 듯한 기세로 모자를 들어 올린 남성이 보인다. 주변의 대부분은 그 싸움에 무관심하고 무표정한데 한 여인의 얼굴에는 근심이 가득하다. 이런 경우 부끄러움과 근심은 사건의 당사자가 아닌, 가족이나 주변인의 몫이 되어 버린다.

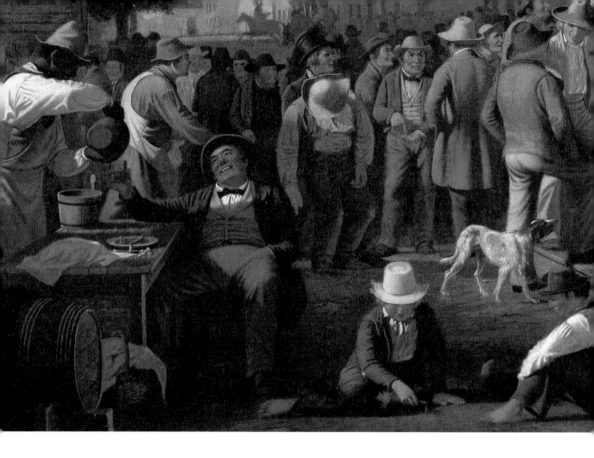

곳곳에 낮술에 취한 사람들이 보인다. 투표를 끝낸 사람도 있을 테고 투표도 하기 전에 고주망태가 되어 버린 사람도 있을 터다. 우선 그림 왼편 하단을 보자. 왼손은 바지 주머니에 넣고 오른손으로 유리잔에 술을 받으며 앉아 있는 남성이 있다. 술에 취해 몸을 가눌 수 없어 의자 등받이에 비스듬히 기대 두 다리를 쩍 벌려 앉았다. 발그레한 얼굴빛은 석양 때문이 아니라 술에 취한 것이다. 마음 좋은 아저씨 같은 인상이지만 어딘지 술을 좋아하게 생긴 얼굴(?)이다. 술에 취해 의미 없는 말을 반복하고 있는 그의 술잔을 흑인 남성이 채워 주고 있다. 유일한 흑인이다. 온종일 같은 자리에 서서 수많은 사람에게 수십 병 무게의 술을 따랐을 것이다. 남북전쟁이 일어나기 전이니 흑인을 노예로 부리는 것이

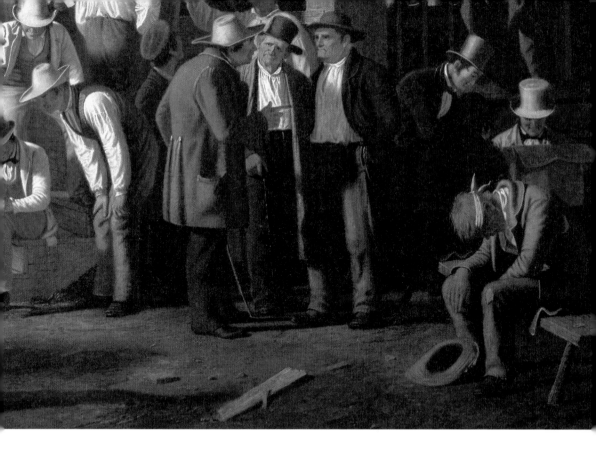

당연하던 때다. 투표를 위한 임시 휴일이라 모두가 쉬는 날에 혼자 노동을 하고 있다. 저물어 가는 오후의 햇살을 받으며 말없이 술을 따르는 그의 그림자가 주사를 부리며 앉아 있는 남자의 상반신 위로 드리워진다. 고단함이 짙어 보인다.

그 옆에는 소년 둘이 땅바닥에 철퍼덕 앉아 놀고 있다. 땅에 못 박기 놀이를 하는 중인데 집중력이 매우 필요한지 주위가 웅성웅성하고 몹시 어수선한 상황인데도 개의치 않고 제집 안방인 양 편안하게 앉아 있다. 어찌된 까닭인지 소년들은 신발을 신지 않았다. 반면 차림새를 보면 잘 갖추어 입고 있다. 발도 곱고 하얗다. 형편이 어려운 집 자손들도 아니며, 항상 양말과 신발을 신고 다녔음을 알 수 있다. 그래서 연유가 더

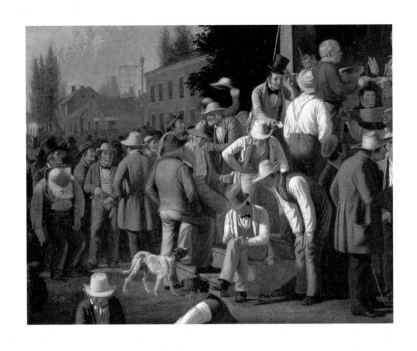

궁금하다. 중앙에 앉아 있는 소년의 그림자가 길게 늘어진 것을 보니 금방 해가 질 것 같다. 더 늦기 전에 툭툭 털고 일어나 얼른 집에 가야 할 텐데, 아버지와 함께 돌아가려고 기다리는 중일 수도 있겠다.

소년의 그림자가 뻗어 가는 방향을 보면 한 남성이 술에 취해 의자에 앉아 졸고 있다. 땅에 모자를 떨어트린 것도 모르고 고주망태가 된 모습이 어딘지 낯설지 않다 싶더니, 토요일 아침 지하철역이나 버스 정류장 의자에서 쉽게 볼 수 있는 모습이다. 금요일 밤을 불태운 후유증이다. 그림 속 남자도 선거일 낮을 불태운 모양이다. 투표는 하고 술을 마시는 걸까? 어떻게 봐도 주변의 삼삼오오 서 있거나 앉아 있는 사람들, 그리고 계단 위 선거 사무실 입구의 관리들과 비교하여 도드라진다. 대부분은 단정한 옷차림에 높은 모자를 쓰고 나비넥타이도 하고 있다. 정신도 맑다. 그에 비해 의자에 앉아 졸고 있는 남성의 윗옷은 겨드랑이 부분이 다 터져 있고, 바지 무릎에는 구멍이 나 있다. 바지는 오늘날에도 유

행하는 '청바지'다. 군용 텐트 천으로 만들어진 청바지는 본래 노동자의 옷이었다. 그의 거친 삶이 블루진보다 더 질겨 보인다. 땅바닥에 뒹굴고 있는 낡은 모자처럼 그의 정신도 바닥을 뒹굴고 있다. 험난한 삶은 때론 현실을 인식할 수 없게 한다. 그가 선거에 참여하는 이유는 좋은 정치인을 뽑아 앞으로 먹고사는 걱정 없는 좋은 세월을 희망하기 때문이라기보다는 후보자들이 제공하는 공짜 술로 지금 당장 굶주린 배와 삶의 허기를 달래는 것에 있는지도 모른다. 그림 곳곳에 이처럼 삶의 고단함과 술에 취한 이들이 보인다. 중앙에 술에 취해 바닥에 쓰러지게 생긴 사람을 뒤에서 안고 있는 남성이 있다. 늘어진 사람의 무게가 힘겨워 보이지만 도와줄 사람을 찾기는 쉽지 않아 보인다. 그의 시선은 선거 사무실 계단에 서 있는 푸른색 옷을 입은 후보자에게로 향한다. 반면에 후보자의 시선은 흰색 셔츠를 입은 유권자에게 가 있다. 한 표 부탁하는 중이다. 그들 앞 금발에 붉은색 셔츠를 입은 다른 유권자는 투박한 손을 성서에 얹고 서약 중이다. 무질서한 유권자들과 멀리 떨어진 길 끝에 미국 개척 시대의 상징 중 하나인 말을 탄 카우보이가 보인다. 일확천금의 꿈을 안고 서부로 달려가는 중일까.

빙엄은 혼란한 시대의 선거의 의미를 매우 중요하게 생각했던 화가로 생각된다. 〈시골 선거일〉에 앞서 시골 마을의 정치인을 주제로 그린 적도 있다. 선거에 나선 후보자가 세 명의 사람들 앞에서 자신의 공약을 설명하고 있다. 그런데 그들 중 한 명만 후보자와 시선을 맞추며 관심을 기울인다. 남은 두 명 중 한 명은 등을 돌리고 벽에 붙은 글을 읽고 있고, 다른 한 명은 긴 담뱃대를 물고 화면 밖의 감상자와 눈을 맞춘다. 세 명 중 두 명이 집중하지 않고 딴청을 부리는 것이다. 이와 같은 그림들을 통해 빙엄은 무질서의 시대일수록 풀뿌리 민주주의의 결재의 중요성을 사색하게 한다. 또한 참여를 권하는 사회적 역할을 하고 있다.

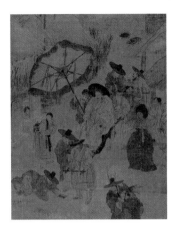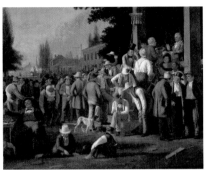

이곳에 외면할 수 없는 시선이 있다

—

김홍도와 빙엄은 오늘날까지도 자신의 나라에서 대중에게 사랑받는 화가들이다. 두 사람은 공통으로 서민들의 삶을 진지한 시선으로 바라보고 진정성을 담아 그림으로 표현했다. 그리고 (그것이 본인의 의지였든 아니든) 각기 〈노상송사〉와 〈시골 선거일〉이라는 작품을 그린 몇 년 후에 관리로 일한 경력이 있는데 현장 업무 능력이 어땠는지는 알 수 없으나 적어도 관할 지역민들과 눈높이는 잘 맞추지 않았을까 싶다.

　김홍도의 경우 40대 중반에 종6품 지방 현감으로 일했다. 지방 수령으로는 가장 낮은 관직으로 작은 고을의 원님이었는데 양반처럼 급제를 통해 임명된 것은 아니고 화원으로서의 공을 인정받아 임명된 것으로 요즘으로 보면 특별 채용이었던 셈이다. 평생 그림만 그린 그로서는 원해서 얻은 자리가 아니었을뿐더러 관리의 덕목에 대해 교육받은 적도 없다. 따라서 그의 업무 능력이 어땠는지는 알 수 없다. 특히 행정 업무 능력은 검증되지 않았다. 그러나 화가의 사고방식과 생활관이 긍정

적인 영향을 주지 않았을까 싶다. 항상 서민들을 바라보며 그들의 삶을 생생하게 화면에 담았던 그다. 관찰자의 시선으로 태수의 업무 태도까지도 그렸던 만큼, 근무 태도만은 누구 못지않게 엄중하고 성실했을 것이다.

빙엄의 경우는 시의원으로 활동했다. 시의원은 투표로 선출되니 어느 정도 자신의 의지가 작용했을 수밖에 없다. 그가 그린 그림 내용들을 보면 아주 뜬금없는 일은 아니다. 또한 화가는 독실한 감리교도였다. 어린 나이에 아버지를 여의고 어머니가 설립한 작은 학교에서 보조로 잡일을 했는가 하면 동네 감리교 목사이자 옷장 기술자의 보조로도 일했다. 이런 성장 환경에서 자연스럽게 교육과 종교의 영향을 받았다. 청소년기에는 미래 직업으로 화가와 함께 변호사와 목사의 길도 고민했는데 최종적으로 화가를 택한다. 그가 선택한 전문 화가는 정신적 치유와 사회 계몽적 힘을 갖고 있었다. 앞서 언급했듯 그림 속 시대적 배경은 미국 서부 개척 시대로, 새로운 기회를 찾아 낯선 땅으로 달려가던 무질서의 시대였다.

그의 그림처럼 빙엄의 시선에 닿은 가난한 노동자들은 해가 지기도 전에 술에 취해 있다. 한쪽에서는 싸움이 벌어지고, 휴일에 홀로 일하는 흑인 노예가 있고, 여성은 투표에서 배제되어 있다. 〈시골 선거일〉에는 당시 감리교에서 주장하던 노예제 폐지, 미성년자 노동 폐지, 8시간 노동제 엄수, 대금업 폐지 등과 같은 메시지가 담겨 있다. 그는 사회적 약자들의 삶이 조금이나마 나아질 수 있기 바라며 풀뿌리 민주주의 결재 행사에 서민이 국가의 주인으로서 계단을 오르기를 바라고 있다. 화가 빙엄이 시의원 빙엄이 되었을 때도 '말보다는 사랑의 행동'을 실천하며 사회에 기여하는 좋은 시의원이었지 않았을까 생각이 든다.

그리고 또 하나, 두 화가의 그림에는 공통적으로 은근하지만 외면할 수 없는 시선들이 있다. 먼저 인간들을 바라보는 개들의 시선이다. 〈노

상송사〉의 개 세 마리는 인간 사회의 특권 의식을 알 길 없으니 제 갈 길을 위해 골목을 가로지른다. 〈시골 선거일〉의 개는 가던 길을 멈추고 계단 위의 사람들을 구경한다. 비쩍 마르고 지저분한 털을 가졌는데, 여러 날을 굶은 들개처럼 보이기도 하고 주인을 따라온 개 같기도 하다. 무심한 듯 등장한 개들의 시선으로 인간 세상이 개판(?)처럼 구경거리가 되었다. 화가들이 개를 그려 넣은 의도도 그렇지 않았을까.

또한 아이들의 시선이 존재한다. 〈노상송사〉를 보면 비석 뒤에서 한 아이가 겁에 질려 웅크린 채로 어른들이 진행하는 송사를 지켜보고 있다. 어쩌면 맨상투에 짚신도 신지 못한 아버지의 자식이 아닐까 하는 생각도 든다. 그렇지 않고서야 관리 행차 호위 군노들의 과잉 통제에 어른들도 정리된 상황에서 아이가 자리를 떠나지 못하는 이유가 무엇이겠는가. 물질적 힘이 없는 아버지의 자식이든, 물질적 힘이 많은 아버지의 자식이든, 모든 상황을 보고 듣고 있다. 술 취한 판결로 인해 저 아이의 삶이 흔들리지 않기를 바란다.

〈시골 선거일〉의 아이들은 이런 상황이 처음이 아닌 듯 불안하거나 놀라는 표정 없이 무감각해진 것 같다. '예비 유권자'인 소년들은 술에 취한 어른들 사이에 앉아 위태로운 선거를 여과 없이 학습하고 있다. 아

이들이 성장해서 유권자가 되었을 때 어른들의 모습을 그대로 답습할 가능성이 있다. 이처럼 동서양의 두 화가는 약속이나 한 듯 술에 취한 어른들 옆에 아이들을 그려 넣었다. 왜일까? 단순히 그림에 잔재미를 주기 위해서는 아니라고 본다. 아이들이 세상의 주인이 될 미래의 시간이 술에 취한 어른들의 판결과 투표로 잘못될 수도 있다는 의미다.

오늘날의 우리 역시 〈노상송사〉와 〈시골 선거일〉 그림을 지적 호기심과 유희로만 감상할 수 없다. 낯부끄러운 문제를 일으키고도 술에 취해 아무것도 생각나지 않는다며 모르는 척하는 정치인들의 모습은 김홍도의 그림 속 태수와 형리와 닮았다. 또한 빙엄의 그림에는 지역적 특혜에 대한 공약에 취해 자질 없는 후보자에게 투표하는 일부 유권자들의 모습이 있다. 국민들이 인간다운 삶을 영위하게 하고 상호 이해를 조정하며 사회 질서를 바로잡는 고위 공직자의 역할, 그리고 그들에게 기회를 주고 활동을 가능하게 해 주는 유권자의 역할은 우리의 삶과 너무나도 직결되기 때문이다.

 &

⟨복쇠자매문기⟩
미켈란젤로 부오나로티, ⟨반항하는 노예⟩

노비가 된 신체

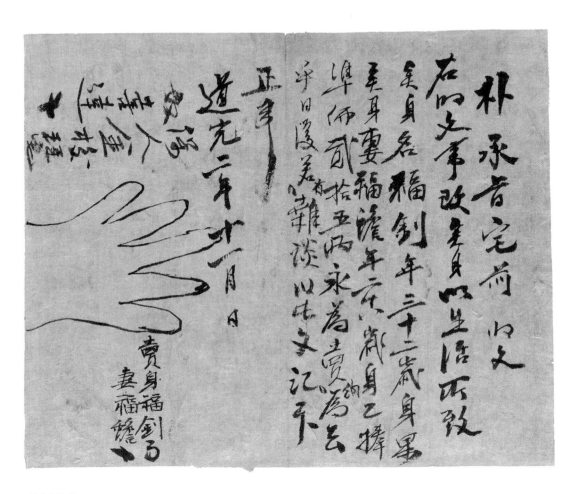

〈복쇠자매문기〉
1822. 종이, 31.2×39.5cm.
국립중앙박물관

복쇠의 손이 그려진 〈자매문기〉

내 몸으로서의 마지막 손을 보다

—

오래전 〈복쇠자매문기福釗自賣文記〉를 처음 만났던 때의 충격을 지금도 잊을 수가 없다. 직업 때문에 많은 그림을 만나지만, 훌륭한 화가의 그림 이상으로 복쇠의 손 그림은 감정의 동요를 일으켰다. 종종 외국인들과 내국인들로부터 볼거리를 추천해 달라는 부탁을 받을 때마다 나는 국립중앙박물관을 목록에 넣는다. 죽은 사람들의 살아 있는 발자국 소리, 심장 뛰는 소리를 들을 수 있는 수많은 삶이 펼쳐져 있기 때문이다. 당시에는 한 외국인 여성 작가와 동행했다.

여러 전시실을 돌아보고 마지막으로 조선 시대 전시실로 들어갔을 때 〈복쇠자매문기〉를 처음 마주했다. 제목을 보지 않고 우리는 그림 앞에서 각자 손 그림에 대한 경험을 이야기하며 미소 지었다. 종이 위에 다섯 손가락을 좍 펴서 올려놓고는 펜으로 손 모양을 따라 그리고 나서 색색이 매니큐어 바른 손톱이나 반지를 그리며 놀았던 어릴 적 추억, 그리고 미술을 전공할 때 해부학적 손 그림을 수십 장씩 그린 기억과 유사

했기 때문이다. 그런데 그다음에 작품 문구를 읽는 순간 너무 당황했다. "가난한 사람이 스스로 노비가 됨을 증명하는 문서"라고 쓰여 있었다.

복쇠의 손 주위에 가로세로로 박힌 글은 다음과 같다. "1822년 11월에 32세 남성 복쇠와 28세의 처 복섬은 25냥을 받고 박승지에게 두 사람을 노비로 판다." 망설임 없이, 냉정하다시피 단번에 이 내용을 쓴 사람은 복쇠 자신은 아니다. 왕명 출납을 담당하던 관리 박승지가 썼거나 그 아래 관리인이 썼지 싶다. 30대 초반의 가장 복쇠는 자신의 이름마저 쓰지 못하는, 글자를 모르는 하위 계층이다.

손가락의 길이와 굵기를 볼 때 왼손을 따라 그렸음을 알 수 있다. 손가락 길이가 짧아 처음에는 복섬의 손인가 생각했다. 이후 한국금융사박물관 관람 때 보니 자매문기에 손바닥을 대고 그리는 것을 '수장手掌'이라고 한단다. 남성은 왼손을, 여성은 오른손을 대고 그렸다. 조선시대 양반의 예법에서 절할 때 남성은 왼손, 여성은 오른손을 위로 포갰다. 하층민도 남성은 왼손, 여성은 오른손을 사용했던 모양이다. 따라서 손의 주인은 복쇠가 된다. 스스로 노비가 되겠다는 증명서를 작성하는 그 잔혹한 순간을 생각하면, 차라리 까막눈인 게 나을지도 모르겠다는 생각도 든다. 이 안타까운 매매의 현장에는 보증인이 등장하는데, 김교리 댁 노비 희달이라는 사람이다. 아직 한참 젊은 부부가 자의로 자신들을 노비로 매매하기까지는 무슨 사연이 숨겨져 있을까? 경제적 위기에 빠진 사람들이 스스로를 노비로 매도하였음은 종종 다른 박물관의 자매문기들을 통해서도 볼 수 있다. 이를 통해 조선 말기의 실상을 알 수 있다.

복쇠 부부가 가난 때문에 자신들을 노비로 팔았던 순

조 22년(1822)은 사회적 혼란이 가속화되던 시기다. 정조의 갑작스런 승하로 그의 둘째 아들 이공(이후 순조)이 열한 살의 어린 나이로 왕이 된다. 이후 견제 세력이 없는 특정 가문의 세도 정치, 국정 농단으로 나라의 체계가 무너지고 관리들의 부정이 극에 달했다. 연이은 흉년에 관리들의 수탈까지 더해져 농민들은 먹을 양식이 턱없이 부족한 상황이 되었다. 수탈이 극성을 이루어 농민층이 굶주리는 상황은 이미 오래된 일로, 이보다 10여 년 앞선 순조 11년(1811)에 대규모 농민 반란이 일어나기도 했다. 전국 각지에서 농민들의 민란이 수차례 일어나면서 몰락한 양반, 유랑 지식인, 그리고 서민 지주층의 재력과 사상이 결합되어 일어난 대규모 반란이 바로 홍경래의 난이다.

순조 21년(1821) 여름에는 전국적으로 10만여 명의 사망자가 속출했다.『한국민족문화대백과』에는 '순조가 재위하던 34년 동안 19년에 걸쳐 수재가 일어나는 등 천재지변이 잇달아 발생했다'는 기록이 있다. 폭우, 가뭄 등 기상 재해로 농작물이 남아나지 않아 사람들은 영양실조에 걸렸고 동물에 의한 전염병까지 돌아 병충해, 풍토병 같은 생물 재해도 발생했다. 하지만 비전문적인 관리들은 알맞은 조치를 취하지 못했다. 그야말로 자연재해에 인재까지 겹친, 대재앙의 시기였다.

복쇠 부부가 이 문서를 작성한 11월은 농사를 업으로 살아가는 사람들에게는 수확의 계절이다. 1년 중에 작게나마 이런저런 곡식들로 곳간이 채워지는 때에 자신들을 노비로 내놓았다는 것은 사태의 심각성을 알 수 있는 부분이다. 몸값으로 받은 25냥의 가치는 어느 정도일까? 18세기에는 1냥으로 쌀 28.8-43.2킬로그램 정도를 살 수 있었다. 하지만 당시에 사회적 혼란으로 경제가 요동친 것을 생각할 때 25냥으로 쌀을 얼마나 살 수 있었는지 정확하게 계산하기는 쉽지 않다. 흔히 동서양에서 투기 및 투자로 부를 축적하는 사람들은 모두가 경제적으로 힘들어할 때가 재산을 불릴 수 있는 좋은 기회라고 말한다. 당시 노비가 되

는 선택을 하는 사람(매도자)들이 속출하고 있었다. 매수자들이 그 값을 제대로 계산해 주었을 리 없다. 매수자들에게 그들은 동일한 사람이 아닌 구매와 증여가 가능한 재산의 일부였을 뿐이다.

흉년이 들어 빌려 쓴 돈을 변제하지 못해서든, 아니면 다가올 혹한을 감당할 별다른 생계 수단이 없어서든, 젊은 부부는 다른 사람에게 자신들의 몸과 삶의 소유권을 팔았다. 노비가 된다는 것은 자신의 자율적인 신체와 시간이 다른 사람에 의해 통제받는 것을 의미한다. 남아 있는 그들의 삶은 박승지의 통제 아래 놓이게 된다. 따라서 이 자매문기에 자신의 손을 대고 따라 그린 행위가 자기 몸으로서의 마지막 손을 사용한 것이 된다. 이후로는 자신의 손이 아닌 타인의 손, 노비의 손이다. 정말 몹쓸 나라요, 세월이 아니었던가.

수많은 복쇠와 복섬

노비奴婢는 남자 종 '노'와 여자 종 '비'를 모두 포함하는 단어로 타인에게 신분적으로 예속되어 노동에 종사하는 이를 지칭한다. 조선 시대 노비에는 세 가지 유형이 있었다. 상전의 집에 기거하며 근무 시간의 구분 없이 일하는 솔거 노비, 상전과 따로 기거하며 상전 또는 국가 기관의 토지를 경작하는 외거 노비, 따로 거처를 마련해 독립된 생활을 보장받는 조건으로 공물만 납부하는 독립 노비다. 조선 초기에는 솔거 노비와 외거 노비가 많았고 복쇠가 자매문기를 작성한 조선 말기에는 독립 노비가 많았다.

소유주에 따라 국가 기관 소유일 때는 공노비, 개인 소유일 때는 사노비로 나누기도 했다. 여기서 공노비는 다시 선상 노비와 납공 노비로 가른다. 제공해야 하는 의무에 따라서 노비를 골라 뽑아 한성과 지방 관청에서 노동력을 제공하는 선상 노비와 관청에 나가지 않고 공물을 제

공하는 납공 노비다. 공노비는 관청에 나가 근무하든 국유지를 경작하든 자신의 집에서 출퇴근했다. 공노비는 사노비에 비교하여 주거와 경제적인 독립 등의 여러 면에서 자유로움이 있었다.

앞서 설명했듯 사노비는 주거 형태에 따라 솔거와 외거 노비로 분류된다. 공노비에 비하여 솔거 노비는 여러 면에서 상전의 구속이 심했다. 다만 자연재해로 인한 농작물 피해가 발생할 때는 최소한의 생계를 마련할 수 있다는 점에서 안정적인 부분도 있었다. 외거 노비 대부분은 지주로부터 토지를 빌려 경작하는 소작농이었다. 노비들은 농업, 상업, 병사 등을 하게 되는데 조선이 농업 경제 중심의 사회였기에 대부분 농사를 지었다.

서양의 노비 개념은 조금 다르다. 마르크스는 '노예제'는 로마 제국의 노예제를 말하고 '농노제'는 중세 유럽의 농노제라고 정의한다. 로마 제국의 자유민들은 농장의 규모에 따라 두세 명 혹은 더 많은 수의 노예를 사용해 농토를 경작했다. 노예들은 기본적으로 전쟁을 통해 포로로 잡힌 이들로 구매나 증여 형태로 자유민에게 제공되었는데 노예들은 재산도 가족도 가질 수 없었다. 중세 유럽의 농노를 한마디로 정의하기는 어렵다. 중세 유럽의 농지 소유권은 상급 소유권과 하급 소유권으로 구성되는데 농노는 제한적 토지 소유권을 보유해 농지를 이용할 수 있는 권리가 있었다. 가족도 구성할 수 있었다. 서양과 비교하면 조선의 노비는 로마 노예와 유사한 노비도 있고 중세 유럽의 농노와 유사한 노비도 있다.

조선의 노비는 노비, 하인 등으로 불렸는데, 전혀 다른 성격의 머슴마저도 노비만큼 얕보이는 경향이 있었다. 머슴의 경우 외형상으로는 솔거 노비와 비슷해 보이지만 주인을 주도적으로 바꿀 수 있었다. 머슴살이 전에 주인과 1년 농사를 함께 짓고 1년 수확이 끝나면 쌀 몇 가마니 값을 지불한다는 계약을 하는 고용 관계를 맺었기 때문이다. 계약 기

간만 해소되면 몸도 시간도 자유로울 수 있었다. 머슴은 양인과 같았다.

학계의 연구에 따르면 조선 시대 전체 인구의 최소 30퍼센트 이상이 노비였다고 한다. 따라서 김홍도의 〈벼 타작〉, 〈논갈이〉, 〈씨름〉 등의 등장인물 상당수는 노비였을 가능성도 배제할 수 없다. 순조 시대 이후에는 노비의 수가 인구 절반에 육박하지 않았을까 싶다.

상황이 이렇다 보니 조선에는 노비 문제를 심각한 사회 문제로 인식하는, 의식이 깨어 있는 사람도 많았다. 일례로 『속대전』에 따르면 영조는 공노비가 공역에 함부로 동원되는 일이 없도록 했다. 만약 국가사업에 노동력이 필요한 경우에는 조정이 임금을 주고 사용했다. 정조 역시 노비에 대한 면천 등 노비 제도 혁파를 강력히 추진했다. 조헌, 유성룡, 유형원, 이익 같은 조선 중기와 후기 학자들이 노비를 면천시켰고, 상소문을 올리는 지식인들도 있었다. 이익의 『성호사설』을 보면 "우리나라의 노비 법은 천하 고금에 없는 법이다. 한번 노비가 되면 백세토록 고역을 겪는 것도 불쌍한데 하물며 반드시 어미의 신역을 따라야 하니 말이다. 그렇다면 어미의 어미와 그 어미의 어미로부터 멀리 … 어느 세대 어떤 사람인 줄도 모르면서 막연한 외손으로 하여금 하늘과 땅이 다하도록 한량없는 고뇌를 받아서 벗어날 수 없게 하는 것이니, 이런 환경에 빠진다면 … 마침내 노둔하고 미천한 최하등류가 되고 말 것이다. 더구나 남의 집에 붙어 우러르며 신역하는 자를 학대하고 괴롭혀 살아갈 수 없게 하니, 이처럼 궁한 백성은 세상에 없을 것이다"라는 내용이 있다. 이것만 보더라도 노비제에 대한 꾸짖음과 노비에 대한 연민이 느껴진다. 세상은 이처럼 깨어 있는 사람들에 의해서 늦더라도 변화한다.

왕후장상의 씨가 따로 있겠느냐고 소리쳤던 고려의 노비 만적이 떠오른다. 복쇠 부부에게는 아이들도 있었을 텐데, 아빠의 손으로 잡았던 어린아이들의 손과 삶은 이후에 어떻게 되었을까?

道光二年十一月 日

賣身福
妻福

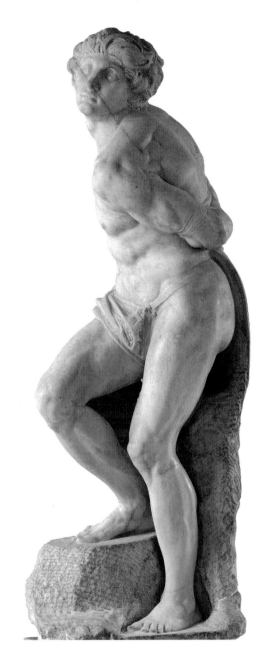

미켈란젤로 부오나로티, 〈반항하는 노예〉
1513–1515, 대리석, 2.09m.
루브르 박물관(프랑스)

미켈란젤로 부오나로티의
〈반항하는 노예〉

신체 건강한 노예의 이유

—

로마 시대 노예의 반란을 다룬 영화 〈스파르타쿠스〉(1960) 탓인지 '노예' 하면 로마부터 생각난다. 자료에 따라 고대 로마의 인구 80퍼센트가 노예였다고도 하고 30퍼센트였다고도 한다. 대략 인구의 50퍼센트가 노예였던 셈이다. 비인간적 대우에 노예들은 자주 반란을 일으켰다. 일설에 따르면 지나치게 혹사당한 나머지 그들은 대부분 30대에 삶을 마감했다고 한다. 로마는 노예들로 지탱된 나라였다는 말은 신빙성이 있어 보인다. 정복 전쟁이 중지되자 식량 생산과 도시 건설이 어려움에 처하고 경제마저 흔들렸다. 전쟁이 벌어지는 대부분의 이유는 노동력과 영토 때문이었다.

동서양 미술사를 막론하고 '노예'라 하면 제일 먼저 미켈란젤로 부오나로티Michelangelo Buonarroti, 1475-1564의 노예 조각상 시리즈가 떠오른다. 예술 애호가였던 교황 율리우스 2세의 무덤을 장식하고자 만들어졌으나 교황의 사망 후에 새로운 교황들과 메디치 가문, 그리고 다른 권력

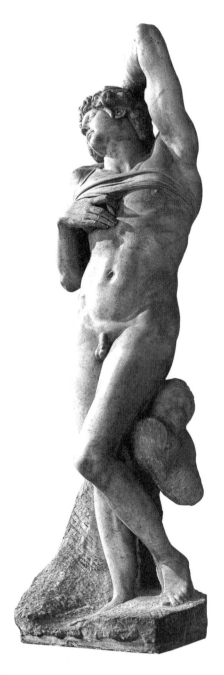

미켈란젤로 부오나로티, 〈죽어 가는 노예〉
1513-1515, 대리석, 2.28m,
루브르 박물관(프랑스)

자들의 간섭으로 진행과 중단을 반복하다 4개는 미완성으로 남았다. 그중에서도 많은 관심을 받고 있는 작품이 〈죽어 가는 노예〉와 〈반항하는 노예〉다. 이들 작품명은 작가가 정한 것이 아니라 현대의 미술사가들이 정한 것이다. 프랑스 화가 오딜롱 르동은 〈죽어 가는 노예〉에 대해 "노예의 감은 눈에서 우리는 얼마나 많은 생각을 할 수 있는가. 잠을 자고 있는 듯한 얼굴, 그리고 대리석으로 만들어진 근심 가득한 그의 얼굴을 보면서 우리 역시 공감과 성찰을 할 수 있게 된다. 노예의 잠은 우리 내면을 깨운다"라고 평했다. 상징주의 미술의 선구자인 르동이기에 이러한 표현도 문학적 상상의 관점이라 할 수 있다. 나의 경우 이 미완의 노예 작품에서 근심 가득한 얼굴이 아닌 지나치게 건강한 몸에 시선이 갔다. 전체적 모습이 생에 대한 의지를 잃고 죽어 가는 노예가 아니라, 무더운 여름날 긴 낮잠에 빠진 균형 잡힌 단단한 몸의 젊은 남자로 다가온다. 죽어 가는 노예의 모습으로 다가오지 않는다.

그에 비하면 〈반항하는 노예〉에서는 정신적 괴로움이 조금은 느껴진다. 일각에서는 '억압으로부터의 해방 의지가 강렬하게 보이는 조각'이라는 해석을 한다. 미켈란젤로의 예술 세계를 보면 내내 감탄하게 된다. 미켈란젤로는 신의 반열에 오른 뛰어난 예술가지만 타고났다기

보다는 고독한 노력형 천재였다는 생각이다. 하지만 〈반항하는 노예〉에서 억압으로부터의 강렬한 해방 의지가 엿보인다는 데는 공감이 잘 안 된다. 물론 예술 작품에 대한 감상자의 느낌은 저마다 다르다. 나는 자꾸만 〈반항하는 노예〉의 주변을 서성이게 된다.

미켈란젤로는 르네상스의 3대 거장 중 한 명이다. 돌덩어리의 물성을 자유자재로 다루어 감상자들의 내면에 동요를 일으키는 수많은 예술 작품을 탄생시킨 것을 보면 당연한 칭호다. 하지만 당대 유행하던 휴머니즘 관점에서 이 작품을 보면 고개를 갸우뚱하게 된다. 이탈리아 르네상스의 근본정신은 모든 것을 초월하여 모든 인간을 인간 자체로 존중하는 '인문주의'였다. 그런데 노예 조각 시리즈에서는 감금과 폭행 속에 식량 생산과 도시 건설에 투입되어 노동력을 착취당하던 노예가 된 인간, 그 인간에 대한 연민 혹은 인간이 지니는 가치나 인간 본연의 자유와 개성에 대한 사색의 시간은 잘 느껴지지 않는다.

누구라도 갑자기 낯선 땅으로 끌려와 생존에 필요한 의식주도 제대로 공급받지 못하고 온갖 폭력을 지속적으로 당하면 좌절감과 굴욕감 등 날것의 불편한 감정들로 표정이 일그러지고 신체의 모습 또한 변할 수밖에 없다. 그런데 작품 속 노예는 안정된 감정과 건강한 신체로 표현되었으니 이상하다.

〈반항하는 노예〉가 '강렬한 해방 의지의 노예'라는 해석이 공감되지 않는 것에 대해 이리저리 생각하다 보니, 미켈란젤로가 노예를 바라본 시선의 위치에서 그 이유를 찾게 된다. 예술가는 〈반항하는 노예〉를 비롯한 노예 시리즈를 식민지에서 끌려온 노예의 입장이나 패전국 예술가의 위치와 시선이 아닌, 정복국 예술가의 위치와 시선에서 창작했다는 것이다. 그는 노예들의 고통을 알지 못했다. 억압받는 자들의 두려움, 좌절감, 반감을 모른다. 따라서 '강렬한 해방 의지'의 감정을 표현하기에는 한계가 있었다고 본다.

교황 율리우스 2세는 누구인가? 로마 교회 부패기의 가장 타락한 교황 중 한 명으로 평가받는 그는 '전사 교황'이라고도 불렸다. 16세기에 스페인-포르투갈이 실시한 식민지 정복 사업을 칙서 「평화를 위해 말한 것」(1506)을 통해 승인했고, 직접 갑옷을 입고 정복 전쟁에 나서기도 했다. 성대한 묘지 계획에서 노예 조각상 시리즈는 자신이 로마 교황령 발전에 큰 성과를 올렸다는 상징적 전리품이었다. 〈반항하는 노예〉를 작업할 때 미켈란젤로의 노예에 대한 인식 또한 '인간'이 아닌 '장식품'으로 보는 접근이었다. 억압으로부터의 해방 의지가 강렬하게 보이는 작품이라는 해석은 거장 미켈란젤로에 대한 경애의 시선에서 비롯된 것이란 생각이다.

근대 조각의 시조로 일컬어지는 오귀스트 로댕은 조각에 감정과 생명을 불어넣은 예술가로 유명하다. 미켈란젤로에게 영감을 받기도 했는데 그의 〈아담〉(1929)은 짐짓 노예처럼도 보인다. 2010년 한국에서 열린 로댕 전시에서 〈아담〉을 마주했는데 손 부분이 바티칸 시스티나 대성당에 있는 미켈란젤로의 천장화 〈아담의 창조〉 중 아담 손가락 모습과 비슷했다. 나는 〈아담〉의 표정이나 몸짓에서 〈반항하는 노예〉나 〈죽어 가는 노예〉보다 더욱 노예 같다는 느낌을 받았다.

미켈란젤로의 노예 시리즈는 그의 다른 조각상 〈다비드〉와 비교할 만하다. 피렌체 아카데미아 미술관의 '노예의 방'(〈깨어나는 노예〉, 〈아틀란티스〉, 〈젊은 노예〉, 〈수염 난 노예〉 등의 미완성 작품들이 좌우로 도열되어 있다) 끝에 있는 이 작품은 성서에 나오는 다비드(다윗)를 담았다. 자기 민족을 구하기 위해 거인 골리앗과 싸워 이긴 용감한 영웅상이다. 미켈란젤로는 성당에 방치되어 있던 대리석을 3년에 걸쳐 영웅 청년의 모습으로 완성했는데, 작품을 시작할 당시 그의 나이는 스물여섯이었다. 조각상 다비드의 나이도 그즈음으로 보인다. 건장한 왼쪽 어깨 위에 돌팔매 끈을 매고 오른손은 돌을 던지기 위한 절대적 순간을 기다

리고 있다. 골리앗과 싸우기 직전을 표현하고자 예술가는 왼쪽 위를 응시하는 부릅뜬 두 눈의 양미간과 이마에 주름을 넣었다. 영웅의 표정에서 공포와 긴장 등 복잡한 감정이 느껴진다. 다비드의 시선과 눈동자에서 거인의 위치를 짐작할 수 있다. 〈반항하는 노예〉는 미켈란젤로가 50대 때 제작했다. 〈다비드〉에 비하면 대리석의 물성으로부터 더 자유로워 보인다. 노년에 그는 차갑고 단단한 대리석을 자르고 깨고 조각하는 이유에 대해 "돌 안에서 인간을 자유롭게 해 주고 싶기 때문"이라고 말했다. 90세까지 활동하며 조각의 본질과 창작의 자유를 끝없이 고민했을, 예술가로서의 삶을 생각해 보게 된다.

　미켈란젤로는 노예 아닌 노예로 살았던 예술가라는 생각도 든다. 율리우스 2세의 주문으로 시스티나 대성당 천장에 〈천지창조〉를 그리고자 무려 4년간 고개를 뒤로 젖힌 채 어깨와 팔이 빠질 것 같은 고통을 견뎌야 했다. 또한 자신의 후원자였던 메디치 가문과 일곱 명의 교황들로부터는 막대한 재료비와 노동 집약적 시간이 요구되는 작품들의 주문과 취소가 반복되었다. 수십 년의 창작 과정은 고스란히 속박과 간섭의 시간이었다. 그가 차갑고 단단한 대리석을 자르고 깨서 꺼내려고 한 인간은 다름 아닌, 후원자들로부터 자유로워지고 싶은 미켈란젤로 자신은 아니었을까?

심신합일론과 심신이원론의 사이

—

이제 '자매문기'는 국립중앙박물관에 갈 때면 내가 항상 챙겨 보는 작품 중 하나가 되었다. 박물관 전시품은 주기적으로 교체되기 때문에 복쇠가 아닌 다른 이의 자매문기를 보기도 한다. 누군가는 기억해야 하는 귀중한 삶들이었기에 작게나마 잘 계셨는가, 눈인사를 건넨다. 〈복쇠자매문기〉와 〈반항하는 노예〉를 보면 인생이란 몸의 역사가 맞는 것 같다.

역사는 곧 수많은 몸의 역사인 것이다. 미술계에서 몸은 끊임없는 미학적 탐구 대상이다. 서양 미술에는 고대 그리스를 시작으로 아름다운 육체를 표현하는 긴 역사가 있고 동양 미술에는 초상을 통해 내면까지 표현하는 깊은 역사가 있다. 몸을 표현하는 단어부터 살펴보자. 언어는 당대의 생활 습관, 사회 제도, 사상 등으로 발생되고 사용된다. 동양에서 몸을 표현하는 단어에는 신체, 몸, 육체가 있다. 마음을 표현하는 단어도 영혼, 정신, 마음 등 다양하다.

일상에서 신체라는 표현은 '신체가 튼튼하다', '신체 등급 기준', '신체 절단 마술'처럼 물질적 기능의 도구처럼 여겨진다. 갓 죽은 송장을 표현할 때도 사용될 만큼 신체를 정신이나 영혼과 대립된 것으로 보는 경향이 짙다. 그에 비해 몸이라는 표현은 '매인 몸', '몸 둘 바를 모르다', '몸 바치다'처럼 사람의 형상을 이루는 전체나 그것의 활동 기능 또는 상태로 여긴다. 정신 상태를 포함해 사용하기도 한다. '마음이 결리다', '마음이 쑤시다', '마음이 뻐근하다', '눈은 마음의 창' 등 마음 상태를 몸의 기능에 빗대어 말하지 않던가. 육체라는 표현을 구체적인 물체처럼 생각하는가 하면 감각적 표현이나 다른 것과 관계 짓기도 한다. '육체의 감각', '여자의 육체와 남자의 육체', '육체노동에 종사하다', '육체관계를 삼가다' 등의 표현이 그렇다. 신체와 마찬가지로

육체도 물질적인 기능의 도구처럼 생각하며 영혼이나 마음과는 대립되는 것으로 보는 경향이 있다.

동양인들에게 신체, 몸, 육체의 의미는 조금씩 다르지만 궁극적으로는 같다. 또한 전통적으로 마음과 몸은 본질적으로 근원이 같다고 믿는다. 동양 사상 역시 자연과 인간, 인간과 인간이 연결되어 있다는 유기체적 관점을 갖는다. 동양 문화권은 몸과 마음(신체와 혼)이 서로 응하며 작용한다고 보기에 마음과 신체 모두를 중시하는 심신합일론心身合一論적인 문화를 가진다.

서양의 경우 전통적으로 마음과 몸은 본질적으로 근원이 다르다고 전제한다. 다시 말해 마음과 신체를 분리해 생각하는 심신이원론心身二元論적인 문화를 가진다. 이성을 중시하고 신체를 경시하는 문화의 영향인지 모르겠으나, 마음을 표현하는 단어는 soul, mind, spirit 등 다양하지만 몸은 일반적으로 body로 표현한다. 그래서 처음 〈복쇠자매문기〉를 서양 작가에게 영어로 설명할 때 많은 아쉬움을 느꼈다. 노비로 매매되는 몸을 간단하게 'body'로만 표현하기에는 부족함이 있었기 때문이다. 복쇠의 손은 물질적 기능 도구로의 신체가 아닌, '마음', '영혼', '정신이 깃든 몸'이니 말이다. 동양의 몸에 대한 관점인 심신합일론은 부모와 자식이 연결되어 있다는 것에까지 의미를 부여했다. 신체와 터럭과 살갗은 부모에게 받았으니 내 몸을 손상시키지 않는 것이 효의 시작이고, 몸을 세워 도를 행하고 부모를 드러내는 것이 효의 완성이라 보기도 했다. 그런데 심신합일적 신체관은 유학을 공부한 선비들의 의식에만 흐르는 생각이었을까? 몸으로 노동해 먹고사는 농업인, 공업인, 상업인에게도 몸은 소중한 것이다. 복쇠와 복섬에게도 정신이 담긴 몸은 중요하다.

우리나라는 근대의 시작을 1894년 갑오개혁부터로 본다. 제도적으로 과부의 재가를 허용하고, 과거제를 폐지하여 신분에 상관없이 인재를 등용하고, 노비 문서를 소각하는 등 평등 사회의 기틀이 만들어졌기 때

문이다. 하지만 세상은 하루아침에 바뀌지 않았다. 사회적 협의에도 갑오개혁 이후 작성된 노비 자매문기가 다수 발견되었음을 보면 알 수 있다.

〈복쇠자매문기〉를 다시 본다. 흰 종이 위에 거칠한 손가락을 올려놓는 순간, 복쇠는 삶이 절벽 밑으로 굴러떨어지는 듯한 무서움 등 복잡한 감정을 느꼈을 것이다. 절망적이었겠지만 면천의 희망을 놓지 말았으면 좋았겠다. 조선 시대 노비들 중에는 노비의 굴레를 스스로 벗어난 경우도 있었으니 가당치 않은 바람은 아니다. 선비들의 존경을 받은 학자로 활약한 노비 출신 박인수 같은 이도 있고, 상업으로 부자가 된 노비, 1천 명의 부하를 거느린 노비, 남편을 과거에 합격시킨 노비도 있었다. 조선 초기부터 합법적으로 시행하던 면천 정책이 있었다. 유교적 신분 질서 확립을 요구하는 관료 지배층의 거부 때문에 효과를 거두지 못했지만 꾸준한 면천법의 확대로 17세기 이후 신분제가 동요하면서 군공 면천과 납속면천이 이루어졌다. 고종 23년(1886) 노비 세습제가 폐지되고, 갑오개혁 때 노비제가 완전히 폐지된다.

32세 남편, 28세 아내. 이 부부에게는 다행히 '젊음'이란 재산이 있었으니 수시로 마음이 쓰러졌더라도 반드시 일어났기를 바란다. 종국에는 가혹한 시절을 잘 견뎌 내어 죽기 전에 자유의 몸이 되었기를…. 작게나마 재산을 일구어 자식들과 행복하게 잘 살았기를….

오늘 여기, 신체 사용법

—

16세기 이탈리아와 19세기 조선으로부터 긴 시간이 지났다. 그렇다면 우리의 사회 관계적 신체는 어떨까? 얼마 전 생물학적 동등성 실험 현장에 대한 보도가 있었다. 임상 실험에 대한 부작용과 위험성이 주제였다. 제약업체들이 판매 허가를 받기 전에 약 효과를 검증하기 위해 일종의 생체 내 실험을 하는데 아무래도 검증이 안 된 약을 임상 실험하기 때문에 그로 인한 부작용과 위험성이 있을 수 있다고 경고했다.

자신의 몸을 실험 도구로 내놓는 이들 대부분은 20대 대학생과 취업 준비생, 30대 청년으로, 복쇠와 복섬 비슷한 나이다. 그리고 저임금의 40대 중년도 있었다. 그들이 스스로 이 실험에 지원하는 이유는 다른 아르바이트에 비해 비교적 고수익이기 때문이었다. 안정성과 독성의 정도를 모르는 약을 몸에 투여하는 일이 얼마나 위험한지 그들이라고 모르지 않는다. 단기적으로 혹은 살아 있는 내내 후유증을 겪을지도 모르는 공포감 속에서도 경제적 궁핍 때문에 스스로의 몸을 위험에 빠트

리는 선택을 하고 있는 것이다. 오늘 여기의 가슴 아픈 몸이다.

근로 현장에는 두 종류의 몸이 있다. 갑의 몸과 을의 몸이다. 고용 계약 기간과 노동의 대가로 줄 수 있는 금액, 지급 시기, 노동 시간 및 해고 사유 등의 노동 조건이 적힌 '근로계약서'를 작성하고 채용된 몸이 되는 순간, 집에서는 귀한 자식인 몸은 사물처럼 취급되며 열악한 근무 환경에 내던져진다. 감정도 무시되는 을의 몸이 된다. 반면 '근로계약서'에 서명한 지원자를 채용하는 몸이 되는 순간, 점점 인간 위에 군림하는 갑의 몸이 된다.

사회 관계적 갑의 몸은 어떤 모습인가? 슈퍼 자본을 상속받아 최고 브랜드 아파트나 대저택에 유명한 화가의 값비싼 작품들을 걸어 놓고 산다. 하지만 그 몸으로 하는 행동이란 하청업체 직원에게 물컵을 던지는 데 손을 사용하고 고용 직원에게 뾰족한 가위를 던지는 데 손을 사용하고 무릎을 꿇으라고 삿대질하는 데 손을 사용하는 수준이다. 입은 무지막지한 언어폭력을 휘두르는 데 사용한다. 물리적 우위를 이용해 직원을 쓰고 버리는 도구쯤으로 생각하며 '인면수심'의 몸으로 산다. 직원 역시 고귀한 생명체임에도 인권을 유린하며 비인간적 대우를 한 갑의 몸을 언론에서 자주 접하며 과거 로마인들이 노예를 일컬어 '말하는 도구'라고 했다는 말을 떠올리게 된다. 근로계약서는 구직자를 위한 '최소한의 법적 안전장치'인데 구인자에게는 '노비 자매문기'로 읽히는 모양이다. 〈반항하는 노예〉는 언뜻 보면 노예를 예술로 승화시킨 것 같지만 죽어서도 갑을 위한 노예로 존재하도록 을의 몸을 만든 노예 시리즈다.

한편 소비자의 몸도 종종 갑의 몸이 된다. 갑을 향해 비난의 손가락질을 하던 손을 '손님은 왕'이라며 매장 직원이나 주차 직원을 향해 물건을 집어던지고 무릎을 꿇리며 하대하는 데 사용한다. 이렇듯 하나의 몸이 때론 을의 몸이 되고 때론 갑의 몸이 되니, 오늘 우리의 수직적 신체 사용법은 얼마나 위태로운 것인가.

물론 사회 관계적 몸에는 아름다운 몸도 많다. 한 번도 본 적 없는 아홉 명의 타인을 위해 뇌사 시 장기 기증을 실천하는 몸들, 자연재해이든 인재이든 열악하고 위험한 현장으로 달려가 타인을 위해 헌신하는 몸들이 그런 경우다. 대가가 없어도 사회적 이익을 위해 기꺼이 자신을 내놓는 몸이야말로 품격 있는 아름다운 몸이다. 모든 것을 초월하여 인간을 그 자체로 존중하고 귀하게 품어 주는 수평적 몸에는 따스한 온기가 있다.

인간을 귀하게 생각하는 관계의 몸
과 마음을 어디서 구매나 증여
형태로 제공받을 수 있다
면 세상은 지금보다 더
나은 모습이지 않을까,
흉기로 변하는 몸에 대
한 뉴스를 접할 때면 드는
생각이다. 〈복쇠자매문기〉
와 〈반항하는 노예〉를 통해
몸의 쓰임을 생각하고 상처
와 눈물로 얼룩진 몸의 역사를 본
다. 지난한 역사의 몸들을 눈에 남긴다.

 &

카스파어 다비트 프리드리히, 〈안개 바다 위의 방랑자〉
귀스타브 카이보트, 〈창가에 있는 젊은 남자〉

03
———————
뒷모습을 본다는 것은

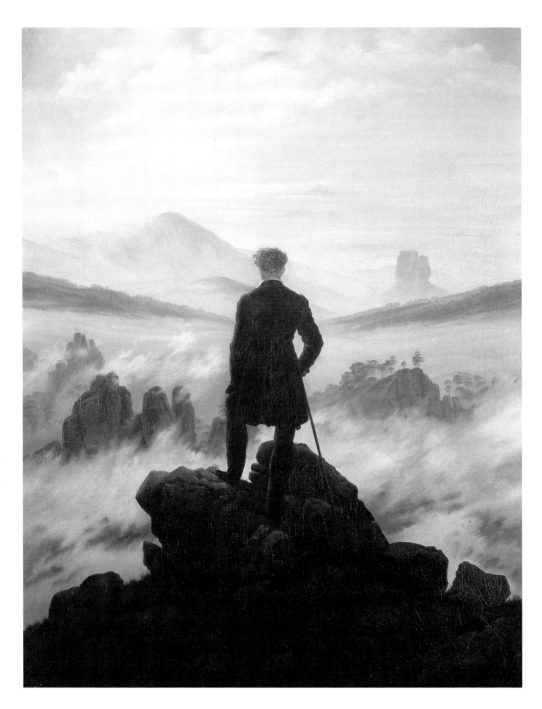

카스파어 다비트 프리드리히, 〈안개 바다 위의 방랑자〉
1818년경, 캔버스에 유채, 94.8×74.8cm,
함부르크 미술관(독일)

카스파어 다비트 프리드리히의
〈안개 바다 위의 방랑자〉

처연한 방랑자의 낭만

—

때로는 앞모습이 아닌 뒷모습에서 형언할 수 없는 다양한 감정의 표정
을 볼 때가 있다. 카스파어 다비트 프리드리히Caspar David Friedrich, 1774-1840
의 〈안개 바다 위의 방랑자Wanderer above the Sea of Fog〉가 그렇다. 그의 그림들
은 화면 가득한 희뿌연 안개, 시선을 압도하는 거대한 자연, 그리고 우
울하고 외로운 인물이 특징이다. 대부분 인간이 위축되어 보인다.

그에 비하면 차가운 바위 위에 올라 발아래 펼쳐진 풍경을 응시하
는 방랑자의 뒷모습은 광대한 자연과 비교하여 왜소해 보이기는 해도
위축되어 보이지는 않는다. 오히려 안개 바다 속에 무겁게 가라앉은 바
위산과 계곡을 바라보는 남자의 관념적인 모습은 무대 위에서 "고단한
내 삶의 여정은 언제쯤이나 끝날 것인가?" 하며 격정의 대사를 쏟아 내
는 배우처럼 극적인 분위기마저 풍긴다. 그림이 제작된 당시 유럽 문학
계와 예술계를 강타했던 낭만주의의 바람이 화가에게도 영향을 주었기
때문이다. 〈안개 바다 위의 방랑자〉는 낭만주의적 열정과 성실성으로

자연과 인간을 무장하고 있다.

카스파어 다비트 프리드리히를 일컬어 흔히 독일 낭만주의 회화의 대표자라고 한다. 이 그림만 보더라도 그와 같은 평가에 고개를 끄덕이게 된다. 그는 낭만주의가 태동한 18세기 후반에 태어나 낭만주의가 절정을 이룬 19세기 초중반에 활동했다. 게다가 불운했던 성장기를 생각해 보면 숙명적으로 낭만주의 예술가일 수밖에 없지 않았나 싶다.

독일 낭만주의는 전기와 후기로 나눌 수 있다. 프리드리히는 전기 낭만주의 작가에 해당된다. 인간 이성에 대해 굳건한 믿음을 보인 계몽주의에 대한 반동으로 시작된 낭만주의는 문학계에서 먼저 일어났다. 우리가 독일 낭만주의 대표 화가의 작품을 만나게 된 만큼, 잊고 있던 낭만주의에 대한 기억을 상기시켜 보는 과정은 그의 작품에 한 발자국 더 들어가 보는 데 도움이 될 수 있다. 낭만주의를 잘 이해하기 위해서는 먼저 계몽주의를 훑어보는 것이 좋다.

계몽주의는 인간이 대자연의 위력에 따른 대재앙과 죽음이 주는 공포와 두려움으로부터 벗어나기 위해 미신적인 종교나 신화, 마법 등을 맹신하고 급기야 모든 사물을 인식하는 방식이나 행동에서도 무지몽매함을 보이는 반문명, 반지성적인 태도에 대한 경계에서 시작되었다. 계몽주의의 핵심은 이성이다. 인간은 자신의 지성을 사용해 이성의 빛을 밝혀 자연을 통제해야 한다고 주장한다. 인간의 이성과 합리성에 대한 계몽주의자들의 확고한 믿음은 경험론 철학의 시조 존 로크와 근대 과학 혁명을 이끈 아이작 뉴턴의 업적을 기반으로 프랑스와 독일에서 활발히 전개된다. 프랑스 계몽주의의 활발한 전개는 당시 정치의 비이성적이고 비합리적인 구습을 타파하고 자유, 평등, 박애의 새로운 세상을 열고자 한 프랑스 혁명(1789)에 영향을 준다. 많은 사람의 희생과 피로 획득한 혁명은 많은 것을 바꾸었다.

독일 지식인들도 프랑스 혁명을 통해 계몽주의가 봉건 체제를 와해

시킬 수 있다고 보고 환영하는 입장을 취했다. 독일 계몽사상의 특성이라면, 당시 종교는 이미 개혁을 이룬 후였지만 정치는 봉건 체제 유지로 인해 분열된 채로 후진적 단계에 머무르면서 개인의 내면적 개발 차원에서 전개되었다는 점이다. 그러나 점점 과격해지는 피의 혁명을 보면서 계몽주의에 대한 반감을 갖게 된다. 인간 내면에 있는 무서운 이성의 광기와 잔혹성을 봤기 때문이다. 극단적으로 치닫는 이성의 잔혹성은 곧 유럽의 사상가들에게 인간 내면에 대한 관심을 불러일으키는 계기가 된다.

낭만주의 사상가들과 예술가들은 계몽주의자들이 주장하는 인간 이성의 기능과 능력에 대한 무한 긍정과 과신에 문제가 있다고 생각했다. 오히려 인간의 비이성적인 면이야말로 관심의 대상이어야 하며, 예술에 영감을 주는 중요한 주제였다. 또한 서구의 오랜 정신이자 형식인 고전주의 아카데미즘에도 회의적이었다. 따라서 계몽주의를 계승한 신고전주의 정신과 예술 활동의 부활은 시대착오적인 발상이었다. 균형과 조화, 엄격한 구도와 형상의 명확성은 고대적인 시각과 의식에서나 환영받을 수 있는 존재였다. 낭만주의 예술가들은 계몽주의와 신고전주의 예술이 경시한 개인의 내면, 화가의 느낌과 같은 인간의 비이성적인 부분이 더욱 중요하다고 봤다. 이처럼 낭만주의는 생명이 고갈되어가는 계몽주의와 시대에 뒤떨어진 고전주의에 대립각을 세우고 그들로부터 경시되어 온 인간의 감성, 감정, 혼돈과 몽환을 찬미하고 자유를 구하는 낭만성을 중시하며 역사의 한 페이지에 등장한다.

독일 낭만주의의 기반과 발단은 개성 해방의 문학 운동인 '질풍노도 운동'의 자유분방성에 있었다. 그 중심에는 하만, 헤르더, 괴테, 실러 등이 있었다. 낭만주의에 긍정적인 영향을 준 인물이 고전주의 작가 괴테라는 점이 흥미롭다.

두 사람 사이에는 일화가 있다. 프리드리히의 그림이 주는 기묘한

분위기에 호감을 가진 괴테는 자신이 연구하는 기상학 관련 일러스트를 그려 줄 것을 제안했다. 하지만 화가는 자신의 풍경화에 담긴 구성 요소들은 느낌과 감정에 대한 표현이지, 과학적 태도의 기상학에 대한 묘사가 아니라는 이유로 제안을 거절했다. 이로 인해 괴테의 마음은 호감에서 비호감으로 바뀐다. 두 사람의 일화가 어쨌든 독일 낭만주의 회화는 독일 고전주의 문학의 영향을 받았다. 생각해 보면, 현실을 관찰하는 것을 목표로 한 리얼리즘(사실주의)의 관점에서 신고전주의와 낭만주의를 보면 배격하고 싶은 공상화인 것은 마찬가지였다.

낭만주의적 관점에서 프리드리히의 그림에 철학적이고 고독적인 분위기가 흐르는 것은 당연한 일인지도 모르겠다. 〈안개 바다 위의 방랑자〉에 묘사된 신비한 산과 계곡, 가시거리를 잠식하는 안개의 흐름은 독일 문학적 감정과 독일 형이상학적 철학의 모습이기도 하다. 프리드리히가 창조한 산은 감성을 억압하는 조화와 합리적인 이성을 거부하는 자유로운 감성의 산이다. 이것을 응시하는 방랑자의 뒷모습은 이성적이고 논리적인 계몽주의 사상이 그토록 경시했던, 다양한 감정을 중시하는 자유로운 인간의 낭만적인 뒷모습이다.

안개 바다에 표류하는 것들

—

첩첩산중 지형의 조건도 그렇고, 자욱한 안개로 방랑자의 여정은 고비를 맞았다. 어쩌면 저 우울하고 희뿌연 안개는 저곳에서 한 번 걷힌 적도 없이, 높은 산등선과 깊은 계곡 사이로 축축하게 스며들어서는 모든 생명의 삶의 방향을 혼란스럽게 만들었는지도 모른다.

프리드리히의 그림에는 안개가 많이 나온다. 곡식이 익어 가는 가을 들판의 아침 풍경, 깊은 산속 오래된 건축물이 있는 저녁 풍경, 범선 위에 앉아 있는 사람들 앞, 난파선이 있는 겨울 바다, 어부들이 움직이는

여름 항구, 살아 있는 자들의 도시와 죽은 자들의 묘지에도…. 심지어 축축한 안개만 자욱한 그림도 있다. 낭만적인 신비함을 연출하기에는 흰 안개만한 장치도 없겠지만 단순히 회화적 장치만은 아니다. 그가 신고전주의 회화를 향해 "화가는 눈앞에 보이는 것만이 아니라 자기 안에 보이는 것도 그려야 한다"라고 외쳤다는 기록만 봐도 알 수 있다.

　그의 풍경화들은 때론 종교화처럼 엄숙한 구석이 있어 간혹 감상자들은 종교적 감성이 스멀스멀 올라옴을 느낄 때도 있다. 거친 바위나 배 등 표현된 여러 대상들에는 마치 종교적 상징물처럼 거룩하고 성스러운 느낌이 있다. 풍경화를 종교적 구성으로 연출한 것은 작가가 작심한 의도로 보인다. 19세기 유럽 미술계는 회화의 여러 장르 가운데서 종교화와 역사화를 우위로 여기고, 풍경화는 심오한 주제 의식이 없고 모방에 불과하다는 이유로 하위로 여겼다. 낭만주의 화가 프리드리히는 엄숙하고 서사적인 분위기의 풍경화를 통해 유럽 아카데미에 일갈했는지도 모른다.

　그러면서도 작품은 당대 독일의 의식과 감성을 분명하게 담고 있다. 〈안개 바

다 위의 방랑자〉 속 인물의 옷은 독일 전통 의상이다. 화가는 인물을 인생의 방향을 정한 곳 없이 이리저리 자유롭게 떠돌아다니는 방랑자로 설정했다. 그러면서 정작 그에게 입힌 옷은 특정 민족성에 뿌리를 둔 소속감을 일깨워 주고 심적 공감을 형성하는 연대감을 이끌어 내는 의상이다. 적어도 우리의 개념 속에 있는 자유로운 낭만적 방랑자의 모습은 아니다. 화가가 그림에 담은 예술적 의지는 무엇이었을까?

프리드리히를 '독일의 민족주의 화가'로 평가하는 의견도 있다. 사실 그의 그림은 히틀러의 정치적 연출에 선택되어 나치의 극단적 민족주의 선전에 이용되기도 했다. 그로 인해 세계 대전 이후에도 꽤 긴 시간 동안 세상에서 배척당하기도 했다. 그만큼 민족주의적인 색채가 있다는 말이다. 당시는 유럽에 자유주의와 민족주의 운동이 확산되던 시기다.

인간의 자리를 돌아보는 르네상스와 종교개혁에 의한 자유주의 운동은 17-18세기에 인간 지성의 발전과 시민 문화가 성숙해지는 동기가 되면서 두 가지 모습으로 전개되었다. 개인의 자유와 독립성을 중시하는 사회적 움직임이 하나이고, 식민 통치로부터의 해방이나 국가 통일 같은 민족 전체의 이익을 우선시하는 정치, 경제적 움직임이 다른 하나다. 독일의 경우 특정 국가에 점령된 것이 아니었기에 식민지로부터 해방의 자유가 아닌, 외부적 위협으로부터 민족이 결집하는 민족 통일을 지향하는 모습으로 나타났다. 그 밑바탕에는 프랑스에 대한 반감이 있었다. 두 나라의 악연은 프랑스 혁명과 나폴레옹 체제가 분열된 독일에 부정적인 영향을 주면서 깊어졌다. 처음 프랑스 혁명이 일어났을 때만 해도 독일은 이를 봉건제에서 해방될 수 있는 기회로 여기고 환영하는 입장이었다. 하지만 1804년 나폴레옹이 프랑스 황제로 즉위하자 독일 지역의 분열이 가속화되었고, 급기야 1806년 독일 남서부의 제후들이 나폴레옹에게 충성 맹서를 함으로써 1천 년에 가까운 긴 역사를 지

닌 독일 민족이 분할되기에 이르렀다.

그러나 1813년 프랑스에 대항해 '해방 전쟁'을 벌여 승리를 거둔 이후, 독일 국민들은 어느 때보다 자유와 통일에 대한 열망으로 고양되었다. 그동안 정부의 무능력 때문에 겪은 상처와 상실감, 그리고 물가 폭등과 (패전국이 승전국에 물어야 하는) 배상금 등으로 통일이 절실했다. 한편 유럽의 질서와 안정을 재건하기 위해 1814년에 빈 체제가 등장하는데, 모든 것을 프랑스 혁명 이전으로 되돌리려는 것이었다. 이에 대해 일부 유럽 국가는 민족 전체의 이익을 우선하는 민족주의로 대항했다. 독일에서도 자유주의 운동이 민족 통일 운동으로 발전하게 된다. 이것이 화가가 30대 초반에 겪었던 유럽과 독일의 모습이다. 따라서 〈안개 바다 위의 방랑자〉에 등장한 독일 전통 의상을 입고 있는 방랑자도 당시 독일인의 의식과 맞닿아 있다고 해석할 수 있다.

바위 끝에 선 방랑자는 높고 낮은 산봉우리들 사이로 응결하는 안개를 바라보면서 민족 결집을 희망하고 있지는 않을까? 이러한 생각에 이르니 어쩐지 화가의 민족 통일을 위한 전투력이 읽히는 것 같기도 하다. 당시 역사학이 크게 발전했는데 19세기 전반에 전성기를 누리던 낭만주의와 민족주의가 인류와 민족의 전통에 지대한 관심을 가진 것과도 무관하지 않다. 안개 바다에 표류하는 것은 어쩌면 배타적 정서의 모습은 아닐까.

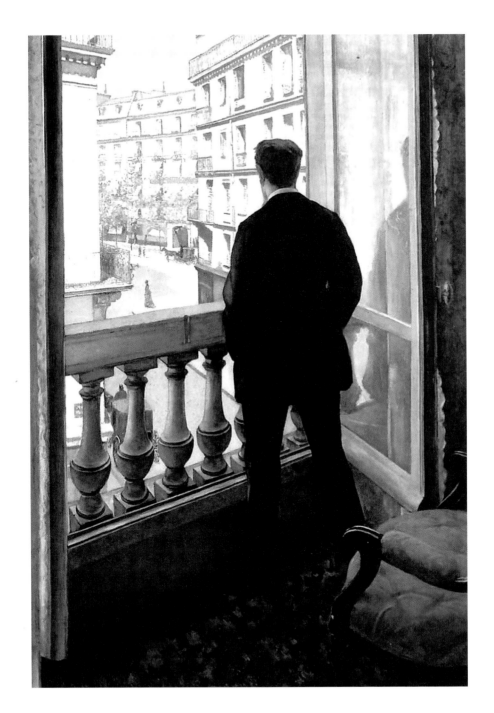

귀스타브 카이보트, 〈창가에 있는 젊은 남자〉
1875, 캔버스에 유채, 117×82cm,
개인 소장

귀스타브 카이보트의
〈창가에 있는 젊은 남자〉

젊은 남자의 벨 에포크

—

귀스타브 카이보트Gustave Caillebotte, 1848-1894가 그린 〈창가에 있는 남자A Young Man at His Window〉에도 남성의 뒷모습이 있다. 건물 안에서 양손을 바지 주머니에 깊이 찔러 넣은 채 다리를 벌리고 서서 창밖 풍경을 바라보는 건장한 남성의 뒷모습이다. 뒷모습만으로도 세상에 대한 자신만만함이 읽힌다. 또 그가 입은 최고급 정장과 그가 머무는 실내 모습에서는 도회적 감수성이 풍긴다. 이 젊은 파리지앵은 다른 도시에도 건물을 소유하고 있었다. 하지만 역동적이고 세련된 감각을 자랑하는, 유럽 최고의 도시였던 파리에 19세기 최신식 건축 공법으로 지은 이곳에 머무는 것을 특히 좋아했으리라.

당시 파리는 프랑스 상업과 금융의 경제적 수도이며 공업과 무역의 중심지였다. 게다가 많은 대학과 박물관과 극장 등이 있는 프랑스 문화 예술의 상징이자 혁명의 도시였으니, 그야말로 젊은 시선과 감각에 최고의 주거 조건이다.

누군가에게는 그의 뒷모습이 치유의 힘을 얻는 내면적 정적의 그림으로 다가온다지만, 나의 경우는 어쩐지 자본력이 결집된 대도시를 무대 삼아 다음 사업을 구상하는 자본가의 내면적 야심이 읽힌다. 한바탕 혁명과 폭력의 폭풍이 지나간 19세기 말의 파리는 오랜만에 평화와 고요를 맞았다. 이 시기를 '벨 에포크^{belle époque}'(1890-1914)라고도 한다. 따라서 그가 있는 공간과 그가 응시하는 창밖 세상은 아름다운 시절을 맞이한다는 낙천적인 분위기와 에너지로 무장한 근대 격동기의 도시가 된다. 파리는 이 시기에 계획도시로 만들어져 오늘날의 파리가 된다.

이 그림에 표현된 시공간은 근대다. 근대는 봉건 시대가 끝난 다음 시대를 말하지만 역사, 정치, 경제, 예술 분야마다 조금씩 시작을 다르게 본다. 또한 동서양의 시작점이 다르다. 서양의 경우 공동체에 대한 '나'와 '개인 우월 사상'의 관점에서 보면 르네상스와 종교개혁 시기인 15-16세기 이후가 되고 자본주의와 시민 사회 관점에서 보면 17-18세기 이후가 된다. 보편적으로 후자를 근대라고 한다. 선진국의 근대화를 구분할 때 흔히 18세기 중반의 영국과 19세기 초반의 프랑스와 미국은 선발 선진국으로, 19세기 말의 독일과 일본은 후발 선진국으로 나눈다. 선발 선진 국가의 근대화 특징이라면 아무래도 시민 계급으로 인한 '아래로부터의 근대화'가 이루어졌다는 것, 그리고 산업화와 민주화를 꼽는다.

동양에서의 근대는 시작과 동기가 다르다. 근대화론은 서구 중심적인 시각이다. 당시 선·후발 선진국들은 약소국을 식민지화하면서 그 명분의 하나로 근대화된 사회와 근대화되지 않은 낙후된 사회의 이분법적 구분을 내세웠으며 근대화된 서구 강대국을 발전 모델로 강요함으로써 문화 제국주의를 합리화하기 위한 수단으로 근대화를 악용했다. 학습은 무서운 것이어서 현재도 서양의 것은 모든 것이 발전적이고 세련되었다는 의식이 남아 있다. 근대화는 서구화이고, 서구화는 공업화, 도시화, 합리화, 민주화라는 인식이 만연해 있다.

현대에 이르러 근대화에 대해 종속 이론과 진화론이 형성되고 사유 재산, 시장, 법치주의, 선택의 자유 등 생활과 의식에 변화가 온 것을 바탕으로 근대를 긍정적으로 보는 시각이 강해졌다. 간단히 말하면 근대화는 전통적 농업 중심 사회에서 선진 공업 사회로 변화하는 과정이었고 정치, 경제, 사회, 문화 등 모든 영역에서 총체적으로 구조적인 변화를 겪는, 즉 생활 양식과 의식이 개선되는 과정이었다.

창가에 있는 이는 선발 선진국인 19세기 프랑스의 젊은 남자다. 몸에 걸친 옷부터 그가 거주하고 바라보는 모든 것은 공업화, 도시화의 결과물이다. 산업화는 생활 수준과 양식, 그리고 의식에 엄청난 변화를 가져왔다. 산업화가 근대화의 가장 중요한 특징인 이유는 산업혁명이 자본주의를 낳았기 때문이다. 자본주의자들은 정치에도 강한 발언권을 갖고 있었다. 우리의 정치 문화에도 친근한 '국가의 권위와 합법성이 국민으로부터 나오며, 국민의 의사에 따라 정책을 지향한다'는 외침이 이때 확산되었다. 영국의 철학자이자 정치 사상가이며 계몽 철학과 경험론 철학의 원조로 일컬어지는 존 로크가 내세운 '주권은 국민으로부터 나와야 한다'는 이론에 기초한 민주주의 정치에 대한 공기가 남자가 서 있는 창문의 안과 밖, 프랑스 대기권을 감싸고 있다.

시민 계급에 의해 새로운 사회 건설이 시작되었다. 그뿐만 아니라 시민의 정치 참여 기회 확대와 자유와 권리의 보장, 국민의 동의와 지지에 근거한 정치 체제가 확립되기 시작했다. 그중에서도 힘이 강했던 자본가인 '젊은 남자'가 벨 에포크로 진입하는 대도시의 우월한 위치에 서서, 시대의 최대 수혜자의 자신만만한 모습으로 '창가에서' 세상을 바라보고 있는 모습이 〈창가에 있는 젊은 남자〉다.

방금만 해도 그는 붉은색 의자에 기대앉아 있었다. 그러다 갑자기 무슨 구상이 떠올랐는지 벌떡 일어나 발코니 창문을 활짝 열어젖혔다. 감상자도 남자의 시선을 따라 창밖을 보게 된다. 그림에 묘사된 공간 대

부분은 그의 소유물인 건물 안이다. 열린 창문에 비친 남자의 모습마저도 근거 있는 자신감의 표출로 보인다. 화면 우측 하단에 대각선으로 드러나는 카펫의 짙은 붉은색과 의자의 주홍색은 대리석의 회색빛으로 가득한 도시와 대조를 이루면서 더욱 붉게 느껴진다. 마치 젊은 남자의 혈기와 열정을 상징하는 것처럼 말이다.

어떤, 예술적 성취
—

〈창가에 있는 젊은 남자〉는 카이보트가 27세에 그린, 그의 비교적 초기 작품에 해당한다. 그가 인상주의 전시장에 입성한 것은 몇 년 후의 일이다. 1874년 인상주의 화가들의 첫 번째 전시가 열렸을 때 르누아르로부터 작품을 전시해 보라는 권유를 받았지만 기획자로만 참여했을 뿐이다. 1876년 열린 두 번째 전시에도 역시 불참했고 1877년 열린 세 번째 전시에 비로소 작품을 출품했다.

　화가이면서도 전시회 참가에 대한 연이은 권유를 거절하고 출품을 계속 미룬 이유는 무엇이었을까? 아마도 부담감이 있었던 것 같다. 우선은 대중 앞에 내보이는 전시 작품에 대한 고민이 있었을 것이다. 또한 대부분의 인상파 화가들이 매우 가난하여 경제적 빈곤 속에서 예술적 성취와 사회의 인정이라는 꿈을 향해 나간 과정에 비해, 카이보트가 막대한 유산을 상속받아 그들과 비교 불가할 만큼의 경제적 풍요 속에서 누린 윤택한 작업 과정도 망설임의 이유가 되었다고 본다. 다행히 세 번째 인상파 전시에 출품한 〈비 오는 날 파리의 거리 Paris Street, Rainy Day〉는 좋은 반응을 얻는다.

　카이보트의 그림을 보면 작업 환경만이 아니라 지향하는 예술적 시각도 다른 인상파 화가들과 달랐음을 알 수 있다. 대부분의 인상파 화가들이 찰나의 시각적 느낌에 집중했다면 카이보트는 오랜 관찰을 통

귀스타브 카이보트,
〈비 오는 날 파리의 거리〉
1877, 캔버스에 유채, 212.2×276.2cm,
시카고 아트 인스티튜트(미국)

해 얻은 시각적 느낌에 집중했다. 인상파 화가들이 야외로 나가 시시각
각 끊임없이 변화하며 자연에 닿는 광선을 좇아가는 부분적 단위의 시
간 변화에 몰입했다면, 카이보트는 자신이 성장한 도시와 그곳의 삶의
모습을 천천히 관찰하는 전체적 단위의 시간 변화에 몰입했다. 그는 재
개발을 통해 거듭난 파리, 새로운 시대를 향해 달려가는 도시의 모습을
담았다. 특히 오스만 남작의 지휘로 정비된 이후의 파리 곳곳을 마치 카
메라로 기록하듯 화폭에 담았다. 새로 확장된 대로에는 대대적인 개발
정책으로 파리를 현대적 도시로 재건설한 오스만의 이름이 붙었다. 〈비
오는 날 파리의 거리〉와 〈창가에 있는 젊은 남자〉 속 획일적인 도로와
건물에서 우리는 (발터 벤야민식의 표현으로) '직선의 미학'을 확인할
수 있다.

　당시 오스만 거리에는 엘리베이터가 있는 백화점, 카페와 은행 등이
있었다. 지근거리에 생라자르 기차역이 있어 이곳을 찾는 사람들을 실
어 날랐다. 관광객들은 물론이고 숱한 예술가들도 기대감을 안고 파리

로 모였다. 역동적인 도시 파리는 카이보트를 비롯한 혈기 왕성한 젊은 화가들에게 창작의 영감을 제공하는 곳이었으며 언제고 자신들의 예술적 성취를 인정받을 수 있는 가능성의 도시였다. 예술가의 성지가 되기에 충분했다. 마네, 르누아르 등 많은 화가들이 저마다의 꿈과 열정을 품고 프랑스의 일상에 대한 주관적 인상을 표현했다. 파리는 그렇게 현대 회화의 기초를 잉태한 도시가 되었다.

어떻게 보아도, 근대 최대의 도시인 파리의 거대 자본가 카이보트와 가난한 예술가들과의 동행은 확실히 인상적이다. 극단적인 경제적 차이에도 불구하고 이들의 만남이 지속된 데는 젊은이들만의 유대감도 한몫했지 싶다. 원래 카이보트는 변호사 시험에 합격했음에도 불구하고 평생 미술을 하고자 〈창가에 있는 젊은 남자〉를 그리기 2년 전인 1873년 에콜데보자르에 입학했다. 하지만 1875년 살롱에 출품한 〈대패질하는 사람들〉이 심사위원들로부터 거부당하자 학교를 그만두는 등 반항적이고 도전적인 기질도 있었다. 전승된 안전한 환경을 거부하고 낯선 것을 지향하는 기질은 젊은이들의 특성이기도 하면서, 예술가들의 태도이기도 하다.

그가 물려받은 막대한 재산은 인상주의 화가들의 활동에 큰 도움이 되었다. 아카데미와 살롱의 기성 화단으로부터 인정을 받지 못하고 반항적인 젊은 화가들로 치부되던 르누아르, 모네, 드가 등과 교류하면서 1876년에 열린 인상파 전시회를 비롯하여 몇 차례의 전시를 기획하고, 그들의 작품을 구매하기도 했기 때문이다. 사회학에서 사회 변동의 요소를 보는 관점으로 '기술 결정론'과 '문화 결정론'이 있다. 기술적 관점은 기술 발달로 대변되는 경제 영역의 변화가 정치 및 사회의 변화를 일으켜 인간의 의식 구조도 변화시킬 수 있다는 것으로 기술력이 사회 총체적 변화를 불러온다고 본다. 한편 문화적 관점은 사고, 가치관과 같은 비물질 문화의 변화가 인간의 의식과 경제를 포함한 사회 구조의 전반

적인 변동을 가져오는 것으로 인간의 지식, 신념, 가치 등이 사회 총체적 변화를 불러온다고 본다.

카이보트는 기술 발달에 의해 거대한 경제적 능력을 보유하고 그 힘을 이용해 당시 화단으로부터 인정받지 못하던 인상파 화가들의 정신적 가치 생산 과정을 후원함으로써 그들의 창작 의지를 고취시키는 긍정적인 역할을 했다. 또한 자신이 소장한 인상파 작품들을 (당시 이를 탐탁해하지 않던) 미술관에 기증함으로써 오늘날까지도 동서양 미술 애호가들이 인상파 작품들을 풍성하게 경험할 수 있는 계기를 만들어 주었다.

결과적으로 동서양 문화 예술 인구 저변을 확대하고 미술 장르에 대한 호감을 갖게 하는 등 적지 않은 사회적 기여를 한 카이보트의 경우는 기술 결정론의 예일까, 아니면 문화 결정론의 예일까? 그에 대한 정의는 간단해 보이지 않는다. 서양 미술사의 그에 대한 평가는 예술가라기보다는 인상주의 후원가로 오랫동안 기록되었다. 대자본가이자 화가로서 좋은 시대의 전망 좋은 작업실에 서 있는 카이보트를 바라보는 서양 미술사의 시선에는 그의 예술적 위치를 인정하기 꺼리는 시각들이 존재했다. 조상으로부터 물려받은 우월한 물리적 환경이 그의 예술적 성취를 가린 것이다.

화가가 남긴 작품들 가운데는 〈창가에 있는 젊은 남자〉처럼 건물 내 창가에 서 있거나, 아니면 건물 발코니로 나가 아래로 펼쳐진 풍경을 바라보는 시선이 담긴 그림이 여러 점 있다. 이와 같은 그림을 보는 감상자는 트인 전망이 주는 시각적 만족감과 건물 가장자리라는 위치가 주는 불안감의 이중적인 경험을 하게 된다. 어쩌면 카이보트도 활동할 당시 미술계로부터 이중적 경험을 하지 않았을까 싶다.

타인의 뒷모습에서 나의 뒷모습을 보다

—

카스파어 다비트 프리드리히의 〈안개 바다 위의 방랑자〉와 귀스타브 카이보트의 〈창가에 있는 젊은 남자〉는 공간의 깊이를 환기하는 기법인 르푸스와르Repoussoir를 공통적으로 사용했다. 전면에 인물이나 사물을 크게 배치하고 색을 강조함으로써 후면에 존재하는 인물이나 사물을 상대적으로 약화시켜 공간을 깊어 보이게 만든다. 이렇게 하면 감상의 시선을 화면에 더욱 집중시킬 수 있다.

　〈안개 바다 위의 방랑자〉의 화면 전면에 있는 남성은 짙은 검은색 의상을 입고 짙은 갈색 바위 위에 선 강렬한 모습이다. 상대적으로 분홍빛과 보랏빛의 신비한 안개에 잠식당한 자연은 푸른 하늘과 하나인 것처럼 화면 후면에 펼쳐져 있다. 시각적인 효과로만 보자면 방랑자와 바위 부분은 유화 물감을 테레빈유에 희석해 여러 번 칠한 것 같고, 자연 부분은 부드러운 파스텔을 문질러 표현한 것처럼 화가는 전면과 후면을 전혀 다른 느낌으로 표현했다. 이로 인해 그림을 감상하는 우리는 화

면 후면에 펼쳐진 넓은 자연보다는 전면의 방랑자에게 시선을 집중하게 된다.

〈창가에 있는 젊은 남자〉의 남성 역시 화면 전면에 짙은 검은색 의상을 입고 짙은 붉은색 카펫과 주홍색 의자 앞에 선 모습으로 등장한다. 화면 오른쪽 공간을 채울 만큼 크게 표현되었다. 상대적으로 창밖의 회색 건물들과 도로는 급격히 좁아지며 화면 뒤로 빠진다. 도로 위의 마차들과 행인들도 존재감이 없기는 마찬가지다. 카이보트 역시 감상자들을 전면에 있는 남성에게 집중하게 만든다.

하지만 우리가 두 화가가 그린 뒷모습에 집중하게 되는 것은 르푸스와르 기법 때문만은 아니다. 두 뒷모습에 화가들의 삶의 뒷모습이 엿보이기 때문이다. 프리드리히가 그린 방랑자의 뒷모습에는 40대 화가의 삶의 뒷모습이 보인다. 이른 나이에 어머니와 형제들의 연이은 죽음을 겪어야 했던 그의 짙은 슬픔과 쓸쓸함이 담겨져 있다. 성장기의 여린 감성으로 경험해야 했던 가족들의 죽음은 뭉크와 유사하다. 특히 스케이트를 타다 얼음 속으로 빠진 자신을 구하려다 대신 목숨을 잃은 형의 죽음은 차마 눈 뜨고 볼 수 없었던 눈앞의 광경으로, 평생의 고통과 악몽이었을 수밖에 없다. 그의 대부분의 작품들은 전체적으로 축축하고 음울하다. 산속의 대수도원 묘지, 깨진 빙해 등 죽음과 연관된 것들이 많이 나온다. 그의 생을 잠식하고 있던 우울함, 불안감, 공포, 고독감이 그 사이를 흐른다.

방랑자가 바위 위에 위태롭게 서 있는 것만큼, 그의 삶도 항상 죽음과 삶의 경계에 서 있었던 것이다. 그럼에도 커다란 예술적 성취를 이룰 수 있었던 것은 종교의 힘과 창작에 대한 갈망 때문이었다. 무한한 자연 앞에 선 방랑자의 뒷모습에서는 그곳에 사랑하는 가족을 묻은 한 사람, 죽음의 그림자를 그림으로 버티어 보려는 중년 화가의 삶의 무게가 느껴진다.

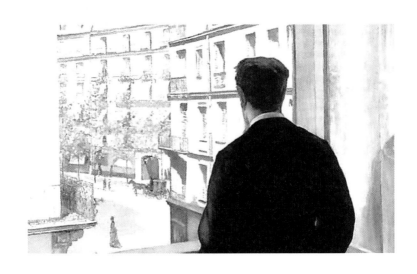

　반면 카이보트가 그린 젊은 남성의 뒷모습에는 27세였던 화가의 삶의 뒷모습이 보인다. 카이보트는 지적 권위와 물적 권위를 모두 갖고 있던 부모 덕분에 극소수만 누릴 수 있는 상류 환경에서 선진 지식과 기술의 은총을 경험하며 윤택하게 성장했다. 그러나 물질적으로 풍족한 현실에 안주하지 않고 20대 초반에 변호사 시험에 합격했을 만큼 지적 능력도 학구적 성실성도 뛰어났다. 그림을 보아도 화면 구석구석 성실함이 느껴진다. 다만 환경의 영향인지 작품 대부분에 파리의 고층 건물과 부르주아가 등장하며 그 경계를 넘지 못한다.

　산업화된 빌딩 숲 뒤의 주변부 사람들이 살아가는 모습은 많이 보이지 않는다. 몇 작품에 마루를 깎고, 노를 젓고, 텃밭에서 농사짓는 노동자가 나오지만 그들의 근육과 얼굴 표정은 지나치게 건강하고 긍정적이다. 고단한 삶의 근육과 표정을 알지 못하기 때문이다. 창가에 선 젊은 남성의 뒷모습에는 거칠 것 없는 자신만만한 부잣집 도련님인 화가의 뒷모습이 있는 것이다.

　우리는 간혹 앞모습이 아닌 뒷모습에서 형언할 수 없는 감정의 표정

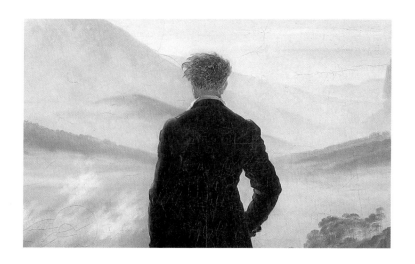

을 볼 때가 있다. 어머니 혹은 아버지의 뒷모습일 때도 있고, 거리에서 스치는 타인의 뒷모습일 때도 있다. 여러 뒷모습에서 마주한 것이 슬픔일 때도 있고 녹록치 않은 삶의 시간일 때도 있다. 어느 날 누군가의 뒷모습에 불현듯 마음이 쓰인다면 그것은 거기에서 나의 뒷모습을 마주했기 때문일 것이다. 어떤 뒷모습에 선뜻 다가가 따뜻하게 안아 주고 토닥여 주고 싶은 마음이 든다면 그건 내 등이 시리기 때문일 것이다. 한 번도 마주 앉은 적 없고 이후로도 마주할 수 없는, 나의 뒷모습을 우리는 살아가면서 그렇게 갑작스레 만나기도 한다.

 &

신윤복, 〈계변가화〉
강희언, 〈사인사예〉

04

시냇가 기슭에서 있었던 일

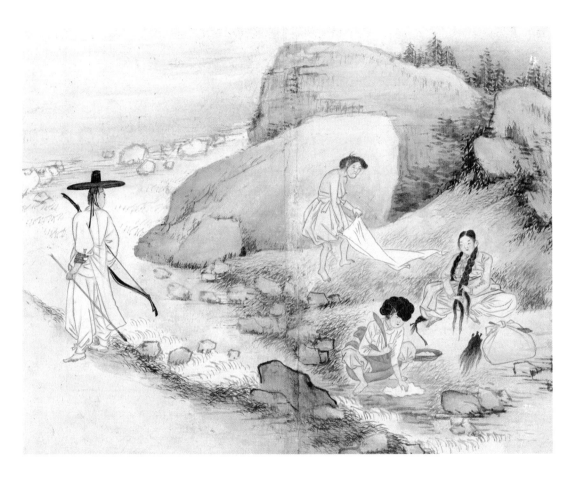

신윤복, 〈계변가화〉(『혜원전신첩惠園傳神帖』)
18세기, 지본채색, 28.2×35.6cm,
간송 미술관

신윤복의 〈계변가화〉

아름다운 이야기를 찾아서
—

미술 작품 감상법에 대해 질문받는 일이 왕왕 있다. 먼저 작품 이름을 보지 말고 사랑하는 사람을 바라보듯 오로지 작품만 찬찬히 보시라고 권한다. 작품명에 담긴, 즉 작가가 유도하는 단서를 배제하고 감상자가 순수하게 느꼈으면 싶기 때문이다. 그도 그럴 것이 감상의 매력 중 하나가 감상자의 자유 의지에 의한 참여다. 그다음으로 내용을 직설적 혹은 은유적으로 담고 있는 작품명을 보고 다시 작품 속으로 들어가 보시라고 권한다. 신통하게도 감상자가 자유롭게 상상하고 유추해 본 이야기와 작가의 의도가 유사할 때가 있다. 물론 전혀 다른 세계의 이야기를 만나기도 한다. 이런 과정은 옳고 그름의 방법적 접근이 아니며, 미술 작품 감상은 어떤 방법으로도 가능하다. 그림에 시선을 주고 마음을 주는 과정에 전율이 있기 때문이다.

　신윤복申潤福, 1758-?의 〈계변가화溪邊佳話〉는 작품명을 이미 알고 있어 자유 의지에 의한 상상의 기회는 놓쳤다. 뜻을 번역하면 시냇가의 아름

다운 이야기다. 그림에는 어떤 아름다운 이야기가 흐르고 있을까? 그림 속 시냇가로 다가가 보니 네 명의 인물이 보인다. 유교 사회 남녀칠세부동석의 관계법에 따른 공간 구성을 한 것인지 시냇물을 경계로 남성이 머문 공간과 여성들이 머문 공간이 분리되어 있다. 화면 오른쪽 위에서 흘러와 오른쪽 아래로 둥그렇게 흘러가는 시냇물의 흐름은 빨래터로서도 더없이 좋은 조건이지만 이야기의 흐름에도 영향을 준다. 그런데 빨래를 위한 안성맞춤의 조건은 자연 발생적이기보다는, 주위 돌들을 재배치함으로써 시냇물 폭을 좁혀서 물의 깊이와 속도를 조정한 인공적인 흔적이다. 찬찬히 살펴보면 뒤쪽의 넓적한 바위 옆으로 흐르는 시냇물 폭은 넓다. 그런데 물길이 아래쪽으로 둥그스름하게 휘면서는 남녀노소가 한걸음에 가볍게 건널 수 있을 만큼 폭이 급격하게 좁아졌다가 아래쪽에서 다시 넓어진다. 물길은 계속 흐르고, 선비는 가던 발길을 멈추어 섰다. 한 장소의 '흐름'과 '멈춤'은 지근거리에 있는 세 여성에게 각각 어떤 영향을 미칠 것인가?

'흐름'의 시냇물을 본다. 멈춤 없이 흘러가는 시냇물은 세 여성의 시간과 함께 흐르고 있다. 살펴보면, 이곳에서 보낸 여성들의 시간 차이가 드러난다. 오염된 빨래를 물에 적셔 방망이로 팡팡 치고 있는 여성은 빨래터로 온 지 얼마 안 되었다. 반면에 머리 손질하는 여성은 적어도 이곳에서 반나절은 있었음을 알 수 있다. 빨래를 깨끗하게 빠는 것은 물론 잘 말려서는 빨래 보따리까지 야무지게 만들어 왼발 근처에 놓았으니 말이다. 그녀가 집에서 가져온 빨랫방망이를 보따리에 푹 찔러 넣은 모습이 재미있다. 젖은 빨래를 보송보송하게 만드는 건조 과정에는 일정 시간

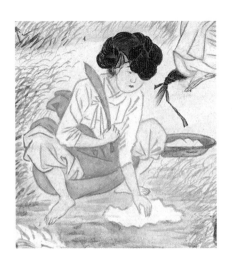

이 필요하다. 따라서 그녀가 이곳에서 제일 오래 시간을 보냈고, 이제 집에 돌아가려고 머리를 손질 중인 것이다. 오른쪽 갈래는 이미 땋아서 오른쪽 발 옆에 두고 왼쪽 갈래는 한참 땋고 있는데 빨래 보따리 옆에 부분 가발인 다리 세 개가 보인다. 두 갈래 머리 길이를 통해 그녀가 머리를 올리면 매우 풍성한 모양이 될 것임을 알 수 있다. 이 여성의 오른쪽에는 깨끗하게 빤 빨래를 풀숲에 건조시키려고 서 있는 여성이 있다. 그녀의 시간도 물 흐르듯이 흐르고 있다. 시냇물은 그녀들의 노동 시간과 함께 흐르는 중이다. 세 여성이 모시 저고리와 치마를 입었고 모두 맨발인 것을 보니 한창 더운 계절이다.

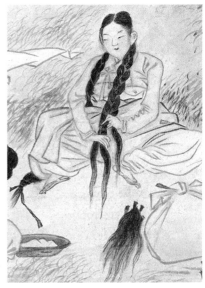

이곳은 동네에서 묵시적으로 남성 출입 금지 구역인지, 세 여성 중 한 명이 상반신을 노출한 채로 빨래를 하고 있다. 빨래를 하면서 입고 있던 옷도 함께 빨아 어딘가에 널어놓았는지, 아니면 뙤약볕 아래서 빨래

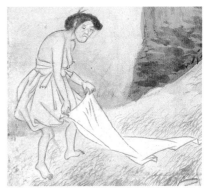

하다 보니 더워서 옷을 벗어 놓았는지 모른다. 아무튼 근처에는 저고리가 보이지 않는다. 험난한 세월을 보내 뭇시선 따위에 아랑곳하지 않을 노인일까 싶어 살피는데 다른 여성들에 비해 머릿결이 조금 푸석푸석하고 머리숱도 적지만 꼬부랑 할머니는 아니다. 그런데 그녀의 자세와 얼굴 표정이 굳어 있다. 두 다리를 벌려 자세를 잡고 두 손으로 사각 천의 양 끝을 잡아 공중으로 휙 펼치려는 찰나, 불청객이 나타났기 때문이

다. 갑자기 일어난 일이라 어떻게도 수습하지 못하고 엉거주춤한 채로 거북 목 환자처럼 등을 앞쪽으로 구부리고 양 어깨는 앞쪽으로 오므렸다. 불편한 마음이 그녀의 눈빛과 입 언저리에 그대로 드러난다. 더 이상 남자의 눈요깃감이 되지 말고 들고 있는 천으로라도 얼른 몸을 가렸으면 싶지만, 예상하지 못한 황당한 상황에 놓이면 너무 놀라 이성적 대처를 못하고 멍해지니 이해도 된다. 요즘도 노골적인 시선을 받으면 불쾌한데 하물며 조선 시대가 아닌가. 오늘날의 감상자 시선에서도 참 난감하다.

'멈춤'의 남자를 본다. 두 손에는 활과 화살이 들려 있다. 근처 활터에서 활쏘기 연습 중이었던 모양이다. 불청객이 서 있는 곳은 길의 가장자리이자 시냇가의 가장자리인 아슬아슬한 경계다. 그의 마음도 어떤 가장자리에서 아슬아슬하다. 두 다리는 자신이 왔던 곳, 돌아가야 할 곳으로 방향을 잡았지만 마음의 시선은 반대 방향의 여성들을 향해 있다. 네 사람의 시선이 묘하게 엉키고 있다. 다시 작품명을 보니, 의미심장해 보이는 한자가 아름다울 '가(佳)'다. 시냇가의 아름다운 이야기. 남자가 가던 발길을 멈춘 이유가 여성들에 대한 시각적 관심이 아닌 청각적 관심 때문일까? 그렇다면 남자의 귀에 들렸을 세 여성이 나눈 아름다운 이야기는 무엇이었을까? 자식의 혼사가 늦어 걱정 많던 집에서 좋은 짝을 찾아 혼례 날을 잡았다는 이야기일 수도 있고, 아이를 기다리는 집에서 드디어 아이를 가졌다는 이야기일 수도 있다. 지금 이 산기슭 시냇가에서는 두 가지 이야기가 만들어지는 중이다. 하나는 빨래하는 여성들이 주고받는, 시냇물처럼 흘러가는 동네 소식이다. 세 여성은 아름다운 이야기의 화자 입장이고 남성은 청자 입장이 된다. 다른 하나는 우연히 스친 남성과 여성의 만남이 시작되는 이야기다. 이때는 한 남성과 한 여성이 '아름다운 이야기'의 소재가 되고, 주변의 두 여성은 화자가 된다.

〈계변가화〉에는 시냇가에서 만난 한 남성과 한 여성의 관계를 아름

답게 바라보는 화가 신윤복의 시선이 담겨 있다. 시냇가는 연애사의 발원지 역할을 한다. 이야기의 주인공이 궁금하다. 남자의 시선은 정확히 누구를 향하는 것일까. 남자의 걸음을 붙잡는 이는 대낮에 야외에서 윗저고리를 벗고 빨래하는 여성일까, 아니면 상하의를 모두 입었지만 짧은 저고리 길이 때문에 젖가슴이 노출된 채로 머리단장 중인 여성일까, 그도 아니면 옷매무새를 단단히 하고 방망이질하는 여성일까? 몸의 방향을 보면 남자의 시선은 빨래를 털고 있는 여성을 향하지만 그의 눈썹 움직임과 눈동자 방향은 머리단장 중인 여성을 향해 있

다. 그 여성의 가늘게 치켜뜬 눈 역시 남자를 보고
있다. 지금 두 시선이 마주치고 있는 것이다.
두 사람의 묘한 감정 교류의 눈빛을 주변에
있는 두 여성도 눈치챈 모양이다. 자연산
돌 빨래판 위에 빨랫감을 올려놓고 방망이
질하는 푸른 무명 치마를 입은 여성은 눈과 귀
가 뒤통수에 달렸다. '지금, 이 분위기는 뭐지' 하는 표

정으로 모르는 척 방망이질 중이다. 사각 천을 펼치려는 여성은 머리 땋는 여성을 보며 '무슨 일이 나게 생겼구먼' 하는 표정이다. 신윤복이 지극히 작은 점을 찍어 네 사람의 눈에 감정을 담은 것은 그야말로 화룡점정이라 할 수 있다.

화가는 〈계변가화〉를 통해 조선 시대 여성들이 일상적으로 빨래하는 일터로의 시냇가 이야기가 아닌, 남녀칠세부동석의 의식이 흐르는 사회적 풍토 속에서 비일상적인 남녀의 은밀한 러브 스토리가 시작되는 시냇가 이야기를 만들었다. 그의 〈단오풍정〉이나 〈주유청강〉 등을 생각해도 신윤복에게 끊임없는 예술적 영감을 제공하는 대상 중 하나가 흐르는 물인 모양이다.

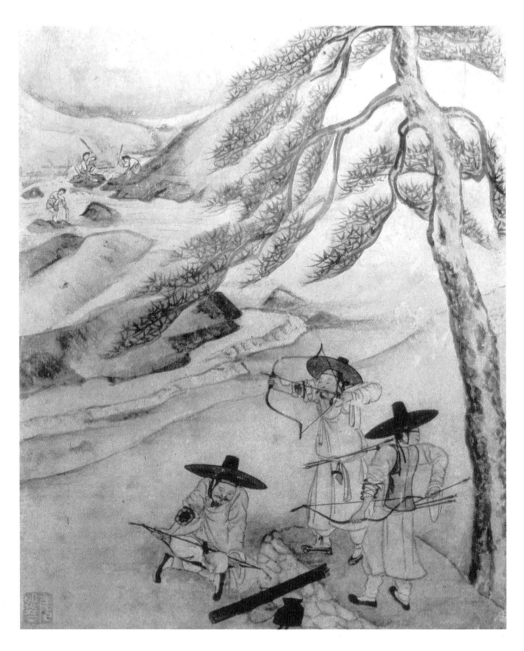

강희언, 〈사인사예〉(『사인삼경』)
18세기, 지본담채, 26×21cm.
개인 소장

강희언의 〈사인사예〉

손에 활을 들 때

—

강희언姜熙彦, 1710-1784?의 〈사인사예士人射藝〉는 『사인삼경士人三景』의 한 작품이다. 시냇가 산기슭을 배경으로 활을 쏘는 무리와 빨래하는 무리를 담고 있는데 서로 분리되어 무심하게 각자 자신들의 일에만 집중하고 있다. 신윤복의 〈계변가화〉에서 시선을 잡는 1차 대상이 빨래하는 여인들이었다면 〈사인사예〉의 경우 활 쏘는 남자들에게 먼저 시선이 간다. 배경에 보이는 빨래하는 여인들은 방망이를 높이 든 역동적인 동작을 취하지만 이 그림에서 엑스트라와 같은 역할을 하고 있을 뿐이다.

선비들은 활쏘기 과정과 태도를 순차적으로 보여 주는 것처럼 각각 물소 뿔과 나무로 만든 전통 각궁을 들고 있는데 분위기가 매우 정적이다. 이들이 서 있는 소나무 아래는 마을 사람들의 궁술 연습을 위해 조성된 활터다. 사실 1894년 갑오개혁 이후 군대 무기에서 활이 제외되었고, 거기다 총과 칼을 찬 일본 군인들에 의해 일제강점기가 시작되면서 조선의 활쏘기가 금지되었기에 당시의 수많은 활터들이 현재는 대부분

사라진 상태다. 대한제국 시기에 백성들의 심신 단련을 위해 궁술을 장려해야 한다는 고종의 어명으로 경희궁 담장 가까이 세운 황학정을 비롯하여 전국적으로 360여 개의 활터만 남아 있다. 그림 속 활터는 역사 속으로 사라진 한양의 활터 중 한 곳이 아닐까 싶다.

두 선비가 돌로 축조한 사대에 올라 있는데 나이와 실력이 같아 보인다. 사대에서 활을 낼 때 서는 자리는 왼쪽일수록 높으며, 나이순 혹은 경력순으로 왼쪽에서 오른쪽으로 서게 된다. 두 사람 모두 왼쪽에 섰다. 한 명이 과녁을 겨냥해 지금 막 활시위를 당기고 있는데 활쏘기의 기본자세를 충분히 교육받았음을 알 수 있다. 두 발의 거리가 너무 벌어지지도 바짝 붙지도 않았다(비정비팔非丁非八). 활을 쥔 앞쪽 손은 큰 산을 밀듯 힘이 있다(전추태산前推泰山). 시위와 화살을 쥔 뒤쪽 손은 호랑이 꼬리를 당기듯 한다(발여호미發如虎尾). 이처럼 전통의 활쏘기 규칙 그대로다.

그는 왼손잡이다. 활을 잡은 손이 오른손이고 시위와 화살을 잡은 손이 왼손이니 말이다. 여기서 왼손 새끼손가락이 살짝 들어 올려져 있음에 주목해야 한다. 엄지손가락을 이용해 활시위를 당기는 국궁 방식이다. 중지와 검지를 이용해 활시위를 당기는 요즘의 방법은 유럽 스타일이다. 소뿔로 만든 보조 기구인 깍지를 엄지손가락에 걸었는지는 그림에서 잘 보이지 않지만 활을 잡은 손과 활시위를 당기는 두 손 사이에 팽팽한 긴장감이 감도는 것만은 알 수 있다. 숨도 멈춘 채 서서히 당겨 완전히 당긴 상태가 되었으니, 이제 화살이 과녁을 향해 날아가기만 하면 된다. 화살 두 개가 허리에 맨 궁대에 꽂혀 있다. 옆에 선 다음 주자는 감상자에게 등을 보인 채 허리춤에 찬 화살 중 하나를 꺼내고 있다. 조선 시대 때는 보통 다섯 발씩 활을 쏘았는데 사대 위 두 남자에게 각각 세 발의 화살이 남은 것을 볼 때, 교대로 한 발씩 쏘고 있는 모양이다. 갑자기 궁금해진다. 혹시 무언가를 걸고 활쏘기를 겨루는 것은 아닐

까? 진 사람이 이긴 사람에게 시원한 술 한 잔을 사기로 했다거나 하는. 조선 시대에는 벗들끼리 편을 갈라 기량을 겨루는 편사便射를 하고 음식을 나누어 먹었다는 기록이 있다. 당시 일반적인 활쏘기 겨루기는 점수가 세분화되지 않았고 가늠자도 없어 과녁을 맞히기만 하면 성공했다고 여겼다. 김홍도의 〈북일영도北一營圖〉에는 군사 훈련 때문인지 가늠자가 등장한다. 겨루기라고 생각하니 활쏘기 구경이 더욱 흥미진진해진다. 그러나 아쉽게도 그림에 과녁이 등장하지 않기에 겨루기 상황을 알 수 없다. 과녁이 묘사되

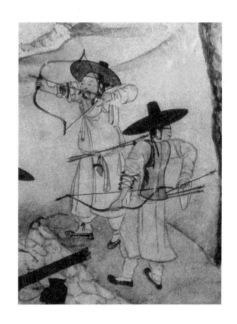

지 않은 까닭은 조선 시대 활쏘기 거리 때문이리라. 평균 145미터에 달했으니 과녁을 그리지 않음으로써 긴 거리를 표현했을 법하다. 어쨌거나 겨루기 결과는 감상자의 상상의 몫으로 남는다.

또 궁금한 것이 있다. 활을 잡는 팔에는 소매가 활에 걸리지 않게 완대를 했는데, '발시'를 앞둔 사대 위의 선비와 땅바닥에 앉아 활쏘기를 준비하는 선비는 오른쪽 팔뚝에 완대를 했다. 반면에 등을 보이는 선비는 왼쪽 팔뚝에 완대를 했다. 여기서도 왼손잡이와 오른손잡이가 드러난다. (왼손잡이를 더 많이 그린 이유는 감상자들에게 활 쏘는 사람의 정면을 보이기 위한 의도가 아닐까 싶다.) 화살을 당기는 힘은 왼손잡이와 오른손잡이 중 어느 쪽이 더 유리할까, 그림 속 활쏘기에 자꾸 집중하게 된다. 사실성이 돋보이는 이 작품은 국궁을 쏘는 자세나 국궁에 쓰이는 각궁의 모양과 크기 등이 상세히 묘사되어 현장을 생생하게 전한다. 숨을 멈추고 막 시위를 당기는 자의 팽팽한 긴장감, 그 뒤에서 화살을 꺼

내 다음을 준비하는 사람의 진지함, 흙먼지 바닥에 앉아 양 무릎을 이용해 활을 휘는 사람의 얼굴과 팔다리에 들어간 힘, 그리고 멀리 빨래하는 여인들이 팡팡 치대는 방망이질이나 빨래를 비틀어 짜는 동작의 표현에서 현장에 수시로 방문했던 화가만이 가능했을 디테일이 느껴진다. 소나무 표현도 그렇다. 사군자의 정신을 보여 주는 상징적 의미의 소나무로 있지 않고 동네 어디서나 흔한 친숙한 나무로 서 있다. 〈사인사예〉가 이처럼 사실적으로 표현된 이유는 어쩌면 화가의 직업적 업무 특성에서 영향을 받은 것이 아닐까 생각된다.

　강희언은 화원이 아니었다. 중인(일부에선 양반의 서자로 본다) 신분으로 천문, 기후 관측, 지리에 능통한 기술직을 뽑는 음양과에 40대 중반에 급제해 근무했다. 오늘날 기상청 공무원이다. 섬세한 관찰이 요구되는 직업이 그림 그리기에도 도움이 되었을 것이며 그림과 관련하여 교류한 이들의 영향도 있었을 테다. 그의 스승은 정선이다. 또한 그림을 함께 감상하고 화제를 주고받은 이들은 연하의 김홍도, 그리고 김홍도의 스승인 강세황이다. 자연과 사회의 모습을 있는 그대로 표현했던 화가들이다. 무엇보다도 화가 자신이 벗들과 활쏘기를 즐겼기에 가능한 섬세한 묘사라고 생각한다.

　조선 사회의 활쏘기는 신윤복의 〈계변가화〉, 김홍도의 〈활쏘기〉와 〈북일영도〉 등에서도 볼 수 있을 만큼 당시에 흔한 풍경이었다. 우리 민족이 고대부터 활쏘기에 특별한 재능이 있었고 활쏘기가 삶의 한 부분이었음은 고구려를 건국한 주몽(활을 잘 쏘는 사람)의 이름과 고분 벽화 및 삼국 시대의 여러 기록을 통해서도 드러난다. 2천 년 가까이 이어 온 전통 무예 국궁은 성리학이 통치 이념이었던 조

선 시대에도 장려되었다. 태조는 신기에 가까운 활 솜씨를 가졌고 대부분의 역대 왕들에게 활쏘기는 하나의 의식과 같았다. 나라에 행사가 있을 때 문무 관원들과의 공식적 활쏘기 의례인 대사례를 열 정도였다. 조선 시대에 활은 총기류 상용화 전까지 강력한 무기였고, 무과에서도 활을 이용한 다양한 시험이 진행되었다. 무과 응시자들에게 활터에서의 활쏘기 연습은 예삿일이었다. 선비들에게도 유비무환의 자세이자 무예를 연마하는 행위, 또 유교적 정신 수양의 과정이자 신체 단련 방법이었다. 그만큼 조선 사회는 활쏘기를 보편적으로 즐겼다. 무인은 당연하고 문인과 중인도 예외는 아니었다.

선비가 갖추어야 할 여섯 가지 예법에도 활쏘기가 들어 있다. 참고로 『사인삼경』에는 〈사인사예〉 외에도 〈사인휘호士人揮豪〉와 〈사인시음士人詩吟〉이 있다. 전자는 여러 선비가 대청마루에 엎드려 각자 그림을 그리거나 글을 쓰는 모습을 담은 그림이고, 후자는 나무 그늘에 깐 돗자리를 중심으로 선비들이 시를 짓고 읽는 모습을 담은 그림이다. 강희언은 조선 사회가 정의하는 선비는 아니었지만 선비적 육예六藝를 지향했다. 그 자신이 정신 수양의 운동으로, 한 발을 천금과 같이 여기는 마음으로 집중해서 활을 쏘아(일시천금一矢千金) 본 경험자이기에 활을 당기는 자세와 활터 분위기를 이토록 잘 표현한 것이다.

뾰족한 화살이 과녁을 빗나갈 때
—

〈계변가화〉 속 남성의 태도를 보면 연상되는 그림이 있다. 김홍도의 〈빨래터〉다. 신윤복과 강희언처럼 김홍도 역시 산기슭의 시냇가 풍경을 그렸다. 다른 점이 있다면 앞의 두 사람이 시냇가를 배경으로 빨래하는 여성들과 그 주변에서 활 쏘는 남성(들)을 한 화면에 담은 데 비해 김홍도는 두 행위를 분리해 두 개 작품으로 제작했다는 점이다.

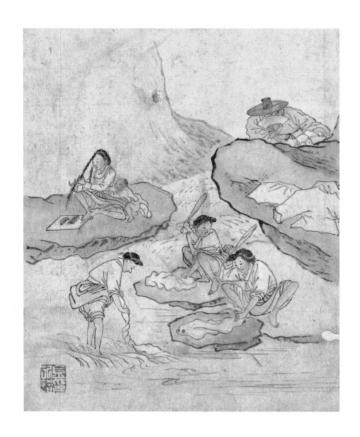

김홍도, 〈빨래터〉(『단원풍속도첩檀園風俗圖帖』)
1745, 지본담채, 28×23.9cm,
국립중앙박물관

　　김홍도는 우리가 살펴보고 있는 신윤복과 강희언처럼 시냇물의 흐
름을 보조 수단으로 작게 표현하지 않고, 흘러내리는 시냇물로 화면 절
반인 하단부를 가득 채웠다. 최근 소나기라도 내렸나 싶을 정도로 넘쳐
나는 계곡물이 감상자의 가슴을 향해 흘러내려 온다. 신윤복과 강희언
의 경우 작가가 이야기하고자 하는 본류는 따로 있기에 시냇물은 지류
적으로 표현했다. 김홍도의 경우 시냇물은 이야기의 본류 자체다.

　　한동네 사는 네 명의 여인이 빨래하러 왔다. 세 명은 치마가 물에 젖
을까 싶어 허벅지까지 옷을 걷어 올리고 빨래질을 하고, 다른 한 명은 아
이를 바위에 내려놓고는 머리단장에 한창이다. 엄마의 옆구리로 손을
넣어 젖가슴을 너듬는 아이의 모습을 보자니 감상하는 우리는 저러다

바위에서 미끄러져 물속으로 떨어질까 걱정이다. 정작 엄마는 한두 번 해본 게 아닌지 걱정 없는 표정으로 머리 정리에만 집중하고 있다.

김홍도의 〈빨래터〉에도 시냇가 여인들을 몰래 훔쳐보는 남자가 있다. 자신의 행동이 부끄러운 줄은 아는지 아니면 오래도록 훔쳐보기 위해서인지, 바위 뒤에 몸을 숨기는 것도 모자라 부채로도 얼굴을 가린 채다. 그러고 보면 〈계변가화〉의 남자는 여인들의 지근거리 정면에 서서 그녀들을 바라보고, 〈빨래터〉의 남자는 여인들의 지근거리 뒤편에서 엎드린 자세로 그녀들을 바라본다. 〈계변가화〉에 등장하는 남자는 '노골적 시선'이고, 〈빨래터〉에 등장하는 남자는 '훔쳐보는 시선'이다. 활은 무인의 물품이고 부채는 문인의 물품이다. 두 남성이 여성들을 바라보는 태도의 차이는 무인과 문인의 기질적 차이일까?

거칠고 위험한 야생에서 눈에 보이는 대상을 정복함으로써 궁극적 의미를 찾는 게 무인의 행동적 특성이다. 문인은 정적인 환경에서 눈에 보이지 않는 형이상학적 진리를 찾아 앎에 이르는 것에 궁극적 의미를 둔다. 무인은 무인사호武人四豪적 도구를, 문인은 문방사우文房四友적 도구를 가까이 한다. 어쨌거나 이런 자극적인 장면을 연출한 신윤복과 김홍도는 직업 화가들로, 이들의 그림에는 양반이나 성공한 중인층 고객에게 그림을 잘 팔려는 계획이 담겨 있다. 특히 신윤복은 〈단오풍정〉을 비롯해 다수의 그림에서 여성의 몸을 훔쳐보는 남성을 등장시켰다. 여기에 더하여 〈계변가화〉에서는 해가 중천에 뜬 야외에서 윗옷을 벗고 맨살을 드러낸 여성을 그렸다. 조선 사회에서도 현대 사회에서도 좀처럼 없는 일이다. 존중받아야 할 여성의 몸을 문제의식 없이 훔쳐보고 공유하는 악습이 너무 오랜 뿌리를 갖고 있음은 옛 그림들을 통해서도 알 수 있다. 신윤복이 그린 여성들을 노골적으로 바라보는 남성의 모습에

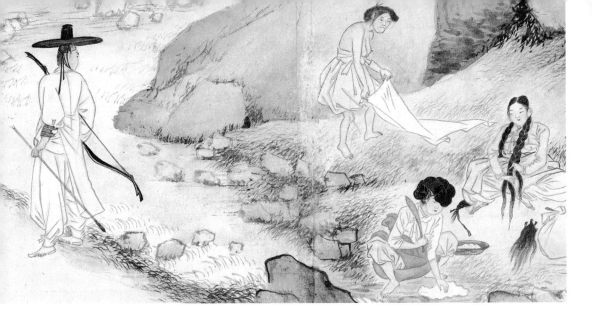

서는 지하철 맞은편에 앉은 치마 입은 여성들의 다리와 가랑이를 노골적으로 훑는 남성이 연상되고, 김홍도가 그린 여성들을 숨어서 훔쳐보는 남성의 모습에서는 공중 화장실, 여성 탈의실, 가정집까지 침입해 몰래카메라를 설치하고 그 모습을 몰래 보는 남성이 연상된다. 옛 그림 속 남성들의 시선과 그 죄의식 없는 시선이 전승된 오늘날 일부 남성들의 불쾌한 시선은 과녁을 비켜 날아온 뾰족한 화살만큼이나 여성들의 삶에 위험하다. 분명한 인권 유린이다. 무인의 기질이든 문인의 기질이든 시선의 방향은 중요하다.

〈계변가화〉의 남성은 창옷을 입고 갓을 쓰고 짚신을 신었다. 평상복 차림으로 심신 단련을 위해 이곳까지 온 듯하다. 화살을 잡은 왼팔에 완대를 했으니 오른손잡이 같다. 국궁은 활 크기가 작은 편인데 그의 활은 남성의 신장과 엇비슷할 정도로 크다. 그런데 뒷모습이 어딘가 익숙하다. 그렇다. 〈사인사예〉에서 허리춤에서 화살을 꺼내는 두 번째 대기자와 분위기가 유사하다. 이야기를 만들어 보면 이렇다. 〈사인사예〉 속 두 번째 내기사가 자신의 차례가 되어 과녁을 향해 화살을 쏘았다. 화살이

그만 시냇가 쪽으로 날아와서 부랴부랴 찾으러 온 것이 〈계변가화〉의 남성이다. 그만큼 늘씬한 체격에 장신, 심지어 갓의 크기와 왼팔의 완대까지 절묘하게 비슷하다. 신발의 종류와 완대 모양만 다르다. 어쨌거나 〈계변가화〉 속 선비의 활쏘기가 아직은 신통하지 않은 모양인지 화살이 과녁을 명중시키지 못하고 다른 곳으로 날아왔다. 혹시 이날 바람이 많이 불지는 않았을까?

『체육학대사전』에는 궁수가 활쏘기를 위해 살펴야 할 집궁팔원칙執弓八原則이 나와 있다. 첫 번째로 '먼저 지형을 보아라(선관지형先觀地形)'가 있다. 그는 주변 상황 살피기의 중요성을 잊었던 모양이다. 지형이란 산의 모양만이 아니라 눈으로 인식할 수 있는 범위와 활쏘기를 할 수 있는 범위의 장애 요소까지 의미한다. 하마터면 근처에서 빨래하던 사람들이 다칠 뻔했다. 두 번째로 '다음은 바람의 기세를 살핀다(후찰풍세後察風勢)'라고 되어 있는데 빨래터에 있는 여성 중 한 명이 들고 있는 천의 모양이나 머리를 단장하는 여성의 머리카락 움직임으로 미루어 이날은 화살의 방향을 바꿀 정도로 바람이 세지 않았다. 그다음 세 번째가 앞서 언급한 비정비팔이다. 네 번째는 '가슴을 비우고 배에 힘을 주어라(흉허복실胸虛腹實)'로 활시위를 당길 때는 허리와 가슴을 쭉 펴고 호흡을 가다듬으며 몸의 자세를 반듯하게 세워야 한다는 뜻이다. 다섯 번째는 전추태산, 여섯 번째는 발여호미다. 매 단계마다 집중하지 못하면 화살이 엉뚱한 곳으로 날아가 버린다. 일곱 번째는 '활을 쏘아서 맞지 아니하면(발이부중發而不中)'이고, 여덟 번째는 '자신을 되돌아보라(반구저기反求諸己)'다.

활쏘기의 원칙을 살펴보면 조선 사회가 활쏘기를 장려한 이유를 알 수 있다. 가만히 생각해 보면 모두 세상을 살아갈 때 새기면 좋을 마음가짐이다. 〈계변가화〉의 남성은 과녁을 맞추지 못했으니 자신의 자세를 다시 점검해야 할 상황이다. 빗나간 화살을 줍기 위해 들른 시냇가에서

103

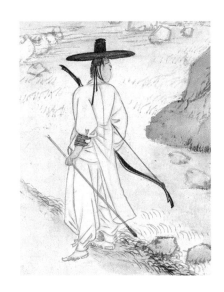

의 찰나에도 낯선 여성에게 마음을 빼앗겼다. 그 정도 집중력이라면 실력이 향상되기까지는 시간이 꽤 걸릴 듯싶다. 우리나라 활은 보기에는 작지만 두세 달은 어깨가 뻐근하도록 빈 활 당기는 연습을 해야 겨우 활쏘기가 가능하다고 한다. 〈계변가화〉의 남성은 심신 단련의 궁술을 위해 정신을 집중해야 하는데 감정에 동요가 일어났다. 눈에 보이는 정지된 과녁도 맞추지 못했는데, 눈에 보이지 않는 정서적 거리의 움직이는 과녁을 명중시킬 수 있을까?

반면 〈사인사예〉의 남성들은 집궁팔원칙의 자세대로 활쏘기에 집중하고 있는 모습이다. 활터가 산기슭인 탓에 종일 물소리나 온갖 새소리가 귀를 자극한다. 거기다 빨랫방망이 소리까지 들린다. 알록달록한 꽃과 나무들도 눈을 현혹한다. 일정치 않은 바람 세기는 화살을 희롱한다. 자연이야말로 인간의 모든 감각을 깨우는 조건을 갖추고 있으니 활쏘기를 겸한 정신 집중에 좋은 환경이 아니다. 하지만 이들이 활쏘기에 집중하는 태도만 봐도 상건한 정신의 소유자들임을 알 수 있다. 과녁을 명

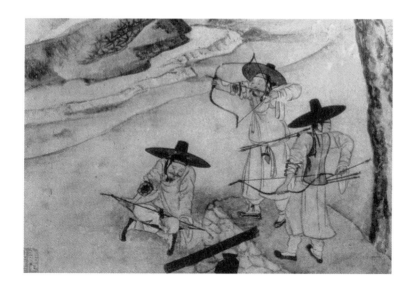

중시키려는 이유도 분명하다. 신체는 물론이고 정신도 부정적 요소에 흔들리지 않는 건강한 사람이 되기 위함이다. 그래서 이들을 자극하고 현혹하며 희롱하는 모든 것들을 떨치고 정지된 과녁을 명중시킬 것으로 보인다.

　이처럼 신윤복의 그림에는 정서적 거리의 움직이는 과녁이 있고 강희언의 그림에는 물리적 거리의 정지된 과녁이 있다. 정지된 과녁을 정확하게 명중시키지 못하는 실력이라면 움직이는 과녁을 명중시키기도 쉽지 않을 것 같다. 반대로 정지된 과녁을 정확하게 명중시키는 실력이라면 움직이는 과녁도 금방 잘 맞출 수 있을 것 같다. 중요한 것은 올바른 과녁의 설정, 그리고 끊임없는 노력일 것이다. 우리 인생의 모든 일이 그렇듯….

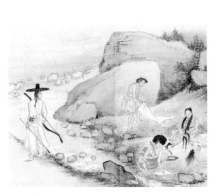

장소 특정적 감정들

—

⟨계변가화⟩와 ⟨사인사예⟩를 그린 화가들은 삶의 여러 모습 가운데 하필
이면 왜 활쏘기와 빨래하기를 한 화면에 넣었을까? 여기에 궁금증을 품
은 이들이 적지 않다. 그런 중에 화가 심규섭 선생의 글('활쏘기', 심규섭
의 아름다운 우리 그림, 통일뉴스)에서 ⟨사인사예⟩를 언급한 내용을 발
견했다.

좌측 상단에는 개울가에서 빨래하는 아낙네들의 모습이 그려져
있다. 활쏘기를 하는 선비들의 진지한 모습과는 별 관련이 없는 장
면을 왜 그려 넣었는지는 의아하다. 하지만 이유가 있을 것이다.
… 빨래하는 아낙들을 작게 그려서 멀게 보이게 하면서 넓은 공간
감을 만든 것은 과녁이 멀리 있다는 것을 간접적으로 표현하기 위
함이다. 또한 빨래하는 일상적인 모습을 통해 활쏘기도 일상적인
일이라는 것을 드러내기도 한다.

나는 이 문제를 다른 각도에서 생각해 본다. '활쏘기를 하는 선비들의 진지한 모습과는 별 관련이 없는 장면… 빨래하는 아낙들을 그린 이유'는 산기슭이라는 장소적 특성 때문이다. 산 아래는 활터와 빨래터로 안성맞춤이다. 관련성은 활쏘기와 빨래하기가 아니라 두 행위 모두 산기슭 시냇가와 관련 있다는 데 있다. 그리고 관련 없는 두 행위는 한낮에 이루어져야 효

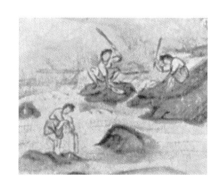

율성이 높다. 간단히 말해 활 쏘는 행위도 빨래하는 행위도 산기슭의 기능적 조건을 활용해야 하는 필요성과 해가 중천에 뜬 시간대에 적절한 행위라는 동일성 때문에 자연스럽게 한 장소에 등장하고 있는 것이다.

신윤복과 강희언, 그리고 김홍도가 작품 구상 단계에서 소재와 주제를 고민하며 거닐던 중 산 아래에 이르러 보게 된 활쏘기하는 선비들의 진지한 모습과 빨래하는 여인들의 부지런한 모습이 예술적 영감을 주었던 것이다. 다만, 각각 다른 각도에서 활용했다. 남녀의 로맨스 그리기가 목적이었던 신윤복은 극적 구성을 위해 활을 잡은 남자와 머리를 꾸미는 여자의 만남에 맞춤한 장소로 산기슭 시냇가를 선택했다. 화가의 치밀한 연출이다. 한편 강희언은 선비들의 육예를 시리즈로 만드는 게 목적이었다. 그중 하나로 선비들의 활쏘기를 선택했고 활터 근처에 항상 있는 빨래하는 여인들까지 배경으로 그렸다. 활터 주변 풍경으로 자연스럽게 등장한 장소다.

여기서 활쏘기에도 빨래하기에도 알맞은 지리적 장소의 조건을 생각해 본다. 활쏘기는 안전하게 활을 쏠 수 있는 넓은 공간 확보가 중요하다. 과녁과의 거리가 평균 145미터인데 사람들이 생활하는 마을에는 그만한 거리를 확보할 만한 공터가 없다. 설혹 마땅한 공간이 있다고 해도 화살이 빗나가는 경우의 수를 생각하지 않을 수 없다. 산기슭은 마을

에 비해 행인이 드물고, 안전 문제를 크게 걱정하지 않고 활쏘기 연습에 집중할 수 있는 선관지형, 후찰풍세의 조건에 비교적 적합하다.

빨래하는 여인들은 왜 자연의 빨래터를 선호했을까? 우선 집 마당에 우물을 파려면 수맥 잡기부터 시작해 깊이 파는 것까지 경제적인 능력이 필요하다. 서민 입장에서는 꿈도 못 꿀 일이다. 그러나 산에서 흘러내리는 시냇물은 경제적 능력과 관계없이 평등하다. 설령 집에 깊은 우물이 있다고 해도 빨래에 필요한 물을 두레로 연신 퍼서 사용하기에는 시간 소모가 크다. 이불 같은 큰 빨래나 빨랫감이 많이 쌓인 날은 온종일 물을 길어야 한다. 또 물 푸기는 허리와 팔에 통증을 유발한다. 반면에 시냇물은 곧바로 사용할 수 있다. 허리를 수십 번 굽혔다 폈다 하지 않고 많은 양의 빨래를 할 수 있으니 신체적으로 고단한 시간을 줄일 수 있다.

이처럼 산기슭 시냇가의 자연 조건은 남성들의 활터로는 안전한 활쏘기를 보장했고, 여성들의 빨래터로는 경제적 평등을 부여하는 동시

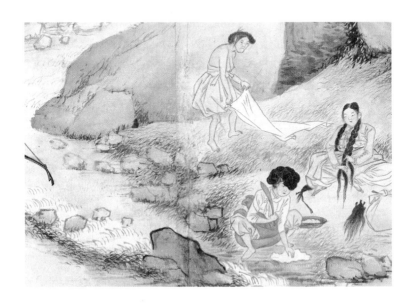

에 물리적 수고의 피로감을 줄여 주었다. 특히 여성들에게 더 큰 도움이 되었을 것 같다. 감정의 자정 작용에 그만한 공간도 없으니 말이다. 남성들에 비해 여성들에게 폐쇄적이었던 당시 사회적 분위기에서 빨래하기 위해 집 밖으로 나서는 일에는 분명한 외출 명분이 있다. 시냇가는 빨래하는 동안에라도 폐쇄적인 가부장적 울타리 밖에서 감정적 자유로움을 경험하게 해 주는 공간이다. 자연 생태계는 생명의 활기로 가득한 곳이다. 콸콸, 졸졸 끊임없이 흘러내리는 물소리와 새소리는 청각과 시각은 물론이고 촉각을 자극하고 깨운다. 자율성이 억눌린 여성들에게는 긍정적 요소가 되어 준다.

빨래는 고단한 가사 노동이다. 하지만 돌 빨래판 위에서 박박 비비고, 방망이로 사정없이 팡팡 내려치고, 흐르는 물에 휘휘 휘저어 헹구고, 햇빛에 보송보송하게 건조하는 세탁 과정을 통해 마음에 쌓인 앙금들도 박박 비비고, 꿈틀거리는 욕망들을 팡팡 내려치고, 한숨을 휘저어 흘려보내며, 우울함은 보송보송 건조시킨다. 슬픈 방법이지만 그 과정에서 불편한 감정들이 어느 정도 햇빛에 증발해 버리는 신기한 경험을 한다. 그런 과정을 통해 마음을 비우고 자연스럽게 이웃도 만난다. 세상 돌아가는 소식을 듣고 살림의 지혜를 배운다. 유사한 경험을 가진 이웃과 이야기를 주고받다 보면 모두들 사는 것이 비슷하구나, 하며 고통의 유사성을 통해 자책이나 낭패감에 의한 좌절감과 우울한 감정들이 조금이나마 희석된다. 앞선 경험자들의 조언으로 감정의 오염 물질 농도가 낮아지고 감정적 자정 작용이 생기는 것이다.

하지만 빨래터의 여인들을 부정적으로 보는 사람들이 있었다. 옛말에 '빨래 이웃은 안 한다'는 말이 있다. 말인즉슨, 빨래할 때 가까이 있으면 구정물이 튀기나 하지 좋은 일은 없다는 뜻이다. 그 말을 하는 사람들의 심리는 이웃의 빨래 구

정물이 묻어서가 아니라 내 아내나 며느리가 이웃들과 만나 감정의 구정물을 묻혀 올까 하는 염려였다. 여기서 구정물은 여성들의 이성을 깨우는 일을 말한다. 현대에도 옛 야외 빨래터에 대한 부정적 시선은 여전히 존재한다. 제법 이름이 알려진 누군가가 조선 시대 빨래터에 대해 '조선 시대의 빨래터는 스캔들이 만들어지고… 많은 불미스러운 사건의 근원지'라고 쓴 글을 읽었다. 옛 빨래터에 대한 부정적 의견은 부분적 예시가 아닌 전체적 흐름이었다. '스캔들이 만들어지고', '많은 불미스러운 사건'의 근원지라는 부분을 읽으면서 〈계변가화〉와 〈빨래터〉가 연상되었다. 두 화가의 그림 속 빨래터는 분주하게 빨래하는 여성들에게 깨끗한 물을 제공해 주는 고마운 공간이다. 그곳에서 스캔들이 만들어질 가능성은 남성의 접근 때문이다. 빨래터는 죄가 없다. 만약 사람들이 모여

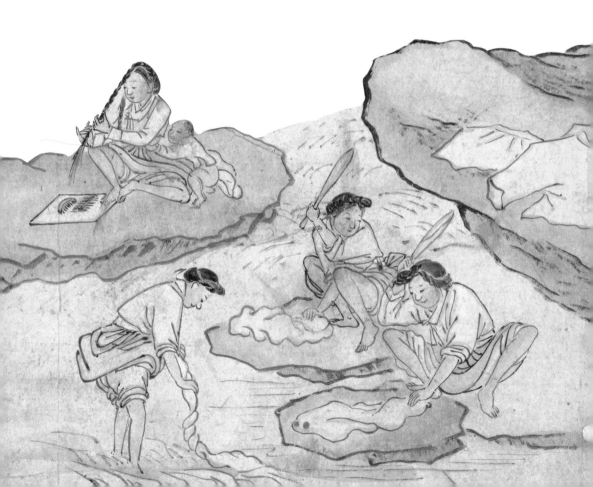

서 생길 수 있는 말 많고 탈 많은 불미스러운 사건이라면 사랑채, 주막, 시냇가 활터 등 어느 곳도 자유롭지 못하다.

　시냇가의 기능을 생각해 보면, 당시 여성들이 손 마를 새 없이 빨래하는 노동 현장이자 감정 정화의 장소로 장점과 한계가 공존하는 복잡 미묘한 장소다. 그러나 여성들이 삶에서 불쑥불쑥 일어나는 온갖 감정의 바람을 달랠 방도가 없는 상황에서 그나마 긍정적인 공간이었다고 본다. 물이 고이면 썩는다. 사회 제도와 억제된 감정도 고이면 우울감이 깊어지고 결국 썩는다. 고인 물보다 흐르는 물에 산소량이 많아 오염 물질이 분해되고 그곳에 서식하는 생물들의 활동이 활발해지듯, 감정의 흐름도 결국은 사람들과의 교류가 활력소가 되어 부정적 감정들이 분해되고 긍정적 감정들이 활발해지는 것이다. 감정도 흐르는 물의 속성과 유사하다. 물에서의 자정 작용이 희석, 확산, 침전을 통해 이루어지듯 옛 여인들의 감정도 시원하게 흐르는 시냇가에서 빨래하다 보면 감정의 오염 물질이 어느 정도 희석되고 깨끗한 감정으로 확산되며 일정 부분은 침전된다. 가사 노동 중에 그나마 빨래에 감정을 정제하는 긍정적인 측면이 있었던 셈이다.

　조선 시대 빨래터만이 가졌던 희석, 확산, 침전 과정의 장소 특정적인 감정들을 생각하다 보니 〈계변가화〉와 〈사인사예〉, 그리고 〈빨래터〉 속 여인들이 저토록 분주하게 빨래하는 이유를 알 것 같다. 아무쪼록 그녀들의 불편한 감정들이 깨끗하게 잘 빨려서 보송하게 잘 건조되었기를….

제2전시실
다른 사람의 눈으로 보기

 &

정선, 〈박연폭포〉
폴 세잔, 〈고가교가 있는 풍경(생트빅투아르 산)〉

05

산은 언제나 그 자리에 있을까

정선, 〈박연폭포〉
1750년경, 지본수묵담채, 119.4×51.9cm,
개인 소장

정선의 〈박연폭포〉

〈박연폭포〉의 미학적 유희

—

송도삼절松都三絶은 송도(지금의 개성) 지역을 빛내던 빼어난 세 존재, 즉 박연폭포의 절경과 화담 서경덕의 기품과 시인 황진이의 절색을 일컫는다. 먼저 황진이가 지은 시 「박연폭포」를 감상해 보자.

한 갈래의 긴 물줄기 뿜어 나와 골짜기를 휘돌고
용이 사는 늪은 백 길이나 되어 물은 모이고 또 모이네
날아온 샘물이 거꾸로 쏟아지니 은하수 같기도 하고
성난 폭포 가로지르니 흰 무지개 굽게 드리웠다

천둥이 소리 질러 달리니 우박은 어지럽게 넓은 골짜기를 메우고
구슬 질구에 옥 빻으니 맑은 하늘이 더욱 환하다
풍류객들이여 말하지 마라 여산이 낫다고
모름지기 알 것은 천마산이야말로 해동의 으뜸일세.

박연폭포에 대한 황진이의 자부심이 느껴진다. 폭포를 품은 천마산을 중국의 천하 절경으로 꼽히는 여산보다 우위에 두며 '해동의 으뜸'이라는 표현까지 하고 있으니 말이다. '풍류객들이여 말하지 마라 여산이 낫다고'의 풍류객들은 이백, 소동파, 도연명, 백거이 등으로 이들은 여산을 소재로 시를 지은 바 있다. 황진이가 이 시를 지은 계기는 폭포와 가까운 성거산에 은거 중이던 학자 서경덕을 장난삼아 유혹하러 가는 여정이었다. 이 여정에서 그녀는 두 가지 보물을 얻은 것 같다. 하나는 이 시이고 다른 하나는 평생의 스승이다. 황진이는 다른 학자들처럼 경서에 주석을 더하는 공부와 달리『대학』에서 말하는 격물치지의 태도로 사색과 궁리를 통해 스스로 깨닫는 서경덕의 학자다움, 그것이 가능한 그의 단단한 내면의 힘을 보았다. 그러고는 서경덕을 희롱해 볼 이성적 대상이 아닌, 가르침을 받을 학문적 스승으로 섬기게 된다.

이제 정선鄭敾. 1676-1759의 〈박연폭포〉를 감상해 보자. 단단한 바위를 배경으로 유연한 속성의 물이 수직으로 힘차게 떨어지는 모습을 표현함에 한 치의 망설임도 없다. 화면 전체에 담긴 대담한 구도가 폭포의 위용을 더욱 효과적으로 드러내고 있다. 폭포가 위용을 드러낼 수 있는 것은 뒤에 있는 바위 병풍 때문이기도 한데, 정선은 바위의 거대한 양감과 존재감을 강조하기 위해 먹물을 가득 묻힌 적묵積墨의 힘찬 붓질로 화면 상단부터 하단까지 채웠다. 그 바위에 솟아난 나무와 풀들은 짧게 끊어 찍은 작은 점들과 날렵한 선들로 표현했다. 바위 봉우리가 웅장하게 솟구쳐 있는 오른쪽 상단에는 성곽의 건축물이 보인다. 고려 때 개성을 방위할 목적으로 큼직큼직한 돌로 쌓은 대흥산성 북문 문루다. 이 그림으로 개성이 고려 중엽부터 수도였음을 인식하게 된다.

천마산의 박연폭포는 금강산의 구룡폭포, 설악산의 대승폭포와 함께 조선 3대 명품 폭포다. 성거산과 천마산 사이의 험준한 골짜기로 흘러내리는데, 폭포 위쪽의 시름 8미터의 박연에 모였다 바위 벽을 타라

37미터 높이에서 아래로 떨어지는 모습이 장관이다. 폭포 아래에는 고모담이라는 못이 있다. 그곳에는 몇 명이 올라설 수 있는 바위가 있는데 모양이 용 머리 같다는 데서 이름이 유래된 대룡암이다. 그림의 바위는 용 머리보다는 엎어진 박 바가지 같기도 하고, 거북이 등처럼 보이기도 한다. 실제 위치는 그림에서처럼 고모담 중앙이 아닌 왼쪽에 치우쳐 있다. 고모담의 물은 정자인 범사정 앞쪽에서 잠시 숨 고르기를 하다 물길을 따라 흘러간다. 당시에도 절경 구경을 오는 관광객이 많았는데, 그림 속 정자 옆에도 두 선비가 대화 중이다. 한 선비가 고모담을 손으로 가리키며 "자네, 박연폭포 명칭의 유래를 아는가, 박씨 성을 가진 사람이 폭포의 장관에 감탄해 폭포 위에서 피리를 불었는데 그 소리에 반한 용왕의 딸이 그를 물속으로 데려갔다고 하네. 그의 어머니가 아들을 찾다가 떨어져 죽었는데, 그래서 위는 박연, 아래는 고모담이라 불린다는구먼"이라며 여행을 준비하면서 알게 된 정보를 전하고 있다. 듣는 쪽은 어떤가. 폭포 소리가 워낙 커서 띄엄띄엄 부분만 들리지만 다시 묻는다고 해도 똑같은 상황이니 짐짓 알아들은 척 고개를 끄덕인다. 옆에는 여행 시중을 드는 하인이 있는데 구경은커녕 무거운 짐을 내려놓기 바쁘게 다가와 "한 잔 올릴까요?" 묻는다. 세 인물의 크기는 거대한 자연 앞에서 너무나 왜소하지만 동작과 시선 처리가 그림 읽기에 큰 재미를 준다.

〈박연폭포〉는 지적 유희가 큰 작품이라고 생각한다. 우선 두 시선이 교차된다. 아래에서 올려다본 시선과 위에서 내려다본 시선이다. 위를 올려다본 시선은 폭포의 폭이 위쪽은 좁고 아래쪽은 넓은 데서 확인할 수 있다. 못도 마찬가지로, 위의 박연과 바위는 작고 아래의 고모담과 바위는 크다. 고원법高遠法이다. 한편 폭포 아래의 정자인 범사정 지붕과 그림 상단 오른쪽의 대흥산성 북문 문루의 지붕에는 위에서 아래를 보는 심원법深遠法이 있다. 고원법적 시선과 심원법적 시선을

모두 품었다. 조화로운 두 시선이 있어 힘차게 약동하는 자연을 실감나게 느끼게 된다.

대상 표현에 있어 과감한 부분의 확대도 볼거리다. 개성에 있는 실제의 박연폭포와 주변 풍경은 그림과 다른 모습이다. 오늘날은 카메라에 담긴 박연폭포를 어렵지 않게 볼 수 있는데, 폭포 뒤로 평평하고 널찍한 바위가 병풍처럼 좌우로 길게 펼쳐져 있고 주변에는 나무가 빽빽하다. 그리고 폭포는 생각보다 아담하다. 오히려 강세황의 〈박연폭포〉가 실제 폭포 풍경과 유사하다. 그가 송도를 유람하며 명승지를 담은 『송도기행첩』에 실렸는데, 폭포 주변의 긴 바위 병풍을 모두 담았음은 물론이고 범사정에서 대흥산성으로 오르는 급경사 길 주변의 흙산까지 포함해 가로로 기다란 풍경을 담고 있다. 강세황과 정선의 그림을 비교하여 감상하면 더욱 재미가 쏠쏠하다. 정선의 경우 바위보다는 폭포의 웅장한 자태를 드러내기 위해 대상을 선택적

으로 배치했다. 바위의 좌우는 과감하게 제거하고 폭포 위주로, 세로로 긴 구도로 표현했다. 카메라로 폭포만 끌어당겨 보여 주는 것처럼 폭포의 위용을 극대화했다. 조선 회화의 매력인 사의화寫意畵로 자연을 주관적 감정과 시선을 통해 재해석해 표현한 것이다. 화가의 열정적 의지와 지식으로 탄생한 〈박연폭포〉는 그 대담한 구도로 인해 가슴이 답답하고 어딘가로 떠나고 싶을 때 보면 마음이 시원해지는 그림이다. 웅장한 폭포 소리가 복잡한 머릿속을 씻어 내며 속세의 티끌을 모두 날려 버리기 때문이다.

　중국의 여산이 그러했듯, 박연폭포는 황진이와 정선을 비롯한 조선 최고의 시인들과 화가들에게 영감을 주는 예술적 원천이었다. 그림을 감상하는 호사를 누리며 생각해 본다. 박연폭포가 있는 황해도 개성은 서울에서 고작 78킬로미터 거리지만 이념적 거리가 멀어 가기가 쉽지 않다. 하지만 곧 갈 수 있으리란 희망을 가져 본다.

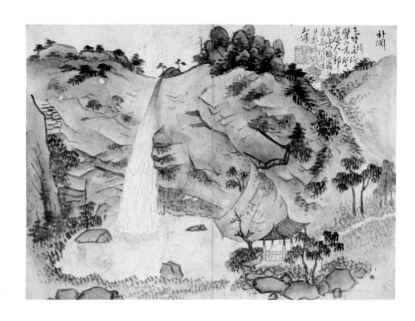

강세황, 〈박연폭포〉, 『송도기행첩』
1757, 지본수묵담채, 32.8×54cm,
국립중앙박물관

조선 미술사의 산이 된, 동네의 산

—

박연폭포를 방문했던 사람들에 의하면, 고모담에 솟은 대룡암에는 묵객들이 새긴 시가 있다고 한다. 다음은 황진이가 머리를 풀어 붓처럼 만들어 먹을 찍어 썼다는 내용이다.

飛流直下三千尺 疑是銀河落九天.

해석하면 '날듯이 흘러 수직으로 3천 척을 떨어지니 은하수가 하늘에서 쏟아져 내리는 듯이'다. 당나라 시인 이백이 여산에 들렀다가 폭포의 위용을 보고 지었다는 「망여산폭포望廬山瀑布」의 일부다. 황진이가 박연폭포를 방문해 절경을 보자니 본능적으로 시상이 하나 떠올랐는데 그게 이백의 시였던 모양이다. 학자 서경덕이 제자로 받아들였을 정도의 내적 빼어남과 학문적 수준을 갖추었음을 알게 하는 부분이다.

다시 정선의 자연으로 걸어간다. 〈박연폭포〉, 〈금강전도金剛全圖〉, 〈인왕제색도仁王霽色圖〉는 정선의 3대 명작이다. 우리 산하를 획기적으로 표현함으로써 조선 미술사에 거대한 발자취를 남긴 화가가 누구냐고 물으면 전문가들과 대중 모두 망설임 없이 정선을 제일 먼저 떠올릴 것이다. 그는 주로 금강산을 비롯한 명승지가 많은 강원도 일대, 그리고 인생 후반에는 주거지였던 서울 일대를 그렸다. 당시는 요즘처럼 좋은 등산복과 등산화가 없었으니 빼어난 산세를 자랑할수록 오르는 길은 험난할 수밖에 없었다. 물집 잡힌 발의 고행과 턱밑까지 차오른 가쁜 호흡을 다스리며 산을 올라 바라본 산하를 표현하기 위해 화가는 전통 화법에 더하여 직접 준법皴法을 개발했다. 뾰족한 바위산 봉우리를 표현할 때 붓을 세워 아래로 죽죽 그어 내려 강인하고 날카롭게 표현하는 수직준법, 바위 덩어리를 표현할 때 짙은 먹을 듬뿍 묻힌 붓을 눕혀서 빗자

루로 쓸 듯 여러 번 쓸어 그리는 쇄찰 준법, 그리고 물기 많은 붓으로 먹을 찍어 쌀알 크기의 짧은 점을 반복적으로 긋는 미점 준법, 물기 적은 붓을 천천히 끌면서 베나 마 같은 거친 천의 올을 푼 듯 그리는 피마 준법 등이다. 정선 특유의 준법은 그의 3대 명작에서 확인 가능하다. 아무리 생각해도 분명 완벽주의자였지 싶다.

정선의 독보적인 예술적 성과는 준법 개발만이 아니라 획기적인 화면 구성에서 더욱 빛을 발한다. 동일한 것이든 상대적인 것이든 두 세계가 조화롭게 한 화면에 등장하는 구성 말이다. 〈박연폭포〉에서도 폭포 위의 박연과 폭포 아래의 고모담, 박연 속의 바위와 고모담 속의 바위, 그리고 폭포 아래 범사정과 폭포 위 대흥산성의 문루가 짝을 이룬다. 〈금강전도〉의 바위산과 흙산도 서로 응대한다. 이와 같은 대응적 구성은 단순히 감상의 재미를 위해서만이 아니라 동양 사상인 『주역』을 깊이 연구한 정선의 학문적 깊이를 토대로 이루어진 것이다. 화가는 그림에 음양의 원리를 구현했다. (정선의 산수화에 깃든 『주역』의 원리는 글 마지막에서 살펴보기로 한다.)

조선의 문인화가들은 사군자 못지않게 산수화도 많이 그렸다. 하지만 거대 자연은 쉽게 자신의 모습을 허락하지 않기에 그림 좀 그린다는 화가들이나 산수화에 도전할 수 있었다. 한 번이라도 금강산을 그려 보는 것이 평생의 꿈이었고 경비가 마련되면 도구를 넉넉하게 준비해 금강산으로 떠났다. 그러나 운 좋게 좋은 날씨를 만나 자태를 드러낸 금강산의 위용을 마주했다 해도 모든 화가의 손끝이 금강산의 본질까지 담을 수 있지는 않다. 화가들의 발은 어떻게든 산을 오를 수 있지만, 화가들의 손은 산을 제대로 화면에 옮기기 어렵다. 압도적인 규모와 신비한 아름다움을 지닌 금강산은 계절별로 다른 모습을 드러내 이름도 많다. 봄에는 온통 새싹과 꽃에 뒤덮이니 금강산, 여름에는 봉우리와 계곡의 녹음이 아름다워 봉래산, 가을에는 단풍으로 물든 일만이천 봉의 모

정선, 〈인왕제색도〉
1751, 지본수묵, 79.2×138.2cm,
삼성 미술관 리움

습이 환상적이라 풍악산, 겨울에는 앙상한 뼈처럼 암석만 드러난 모습
마저 장관이라 개골산이다. 거기에 불교적 의미까지 담겼다. 이처럼 산
의 본질을 깊이 이해한 사람만이, 뿌리 깊은 학문의 나무를 키워 온 사
람만이, 일만이천 봉우리와 골짜기 사이로 들어갈 수 있다. 화가들의 금
강산으로의 여정은 만만찮은 것이다.

　　그렇다면, 정선이 조선 회화사의 명작으로 꼽히는 〈금강전도〉와 〈박
연폭포〉를 그릴 수 있었던 힘은 무엇일까? 우선 성장 환경에 주목하게
된다. 화가는 할아버지와 아버지를 일찍 여의면서 외가의 도움을 받았
는데 외갓집은 서울 북악산(백악산)과 근접한 인왕산 자락의 청풍계곡
에 있었다. 당시 청풍계곡에서의 두 가지 상황이 소년 정선이 조선 미술
사의 거장이 되는 데 큰 영향을 미쳤다고 생각한다. 하나는 진경산수를
가능하게 한 청풍계곡 학자들의 성향이다. 산세가 깊지 않고 도심과도
가까운 청풍계곡의 지형적 특성 때문인지 선비들이 대를 이어 결집해
살며 학문의 숲을 이루고 있었다. 그들은 낙론 학자들이었다. 앞선 시기

에 서인은 소론과 노론으로 갈라지고, 또 노론 학계는 호론과 낙론으로 분열된다. 호론 학자들은 예의와 명분을 중시했고 낙론 학자들은 '현실'을 받아들이자고 주장했다. 현실을 중요하게 여기는 청풍계곡 선비들의 학문적 사상이 정선으로 하여금 우리나라에 '실재하는 경관'을 연구하여 그만의 진경산수화의 눈을 갖게 하는 계기가 되었지 싶다.

다른 하나는 청풍계곡의 지리적 영향이라고 본다. 신라의 고승 도선은 '한양은 전국 산수의 정기가 모두 모이는 기운의 땅'이라고 했다. 풍수지리적으로 한반도의 정기는 한양에 모이는데 한양에서도 좋은 정기가 모이는 곳이 북악산과 인왕산 일대다. 태조는 개성에서 한양으로 수도를 옮기는 거대 계획을 구상하면서 당시 최고의 풍수학자들을 동원해 형세와 궁궐터를 살피게 했다. 무학은 인왕산 아래쪽에 궁궐터를 잡고 북악산과 남산을 좌우로 삼아야 한다고 주장했고 정도전은 북악산 아래쪽을 궁궐터로 주장했다. 결론적으로는 정도전의 의견이 채택되었다. 정선은 한반도 중에서도 한양 중에서도 최고의 기운이 성한 곳에서 성장했던 셈이다. 다소 비과학적 추측이지만 지리적 조건이나 기후적 조건은 사람의 성품이나 생활 태도에 적지 않게 영향을 주지 않던가.

정선이 10대 때 아버지를 여읜 것은 개인적으로 큰 불행이었지만 외가로부터 경제적 지원과 사상적 흐름의 영향을 받게 되는 결정적 변곡점이었다고 볼 수 있다. 특히 소년을 화가로 키워 준 북악산과 인왕산과는 운명적 만남이다. 실재하는 사계절의 경관이 소년의 가슴과 눈에 들어갔으니 말이다. 청정한 기운의 산자락을 제집 앞마당처럼 등산하며 성장한 소년은 훗날 인왕산을 담아 〈인왕제색도〉와 〈장동팔경첩壯洞八景帖〉을 그린다. 이처럼 소년을 독보적인 조선 미술사의 큰 산맥으로 키운 것은 동네의 산이 인왕산과 북악산이었던 지리적 영향과 그곳에서 현실을 강조하던 학문과 사상의 영향이라고 한다면 과한 해석일까.

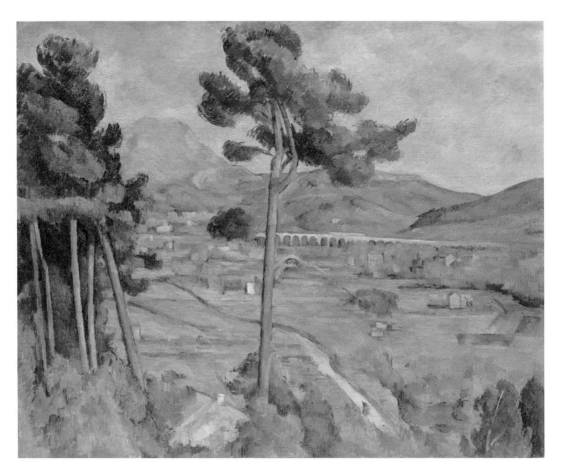

폴 세잔, 〈고가교가 있는 풍경(생트빅투아르 산)〉
1882-1885, 캔버스에 유채, 65.4×81.6cm,
메트로폴리탄 박물관(미국)

폴 세잔의
〈고가교가 있는 풍경(생트빅투아르 산)〉

서양 미술사의 산이 된, 고향의 바위산
—

〈고가교가 있는 풍경(생트빅투아르 산)Mont Sainte-Victoire and the Viaduct of the Arc River Valley〉은 폴 세잔Paul Cézanne, 1839-1906의 생트빅투아르 산 연작 가운데 하나다. 창작 시기를 되짚어 보면 첫 번째 연작에 해당하는데, 언뜻 봐도 말년에 색 면으로 표현한 산과는 많이 다르다. 제일 먼저 시선에 닿는 것은 제목에 있는 고가교가 아니라 화면 전면에 등장하는 나무들이다. 특히 화면 중앙에 우뚝 선 나무 한 그루가 좌측에 무리 지어 등장하는 나무들보다 더 존재감이 있다. 그림에서 수직적 나무는 풍경에 깊이감을 주는 역할을 하고 수평적 고가교는 풍경에 넓이감을 주는 역할을 하고 있다. 세잔의 자연은 이렇듯 나무 한 그루마저 회화적 연구를 통해 식수되고 있다.

시선을 넓은 풍경으로 옮기어 본다. 드넓은 평야는 연둣빛 물결을 이루는데 (세잔의 고향이자 그림의 배경이 되는) 엑상프로방스에서 특수 재배하는 올리브와 포도가 아직 익지 않았음을 알 수 있다. 화면 아

래 시골길은 올리브나무가 심어진 들판을 관통해 산 밑 마을로 향한다. 산과 평야의 경계에 좌우를 가로지르는 아치형 고가교가 있다. 그 아래 건물들이 옹기종기 집합해 있고, 들판에도 산발적으로 건물들이 몇 개 있는데 마을 규모가 커 보이지는 않는다. 마을 사람들은 매일 아르크 강 위를 달리는 전차 소리를 들으며 생활한다. 전차는 하루에도 몇 번씩 엑상프로방스와 마르세유를 오가며 많은 사람들과 이야기를 싣고 달린다.

구릉지에 자리한 엑상프로방스는 산촌 마을 같은 도시지만 지중해가 맞닿아 있는 프랑스 남동부 프로방스 주의 주요 도시다. 중세 시대 프로방스의 수도로 사원, 대성당, 대학 등 도시 문명이 일찍이 번영했다. 지금도 살아 있는 중세 역사책이라고 불릴 만큼 작지만 볼거리가 풍부하다. 화려한 명성은 사라졌지만 당시 동방 무역항이자 대도시였던 마르세유와는 열차로 40-50분 정도면 오갈 수 있을 만큼 가깝다. 과거 마르세유의 비약적인 발전은 경제, 문화, 사회 등 다방면에서 엑상프로방스에까지 긍정적인 영향을 주었다. 엑상프로방스는 풍부한 광천수로 유명해서 물의 도시라고도 불렸다. 도시명에 들어가는 '엑스Aix'는 고대 라틴어로 아쿠아, 즉 물을 뜻한다. 지금도 분수대의 도시다. 세잔은 고향의 상징과 같은 생트빅투아르 산을 중심으로 풍경을 담아냈다. 따라서 〈고가교가 있는 풍경〉의 '고가교'는 조형적 고가교의 모습이 아니라 경제, 문화 등이 오가는 역동적인 역할의 의미를 담고 있다.

고가교 저편으로 엎드린 산이 등장한다. 좌측의 가장 높이 솟은 봉우리는 세상의 밝고 따뜻한 색을 모두 흡수한 듯 옅은 보라와 분홍, 노랑 등 풍부하고 밝은 색으로 표현되었다. 중앙의 나무를 중심으로 우측의 낮은 산자락은 갑자기 산에 구름 그림자가 드리울 때처럼 색채들이 차갑고 어둡다. 이 그림은 화가 폴 세잔의 색 사용 특징들이 잘 드러나는 예다. 풍경의 전진감과 후퇴감을 색을 통해 표현했는데 화면 전면의 드넓은 평야에는 전신감을 수고자 밝고 따뜻한 노란색을, 후면의 산에

는 후퇴감을 주고자 차가운 파란색을 사용했다. 넓은 산의 표현에서도 높은 산봉우리에는 전진감을 위해 따뜻한 느낌의 밝은 분홍색과 보라색을, 낮은 산자락에는 후퇴감을 주는 차갑고 어두운 파란색을 주로 사용했음을 알 수 있다.

〈고가교가 있는 풍경〉에는 여러 구성 요소가 엄격하리 만큼 짜임새 있게 연출되어 있다. 산과 마을의 크고 작은 나무들, 드넓은 들판에 모이고 흩어진 집들, 그리고 철교까지 철저히 계산한 듯 표현 대상에 충실하다. 세잔으로 인해 서양 미술사에서 가장 유명한 산이 된 생트빅투아르의 모습은 각 작품마다 색채와 형태가 모두 다르게 표현되었다. 다양한 색으로 만들어진 솜사탕처럼 부드럽게 표현되었는가 하면, 개발하다 내버려 둔 석산인 양 표면이 네모와 세모로 절단된 것처럼 표현되기도 하고, 마을과 분리된 푸른 유리 산처럼 표현되기도 하고, 지독한 황사를 뒤

집어쓴 듯 누렇게 표현되기도 했다. 생트빅투아르 산은 내리쬐는 빛에 따라 파편화된 것처럼 색과 면이 분할을 이루기도 하고, 산산이 부서진 파편들을 다시 재조합한 것처럼 등장하기도 한다. 변하지 않는 사물의 본질적인 구조와 고유의 형태를 찾고자 했던 화가 세잔을 통해 (그가 이 산을 그린) 20여 년 동안 수십 개의 얼굴을 가진 산이 되었다.

그런데 세잔의 손끝에서 탄생한 그림들에는 유사점이 발견된다. 색과 데생의 관계에 있어 어느 것 하나도 양보하지 않고 무결점을 추구했다. "데생과 색은 결코 분리될 수 없다. 물감을 칠하고 색채가 조화를 이루어 나갈수록 데생은 점점 분명해진다. 색채가 풍부해지면 형태 또한 분명해진다"라던 그의 말처럼 색채도 데생처럼 데생도 색채처럼 완벽성을 추구했던 것이 그의 회화적 태도였다. 〈고가교가 있는 풍경〉에도 그러한 태도의 흔적이 고스란히 들어 있다.

나의 경우 세잔의 그림에서 숨이 막히는 듯한 심리적 압박감을 느낄 때가 간혹 있다. 정물화든 누드화든 산이나 나무들을 그린 풍경화든, 세잔의 그림에 대한 이와 같은 심리적 반응은 그 자체로 치유적 힘을 가진 그림에 대한 좋고 나쁨이나 취향 문제가 아니다. 경미한 스탕달 증후군의 일종이라 할 수도 있겠다. 파블로 피카소에게만이 아니라 서양 미술사 전체에서 세잔은 '근대 회화의 아버지'로 평가받는 화가다. 이와는 별개로 그의 작품에서 이따금 불편을 느끼는 까닭은 동일한 대상을 수십 번씩 반복해 그리며 답을 찾아가는, 고집적인 화가의 눈빛이 느껴지기 때문이다.

세잔에게 산은 어떤 대상이었으며, 그림을 통해 무엇을 구현하고자 했던 것일까. 자연과 전투하듯 치열했던 화가의 회화적 태도를 보면 그에게 산은 단순히 예술적 영감을 제공하는 대상만은 아니었다. '회화란 무엇인가'라는 질문을 던지면서 오른 거대한 산이었다. 그 과정에서 '회화의 내상은 시시각각 변하는 자연의 표면보다는 깊이에 있다'는 답을

찾기도 했고 '자연 속의 모든 사물은 공과 원통, 원뿔의 모양으로 이루어졌다'는 답을 찾는 과정을 구현하기도 했다. 폴 세잔은 하얀 뼈를 드러내고 선 바위산을 통해 눈에 보이는 자연의 아름다움이 아닌 내면의 변함없는 진리와 자연의 기저에 있는 자연의 본질을 추구하면서, 마침내 불변의 기하학적 요소들로 대상을 구현하게 되었던 것이다.

중년의 세잔은 왜 산으로 갔을까?

—

"생트빅투아르가 어떻게 뿌리내리고 있는지, 땅의 지층은 어떤 색깔을 가지고 있는지…"라던 세잔의 말이 들리는 것 같다. 서양인치고는 작은 체구의 그가 서양 미술사의 큰 산이 되는 엄청난 예술적 성취를 이루기까지는, 회화의 대상으로 차가운 바위산을 선택하기까지는 엄청난 내적 고통이 있었으며 고독감으로부터 자유로워지고 싶어 이 산을 선택하지 않았을까 한다. 수십 년간 한결같은 다수의 냉대는 누구라도 견딜 수 없을 것이니 말이다. 세잔의 그림들은 수십 년 동안 파리 미술계와 대중의 차가운 시선 속에 놓여 있었다.

　　세잔은 엑상프로방스에서 장사로 성공한 지역 유지의 아들로 자랐다. 물질적으로 남부러울 것 없는 부유한 가정 환경이었다. 중학교 시절에는 같은 이탈리아 이민자 출신인 에밀 졸라를 만나 아르크 강에서 수영과 낚시를 하며 즐거운 청소년기를 보낸다. 다만 대학 진학에서는 이민자로서 은근히 무시당했던 아버지의 강요로 법대에 진학하는데, 그곳에서 운명적으로 그림에 매혹된다. 한창 피 끓는 스물둘의 세잔은 법학 공부에 적응하지 못하고 결국 중퇴하지만 화가로의 성공을 꿈꾸면서 1861년 졸라가 기다리는 파리로 가서 아카데미에 등록한다. 하지만 지방 도시 출신의 그에게 당시 유럽의 중심지였던 대도시 파리는 녹록치 않은 곳이었다. 지방 유지의 자식으로 내내 대우받으며 유복한 환경

에서 부족함 없이 성장한 사람은 그렇지 않은 사람에 비해 대도시에서의 냉대가 더욱 견디기 힘든 과정일 수밖에 없다. 세잔이 그런 상황에 처하게 된다. 난생 처음 겪는 냉대는 가혹했다. 다시 고향으로 내려가 아버지의 은행에서 근무하나 마음이 딴 곳에 있으니 결국 잠깐 근무하다 못 견디고 엑상프로방스의 미술학교로 간다. 하지만 자신의 기대에 못 미치는 수업이어서 다시 파리 아카데미로 옮긴다.

세잔의 아버지는 아들이 이왕 미술을 할 생각이라면 프랑스 최고의 학생들이 다닌다는 파리 보자르 국립 미술대학에 들어가기를 희망했다. 이번에도 아버지의 기대에 부응하지 못한 채 세잔은 두 번이나 시험에 떨어지고 만다. 이민자로 타국에서 성공한 아버지 입장에서는 속만 썩이는 자식이었던 셈이다. 법 공부를 해서 가문의 명예를 높이든, 자신이 설립한 은행의 경영을 맡든, 아들이 사회적으로 높은 위치에 있기를 바랐는데 모두 거부하고 그림을 그린다고 고집부리니 말이다. 그렇다면 보자르에 합격이라도 하든지….

파리에서 삶은 순탄하지 못했다. 작품에 대한 혹독한 평가는 물론 일상생활에 대해서도 지적을 받았다. 소탈한 옷차림과 남부 지방 사투리가 섞인 말투에 대해 드가는 '시골뜨기', 마네는 '광대'라며 무시했다. 데생처럼 색에서도 완벽을 추구했던 세잔의 성격상 이와 같은 무시는 견디기 힘들었을 게 분명하다. 그래서 더욱 파리에서 화가로 성공하리라 매일매일 다짐하며 긴 세월을 파리의 이방인으로 버티었다. 한편으로는 점점 위축되어 지인의 소개로 젊은 화가들이 모이는 파리의 카페 모임에 가도 '미술의 본질'에 대한 토론에 잘 어울리지 못했다.

19세기 프랑스는 15세기 피렌체와 17세기 로마에 이어 미술의 중심지로 부상 중이었다. 파리에 모인 화가들은 두 부류로 나뉘어 충돌하고 있었는데, 전통적 인습과 관례를 따른 소재로 대중에 부합하려는 부류와 전통적 예술 경향을 비판하며 새로운 미술을 추구하려는 부류였다.

후자를 지향하던 세잔은 1863년 《살롱》전을 시작으로 전시에 참가하지만 낙선을 거듭했고, 지방 전시에서도 반응은 냉혹했다. 고향과 가까운 마르세유 전시에서는 출품 작품이 대중의 분노를 일으켜 철수까지 한다. 그런 세잔의 재능을 알아본 사람으로는 고갱과 고흐의 재능을 알아보고 인상주의에 합류시키기도 했던 카미유 피사로Camille Pissaro가 유일했다. 그는 사람들을 소개하며 만남을 이끌어 주기도 했다. 이에 세잔은 "지칠 줄 모르고 작업하는 피사로를 만난 뒤에야 일하는 기쁨을 알게 되었다"라고 고백했다. 그에게 피사로는 평생의 스승이었다. 프랑스와 프로이센의 보불전쟁(1870-1871) 때도 세잔은 엑상프로방스, 레스타크, 파리 등을 옮겨 다니며 그림에 파묻혀 살았다. 모네의 제안으로 1874년에 《인상주의》전에 출품하고서는 전과 다른 긍정적인 반응을 기대했지만 반응은 달라지지 않았다. 오히려 더욱 혹평을 받았다. 비판이 거셀수록 그는 더욱 고요한 미술의 세계로 빠져들어 갔다.

지지받지 못하는 예술 세계, 그리고 두 사람과의 이별이 세잔을 산으로 향하게 만든 결정타가 되었던 듯하다. 하나는 오랜 친구 에밀 졸라와의 결별이다. 졸라는 일찍 작가로 성공을 거두었고, 세잔이 어려움에 처하면 물심양면으로 도움을 주었다. 그러던 중 『작품』이라는 소설에서 야망을 이루지 못하고 좌절하다 자살하는 화가를 주인공으로 내세웠는데, 주인공이 세잔과 매우 닮았다. 책을 읽고 분노한 세잔은 친구와의 결별을 선언한다. 다른 이별은 애증 관계에 있던 아버지였다. 아버지는 막대한 유산을 남기고 세상을 뜬다. 〈고가교가 있는 풍경〉을 그릴 즈음의 일이었다.

1891년 화가는 환멸만 남은 '사는 게 점점 험악해지는', '빌어먹을 세상'인 파리 생활을 정리하고 30여 년 만에 고향에 내려가기로 결심한다. 중년이 되어 돌아온 엑상프로방스와 생트빅투아르 산은 자신이 떠날 때도, 종종 들를 때도, 다시 돌아왔을 때도, 그 자리에서 여전히 변함

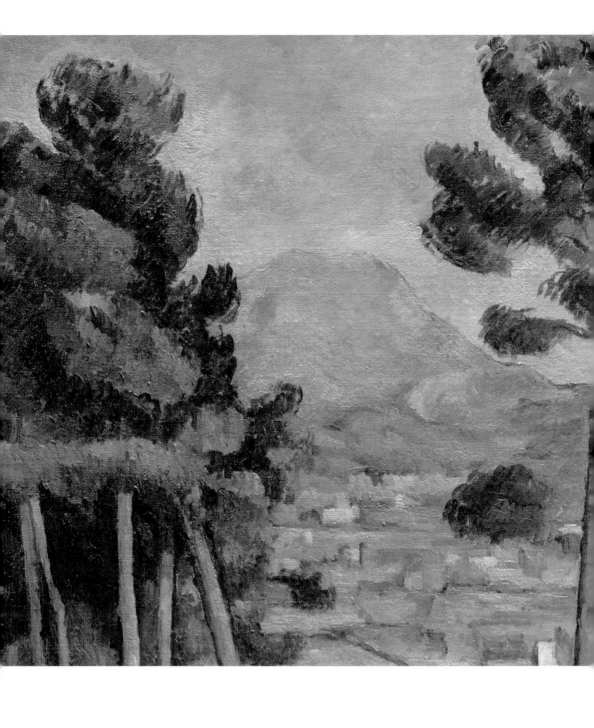

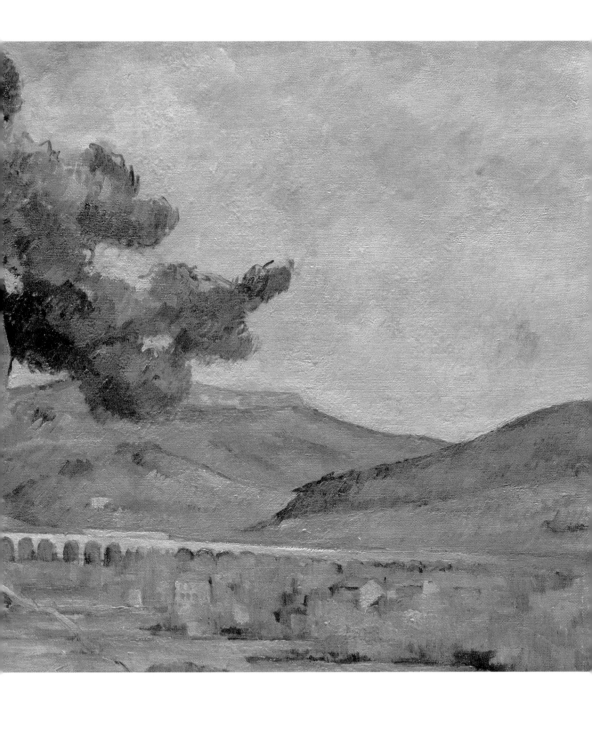

없는 모습으로 세잔을 맞아 주었다. 세잔이 고향으로 돌아간 얼마 후, 파리의 화가들이 드디어 그의 작품에 긍정적인 반응을 보이기 시작했다. 세잔의 말투와 옷차림까지 흉보던 드가나 오랜 지지자였던 피사로, 그리고 르누아르와 모네 같은 화가들과 화상들이 세잔의 작품에 호감을 표하고 전시회에 초대했다. 하지만 세잔은 파리로 돌아가지 않았다. 고향에서 만난 가톨릭으로 마음의 평화를 얻고 열렬한 신자 생활을 하며, 생트빅투아르 산을 탐구하는 화가로 정착한다.

모리스 드니는 세잔의 정물화를 올려놓은 이젤을 중심으로 10여 명의 화가들이 미술의 본질을 토론하는 모습을 담은 〈세잔에게 헌정함〉(1906)을 그렸다. 드니를 비롯해 여러 젊은 예술가와 화상이 마치 성지 순례하듯 엑상프로방스의 세잔 작업실을 방문했다. 그토록 냉담했던 살롱 경영 팀도 전시실 하나를 그에게 헌정하고 그의 작품들만으로 전시를 열었다. 이후 유럽 여러 나라에서 초청 전시가 이루어진다. 1906년 어느 날, 세잔은 평소처럼 산을 그리러 올랐다가 그대로 쓰러진다. 쓰러진 채 비를 맞고 있던 그를 다행히 지나가던 마차가 발견하여 집으로 돌아오지만 다음 날도 열이 오르는 몸으로 산에 올랐고 다시 쓰러지고 만다. 세잔은 일주일 후 세상을 떠났다. 그가 죽을 때까지 산을 오른 이유는 무엇일까? 산은 인간으로부터 받은 내적 고통으로부터 그를 자유롭게 해 주고, 또 화가로서 회화의 본질에만 집중하게 해 주었기 때문이다. 세잔에게 산의 의미는 냉대받던 삶을 치유해 주며 예술적 탐구가 가능하도록 늘 그 자리에 그대로 있어 주는 존재였다.

산을 옮길 수 있었던 두 화가의 힘

—

'지자요수 인자요산智者樂水 仁者樂山'은 『논어』에 나오는 말이다. 지혜로운 사람은 물을 좋아하고, 어진 사람은 산을 좋아한다는 뜻으로 공자가 제자들과 동시대인들의 보편적인 성격과 행동 특성을 보면서 한 말이다. 돌아가더라도 멈춤이 없는 물의 흐름을 통해 제자들이 지혜를 배우길 바랐고, 외피는 변하더라도 내면은 변함없는 산의 고요함을 제자들이 배우길 바랐던 것이다. 산 같은 사람. 정선과 폴 세잔이 그런 사람들이다. 난관 앞에서 잠시 흔들릴 수는 있지만 내면이 단단하여 예술의 본질을 탐구하겠다는 집념은 그대로였다. 그러고 보면 수십 년간 산을 오르내린 두 화가의 산행이 유사해 보인다. 성장기부터 다져진 산에 대한 감수성, 다음으로 지적 집념에 대한 열정이 비슷하다.

정선의 경우는 『주역』에 심취했다. 그의 호 겸제謙齋는 겸손한 선비라는 뜻이다. 『주역』의 "겸손하게 나를 다스리라"라는 구절에서 가져왔다. 영조가 정선에게 주자의 「묘암도기茆菴圖記」를 그리라고 주문해 〈장

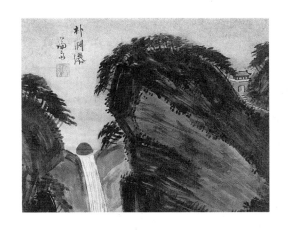

주묘암도漳州節卷圖)를 완성하기도 했다. 조선 개국 사상과 학문의 배경인 성리학을 완성한 주자가 장주라는 지역에서 벼슬할 때『주역』에 실린 세상 다스리는 원리에 따라 후원을 조성했다는 기록을 접한 영조가 정선에게 이를 표현해 보라 명한 것이었다. 정선의『주역』공부의 깊이를 알 수 있는 부분이다.

정선은 〈박연폭포〉와 〈금강전도〉에서도『주역』에 실린 세상을 다스리는 음양의 원리를 곳곳에 등장시켰다. 조선 시대 선비들에게 유교의 기본 경전인 사서(『대학』,『논어』,『맹자』,『중용』)와 오경(『시경』,『서경』,『주역』,『예기』,『춘추』)은 필독서였다. 이를 토대로 과거는 물론이고 정치, 사회, 문화, 예술에 대한 기본 지식을 습득했다. 그중 최고 학문이『주역』이었다. 주나라 문왕이 만든 점성술이라는 말로 역易은 '변하다', '바뀌다'라는 뜻을 가진다.『주역』의 시작은 점서였다. 공자는 만년에『주역』을 알게 되면서 이 책을 늦게 알게 된 것을 안타까워했고 대쪽을 엮은 가죽 끈이 세 번이나 끊어질 정도로 읽어 위편삼절韋編三絶이라는 말을 남겼다. 만약 점서로만 의미가 있었다면 그토록 탐독했을까. 현대 학자들의 의견을 알고 싶어 관련 책들을 살펴보니『주역』에 도덕적인 성격이 있고 논리적 요소도 다분하다는 해석이 많았다. 시작은 점서였지만 인간과 자연에 대한 경험과 지식이 더해져 수준 높은 철학적 메시지를 담았다. 최고의 철학자 주자, 퇴계, 율곡의 철학 사상이 성리학이며 그 기초 개념인 '이'와 '기'도『주역』에 근거한다.

이야기는 8개의 괘에서부터 시작되는데, 괘의 모양은 양효(─)와 음효(--) 기호가 3개씩 조합되어 구성된다.『주역』의 기본 이론은 '음양

론'으로 양은 남성적이며 에너지를 분출하고 음은 여성적이며 에너지를 수용한다. 우리나라 국기를 보면『주역』원리와 닮았다. 태극기의 '태극'이란 용어도『주역』에 처음 등장하고, 태극 문양도 음양의 두 세계가 서로 마주해 맞물려 순환하는 모습이다. 〈금강전도〉에서도 이런 모습이 발견되는데 바위산(양)과 흙산(음)이 마주해 동그랗게 순환하는 것처럼 표현되어 있다. 정선의 그림을 이해하는 데 필요한 음양론의 핵심은 '서로를 완성해 주는 관계'다. 우리네 삶도 비슷한 구조다. 동전의 양면처럼 두 모습이 존재한다. 자연 세계도, 인간 세계도, 지속되는 좋은 일도 없고 지속되는 나쁜 일도 없다. 지금은 너무 힘들고 고단하지만 이 또한 지나

정선, 〈금강전도〉
1734, 지본수묵담채, 130.8×94cm,
삼성 미술관 리움

가고 평온한 행복의 시간이 온다. 또한 지금의 영광과 행복이 견고하게 지속될 것 같지만 생각하지 못한 힘든 시간이 온다. 동전의 양면처럼 긍정과 한계가 함께 존재하며 그렇게 삶이 된다.

정선의 진경산수화라는 예술적 성과는 올바르게 생각하기 위해 지켜야 할 사유의 법칙과 올바르게 행동하기 위해 지켜야 할 행위에 대한 화가의 고민 결과다. 자신이 지향하던 예술적 성취는 붓 무덤을 이루었던 화법 연구에도 있었고, 더불어『주역』음양론의 우주 만물의 조화를 통해 우리네 사회도 조화롭게 서로를 완성해 주는 '관계의 조화'에 대한 바람을 담는 것에도 있었다. 지적 집념에 대한 열정이 있어 가능했다.

세잔의 경우는 당시 유럽의 자연 과학과 인문 과학의 열풍으로부터 영향받았다. 19세기 유럽에서는 과학과 이성의 각종 성과를 바탕으로 한 기술과 사고의 집약적 발달로 자연 과학이 비약적으로 발전했다. 물리학, 생물학은 물론이고 교통과 통신 같은 기술의 혁신을 바탕으로 장-단거리의 지역적 이동이 가능해져 각종 정보와 지식이 전 유럽으로 확산된다. 이와 같은 자연 과학의 발달은 인문 과학에서 '인간과 자연에 대한' 새로운 해석을 시도하는 움직임들로 연결된다.

예술과 문학 같은 창작 분야에도 자연 과학과 인문 과학의 영향이 미치면서 새로운 창작 바람이 불었다. 프랑스의 경우 초반에는 계몽주의에 대한 반동으로 들라크루아 같은 낭만파와 밀레 같은 사실파가 병립했다. 후반에는 비현실적 낭만주의에 반대하여 현실 사회를 '있는 그대로 묘사'하려는 사실주의와 자연주의가 성행했다. 세잔의 오랜 친구이기도 했던 에밀 졸라도 프랑스 자연주의 문학의 대표 작가다. 사실적인 모습을 있는 그대로 보려는 화가들이 연이어 등장했다. 세잔의 회화적 질문과 답을 찾아가는 과정에 있던 생트빅투아르 산 역시 거대한 흐름 속에 있었다.

"자연을 그리려면 생물학적, 지리학적 공부가 필요하다." 세잔은 숭배자들에게 이런 말을 남기기도 했다. 그의 학문적 토대를 알 수 있는 부분이다. 세잔이 산을 완성할 수 있었던 자양분은 이젤을 들고 산을 오르는 부지런함 외에도, 자연 과학과 인문 과학에 등장하는 새로운 이론과 사상의 탐독이었다. 세잔은 고전을 무조건 반대하지도, 새로운 사상을 무조건 수용하지도 않았다. 그가 일찍이 존경하던 인문주의자가 있었다. 자연의 보편적 법칙을 발견했던 니콜라 푸생Nicolas Poussin이다.

세잔은 자신의 그림에도 푸생 그림의 엄격한 질서인 고전주의적 조화와 균형과 견고함을 받아들이면서, 자연을 통해 푸생을 재현하겠다는 의지를 보였다. "데생과 색은 결코 분리될 수 없다. 물감을 칠하고 색

채가 조화를 이루어 나갈수록 데생은 점점 분명해진다. 색채가 풍부해지면 형태 또한 분명해진다"라는 말도 푸생의 그림을 통한 사유였던 것이다. 또한 들라크루아의 그림에서는 낭만주의적 색채를, 쿠르베 Gustave Courbet 의 그림에서는 현실을 관찰하는 사실주의적 태도를 탐구했다. 그러면서 당시 인상파 화가

들이 자연의 색을 표현하는 방식에도 공감했다. 하지만 세잔이 생각할 때, 푸생의 자연은 미술관 속 고전 시대 작품을 통해서 얻어진 것이었고 눈으로 본 그대로의 인상주의적 자연에는 확실한 윤곽선이 없었다. 그들이 가진 한계점을 연구하며 '명료함만이 아니라 강렬하고 순도 높은 색채를 열망'하는 자신만의 예술 세계를 만들어 갔다. 이처럼 그의 지적 관심과 호기심은 산을 통한 회화에 대한 실천적 태도였다. 후기 작품에서 산의 모습은 점점 단순화된다. 모든 미술 형식과 지적 탐구로부터 자유로워지는 모습이랄까. 다양하게 분절되어 입체적인 모습으로 표현되는데, 이후 입체파 탄생에 중요한 영감을 제공하는 산이 되었다.

정선과 세잔은 성장하며 바라본 동네의 산에 대한 경험을 바탕으로 각 미술사에 큰 산을 만들었다. 정선은 조선 회화사의 기념비적인 산을 만들었고, 세잔은 서양 미술사의 산맥을 만들었다. 동네의 흔한 뒷산을 거대한 미술의 산으로 옮기는 예술적 성취는 감각의 근육만이 아닌, 봉우리가 높고 골짜기가 깊은 지성의 산맥을 수없이 오르내리며 키운 지적 근육이 병행되었기에 가능했다. 산을 쉼 없이 오르다 보니, 그들 자신이 산과 같은 사람이 되었다.

 &

윤두서, 〈나물 캐기〉
장 프랑수아 밀레, 〈이삭 줍는 여인들〉

잔혹한 어느 봄날 '오란'을 만나다

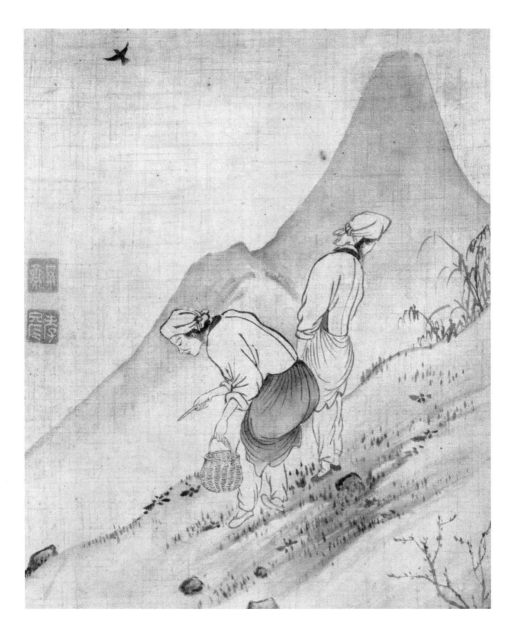

윤두서, 〈나물 캐기〉
17세기 말?, 모시에 수묵, 30.2×25cm,
해남 녹우당

윤두서의 〈나물 캐기〉

두 여인이 산기슭으로 들어온 이유

—

미술 작품을 감상하다 보면 홀연히 어떤 문학적 경험이 그림자처럼 따라올 때가 있다. 동양 문화권에는 이미 서書와 화畵의 근원을 하나로 보는 서화동원書畵同源 의식이 있었다. 그림과 글은 삶의 근원을 묻는 언어적 역할을 한다는 유사점이 있다. 윤두서尹斗緖, 1668-1715의 〈나물 캐기〉와 장 프랑수아 밀레의 〈이삭 줍는 여인들〉은 자연스럽게 펄 벅Pearl Buck의 소설 『대지』를 연상시킨다. 이 작품으로 펄 벅은 1938년 미국 여성 최초로 노벨 문학상을 수상했다. 소설은 중국 청나라 말기부터 중화민국 탄생 무렵의 농촌을 배경으로 가난한 농부 왕룽이 부유한 지주가 되기까지의 과정을 담고 있다. 땅에 대한 땀과 애정으로 가득한 파란만장한 삶의 일대기라고 할 수 있다. 그리고 그의 곁에는 항상 아내 오란이 함께한다.

　윤두서의 〈나물 캐기〉에는 나물 채취에 집중하는 두 여성이 있다. 행여 놓치는 게 있을까 이리저리 훑어보는 중인데 산 경사가 가파르

고 곳곳에 돌도 박혀 있어 자칫 돌부리에 걸려 구르게 생겼다. 멀리 있는 뾰족한 산봉우리를 보니 꽤 깊은 산기슭임을 알 수 있다. 달래나 냉이 같은 부드럽고 여린 나물을 채취하려는데 환경은 거칠고 위험해 보인다. 인기척에 놀란 새 한 마리가 황급히 하늘 높이 날아오르고 있다. 나물 정도라면 마을의 밭두렁, 논두렁에 지천일 텐데 왜 굳이 사나운 산짐승을 만날지도 모르는 깊은 산속까지 왔을까? 나는 두 여성이 험준한 산을 타는 이유가 산짐승보다 무서운 보릿고개를 넘기 위해서라고 해석한다.

보릿고개는 과거 농가에서 식량 사정이 매우 어려운 5-6월(음력 4-5월) 즈음을 표현한 말로 춘궁기春窮期 혹은 맥령기麥嶺期라고도 했다. 지난가을에 수확한 벼는 바닥난 지 오래고 보리는 아직 수확하지 못하는 시기가 이즈음이다. 농경 사회였던 조선 시대는 물론이고 산업화된 현대에도 농사 중 으뜸으로 생각한 것이 봄에 씨를 뿌려 늦가을에 수확하는 쌀농사다. 우리나라 기후와 토양 조건이 쌀 재배에 적절하기 때문이다. 그러나 조선은 벼 종자가 요즘처럼 다양하게 개발되지 않았고, 토양을 기름지게 하고 식물의 생육을 촉진시키는 비료 없이 풀이나 인분으로 웃거름을 만들어 농사짓던 시절이다. 오로지 농부의 부지런한 근성과 몸을 밑천 삼아, 출몰하는 온갖 병충해와 뽑아내고 뽑아내도 새로 자라는 온갖 잡초들과 씨름했다.

이처럼 선진화된 농사 기법이 부재한 상황에서 병충해가 더욱 극성부리거나 극심한 가뭄과 장마라도 겪으면 그해 수확량은 너무 저조할수밖에 없다. 농부가 매일 새벽이슬을 밟으며 논과 밭으로 들어가, 컴컴해져 더 이상 농작물이 보이지 않을 때까지 열심히 농사를 지었어도 다음 쌀농사 수확 때까지는 온 가족이 버티지 못할 정도의 턱없이 부족한 식량이었다. 그래서 추운 겨울에 땅도 농부도 쉬지 않고서는 보조 식량으로 보리농사를 지었다. 실제로 쌀보다 주식이었던 보리는 서리가 내

리기 시작하는 늦가을에 파종하니 '한로 상강에 겉보리 파종한다'는 속 담이 전해지는 이유다. 보리농사는 논에 물을 가두어 짓는 벼농사와 달 리 밭에서 짓는다. 조선의 유일한 농사 도구라 할 수 있는 쟁기와 소를 이용해 밭을 갈아 여러 줄로 밭두둑을 살짝 높이고 씨앗은 밭고랑에 뿌 린다. 보통의 밭농사 작물들은 두둑에서 경작하는데 보리만 고랑에서 경작하는 이유는 수분을 확보하여 겨울 가뭄을 이기고, 침전물을 거름 으로 쓰고자 해서다. 또한 겨울바람을 막아 주기도 했다. 보리의 생육 재생기인 2월에는 뿌리가 공중에 노출되어 죽지 않도록 보리 위를 꾹꾹 밟는다. 마을 사람들이 모여서 보리를 밟던 모습이 어린 시절의 기억에 희미하게 남아 있다. 이처럼 농부들은 추운 겨울에도 쉬지 않고 밭으로 논으로 나갔다. 이랑의 배수로를 정비하고, 내년 농사에 필요한 도구들 을 만들며 1년 내내 허리 한 번 피지 못하고, 평생을 땅만 바라보며 농사 지었다. 하지만 그럼에도 불구하고, 혹한기를 지난 3월부터 식량이 바 닥을 드러내기 시작해 5-6월의 보리 수확까지 약 4개월을 배곯았다. 지 금 그림 속 두 여인은 보릿고개에 한 끼 해결의 절실함으로 산나물을 채 취하려는 것이다. 생각해 보면, 조선이 농업 중심 사회였으니 이즈음은 조선의 서민 대부분이 배를 곯고 있었던 셈이다. 너무 배고파 나무껍질 을 벗겨 배를 채웠으니 "식사는 하셨어요?"라는 인사말의 슬픈 기원이 다. 오죽하면 '보릿고개가 태산보다 높다', '보릿고개에 죽는다'는 속담 도 있을까.

오늘날 여럿이 〈나물 캐기〉를 감상하다 보면 그중에는 두 여인이 따 스한 봄볕을 쬐며 봄꽃도 구경하고 싱싱한 봄나물도 캐는 일석이조 효 과를 보며 공기 좋은 산으로 봄나들이 나온 것이라는 의견들이 있다. 어 쩌면 화가 윤두서조차도 그렇게 생각하지 않았을까 싶기도 하다. 해남 윤씨 중앙종친회 홈페이지를 보면 해남 윤두서 고택 사진을 볼 수 있는 데, 조선 후기의 건축법이 잘 남아 있는 유서 깊은 전통 주택이다. 그의

증조부 윤선도가 풍수지리상 명당에 지었는데 바닷바람이 심해 다른 곳으로 이사하며 증손인 윤두서가 살게 되었다고 한다. 인근 마을에 해남 윤씨 기와집 10세대가 있을 정도였다니 당시 이 가문의 사회적 지위나 경제적 여건을 짐작할 수 있다. 윤두서는 문인화가지만 일찍이 서민들의 삶에 시선을 주었고, 그들의 하루하루를 있는 그대로 담았다. 하지만 그의 위치에서는 서민들이 일상적으로 겪었던, 창자를 쥐어짜는 듯한 배고픔에 험준한 산으로 나설 수밖에 없는 고통을 알기가 쉽지 않았다고 생각한다.

감상자 다수의 의견처럼 두 여인이 슬슬 산책이나 하는 여유 있는 마음으로 산에 올라 나물을 캔다면 정말 좋겠지만, 안타깝게도 '나라님도 구제하지 못한다는 보릿고개', '태산보다 높은 보릿고개'를 넘기 위한 절박한 산 타기다. 조선 전체가 보릿고개를 넘는 상황에서 마을의 밭두렁과 논두렁에 식용 나물이 남아 있을 리 만무하다. 여인들은 집을 나서며 아이들에게 "얘들아, 뛰지 마라, 배 꺼질라" 당부했을 터다. 아이들 입장에서는 배고픔을 잊기 위해 놀이에 집중하는데 말이다. 마을을 벗어나 산기슭으로 온 것은 지난해 이곳에서 산나물을 채취했던 몸의 학습 때문이다. 하지만 극심했던 지난겨울의 한파 때문인지 아니면 땅에 찬 기운이 남아서인지, 나물이라고는 전혀 발견되지 않는 모습이다. 그림 오른쪽 아래와 중간의 어린 나뭇가지를 봐도 초록 잎이 무성해지기까지는 아직 한참이나 멀어 보인다. 어쩌면 다른 사람들이 이미 훑고 지나갔기 때문인지도 모르겠다.

봄나물이 씨가 마른 이유야 어떠하든 두 여인은 절실한 마음에 긴 치마를 걷어 올렸다. 가족들의 배고픔을 달래 줄 먹을거리를 반드시 이곳에서 찾으려고 한다. 가족들이 여러 달째 변변하게 먹지 못하고 있으니 말이다. 서 있는 여인은 작은 산나물 하나도 놓치지 않겠다는 듯 지나온 자리에 있는 풀이 식용 나물인가 해서 몸을 젖혀 한참 바라본다.

허리를 굽힌 여인의 야윈 얼굴에도 절박함이 드러난다. 나물 캐는 뾰족한 도구를 잡은 오른손도, 비어 있는 바구니를 잡은 왼손도 힘이 없다. 여러 달 변변하게 먹지 못한 것은 어머니들도 매한가지다. 오히려 가족들 중 가장 많이 굶었다. 그럼에도 그녀의 힘없는 다리는 '오월 단오 안에는 못 먹는 풀이 없다'는 말이 전해지듯 식용 나물만 발견되면 언제든 방향을 바꿀 태세다. 아직은 한기가 느껴지는 산속의 바람이 그녀들의 야윈 다리를 휘감는다.

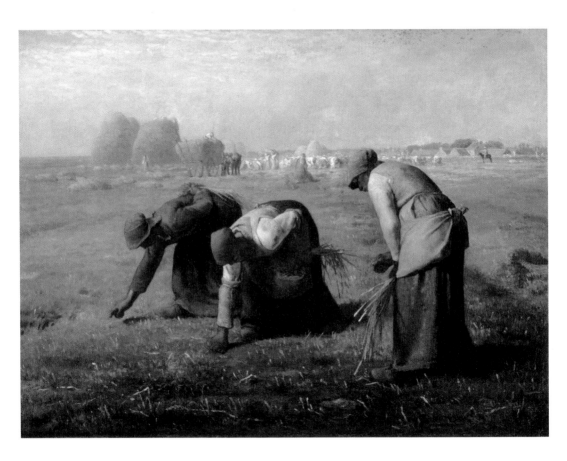

장 프랑수아 밀레, 〈이삭 줍는 여인들〉
1857, 캔버스에 유채, 83.5×111cm,
오르세 미술관(프랑스)

장 프랑수아 밀레의
〈이삭 줍는 여인들〉

혹평과 호평 사이 '밀레적 농촌'
—

내가 장 프랑수아 밀레Jean-François Millet, 1814-1875의 〈이삭 줍는 여인들The Gleaners〉을 처음 만난 곳은 오르세 미술관 전시실이 아닌, 초등학교(당시는 국민학교) 입학할 즈음 아버지가 데려가 주셨던 면 소재의 작은 이발소였다. 당시 이발소 벽에는 주로 진한 화장을 하고 수영복을 입은 젊고 예쁜 아가씨가 맥주병을 들고 활짝 웃고 있는 큰 사진의 달력들이 걸려 있었다. 하지만 어린 내 눈에 들어온 여성들은 옷을 온전하게(?) 입고 밭에 엎드려 일하는 세 아주머니였다. 중학교에 입학하기 전까지 나는 아버지 친구가 운영하는 불편한 이발소를 다녀야만 했는데 대기 의자에 앉을 때면 낯 뜨거운 얼굴들을 피해 우리 동네와 비슷한 풍경을 담은 이 〈이삭 줍는 여인들〉 속으로 시선을 피하고는 했다. 중학생이 되어서야 프랑스 화가가 그렸다는 사실을 알았다. 그때 이발소 달력을 처음 봤을 때만큼이나 충격받았다. 농촌에서 나고 자란 내게 세 아주머니가 머릿수건을 쓴 모습이나 엎드려 이삭 줍는 모습은 우리나라 농촌 자

체였기 때문이다. 이후로 가 본 적은커녕 우리와 피부색도 언어도 음식도 다른, 머나먼 프랑스가 왠지 가깝게 느껴졌다. 당시 시골 이발소 주인이 〈이삭 줍는 여인들〉의 인쇄물을 벽에 건 것이나 비키니 차림의 여성들을 담은 맥주 광고 달력을 벽에 건 것이나 모두 주요 고객인 남성들을 위함이었다. 그들은 대부분 농부였다. 나는 그 농부들이 아름답기는 하지만 너무 선정적이고 비현실적인 비키니 아가씨들의 살결보다는 매일 땅에 엎드려 일하느라 손가락이 쩍쩍 갈라지고 거칠어진 아내와 어머니의 살결을 더욱 정직하고 아름다운 몸으로 생각했다고 여긴다. 그 농부들은 1년에 두세 번 머리를 깎으러 이발소에 들를 때마다 〈이삭 줍는 여인들〉을 보면서 자신도 아내와 열심히 일해 언젠가 드넓은 땅을 소유하는 부농이 되는 꿈을 꾸고, 또한 꿈이 퇴색될 즈음에도 이 그림을 보고 다시 마음을 다잡았을 것이다.

하지만 밀레가 그린 당대 프랑스 농촌의 상황은 그리 긍정적이지 않았다. 그림 속 농촌에는 동일한 땅에서 일정한 거리를 두고 곡물을 수확하는 사람들이 등장한다. 화면 앞쪽 세 여인이 밀 이삭을 줍고 있다. 배경에도 많은 사람들이 밀 수확에 박차를 가하는 모습이 보인다. 흔히 소맥이라고도 불리는 밀은 쌀과 함께 세계 2대 식량 작물이다. 주로 온대 지방에서 재배되는데 동양에서는 보조 식량이지만 서양에서는 주요 식량으로, 프랑스를 비롯해 전 유럽에서 널리 재배된다. 프랑스나 독일의 경우 파종 시기는 늦가을이나 겨울이고 수확은 늦봄이나 초여름 즈음이다. 따라서 그림 속 계절은 봄이다. 얼핏 봐도, 올해 기후와 토양 조건이 특히나 좋았던지 밀 농사에 큰 풍년이 들었음을 알 수 있다. 그러나 이 대지는 세 여인의 소유가 아니다. 땅 주인이 밀을 수확하다 흘린 이삭을 줍고 있는 궁핍한 이웃 여인들이다. 땅 주인은 지평선 즈음에서 말을 타고 사람들을 진두지휘하고 있다. 수확 현장은 분주하게 돌아간다. 늘어난 밀의 양만큼 노동량도 늘었다. 몇몇은 곡식 창고로 옮기기 위해

마차에 밀을 높이 쌓고 있고, 다른 몇몇은 땅 위에 밀 더미를 쌓아 올리는 중이다. 농장 규모를 보니 주인은 큰 부자인 것 같다. 열심히 일해 모은 돈으로 장만했는지, 아니면 조상에게 물려받았는지는 알 수 없다. 알 수 있는 것은 주 식량인 밀이 이런 식으로 연이어 큰 풍년이라면 곧 다른 땅들도 매입할 수 있으리라는 것이다.

흘린 이삭을 겨우 줍고 있는 가난한 여인들을 본다. '젖과 꿀이 흐르는' 대지는 남의 땅이다. 밀레는 밀을 수확하는 프랑스 농촌을 그리면서 지주는 화면 뒷부분에 배치하고, 남의 땅에서 이삭을 줍는 가난한 여인들은 앞부분에 배치했다. 푸른색, 붉은색, 누런색 머릿수건이 그녀들의 삶처럼 남루하다. 밀레는 1857년 《살롱》전에 〈이삭 줍는 여인들〉을 출품했는데, 그림에 대한 평가는 극단적으로 갈렸다. 보수 영역에서는 그림 속 인물들에 대해 '누더기를 걸친 허수아비들'이라며 혹평했다. 바로 몇 해 전에 쥘 브르통도 같은 소재로 그림을 그린 바 있다. 한데 그 그림의 경우 호평받았으며 정부가 구입까지 했다. 같은 소재의 두 그림에 대한 전혀 다른 평가의 속사정은 이러했다. 정부의 대변자인 부유한 지주들 혹은 관리인들이 농민들과 함께 잘 사는, 잘 살도록 보살피는 긍정적인 모습으로 표현되길 바랐기 때문이다. 하지만 밀레의 〈이삭 줍는 여인들〉에 표현된 농촌 아낙들의 삶은 너무나 피폐한 모습으로 등장한다. 정부를 대변하는 지주층은 이들과 멀리 떨어져 부를 축적하고 있다. 그들 눈에 여인의 모습은 불편했던 것이다. 한편 진보 영역에서는 세 여인의 모습에 사회주의 사상이 깃든 좋은 내용이라며 호평을 쏟아 냈다.

밀레는 〈이삭 줍는 여인들〉에 당시 농부들이 처한 삶과 환경을 현실 그대로, 보이는 그대로 담았다. 그러나 비평가들은 자신들이 보고 싶고 믿고 싶은 대로 그들이 추종하는 이념의 렌즈를 끼고 봤다. 비평가들은 진영의 입장에 따라 이 그림을 달리 해석했지만 정작 밀레의 시선은 농부의 삶에 닿아 있었다. 그가 흙과 함께 살아가는 농촌 사람들을 주제

로 정한 것은 어쩌면 당연하다는 생각이다. 작가 에드몽 드 공쿠르는 밀레를 '농부와 시골 아낙네들의 모습을 천재적으로 포착하는 화가'라고 했는데, 그가 농촌 사람들의 고단한 숨소리와 몸짓, 배고픈 삶을 이처럼 사실적이고 온전하게 담을 수 있었던 토대에는 농부의 자식으로 태어나 성장한 영향이 크지 않았을까 생각한다. 1849년 6월, 파리에 콜레라가 유행하자 화가는 바르비종으로 이주해 본격적으로 농부들의 삶을 그리면서 진정한 농부 화가가 된다.

밀레는 〈키질하는 사람The Winnower〉에서도 농민을 표현했다. 그는 이 소재를 두 번 그렸는데, 공통적으로 다부져 보이지 않는 몸의 남자가 남루한 옷을 입고 어둠이 잠식해 가는 헛간에서 구부정한 자세로 서서 키

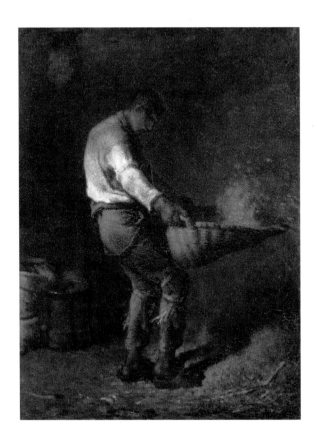

밀레, 〈키질하는 사람〉
1848년경, 캔버스에 유채, 38×29cm,
오르세 미술관(파리)

질하는 모습이다. 남자의 등 뒤 어디에선가 들어온 부드러운 빛이 그의 고단한 몸을 감싼다. 몸에 비해 유난히 크고 검은 손으로 (곡식을 까불러 쭉정이나 티끌을 고르는 도구인) 키를 움켜잡고 밀을 까부르려는데, 무게가 상당한지 앙상한 오른쪽 다리로 겨우 지탱하고 있다. 공중에 띄워진 곡식들은 금가루처럼 빛난다. 한순간에 무너질 것처럼 서 있는 남자의 고단한 몸과 대조를 이루는 황금색 곡식은 그의 재산이 아니지 싶다. 발가락 끝에 걸려 있는 그림자가 먼지처럼 곡식 껍질 위에 누워 있다. 이런 그림들에서 느낄 수 있는 표현의 세밀함은 밀레가 농민 화가였기에 가능했다.

농부의 현실을 사실적으로 담은 〈이삭 줍는 여인들〉이《살롱》전에서 뜨거운 논쟁을 일으킨 다음 해인 1858년, 밀레는 〈소 먹이는 여인〉을 출품했다. 화가는 소에게 들판의 풀을 먹이고 있는 여성을 마치 갑옷 입은 것처럼 표현했는데, 자신이 즐겨 썼던 구도를 이용해 화면 위 3분의 1은 하늘로, 아래 3분의 2는 땅으로 표현했다. 어스름 속에 지는 해의 붉은빛을 받으며 서 있는 여성의 모습은 마치 수도자 같기도 하다. 이 그림 역시 보수 영역의 비평가들에게는 혹평을 받았다. 여성이 '정신병원에서 갓 나온 병자' 같다는 이유였다. 이들은 밀레가 농민들의 삶을 지나치게 비참하게 꾸며 표현한다고 생각했다. 따지고 보면 농부들의 삶을 비참하게 만든 건 정치인인데 말이다.

그런데 밀레의 그림들에서는 대부분 어딘가 모르게 성스러운 분위기가 느껴진다. 농부들은 무거운 삶의 무게를 지고 있으면서도 한편으로는 성자처럼 보인다. 그가 농부들의 삶을 성찰적으로 그렸던 근원에는 성장 과정에서 부모와 백부로부터 영향받은 종교적 경험과 종교화를 그렸던 경험이 크게 자리한다. 화가는 방대한 독서 편력으로도 유명하다. 성경부터 셰익스피어, 위고 등 삶의 본질에 대해 묻는 책들을 읽은 경험 역시 농부들의 삶을 다양한 각도에서 관찰하고 표현하는 데 영

향을 주었다. '누더기를 걸친 허수아비들'에 대해서는 "어째서 감자를 재배하는 사람의 행동이 다른 활동보다 덜 흥미롭고, 덜 고귀한 것처럼 여겨집니까?"라고 응수했다. 그의 수많은 데생과 사람들로부터 인정받은 초상화 작업 경험은 '보다 고귀하게 생각하는 주제'들을 표현하는 자양분이 되었다. 결과적으로 '밀레적' 농촌이 가능했던 이유는 농부의 고귀한 땀방울을 알고 그 또한 농부처럼 그림을 그리던, 고귀한 눈과 손의 화가였기 때문이다.

두 전통 자연관에서 사람을 만나다
—

"우리는 땅을 파먹고 살아왔어. 그리고 또다시 땅속으로 돌아가야 해. 너희들도 땅만 가지면 살 수 있어 … 누구라도 땅만은 빼앗을 수 없어…."
소설 『대지』의 마지막 장면에서 주인공 왕룽은 자식들에게 말한다.

동양 문화권에서는 예나 지금이나 땅에 대한 애착이 강하다. 땅을 대하는 모습만 달라졌을 뿐이다. 예전의 땅은 농부의 발자국 소리를 듣는 땅이며, 사람이 죽으면 돌아갈 땅이었다. 노력하면 작은 텃밭이나마 소유할 기회가 주어지기도 했다. 지금의 땅은 부동산 투자 가치를 논하며 개발되는 땅이다. 많은 사람들이 살아서도 죽어서도 소유하기 쉽지 않은 땅이 되어 버렸다. 〈나물 캐기〉와 〈이삭 줍는 여인들〉을 한참 바라보다 보면 두 화가가 의도했든 의도하지 않았든, 동서양의 전통 자연관이 엿보인다. 〈나물 캐기〉에는 자연 그대로의 산, 지금도 도시를 조금만 벗어나면 만날 수 있는 자연의 모습이 있다. 두 여인은 자연 가까이에 살지만 자연을 개간하지 않고(더 많은 이윤을 취하려 하지 않고) 자연에서 나는 일부만 채취한다. 윤두서의 그림에는 자연에 순응하며 살았던 옛사람들의 삶의 한 단면이 보인다. 동양의 전통적 자연관은 유기체적 자연관, 조화론적 자연관이다. 동양 문명은 대륙 문명으로 생성되고 발달

해 왔으며 오랜 대륙적 경험으로 인해 땅과 자연이 삶의 근간으로 자리
잡았고, 오랫동안 자연으로부터 의식주의 대부분을 얻었기 때문이다.

〈나물 캐기〉의 여인들이 산에 올라온 이유가 그렇듯 각종 산나물과
열매들, 그리고 산짐승까지 다양한 먹거리를 자연에서 제공받았다. 그
먹거리를 익히고 난방하기 위한 땔감 연료를 제공받았으며 주거 공간
을 짓는 건축 자재를 제공받았다. 자연으로서의 땅은 사람에 대한 차별
없이 공평하게, 사람들이 노력한 만큼 대가를 내어 주는 존재였다. 옛사
람들이 봤던 거대한 자연은 수많은 생명을 잉태하고 기르면서도 조화
를 이루었다. 그래서 그들은 자연과 인간의 관계도 대립이나 분리가 아
닌, 융화로 바라봤다. 이러한 자연관은 사람들의 인생관, 세계관 등 모
든 생활 방식과 사고 체계에 영향을 주었다. '지자요수 인자요산'에서
드러나듯 거대한 자연의 무위적인 모습과 순환하는 모습은 삶의 본보
기로의 대상이었다. 인위적이지 않은 자연의 모습을 탐구하여 결실을
맺은 철학 사상이 노장사상老莊思想이다.

윤두서의 그림에는 몇 달간 배를 곯았음에도 자연을 크게 훼손하지
않고 조용히 찾아간 인간과, 그를 그대로 품는 자연이 보인다. 새삼 전
통적 자연과 인간의 관계는 유기적으로 상호 조화를 이루었음을 확인
하며, 전통적 자연관 속을 천천히 거닐어 본다.

밀레가 〈이삭 줍는 여인들〉에 그린 땅은 개간된 땅이다. 개간지에

농사짓고 이를 수확하려는 한 명의 지주와 다수의 소작농, 그리고 이삭을 줍는 극빈층이 등장한다. 서양의 전통 자연관은 대립과 분열적 태도이며 서양인들은 이분법적 자연관, 정복 지향적 자연관을 갖고 있다. 그 철학의 바탕에는 서양 문명이 지중해, 물을 중심으로 한 해양 문명으로 생성되고 발달해 온 것이 일정 부분 영향을 주었다. 물론 서양에서도 자연 과학이 급속도로 발전하기 전까지는 자연과 인간이 조화롭게 상생하는 이야기들이 가능했다.

하지만 17세기에 자연 과학이 발달하면서 인간과 자연의 관계를 다른 방향에서 바라보기 시작했다. 자연 세계와 물질을 인간의 이성으로 연구, 이용해야 하는 거대한 기계로 보는 자연 철학이 전개되었다. 변화무쌍한 자연은 이제 인간이 투쟁하고 극복하고 개척하는 존재가 되었다. 〈이삭 줍는 여인들〉이 그려진 19세기에도 유럽에서는 자연을 인간을 위한 도구로 인식하는 기계론적 자연 철학 사상이 사회에 큰 영향력을 행사하고 있었다. (한편에선 인간과 자연의 잃어버린 상호 관계를 다시 발견하고 싶어 하는 낭만주의적 자연 철학이 전개되었다.) 그러면서 땅 개척에 우월한 조건을 가진 이들, 다시 말해 자연에 대한 인간의 지배력을 강화하던 상류층은 인간 사회의 경제도 지배하게 된다. 그 결과 하층민의 삶이 피폐해지고 경제적 지배를 받게 된다.

서양에서 '문화culture'라는 말은 경작, 가공을 뜻하는 라틴어에서 유래했다. 여기에는 자연 혹은 사물에 인간의 힘이 가해져 생성된 것이라는 의미가 내포되어 있다. 자연으로의 회귀를 주창한 프랑스 철학자 장자크 루소는 『인간 불평등 기원론』을 통해 원래 모든 인간이 착했으나, 문화가 시작되면서 소유물이 생기고 부패하게 되었다고 주장했다. 밀레보다 1백 년 앞선, 루소가 살던 시대에도 자연은 개척이라는 이름으로 파괴되었고, 탐욕으로 인해 경제와 신분의 양극화가 만연해 있었던 것이다. 이 인간 중심적이고 자연 파괴적인 기술 문명에 대해 독일 철학

자 한스 요나스는 '이성을 가진 인간은 (생태계에서) 주도권이 아닌 우선권을 갖고 있다'고도 했다.

조선 화가 윤두서의 〈나물 캐기〉와 프랑스 화가 밀레의 〈이삭 줍는 여인들〉에는 공통적으로 땅을 근간으로 살아가는 사람들이 등장한다. 자연과 사람이 유기체적으로 상호 조화를 이루며 살아가는 풍경도, 사람이 자연을 기계적 법칙으로 개간하여 먹거리를 수확하는 풍경도 있다. 자연과 사람이 어떤 관계로 살아갔든, 당시 동서양의 두 농촌 풍경에서 느낄 수 있는 것은 사회적 신분에 따른 경제적 빈곤과 노동량이다. 아직은 찬 기운이 남아 있는 이른 봄날의 대지에 나와 가족들의 밥상을 차리기 위해 절박한 심정으로 작은 식물을 찾는 사람들이 어머니들이라는 점도 유사하다. 세상 만물에게 봄날은 기운 생동하는 계절이지만 경제적 여유가 없는 살림을 하는 어머니들에게는 더없이 잔혹한 계절이 봄날이었던 것이다. 그때로부터 멀리 왔지만 오늘날에도 사회적 지위가 낮고, 그로 인해 경제적으로도 빈곤한, 결국 물리적이고 감정적 노동을 해야만 하는 여인들이 있다. 여전히 오늘도, 그들은 끊임없이 무언가를 캐고 무언가를 줍는다.

'대지로서의 역할'을 보다

—

그 땅이 내 소유냐 남의 소유냐에 따라서, 또는 노동으로 획득한 소득 분배율이 어느 정도냐에 따라서 몸의 고통 강도와 이에 대한 감정의 종류는 매우 달라진다. 내 땅에서 내가 직접 지은 농작물을 내 손으로 줍는 행위는 당당하다. 비록 노동하는 몸은 성한 곳 없고 힘들지만 노동의 강도도 실제보다 약하게 느껴진다. 이삭과 함께 희망찬 미래를 짓게 된다. 먹으면 배가 부르다. 하지만 남의 땅에서 남이 지은 농작물에서 떨어진 이삭을 줍는 행위는 어떨까. 누가 보기 이전에 스스로 굴욕감이 든다. 노동하는 몸의 고단함에 정신적 괴로움까지 더해져 노동의 강도가 실제보다 강하게 느껴진다. 이삭을 줍고 있음에도 희망은 점점 멀어진다. 먹어도 허기진다. 〈이삭 줍는 여인들〉의 세 여인은 농장 주인은 물론이고 마을 사람들과도 눈을 마주치지 않고자 부러 사람들을 등지고 땅에만 시선을 고정하는지도 모른다.

푸른 머릿수건을 쓴 여인은 방금 발견한 밀 이삭을 줍기 위해 오른

팔을 쭉 뻗고 있다. 이삭을 한 움큼 쥔 왼손을 엎드린 허리 위에 올렸는데 허리 통증이 시작된 것 같다.

붉은 머릿수건을 쓴 여인도 움켜쥔 왼손을 왼쪽 무릎에 올려놓았다. 그런데 보니, 세 명 중 둘이 앞주머니를 찼다. 붉은 수건 여인의 주머니가 볼록하게 처진 것을 보니 꽤 오랜 시간 동안 이삭을 주운 모양이다. 고생한 시간이 헛되지 않게 이삭을 제일 많이 주워 담아 무게감이 느껴진다. 몸을 굽힌 자세로 바닥에 떨어진 이삭을 줍느라 허리는 물론 온몸이 저릿할 수도 있다. 거기다 이삭의 무게까지 더해져 고통이 가중될 터다. 혼자만 양 팔뚝에 토시를 착용하고 있는데 빛바랜 분홍색 작업 토시와 주머니를 착용한 모습을 보면 그녀의 연륜과 함께 이삭 줍는 행위를 결코 작게 생각하지 않는 마음이 보인다. 세 명의 여인 중 노동하며 보낸 세월이 제일 많이 지나간 것 같다.

노란 머릿수건 여인은 엉거주춤하게 이삭을 찾고 있다. 내내 엎드려 있다 일어서려는데 허리가 아파서 왼손으로 의지하고서도 완전히 펴지 못한다. 낡은 앞치마를 둘렀는데, 임시로 긴 앞치마의 큰 폭을 이용해 하단 부분을 위로 접어 엉덩이 위에 단단하게 매듭지어 주머니처럼 만들었다. 지난한 세월이 가르쳐 준 경험에서 나온 지혜다. 그런데 마음과 달리 이삭을 많이 줍지는 못했다.

세 여인의 이삭 줍는 손을 본다. 맨손으로 땅에서 보낸 세월이 고스란히 보인다. 푸른 수건 여인에 비해 붉은 수건과 노란 수건 여인의 손가락 마디마디가 심하게 뭉그러졌다. 손이 기형이 되도록 일하며 살아왔기 때문이다. 이제는 가만히 있어도 마디마디가 욱신거릴 게다. 그렇더라도 내가 소유한 땅에서 씨를 뿌리고 가꾸어 수확하는 것이라면 얼마나 좋았을까. 밀레의 그림에 등장하는 농부들의 손은 남녀

불문 모두 마디가 굵고 거칠다. 오랜 세월 땅에 엎드려 치열하고 악착같이 살아왔음을 상징적으로 보여 준다. 우리네 부모님의 두 손과도 닮았다. 류머티즘에 걸려 죽을 고비를 넘겼던 밀레였기에 알았을, 병든 손의 고통을 알고 있는 사람만이 그릴 수 있는 손이다. 그녀들이 신고 있는 나막신 사보_{sabot}도 흙투성이다. 언뜻 보면 손과 나막신 색깔이 비슷하다. 나막신 신은 그녀들의 두 다리에도 천근만근의 깊은 피로감이 느껴진다.

동서양 문화는 '대지'를 어머니에 비유하는 경향이 있다. 특히 서양 그리스 신화에서 의인화된 대지의 여신은 가이아와 데메테르다. 가이아는 카오스와 더불어 혈연관계 없는 태초의 신으로 여겨지며 '만물의 어머니', '창조의 어머니 신'으로 불린다. 어원은 인도-게르만어로 '산모', '어머니'에서 유래되었는데, 어원적 의미는 '땅', '대지', '지구'다. 고대 화가들은 가이아를 산모처럼 배가 볼록하거나 풍만한 가슴을 가진 곱슬머리로 묘사했다. 데메테르는 '대지의 어머니 신'이다. 땅의 생산력을 관장하는 여신이라 그런지 머리에 밀로 만든 왕관을 쓰고, 손에 곡물과 횃불을 들고 있으며, 발밑에는 밀을 꽂은 바구니가 있다. 가이아와 데메테르는 고대 시대부터 각 시대의 화가들에 의해 동시대 여성들의 모습으로 재탄생되어 왔는데, 유사하게 육체 건강한 중년 부인으로 왕관을 쓴 모습이다.

〈이삭 줍는 여인들〉의 세 명에도 데메테르, 다시 말해 대지로서의 어머니의 모습이 있다. 고대 화가들이 표현했던 어머니가 건강미와 우아함이 느껴지는 신성한 여신의 모습이었다면 밀레의 그림 속 어머니들은 고단한 삶에 치인 현실의 우리네 어머니들이다. 고대

의 데메테르의 머리에는 밀로 만든 왕관이 놓였는데 밀레의 그림 속 세
어머니의 머리에는 낡은 수건이 놓였다. 무게감은 왕관보다도 낡은 수
건이 더해 보인다. 데메테르는 왼팔에 밀단을, 오른팔에 횃불을 들었고
발밑 바구니에도 밀 다발이 꽂혀 있었다. 밀레가 그린 세 어머니의 왼팔
은 미미한 밀 이삭을 쥔 채로 허리와 무릎에
얹어져 있고 오른팔은 계속 움직인다.
발밑에는 날카롭게 벤 밀 뿌리가 보
인다. 고대의 어머니상이 아름답고
우아하며 신성한 대지의 신으로 표
현되었다면 이 그림 속 어머니들은
고단함 속에 강인한 의지와 비장감마
저 느껴진다.

　　생각해 보면 동서고금 모든 어머니의 삶은 정
도의 차이만 있을 뿐 '넓은 가슴으로' 대지와 같은
역할을 한다. 곡식을 기르듯 자식을 낳고 기르는 것은
물론, 가정의 모든 곳에 존재하며 많은 역할을 부여
받는다. 그럼에도 자신들의 운명이 부당하다며 곡
물을 성장시키는 임무를 더 이상 수행하지 않
겠다는 '사보타주sabotage'는 생각하지 않는
다. 이 과정에는 고단한 경험과 아픈 기억
만이 아니라 순간순간 말로 표현할 수 없
는 경이로운 경험과 좋은 기억이 많이 존
재하기 때문이다. 때론 자식을 키우면서 어
머니 자신도 성장하는 부분도 있고, 성장
기의 아물지 않은 어떤 상처가 자식을
키우는 과정에서 치유되기도 한다. 자

신이 자식들에게 기여할 수 있었던 것은 축복과 감사의 시간이었다고 생각하기도 한다. 그러나 그리스 신화 속에 등장하는 대지의 어머니 신역할에 대한 기대가 너무 벅차기만 한 것도 사실이다. 가정의 모든 곳에 존재하며 많은 역할을 하는 대지와 같은 역할, 특히 농촌 어머니처럼 살고 싶은 여성은 거의 없을 것이다.

『대지』의 오란은 원래 황 부자의 하녀였다. 빈농 왕룽과 결혼하면서는 시아버지를 모시면서 황소처럼 일하는 아내가 된다. 두 아들과 딸도 낳고 기른다. 마을에 심한 기근이 닥치자 부부는 늙은 아버지와 자식들을 데리고 고향을 떠나 남방 대도시로 향한다. 농사짓던 그들에게 도시에서의 생활은 비참함 자체다. 혼란스러운 정치로 폭동이 일어나고 아이들과 동냥하던 오란은 부자들이 급히 떠난 집에서 재산을 찾아낸다. 부부는 고향으로 돌아가 아편 중독에 빠져 재산을 파는 황 부자에게 땅을 사서는 다시 농사를 짓는다. 다행히 풍년이 들어 부를 축적하고 어느덧 부농이 된다. 왕룽은 부자가 되었음에도 예전의 가난했던 삶의 방식을 유지하는 오란에게 싫증을 느끼고 결국 첩을 들인다. 오란은 큰아들을 결혼시키고 얼마 후 병으로 죽는다.

오란도, 나물 캐는 두 여인도, 이삭을 줍는 세 여인도, 우리네 농촌 어머니들의 삶과 많이 닮았다. 더는 보릿고개를 걱정하지 않아도 되는

데도 삶의 방식을 바꾸지 못하는 모습도 그렇다. 너무 오래 고단하게 살다 보니 사고방식과 생활 습관이 고착된 것이다. 수십 년 거친 음식에 길들여진 늙은 어머니는 이제 먹고 살만큼 되었어도 좋은 음식의 풍미도 모른다. 잠자리 날개 같은 색깔 좋은 옷을 사드려도 온갖 노동에 시달리며 틀어진 기형적 몸 때문에 옷태가 나지 않는다. 사대육신의 고통 때문에 옷 입는 행위 자체가 귀찮고 버거운 상황에서 좋은 옷은 무의미하다. 세월이 남긴 온갖 심신의 병 때문에 고통을 겪다 평생 일하던 차가운 땅으로 허망하게 떠나고 만다.

　어느 이른 봄날, 허기진 배로 차가운 땅으로 나선 그림 속 어머니들을 보다가 대지로서의 역할을 요구받고 잔혹한 세월을 살아왔던 우리네 어머니의 삶을 마주하게 되었다. 그러고 보니 우리 엄마는 기억의 시작부터 늘 엄마였지 다른 모습은 본 적도 생각해 본 적도 없다. 자식들에게 엄마는 여자도 아니고, 사람도 아니고, 그냥 내 엄마다. 엄마는 태어나는 순간부터 아들이 아니라는 이유로 환영받지 못했지만 이 가엾은 한 잎의 엄마도 한때는 핏덩이 아기였고, 가고 싶은 곳도 많고 해보고 싶은 일도 많던 청초한 소녀였고, 시행착오 많은 젊은 엄마였고, 심신이 들끓는 갱년기를 앓던 여자였다. 그러면서 나는 생각한다. 나의 엄마가 오랜 세월을 심신의 허기짐과 남루한 옷차림으로 무거운 짐을 지고 바람 부는 산비탈에 아슬아슬하게 홀로 서 있었다는 것을….

 &

김홍도, 〈서당〉
김준근, 〈서당〉

07

서당, 배움터의 빛과 그림자

김홍도, 〈서당〉(『단원풍속도첩』)
18세기, 지본담채, 26.9×22.2cm,
국립중앙박물관

김홍도의 〈서당〉

오늘 서당에서 있었던 일

—

대부분의 사람들은 교과서에서 처음 김홍도의 〈서당〉을 만났다고 말한다. 미술 교과서는 물론이고 다른 과목에도 특정 내용의 참고 이미지로 수십 년 동안 등장하다 보니, 부모 세대와 자식 세대 모두 학생의 감수성으로 이 그림을 처음 만나는 것이다. 오늘 참관할 서당은 18세기 조선의 배움터로 지금 한창 수업이 진행되는 중이다. 앉기도 버거워 보이는 연로한 훈장이 상단 중심에 있고, 혈기 왕성한 성장기 제자들은 스승의 좌우로 세 명, 다섯 명 앉아 있다. 인물들이 앉은 자리를 선으로 연결하면 반원형이다. 그런데 안쪽에 앉은 한 학생이 모두의 시선을 끈다.

 학생들의 연령대가 다양해 보인다. 18세기에 서당에 다니는 이들은 일곱 살부터 마흔 살까지 연령 폭이 넓었다. 화면 하단에 등만 보이는 학생은 몸집이 작고 머리숱도 적다. 일곱 살 정도 되었을까 싶은 서당의 막내로 형의 것을 물려 입었는지 옷이 제법 헐렁하고 주름도 많다. 상단의 훈장 옆에는 갓을 쓴 학생이 있다. 이를 통해 유일한 기혼자임을 알

수 있는데 확실한 나이는 짐작하기 어렵다. 당시 총각들은 머리를 길게 늘어뜨리다가 혼인이나 관례를 치르고 나서 상투를 틀었는데 조선 중기부터는 조혼 풍습이 성행해 10대 소년들도 상투를 올렸기 때문이다. 그래도 10대 후반에서 20대 초반으로, 아마도 서당에서 제일 나이 많을 것이다. 서당의 접장이 아닐까? 오늘날로 치면 조교 같은 일종의 보조 교사다. 용모도 단정하고 듬직하니 여러모로 다른 학생들의 모범이될 듯 보여 접장으로 해석해 본다. 성리학을 강론하던 (서당보다 급이 높은) 서원과 수십 명의 학생을 거느린 큰 서당의 접장은 학생이면서도 훈장을 도와 하급생의 학업이나 훈육을 담당했다. 수고의 대가로는 학비를 면제받았다. 이 그림 속 서당은 규모가 크진 않지만, 훈장의 분위기를 보자니 올바른 학습 분위기와 진행을 위해 접장이 필요해 보인다. 서당의 분위기를 만드는 데는 늙은 훈장보다 젊은 접장의 힘이 클 수도 있겠다는 생각이다. 어쩌면 당시에도 '일그러진 영웅'이 존재하지 않았을까도 싶다.

학생이 아홉이니 어느 댁 사랑채에서 손자들이 할아버지에게 글을 배우나 싶을 정도로 서당 규모가 작다. 지역 문벌가에서 훈장을 초빙했을 수도 있지만 그런 경우 보통 지식과 경륜이 높은 인물을 모시는데, 송구하지만 그림 속 훈장은 도무지 그런 분위기가 엿보이지 않는다. 학생이 적으면 각 학생에게 집중하는 시간 확보와 학습 효과 등 장점도 많다. 하지만 오늘은 수업 분위기가 심상치 않다. 어제 공부한 내용을 암송해 보는 시험 시간이다. 평소라면 학생들의 글 읽는 소리가 서당 울타리를 넘어 동네 분위기까지 활기차게 만들고 어른들의 미소를 자아냈겠지만, 지금은 익숙한 긴장과 정적이 감돈다. 훈장 앞에 나서기 전에

한 자라도 더 보겠다며 부잡하게 책장을 넘기는 소리, 불안한 부분을 급하게 읊조리는 목소리가 들리는 것 같다. 시험에 자신이 없을수록 스승과의 독대가 늦어지길 바라는 것은 예나 지금이나 변함없다. 얄궂게도 운명은 이를 허락해 주지 않는다. 그 운 없는 학생이 지금 훈장 앞에 호명되어 앉아 있다. 스승은 어제 배운 내용을 '강講'해 보라 하신다.

조선의 교육은 배운 글을 소리 높여 읽고, 뜻을 질의응답하는 방식이었다. 훈장 앞에서 독대로 어제 배운 내용을 외워야 하는 강에는 크게 두 종류가 있었다. 스승 앞에 책을 펼쳐 두고 학생은 등을 돌리고 앉아 내용을 외우는 배강背講(배송, 배독이라고도 함)과, 책을 보면서 스승과 강론하는 면강面講이다. 그다음에 질의응답을 한다.

따라서 〈서당〉의 학생은 배강을 하고 있다. 자신 있는 학생들은 훈장의 말에 여유 있는 표정을 지을 테고, 자신 없는 학생들은 절로 한숨부터 나온다. 첫 순서로 불려 나와 눈물짓는 비운의 학생도 혼자 공부할 때는 곧잘 했지만 훈장과 마주하는 순간 머릿속이 복잡하게 엉키고 캄캄해지더니 같은 문장만 되뇌다 멈추어 버렸다. 첫 단계에서 벌써 실패했다.

이 학생도 개별 수업을 받아야 할 것이다. 관련 문헌들에서 '조선 시대 서당에서는 일률적으로 학습이 진행된 것이 아니라 학습자의 개인차를 존중한 일대일의 대면 학습과 능력별 수업이 가능했으며 교사와 학생과의 인격적인 교류가 이루어지기도 했다'는 글들이 공통적으로 등장한다. 조선 시대에는 학습자 개인의 수업 이해력의 차이를 인정하고 완전히 이해시키는 개인별 수업을 진행

했다. 오늘날까지 수백 년 동안 전승된 교육 방식 중에서 주입식 암기법은 부정적인 결과를 낳고 있지만, 일대일 학습을 통해 뒤처지는 학생까지 배려한 능력별 수업 진행은 지금도 유효한 긍정적인 수업 방법 같다.

그래도 이왕이면 오늘 시험을 통과하여 학우들과 함께 다음 단계로 나가고 싶은 게 학생의 마음이다. 그래서 눈물짓는 학생의 마음도 이해가 간다. 자신의 부족한 실력이 공개적으로 드러나고 나머지 공부도 해야 하니 화도 나고 감정도 복잡한 게 당연하다. 순서를 알고 있다는 듯 오른손은 종아리를 걷어 올리고자 대님에 닿아 있다. 이 상황을 지켜보며 자신의 순서를 기다리는 다른 학생들의 심정은 어떨까. 곧 자신들도 겪어야 할 일인데 대부분 밝고 여유 있는 표정이다. 오늘의 시험에 자신이 있다는 걸까. 사실 불합격을 한다 한들 스승의 회초리 강도가 매우 약함을 이미 경험했으며 형식적인 절차임을 잘 알기 때문이겠다. 그런데 배강에 임하는 학생들의 태도에 미세한 차이가 발견된다.

(독자들의 시선에서) 왼쪽 세 명의 학생을 먼저 보자. 다음 순서는 맨 앞에 앉아 있는 학생임을 금방 알 수 있다. 혼자서만 책에 시선을 두고 있다. 가운데 앉은 학생은 실패한 친구를 쳐다보랴, 책장을 넘기며 내용을 보랴, 허공에서 시선이 바쁘다. 나머지 학생은 이 상황에서 별안간 웃음이 터졌는데, 한번 터진 웃음이 멈추지 않아 손으로 가렸다. 왼쪽 줄 학생들의 상반신은 바닥에 놓인 책을 향해 많이 기울었다. 조급하고 긴장된 마음이 읽힌다. 앉아 있는 태도와 표정을 통해 오늘 스승과의 독대 순서는 시계 방향임을 알 수 있다.

반면 오른쪽 학생들은 (왼쪽 학생들에 비해) 상체를 세웠고, 얼굴에도 여유가 있다. 대부분 이 상황을 재미있어 하며 입을 벌려 웃는다. 하단의 막내만 표정을 알 수 없지만 잔뜩 겁먹고 있을 것 같다. 작은 서당에도 엄연히 위계질서가 존재할 텐데, 몇 살 위 형님이 불합격했다고 웃기에는 뒤탈을 생각 안 할 수 없겠고, 스승의 힘이 많이 약해졌다고 해도

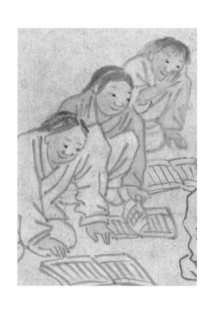

나이 어린 막내에게 회초리는 아직 공포의 대상이다.

눈물과 웃음이 공존하는 이 묘한 수업에서 스승은 울고 있는 제자에게 뭐라 했을까. 제자들이 모두 듣도록 "얘야, 독서백편의자현讀書百遍義自見, 글을 1백 번 읽으면 그 뜻이 저절로 나타난다고 했다. 아무리 어려운 글도 되풀이하여 읽으면 결국 깨우쳐 알게 된다는 말이다. 너희들도 조금 더 노력해 보거라" 말하는 중이다. 당시에는 수백 번 읽으며 암기해서라도 학문을 탐구해 뜻한 바를 이루길 바랐다.

공부하는 자세에 대한 좋은 조언은 필요하다. 조선에서는 세 가지 길을 지향했는데, 주자가 주장한 독서삼도讀書三到다. 구도口到, 안도眼到, 심도心到로, 입으로 읽고, 눈으로 읽고, 마음으로 읽어야 한다는 말이다. 무엇보다 읽은 내용을 마음에서 생각해 보며 자신의 것으로 만드는 게 중요하다.

하지만 그림 속 어린 학생들에게 독서삼도는 어려운 일인 듯하다. 도대체 뭐라는지 알 수 없는 내용으로 흰색은 종이요 검은색은 글자인, 재미없는 일일 뿐이다. 게다가 무언가를 계속 강요하는 내용이다. 아직은 공감하기 어렵다. 이 또래 아이들은 세상과 자연에 무궁무진한 호기심을 가질 때가 아니던가. 신기한 현상과 흥미로운 사물이 사방에 널려 있다. 오감을 자극하는 역동적인 현

상들을 부단히 참아 내며 무자극의 공부에 몰입하기에는 주체할 수 없이 꿈틀거리는 살아 있는 동심이 아닌가.

아이가 배움터에서 눈물 흘리는 이유

김홍도가 그려 낸 서당의 눈물 흘리는 아이를 보며 오늘날 교육 현장의 아이들을 생각한다. 교사의 물리적 체벌은 사라졌지만 시험은 여전히 존재한다. 우리 인생살이가 길목마다 시험 아닌가. 그만큼 불합격 확률도 늘 존재한다. 오늘날의 동갑내기 아이가 시험을 치루고 나서 불만족스러운 결과에 〈서당〉의 아이와 같은 태도를 보인다고 해 보자. 저 나이쯤 되면 누군가의 질책 이전에 스스로가 속상하다. 친구들 앞에서 눈물 흘리는 것은 자존심 상하고 창피한 일이다. 그걸 아는 아이가 공개적인 장소에서 눈물 흘리는 데는 분명 이유가 있다. 시험을 통과하지 못한 속상함, 그로 인해 친구들 앞에서 매 맞는 모습을 보이게 된 것, 그리고 집에 가면 더한 질책을 들어야 하는 일 등의 복합적인 감정 때문이다.

살아가면서 부딪히는 여러 시험 결과들은 자신감과 자존감에 영향을 미친다. 칭찬은 공개적인 공간이 좋고 책망은 비공개적인 공간이 좋다고 하지 않던가. 이 시점에서 이런 생각을 해 본다. 저 학생이 자신의 나이에 맞는 수준의 내용을 배우고 그에 대한 시험을 봤다면 어땠을까? 수업 방식이 학생의 흥미를 유발했다면 어땠을까? 아이가 시험을 준비하는 태도와 결과를 받아들이는 모습도 달라지지 않았을까. 한 아이를 가르치는 데는 사려 깊은 방식이 필요하다. 구태여 맹자의 어머니를 거론하고 싶지는 않으나, 아들을 공자에 버금가는 성인으로 키워 낸 방법적인 접근은 살펴볼 만하다고 본다. 맹자 또한 어머니의 교육에 공감했다.

맹자는 '가르치는 데는 술術이 많다'며 다섯 가지 방식을 제안했다. 첫째로 때에 맞춰 내리는 단비처럼 사람을 교화시키는 방식, 둘째로 개

개인이 가진 덕을 이루도록 하는 방식, 셋째로 사람마다 가진 소질과 재능을 일깨우는 방식, 넷째로 묻는 말에 대답하는 방식, 마지막으로 간접적인 감화 방식이다. 이 내용들 모두 현대에도 뼈아프게 새겨들을 만하다. 여기서 강조되는 것은 배우는 학생의 눈높이에 맞춘 시선이다. 공부에 대한 이해도는 아이마다 차이가 있다. 이때 각 연령대의 특수성을 고려한 교육 내용과 방법적 접근을 생각해야 하는데 요즘의 교육은 어른의 기대감과 만족감, 그리고 다른 집 아이의 방식을 무조건 따르는 경향이 짙다.

일부에서는 '맹모삼천지교', '맹모단기'의 맹자 어머니를 극성스러운 엄마의 표상으로 일컫는다. 하지만 그녀는 성장기 자식의 감각적 호기심과 집중력을 충분히 살펴보고서, 많은 불편을 감내하면서 낯선 동네로 주거지를 옮기는 결정을 했다. 내 아이의 감성과 사고력에 적합한 교육이 중요하다.

나는 〈서당〉 속 아이가 배움터에서 눈물 흘리는 이유를 두 가지로

본다. 하나는 폭력적인 선행 학습 문제다. 요즘 아이들이 몇 년 뒤에나 배울 난이도 높은 공부를 하는 잔혹한 상황과도 겹친다. 대한민국은 다른 나라에 비해 교육 내용이 지나치게 어렵고 앞서가는 것으로 유명하다. 학원 및 개인 과외의 사교육 현장은 이런 분위기를 더욱 조장하거나 그에 편승한 선행 학습 계획을 부모들에게 제시한다. 결국 아이들이 현재의 감성과 지성으로 경험해야 할 현재의 내용들이 거세되고, 몇 년 후의 감성과 지성으로 만나야 할 내용을 앞당겨 만나게 된다. 아이 입장에서는 공부에 대한 흥미와 몰입도가 떨어지는 게 당연하다. 선행 학습을 통해 성취감과 자존감이 아니라, 삶에 대한 앞선 두려움을 경험한다. 이는 어른들의 기대와 만족을 위해 아이의 시간을 유린하는 행위다.

그리고 다른 하나는 살인적인 하루 공부량이다. 학교 공부가 끝나면 집에서 휴식 시간을 갖는 학생을 찾아보기 힘들다. 공부가 아무리 재미있더라도 새로운 지식을 습득하는 과정이 주는 피로감이 존재한다. 겉보기는 멀쩡해도 정신적으로는 강한 피로감이 몰려온다. 그런데 제대로 쉬지도 못하고 방랑객처럼 학원을 떠도는 일정을 반복한다. 밤늦게 들어와도 학교 숙제와 학원 숙제를 하느라 보통 새벽 1시까지 책상 앞에 앉아 있다. 매일 반복되는 일정으로 누적된 심신 피로 상태에서 좋은 성적을 기대하는 것은 무리다.

서당의 아이가 작은 시험의 결과에 감정을 제어하지 못하고 울고 있는 모습에서 나는 폭력적인 선행 학습과 살인적인 하루 공부량에 내몰린 오늘날의 학생들 모습이 떠올라 마음이 아프고 안타깝다. 내 아이의 미래를 위한 부모의 마음이겠지만, 한편으론 부모의 위치와 능력이 자

식의 미래를 결정한다고 신앙처럼 믿고 있기 때문이다.

그런데 재미있는 실험이 하나 있다. 직업 지위 획득을 결정하는 요인들이라는 실험이다. 유명 사회학자 던컨 J. 와츠는 사람의 직업 결정에 교육의 영향이 어느 정도인가 연구하며 직업 지위 획득을 결정하는 요인들을 추적·분석했다. 부모의 요인은 '아버지의 교육'과 '아버지의 직업'으로, 본인(자식)의 요인은 '본인의 교육'과 '본인의 첫 번째 직업'으로 구분하여 실험했다. 그 결과 부모의 사회적 위치와 경제적 능력이 아니라 개인(자식)의 교육 경험과 첫 번째 직장 경험이 자식의 직업적 성공에 큰 영향을 미치며, 그것이 사회적 배경 요인보다 강하다는 결과가 나왔다. 많은 부모가 자식의 사회적 지위에 부모의 사회적 수준이 절대적인 힘을 가진다고 생각하는 것과는 다른 결과다. 결정적인 요인은 스스로 습득한 공부의 힘과 현장의 경험이다.

그러니 평소 때와 장소에 따라 잘 처신할 수 있는 내 아이가 매일 보는 시험 결과에 감정을 주체하지 못하고 〈서당〉 속 아이처럼 학교에서 울지 않기를 바란다면, 성인이 된 자식이 직장에 근무하면서 보편적인 근무 평가에 감정을 주체하지 못하고 밖으로 뛰쳐나가지 않기를 바란다면, 자식의 삶이 불행하지 않기를 바란다면, 오늘 내 아이가 수준에 맞게 즐겁게 공부할 수 있도록 해 주어야만 한다.

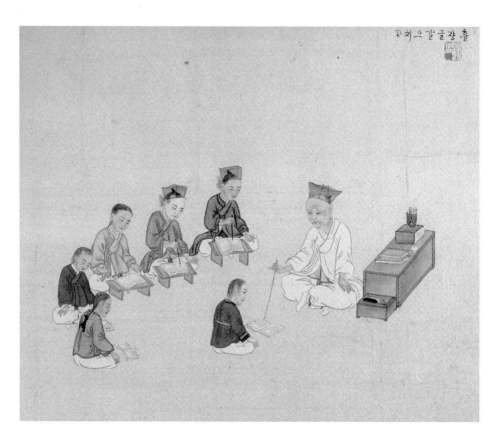

김준근, 〈서당〉(『기산풍속도첩』)
조선 후기, 지본담채, 18×25.5cm,
함부르크 민속박물관(독일)

김준근의 〈서당〉

교육계 신인류의 출현

―

19세기 조선 말기의 풍속화가 김준근金俊根, ?-?의 〈서당〉이다. 김홍도가
조선에서 유명한 풍속화가였다면 김준근은 세계적으로 유명한 조선의
풍속화가였다. 그에 대해서는 출생과 사망 및 미술 교육에 대해서도 알
려진 내용이 거의 없지만 부산 출신이라는 설이 있다. 또 서민들의 삶
을 지근거리에서 바라본 이만이 포착할 수 있는 그림들이라 그 역시 서
민층이라고 추측한다. 현재 전 세계 11개국에 1천5백 점 정도의 작품
이 존재하는데, 서양 수집가들이 소장하고 있다가 미술관에 기증하거
나 미술 소비층에 전달해 전시가 열릴 수 있었다. 김준근은 우리나라 최
초의 상업 화가라고 칭할 수 있다. 그래서인지 조선 사회를 기록하듯 표
현한 그의 그림은 격조가 높다고 할 수는 없지만 그 시대 삶의 현장으로
이끄는 생동적인 매력이 있다.

　　개화기 화가 김준근의 작품집 『기산풍속도첩箕山風俗圖帖』 속 〈서당〉
을 참관해 보자. 가장 먼저 학생들이 입은 강렬한 옷 색깔이 시선을 끈

다. 훈장은 전통적인 흰색 의복 차림이지만 제자들은 초록, 파랑, 빨강, 분홍의 형형색색 옷을 입었다. 무당 같은 특수 직업인이 아닌 이상 양반이나 서민이나 흰색 혹은 옅은 푸른색 옷을 주로 입었던 조선에서 이처럼 화려한 옷을 입은 학생들은 흥미롭다. 학생들의 나이도 꽤 있어 보인다. 어린아이도 있지만 적어도 세 명은 스물에서 마흔 정도의 성인이다. 우리가 떠올리는 조선 시대 서당과는 확실히 낯설고 다르다. 도대체 이 흥미로운 학생들은 누구일까?

이들은 상인이다. 고려 후기에 중국에서 전래된 직업에 따른 사회 계급인 '사농공상'의 직업적 차별을 받았던 그 상인이다. 조선 시대에 상인은 천민에 속했으니 아예 교육 기회가 없었다. 따라서 누군가는 그림을 보며 고개를 갸우뚱할 수도 있다. 양반들이나 받던 교육을 상인들이 받고 있다고 해석하기까지는, 먼저 한껏 멋을 낸 학생들의 옷차림이 단서가 될 수 있다. 경제적 여유가 있어야 가능한 고가의 화려한 차림이다. 조선 말기에 엄청난 부를 축적한 신흥 상인들이라면 가능했다. 조선은 농업 중심 사회였지만 중기 이후 중상주의 실학 사상가들이 상공업 육성 전략을 강하게 주장하는데, 유수원의 경우는 "스스로 노력하여 자기 힘으로 먹고 사는 상공업이 어째서 천한 직업이냐"라고 반문하기도 했다. 어느 정도 자유로운 상공업이 장려되면서 조선 말기에 일부 상인은 엄청난 부를 얻었다.

물론 부를 쌓은 양반들도 있었지만 평소 내면적으로 단단한 문자의 힘과 체통을 중시하는 점잖은 양반들이 서당에 오면서 이토록 외형에 힘을 주었다고 보기에는 다소 무리가 있다. 그리고 1895년의 단발령을 따른 것인지는 알 수 없지만 짧은 머리 학생이 두 명이나 보인다. 양반

들의 유교적 신체관에서 벗어나는 행동이다.

다음으로 그림 주문자와 화가의 교류가 근거가 될 수 있다. 근대로의 이행기 때 김준근은 조선에 온 서양 선교사들이나 외교관들의 주문을 받아 그림을 그렸다. 선교사들은 항구 도시인 부산, 원산, 제물포에서 주로 활동했는데, 세 도시는 상공업이 발달했고 자연히 부자 중인과 신흥 상인이 많았다.

2016년 국립중앙박물관에서 조선 후기의 상업 부흥을 알 수 있는 《미술 속 도시, 도시 속 미술》전이 열렸다. 조선 후기부터 1930년대까지 도시화에 따른 우리 미술 문화의 변화 양상을 들여다볼 수 있는 전시였다. 일반적으로 옛 그림을 양반층의 그림인 사군자, 산수화, 초상화, 그리고 풍속화를 통해 경험해 온 우리들의 시선에선 상업 도시와 미술을 엮은 내용이 매우 흥미로웠다. 그만큼 작품에 담긴 상업과 도시 모습은 역동적이었다. 김준근이 그림 제작을 위해 자주 방문해 살펴보았던 서당이 항구 도시에 있었는지 아닌지는 모른다. 중요한 것은 상공업계의 신흥 부자들이 신분 차별의 문턱을 넘어 문자향文字香으로 상징되는 서당으로 들어왔다는 점이다. 아무리 경제적 능력이 있다 해도 어떻게 수백 년간 이어진 양반의 교육 공간에 들어올 생각을 했을까? 이와 같은 모습이 가능하기까지는 근대로의 이행 시기의 항구 도시를 생각해 볼 만하다. 출항과 입항으로 분주한 항구에는 배에 물고기만 실려 오는 것이 아니다. 선교사를 비롯한 다른 세상의 사람들과 그들의 이국적인 문화도 유입된다.

당시 사람들은 새로운 문물 유입을 통해 급속하게 변화하는 시대의 흐름을 당황스럽게 바라보면서도, 한편으론 신속하게 대응하여 새로운 생각과 태도를 갖게 되었다. 서구 문물과 신매체가 밀려오는 최전선에는 적응력과 순발력이 뛰어난 상인의 삶이 있었고, 부를 축적하며 급성장한 상공인들은 새로운 문화를 만들어 갔다. 사회적·경제적 영향력을

행사했던 상공업계에 종사하는 부모들은 자식 공부를 위해 서당을 세우고 훈장도 고용했다. 학생들을 모아 한 달 교육비를 정산한 다음 머릿수로 분배했다는 기록도 있다. 오늘날 학부모들이 과외 교사를 선정해 그룹 과외를 운영하는 모습과 닮았다.

김준근의 〈서당〉은 김홍도의 〈서당〉에 비하면 팽팽한 분위기다. 깐깐해 보이는 훈장이 수업 분위기를 압도한다. 상석에는 상투를 틀고 사방관을 쓴 나이 많은 제자 두 명이 앉아 있다. 오른손에 붓을 잡고 글을 쓰는 중인데 어째 먹과 벼루가 보이지 않는다. 화가가 상상으로 그렸거나 학생들이 글씨를 짚기 위해 붓이 아닌 막대를 잡았을 수도 있다. 다음으로 머리를 땋아 늘어뜨린 학생이 책을 읽고 있다. 그다음 머리를 자른 학생과 머리를 땋은 학생의 순서로 모두 책을 보는 중이다. 화면 중심의 붉은색 옷을 입은 학생 앞에는 책이 펼쳐져 있고 훈장은 지시봉으로 그 내용을 짚고 있다. 가르치는 학생의 얼굴빛도 모른 채 배강하던 김홍도의 서당과 다르게, 김준근의 서당은 배우는 학생의 눈빛을 보며 면강하

는 인상적인 모습이다.

가만히 살펴보면 학생들이 앉은 순서가 훈장과의 대면 순서인 것 같다. 학생들 간에도 서열이 있다. 나이 순서건 공부 순서건 3개뿐인 책상을 사용하려면 나름의 자격이 필요한 모양이다. 그러나 책상이 공부에 미치는 영향은 크지 않아 보인다. 책상을 차지한 학생들이 공부에 집중하지 않고 딴 곳을 보고 있다. 나이도 가장 많을 초록색과 파란색 두루마기를 입은 두 학생이 면강 중인 훈장을 힐끗 본다. 분홍색 저고리를 입은 총각 학생은 훈장 앞에 앉아 있는 학생을 슬쩍 보고 있다. 오히려 방바닥에 책을 놓은 학생들이 책을 보느라 분주하다. 스승과 시선이 마주칠까 눈을 피하는 중인지도 모르겠지만 말이다.

그만큼 훈장도 카리스마 넘친다. 상체를 꼿꼿하게 세워 반듯한 자세로 앉아 있으니 학생들의 자세도 엉거주춤하지 않다. 허투루 가르치지 않을 사람 같다. 책상에는 책 두 권과 지필묵이 놓여 있는데 남을 가르치는 일은 스스로 배우는 일임을 명심하고, 자신의 자세와 공부에 대해 게을리하지 않는 스승임을 알겠다. 그러니 제자들에게도 얼마나 엄격할 것인가. 그는 직업 훈장이다. 성공한 신흥 상업인이 경영하는 서당의 훈장에게는 학문적 실력도 중요했지만 행정 및 경영 능력도 요구되었다. 특히 상인이라는 직업에 도움되는 내용을 교과에 포함시켜야 했다.

조선 말기에 서당은 전환기를 맞았다. 기존의 농업 생태계를 근거로 한 양반의 전통 배움터를 보여 주는 김홍도의 〈서당〉과 새로운 상공업 생태계를 근거로 한 상인의 신흥 배움터를 보여 주는 김준근의 〈서당〉, 이 두 그림은 서당 경영 형태의 비영리와 영리의 갈림길에 있다.

훈장이라는 직업

—

김홍도의 〈서당〉에서 눈물짓는 학생만큼이나 시선을 붙잡는 이가 훈장이다. 배움터에서 학생과 교사는 절대적 관계에 있다. 그런데 학생은 감정의 눈물을 흘리는 반면 교사는 제자에게 어떤 행동을 취하기까지의 감정 동요가 없다. 사실 어떤 의지도 느껴지지 않는다. 무릎에 얹은 손과 눈빛을 보니 회초리 칠 기력은 오래전에 소진되었다. 상당 시간 훈장으로 일했을 텐데 덕망과 학식을 갖춘 지적 분위기도 없다. 빛나야 할 교사의 눈은 초점을 잃었다. 창옷을 입었는데 남의 옷을 입은 것처럼 헐렁하다. 훈장의 풍채가 평균적인 몸인데 옷 사이즈가 큰 것인지, 아니면 옷이 평균적인 사이즈인데 훈장의 풍채가 작은 것인지 모르겠다. 분명한 것은 신체 조건에 맞춰 지은 옷은 아니라는 것이다.

남의 옷을 입은 것 같은 사람이 한 명 더 있다. 하단의 학생이다. 나이로는 서당의 최고령자와 최연소자이고, 역할로는 가르치는 입장과 배우는 입장인데 두 사람의 거리는 제일 멀다. 재미있는 설정은 화가의 의도된 구성일까? 어린아이의 경우는 하루가 다르게 자라니 집에서 일일이 옷을 지어 입혀야 했던 당시 의복 문화에서 형의 옷을 물려 입는 것은 이해되지만, 훈장의 경우는 좀 상황이 다르다.

연세 지긋하고, 많은 공부를 통해 남을 가르치는 위치에 있으니 자신의 신체에 맞는 옷을 지어 입는 것이 상황에 맞다. 하지만 남이 입던 헌 옷을 받아 입은 것처럼 헐렁한 모습이어서 한참이나 바라보게 된다. 평소 검소한 생활이 몸에 배었을 수도 있지만 이는 열악한 현실적 문제다. '훈장네 마당 같다'는 속담이 있다. 글방 선생의 집안 살림이 궁핍함을 비유적으로 이르는 말로, 재산이 없어

휑뎅그렁한 모양이나 아니면 가지고 있던 재산조차 다 없어진 살림을 말한다. 당시 훈장의 보수는 돈이 아닌 쌀이나 땔나무, 그리고 의복이었다. 따라서 그림 속 훈장이 입은 창옷도 학부모에게 교육비로 받았을 가능성이 높다. 게다가 이 불편한 교육비는 1년에 한 번만 지급되는 경우가 많았다. 농업 사회였으니 한 해 농사가 끝난 후에나 형편껏 지불되었을 테다. 물론 계절 학습에 따른 별도의 과외 수업비나 계절에 따른 음식, 그리고 책 한 권을 끝내 '책거리'라는 작은 잔치를 열 때 음식을 건넸다. 하지만 훈장이 정상적인 생계를 이어 가기에는 매우 부족한 보수였음을 짐작할 수 있다. 그래서 훈장은 선비들이 기피하는 춥고 배고픈, 고단하고 난감한 직업이었다.

관학 근무는 더욱 열악했다. 녹봉이 제대로 지급되지 않는 일이 잦았고 전망도 밝지 않았다. 나중에 벼슬길에 나서기도 마땅치 않았다. 오죽하면 문신의 좌천지로 인식될 정도였을까. 문치주의를 지향했던 왕들은 교육의 성패가 교사에게 달렸음을 알고 훌륭한 교사를 배출하고

자 여러 방면으로 시도했다. 세종도 그중 하나였지만 전체적으로 큰 효과를 거두지는 못했다. 군사부일체라는 말도 있고, 제자가 스승을 따를 때는 스승의 그림자도 밟지 않는 게 예법이라 강조했음에도 관학에서의 대우가 열악했다는 점은 의아하다.

사학의 경우 꾸준히 권위가 존중되었다. 16세기에 본격적으로 향촌 사회에 출현한 서당은 높은 수준의 학문을 강론하고 과거를 준비하기에 합당한 내용들을 가르쳤다. 한국민족문화대백과사전의 설명에도 "조선 왕조가 건국된 뒤, 15세기는 관학인 성균관과 성균관의 하급 관학으로 향교가 중앙과 지방에서 대표적인 교육 기관의 구실을 했다. 그러나 사림이 득세하기 시작한 16세기는 이들이 지방에 설립한 서원이 번창하기 시작하여 장차 관학을 압도하기에 이르렀다"라는 내용이 발견된다.

관학만이 아니라 사학에서도 훌륭한 교사 채용은 향촌 사회의 매우 중요한 문제였다. 따라서 영향력 있는 인물이나 가문에서 서원 혹은 서당을 열고 덕망과 학식을 갖춘 인물을 수소문하여 훈장으로 초빙했다. 합당한 보수 및 교육 환경 제공은 물론 분위기도 우호적이었다. 이러한 존중이 좋은 수업으로 이어져 지역 사회의 교육 문화를 선도했음은 당연하다. 세종 때 어느 훈장이 수십 년간 70여 명의 문과와 무과 합격자를 배출했다는 기록도 있다. 문치주의 조선 사회의 원동력은 이런 훈장들이 존재했기에 가능했다.

하지만 전통적인 서당도 17세기부터는 큰 변화를 맞는다. 앞서 살펴본 대로 농촌의 변화와 상공업 발달로 영리적 목적의 서당이 나타났고, 직업 훈장도 등장했다. 김준근의 〈서당〉 속 훈장의 얼굴에는 어쩐지 마음속 뾰족함이 보인다. 당시 사회적으로 몰락한 빈궁한 양반층과 사회 진출이 막힌 중인층이 크게 증가했는데 그들이 직업 훈장이 되기도 했다. 이들은 사회 참여에서의 기회 불평등이라는 현실적인 불만을 가졌

고 개중에는 민란에 참여한 이들도 있다. 어쨌거나 제자를 가르침에 있어서는 흔들림 없는 자세로 임하고 있다.

다시 김홍도의 〈서당〉 속 훈장을 보자. 제자들에게 근엄하고 건강한 카리스마를 보여야 할 얼굴은 영양 결핍 탓인지 살이 없고 광대뼈만 도드라졌다. 신체적 기력과 정신적 열정에 고갈이 왔다. 이럴 때 제자들이라도 수업에 집중하고 스승을 바르게 대하면 힘이 날 것이고, 반대로 말 안 듣는 아이들을 일정 기간 맡아 온종일 씨름해야 한다면 인간인 이상 직업적 회의감이 들 것이다. 더구나 노령의 훈장 아닌가.

스무 살부터 전국을 방랑하며 어느 촌락에서 잠시 훈장을 했던 19세기 조선의 방랑 시인 김병연(속칭 김삿갓)이 지은 시 「훈장」을 통해서도 당시 훈장의 직업적 고단함을 알 수 있다.

> 세상에 누가 훈장을 좋다고 했던가? 연기도 없는 불길이 마음에 일어나네. 하늘천 따지 하는 사이 청춘이 다 가고, 부니 시니 하다 보니 읊조리다가 백발이 되었네. 진정으로 가르쳐도 대접받기 어렵고 잠깐만 자리 떠도 비방이 빗발 같네. 천금 같은 귀한 자식 훈장 손에 맡겨 놓고 종아리 쳐서라도 가르쳐 달란 말소리가 진정이던가?

온갖 풍파를 겪었던 그에게도 훈장 일은 아주 고되었던 모양이다. 오늘날의 선생님들은 또 어떤가. 죽어라고 말 안 듣는 학생들과 교사에 대한 존경의 태도는 그만두고 상식 이하인 학부모의 태도를 자주 경험하면서 교사로 부임하면서 가졌던 신념과 책임감은 점점 직업적 무기력감으로 변한다고 한다. 그럼에도 급변하는 사회 분위기와 배움터 운영 체제에서 최선을 다해 수업하는 김준근의 〈서당〉 속 훈장 같은 선생님도 있겠고, 변하는 세상에 적응하지 못하고 박탈감과 당혹감을 느끼

고 있는 김홍도의 〈서당〉 속 훈장 같은 선생님도 있겠다.

　김홍도가 표현한 훈장의 자세와 김준근이 표현한 훈장의 자세를 보며 생각한다. 만약 교사직을 투철한 직업 철학 없이 취업 목적으로 선택한다면 이는 교사와 학생 모두에게 불행한 일이다. 교사가 무기력감이나 흔들림을 겪는 동안에 성장기의 제자들이 각각의 자질과 재능을 키워야 하는데 이 과정에서 사회생활에 필요한 지식, 기술, 가치, 태도, 인격의 감화 등이 흔들릴 수 있기 때문이다. 조선 시대의 교육은 문자 해독 이상의 학문과 지식을 바탕으로 한 인격, 역량, 사상의 발전을 가르치는 일을 중요하게 여겼다. 그래서 스승의 자질과 역할을 평가할 때 학문적 지식만 갖춘 교사면 경사經師, 덕행이 몸에 밴 교사면 인사人師라고 했다. 그만큼 교사라는 자리는 개인과 사회의 유지와 발전에 기여하는 일로 일개의 직업을 넘어서는 매우 중요한 자리다.

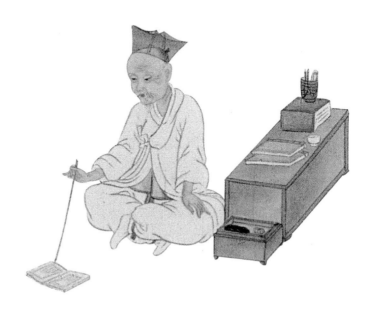

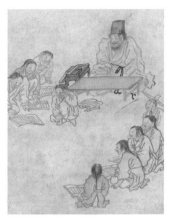

오늘 여기, 학생들은 무엇을 배우고 있을까

—

자의든 타의든 간에 무언가 배우겠다고 배움터로 온 모습은 모두 귀하고 예쁘다. 이 학생들은 지금 무엇을 배울까? 과거부터 내려오는 내용일까? 새 시대에 맞는 새로운 내용일까? 두 그림은 조선 후기에 그려졌다. 당시에는 실학이 융성했다. 임진왜란과 정묘호란, 그리고 병자호란을 차례로 겪은 후인 17세기 중엽부터 일부 진보적 지식인이 주창한 학문이다.

조선의 건국 사상이었던 성리학은 조선의 개국과 안정된 사회 체제를 정비하는 데는 공헌했다. 그러나 전란을 겪으면서 안정된 사회로의 복원에 대한 의지와 급변하는 국제 정세에 대한 대응 사상으로 사용하기에는 시대에 맞지 않았다. 성리학도 등장할 때는 새 시대에 필요한 실용 학문이었다. 하지만 청나라의 문물과 학술을 배워야 우리가 살 수 있다고 주장하던 북학파(이용후생학파)에게는 성리학 역시 이제는 퇴색된 학문이었다.

박지원은 청나라를 오랑캐라고 멸시하는 것은 잘못되었으며 오랑캐라고 해도 배울 점이 있으면 배워야 한다고 주장했다. 실학자들은 청나라와 서양의 신학문을 조선에 소개하고 연구했다. 동시에 조선의 정치, 경제, 역사, 지리, 풍속, 군사에 대해 실제적인 개혁안을 주장했다. 피폐해진 백성의 삶에 필요한 민생 문제, 토지제, 상공업 분야, 과거제, 신분제 등 모든 영역이 개혁 대상이었다. 국민 경제가 풍족해야 윤리도 있게 된다는 논리였다. 즉, 윤리 우위가 아닌 경제 우위의 정치다. 이와 같은 개혁 사상은 18세기 전후로 절정에 이르렀는데, 두 〈서당〉에 등장한 학생들이 배우는 내용과 서당 운영 방식도 그 영향권에 있다. 그런 관점에서 보자면 김준근의 〈서당〉 속 훈장은 제자의 얼굴을 마주 보고 앉아 실생활에 도움이 되는 실학적인 내용을 가르치고 있고, 김홍도의 〈서당〉 속 훈장은 제자의 등을 보고 관념적인 내용을 가르치고 있다. 실용적인 내용을 배우는 학생들은 전체적으로 공부에 집중하는 모습을 보이고, 반대로 관념적인 내용을 배우는 학생들은 산만한 모습이다. 성리학도 실학도 시대의 필요에 부응한 학문이다. 면강도 배강도 나름의 필요에 따른다. 두 그림을 통해 교육이란 실생활의 문제를 고민해야 함을 깨닫는다.

여기서 질문을 던져 본다. 오늘 여기, 우리 학생들은 무엇을 배우고 있을까. 매일같이 사회 곳곳에서 발생하는 여러 갈등과 폭력 사건을 접하며 오늘의 교육을 생각해 본다. 본질적 의미의 교육은 이제 사라진 것처럼 보인다. 인성 교육이 사라진 학교, 인문 독서가 사라진 학교, 철학수업이 사라진 학교에는 진학을 위한 공부만이 남았다. 오늘의 배움터에서 절실하게 필요한 실용적인 교육은 인문학이라고 생각한다. 인간의 가치와 사회적 행동과 관련된 제반 문제들에 대해 옳고 그름, 아름답고 추함을 구별할 줄 아는 눈을 갖는 데 도움을 주기 때문이다. 우리나라 교육 과정에서 초등학교부터 대학교까지 나이별 수위 조절을 통해

필수 과목으로, 장기적 계획으로, 인문학적 교육이 이루어졌으면 좋겠다. 인문학의 영역이 넓지만 동서고금의 문학, 역사, 철학, 언어, 그리고 윤리와 다양한 예술이 교육 현장에서 질문과 토론의 형식을 통해 학습이 이루어졌으면 좋겠다. 종종 외국인 화가들과 만나게 되는데 한결같이 서양에서는 필수적으로 인문 교양 과목을 수학하고 그다음으로 진학과 취업에 대해 배운다고 말한다. 그런데 우리나라 교육은 상위권 학교 진학이 우선이고 좋은 성적이 우선이다. 한데 그렇게 좋은 대학과 성적의 사다리를 통해 높은 사회적 위치에 있는 사람들의 사회적 행동이 좋아 보이지 않는다. 인간을 경시하는 태도를 수시로 접한다. 교육이 좋은 기능을 하지 못하면 불평등한 사회 구조를 조작하고 분열과 갈등과 폭력을 방관하게 된다.

인문학적 교육은 인간과 생명에 대한 접근을 신중하게 해 준다. 인종·성별·종교 등으로 차별받는 사람들과 개인적 노력으로 극복할 수 없는 사회·경제적 차이에 의해 소외된 사람들에 대해 지금보다 더 고민하는 성숙한 시민으로 성장시킬 수 있다. 학생들이 학교에서 배워야 하는 것은 세상과 인간을 '올곧게 바라볼 줄 아는 눈'을 키우는 것이다. 때로는 전통과 법률을 넘어 개인 문제와 사회 문제에 대해 질문할 수 있는 사람으로 성장시키는 살아 있는 교육이 절실한 요즘이다.

여기서 이런 생각을 해본다. 만약 조선 시대의 교육이 살아 있는 교육, 열린 교육이었다면 두 화가의 서당 그림도 달라지지 않았을까? 두 서당에 여학생도 함께 공부하는 '접근 기회의 평등'의 모습이 등장하고, 여성 훈장도 공부를 가르치는 '교육 결과의 평등'의 모습이 등장하지 않았을까. 김홍도의 〈서당〉과 김준근의 〈서당〉이 더불어 살아가야 하는 인간 공동체에서의 열린 교육과 닫힌 교육, 그리고 인간다움이라는 근본정신에 대한 교육을 생각하게 만든다.

 &

심사정, 〈호취박토도〉
장승업, 〈호취도〉

맹금류의 시선이 흔들릴 때

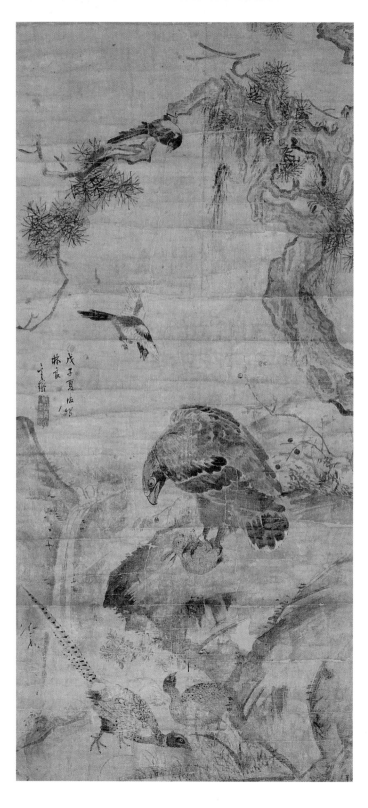

심사정, 〈호취박토도〉
1768, 지본수묵담채, 115.1×53.6cm,
국립중앙박물관

심사정의 〈호취박토도〉

한여름에 일어난 일

—

화가 심사정沈師正, 1707-1769은 조선의 천재 화가 여섯 명을 가리키는 삼원삼재三園三齋(삼원은 김홍도, 신윤복, 장승업, 삼재는 윤두서, 정선, 심사정) 중 한 명이다. 일각에서는 삼재에 윤두서 대신 조영석을 포함시키기도 한다.

여기서 우리가 살펴볼 그림은 다섯 마리 새와 한 마리 토끼가 등장하는 심사정의 〈호취박토도豪鷲搏兎圖〉다. 이 그림의 핵심은 매와 토끼의 관계다. 화가는 생사의 경계에서 발버둥치는 토끼의 움직임과 꿈틀대는 토끼의 목숨을 움켜쥔 매의 깃털 방향까지 몰골법을 사용해 섬세하게 사실적으로 표현해 냈다.

그림 왼쪽 소나무 가지 밑에 '무자년(1768) 여름에 임량을 방하여 그렸다'는 글이 있다. 중국 명나라 때 화조화花鳥畵로 유명했던 궁정 화가 임량을 모사한 모양이다. 조선과 일본 화가들에게 임량은 생명체의 기운생동한 묘사 및 웅장한 구도, 그리고 생전에 자연을 벗 삼아 공동체

적 삶을 지향하던 자연 친화적 여정 때문에 인기가 높았다. 특히 심사정은 독학으로 미술을 공부했기에 중국 화집은 좋은 교과서였다. 정선 밑에서 수학했다고 전해지지만 그를 그림 스승으로 모신 기간은 어느 정도였을까. 정선은 노론의 영수였던 김창집과 관계를 맺었고, 관직 생활이든 그림 활동이든 적극적인 후원을 받았다. 굳이 정치적 성향을 따지면 소론계 심사정과 노론계 정선은 대립적 관계다.

그러나 예술 경향만을 살피면, 두 사람은 유사하게 '현실'에 관심을 둔 화가들이었다. 또한 심사정은 사회 진출이 막혀서 경제적 형편이 좋지 않았다. 이런저런 이유로 중국의 화첩을 통해 남종 화법이나 오파의 산수화 기법을 독학했을 것으로 보인다.

다시 〈호취박토도〉를 살펴보자. 매 발톱 밑에 깔린 토끼의 목숨이 생사의 기로에 있다. 사냥에 타고난 기능을 보유한 매가 먹잇감 토끼를 사냥한 장소는 이 깊은 산골이 아니다. 매는 일반적으로 절벽이나 나뭇가지 위에 앉아 있으면서 눈으로 지상의 토끼나 쥐 같은 설치류를 찾아낸다. 타고난 감각으로 동물의 움직임을 포착하고 최적의 때를 살펴 허공을 가로지르며 민첩하게 낚아채는 사냥을 한다. 그렇게 잡은 포획물은 바위 절벽 위와 같은 일정한 장소, 자신의 아지트에서 먹는 섭식 패턴이 있다. 토끼는 자신보다 큰 매의 날카로운 발톱 밑에서 죽음의 문턱을 넘나드는 숨 막히는 상황인데, 근처 꿩들의 반응은 이상하리만큼 무덤덤하다.

매가 토끼를 결박하는 근처에 꿩한 쌍이 있다. 까투리는 먹이를 찾으며 이 긴박한 상황을 지켜보는 반면 장끼는 몸을 앞으로 기울여 먹이를 찾는 데 열중이다. 사실 매의 사냥감 1순위가 꿩인데 저리 한가롭게 관조

하는 상황이 고개를 갸우뚱하게 한다. 꿩 입장에서는 토끼 한 마리면 매도 배가 부를 테니 나는 안전하리라 자기중심적 해석을 하는 안전 불감증에 걸린 것일까. 그도 아니면 곧 위험이 닥칠 것을 알지만 자신의 주린 배부터 채워야 하는 오래 굶주린 상황일까.

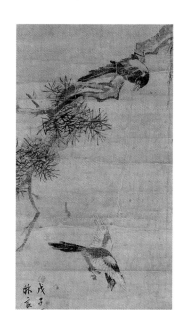

이 위태로운 상황에 적극적 관심을 보이며 가장 안타까워하는 것은 소나무 가지 근처에서 퍼드덕 날갯짓하는 까치다. 까치는 모두 두 마리인데 나머지 한 마리는 소나무 가지 위에 앉아 아래 상황을 주시하고 있다. 하지만 그 까치가 몸을 아래쪽으로 기울여 바라보는 것은 위험에 빠진 토끼가 아니라 매와 토끼 가까이에서 날고 있는 다른 까치다. "그러다 큰일 나려고 그래? 어서 이리로 와!" 하는 몸짓이다. 나무 위에 앉은 까치는 위급한 상황 주변을 맴도는 동족을 향해 부리 벌려 소리 지르고, 그 걱정 속에 있는 까치는 차가운 바위에 눕혀진 토끼를 향해 부리 벌려 소리 지른다. 어쨌거나 꿩도 까치도 경각심이 없어 보인다. 사실 까치들도, 꿩들도, 매의 날카로운 눈빛과 발톱에서 자유롭지 않은 존재인데 말이다.

심사정은 여름에 그렸다고 적었지만 그림에서 여름철의 왕성한 생명력을 볼 수는 없다. 소나무 줄기와 가지는 메말랐고 잎들도 대부분 떨어졌다. 매 뒤에 있는 붉은 열매 나무에도 초록 잎 하나 남아 있지 않다. 붉은 열매 모양이 망개나무처럼 보인다. 하지만 망개나무는 가을에 둥근 열매를 맺어 추운 겨울에 절정의 붉은색이 되고 초봄까지 빛깔이 지속되니 확정하기는 무리다. 8-10월에 새빨갛게 익는 산수유인가 하려니 산수유 열매는 타원 모양에 주렁주렁 열린다. 인삼, 낙상홍, 마가목, 산사나무 등 붉은 열매를 모두 떠올려도 잎사귀는 모두 떨

어지고 열매만 다섯 개 남아 어떤 열매라고 확정하기엔 조심스럽기에 이는 독자의 몫으로 남긴다. 이런저런 주위 자연의 모습에는 가을이 깃들어 있다. 임량의 그림 속 계절이 가을이었음을 알 수 있다.

그런데 붉은 열매에서 피가 연상되는 까닭은 무엇일까. 매의 등 뒤에 있는 붉은 열매 네 개, 특히 매 부리 바로 밑에 있는 붉은 열매 한 개는 섬뜩하기까지 하다. 매가 날카로운 부리로 토끼를 물어뜯는다 한들, 날카로운 발로 토끼의 털가죽을 파고든다 한들, 저렇게까지 피가 사방으로 튈 것 같지는 않지만 이와 같은 절묘한 구성이 묘한 긴장감을 조성한다. 정황으로 볼 때 토끼의 마지막 계절은 여름이 아닌, '가을'이다. 심사정이 여름에 옮겨 그리면서 계절을 바꿀 수도 있었겠으나 임량의 눈과 손이 되어 그림 공부에 충실하고 있다.

토끼의 눈동자가 허공에 떴다. 처음부터 드넓은 공간을 날개로 이동하는 맹금류와 짧은 다리로 산을 누비는 초식 동물 산토끼는 적수가 되지 못한다. 이대로라면 토끼는 매의 날카로운 발톱에 찢기기에 앞서 정신적으로 초죽음이 되게 생겼다. 심사정은 더위가 기승부리는 한여름에 시원한 물줄기의 폭포와 초록의 생명력이 절정에 이른 소나무를 그릴 수도 있었을 텐데, 왜 굳이 생사의 경계에 있는 토끼와 그 생명의 결정권을 쥔 매를 그린 것일까?

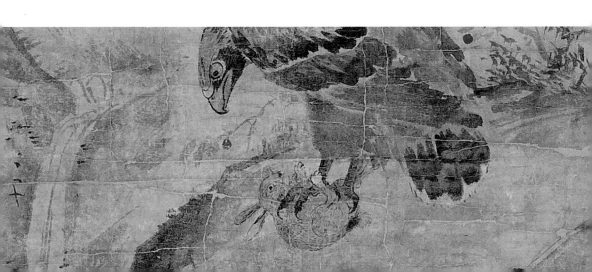

원망의 감정도 나이를 먹고

—

심사정은 매가 사냥하는 모습에 관심이 많았던 모양이다. 〈황취박토도
荒鷲搏兎圖〉에서도 포획한 토끼를 폭포 옆 너른 바위에 내려놓고 그 위에
올라탄 매를 그렸다. 두 그림은 구성이 유사하지만 〈호취박토도〉보다
몇 년 앞서 그린 〈황취박토도〉의 사냥꾼 매와 사냥감 토끼의 모습이 훨
씬 강렬하다. 강력한 살육 의지를 가진 매가 날카로운 발톱으로 토끼의
가슴을 힘껏 움켜쥐고 있는데 정수리부터 날갯죽지까지 힘이 전달되어
깃털은 모두 세워졌고 양 날개는 들썩거린다.

　매에게 한주먹거리도 안 되는 토끼가 어떻게든 살고자 네 발을 모아
매의 발을 저지하고 있다. 마치 사람처럼 어금니까지 힘을 주었다. 엉덩
이에 바짝 붙여진 꼬리가 온몸에 힘을 주는 바람에 길게 빠진 것을 보니
사투가 얼마나 치열한지 알 수 있다. 토끼의 공포감이 화면 밖까지 전
해진다. 마치 한여름에 공포 영화를 보는 느낌이다. 토끼가 매와 사투를
벌이는 동안 까치 두 마리가 날개를 퍼덕이며 울어대지만 우레 같은 폭

심사정, 〈황취박토도〉
1760, 지본담채, 121.7×56.2cm,
선문대학교 박물관

포 소리에 묻혀 버렸으며 살육에 흥분한 매의 행위를 멈추게 할 수는 없다.

먹이 사슬의 강자가 약자의 숨통을 끊고 있는 잔혹한 장면으로, 가슴이 서늘해지는 그림이다. 그림 감상은 편안하고 아름다운 그림이 최고라는 이들에게는 불편하고 무서운 그림일 것이다. 화가는 그림 제목에 '거칠 황荒'을 넣고 있다. 호걸 매가 아닌 거친 매가 토끼를 잡는 현장을 그렸음이 제목에도 드러난다. 아름다운 꽃과 나비, 작은 새 등을 주요 소재로 삼았던 심사정이 어떤 연유인지 사나운 맹금류의 생물학적 특성과 해부학적 이해를 바탕으로 살육 현장 묘사에 집중했다.

〈황취박토도〉는 50대 중반에 그렸다. 하늘의 뜻을 안다는 지천명이다. 그가 알게 된 하늘의 뜻이 무엇이었기에 사냥꾼의 집중력과 사냥감의 다급함을 저토록 생생하게 표현할 수 있었을까? 〈호취박토도〉보다 그림 크기가 좀 더 크다고 해서 잔혹성과 위기감이 더 크게 느껴지는 것은 아니다. 몇 년 뒤에 60대 초반이 된 그는 〈호취박토도〉를 그렸다. 1768년 작품이니 세상을 떠나기 1년 전이다. 7년여의 시간을 사이에 둔 두 그림의 내용은 비슷하지만 이야기 전개는 사뭇 다르다. 우선 이전 그림에는 없던 꿩 한 쌍이 나중 그림에는, 비록 남의 일인 양 하지만 등장한다. 50대 때 그린 그림에는 소나무가 기운생동의 모습으로 부분적으로 표현되었으나 60대 때 그린 그림에는 세월의 풍상을 모두 겪은 고사 직전의 모습으로 줄기까지 전체적으로 표현되었다. 폭포도 앞선 그림에서는 우렛소리를 내며 흐르지만 나중 그림에는 폭포수가

거의 없다. 살육의 계절도, 자연의 생기가 절정에 이른 여름에서 자연이 완결 짓는 늦가을로 바뀌었다. 무엇보다 작가의 모습이 반영되었을 매가 사냥감의 가슴을 죄는 살육에 흥분한 거친 모습에서 사냥감을 잡아왔으나 발가락이나 깃털 등 전체적으로는 힘을 주지 않고 생각에 잠긴 듯 무심하게 내려다보는 눈빛으로 바뀌었다.

두 그림에서 화가의 삶이 읽힌다. 그는 질곡의 삶을 살았던 화가다. 심사정의 집안은 인조반정의 일등 공신으로 영의정까지 지낸 명문가이며 왕의 사위를 내기도 했다. 이쯤 되면 사회적 조건이나 경제적 조건이나 금수저 집안이다. 하지만 힘깨나 썼던 사대부 집안은 그의 할아버지 심익창 때문에 자손 대대로 사회적 배척을 받는 역적 집안이 되고 말았다. 심익창은 범죄에 두 번 가담했는데, 첫 번째는 과거 시험 부정 사건이었다. 문치주의를 표방한 조선에서 문과, 무과, 잡과의 과거 제도는 나라 살림 현장에서 일할 관리를 뽑기 위한 검증의 과정이었다. 양반이라도 과거에 합격해야 양반 신분을 유지할 수 있었다. 양반들의 과거 시험은 크게 소과와 대과(문과)로 나뉘었는데 소과에는 생원시와 진사시가 있었다. 생원시는 유교 경전에 대한 이해도를, 진사시는 문장력을 시험하는 것으로 이 두 시험에 합격해야 최고 교육 기관인 성균관에 입학해 수학할 수 있는 자격이 주어졌다. 자연히 조선의 양반들에게 과거 급제는 인생 최대의 목표였다. 문과에는 3년에 한 번씩 정기적으로 시험을 치는 식년시 외에도 나라에 크고 작은 경사들이 있을 때 임시로 진행하는 증광시 등이 있었다.

1699년에 단종의 복위가 결정되면서 숙종이 임시 과거제인 증광시를 열었는데 그만 부정 사건이 발생했다. 답안지를 바꿔 치거나 감독관에게 청탁해 답안 내용을 고친 대규모 사건으로 여기에 심사정의 할아버지인 40대의 심익창도 가담했다. 당시 부정행위자는 곤장 1백 대 및 3년간 중노동형에 처하는 무거운 형벌을 받았다. 심익창도 10년 정도 귀

양살이했고, 자손들은 과거에 응시할 수 없는 블랙리스트에 오르게 된다. 그런 상황에서 (과거 부정 사건으로부터 20여 년 후에 벌어진) 연잉군(뒷날 영조) 시해 미수 사건에도 연루된다. 왕통 문제와 관련해 노론과 소론 사이의 대립이 가속화되는 상황에서, 신임사화(1722)가 일어난다. 경종 1년에 경종을 지지하는 소론의 강경론자들이 김일경을 우두머리로 해서 (남인 서얼 출신 목호룡이, 노론 측이 경종 시해를 모의했다는 고변을 하면서) 연잉군을 지지하는 노론을 신축년과 임인년에 연이어 숙청한 사건이다.

영조가 집권하자, 신임사화 때 소론의 과격파에 가담한 심익창은 대역 죄인이 되어 유배 가고 유배지에서 생을 마감한다. 대역죄인의 집안에서 그나마 심사정의 아버지와 그가 살아남을 수 있었던 것은, 영조 자신이 왕위에 오르기까지 수많은 생사 고비와 피바람을 경험했기에 죄수에 대해 신중한 검증을 명했기 때문이다. 심사정의 할아버지가 과거 시험에서 부정을 저지른 것은 손자가 태어나기 전에 발생한 일이었고, 왕조의 역적이 된 것은 심사정이 10대 후반에 있었던 일이다. 이렇게 심사정은 자손 대대로 사회로 진출할 수 없었다. 출세는 그만두고 생존의 문제에 타격을 주는 일이었다. 상황이 이러하니 심사정이 그림을 그리는 일은 여유로운 취미 생활이 아닌 절대적인 생명 줄이었던 셈이다. 아버지 심정주 역시 묵포도를 잘 그렸던 것으로 유명하다. 외가인 동래 정씨 가문에는 예로부터 그림에 소질을 가진 인물이 많았다. 그야말로 한쪽 조상은 자손들의 삶을 암흑으로 만들었고 다른 한쪽 조상은 자손들이 입에 풀칠할 수 있는 재주를 물려준 셈이다.

심사정의 아름답고 향기로운 풀벌레와 새 그림들 뒤에는 이와 같은 어둡고 단단한 굴레가 있었다. 험준하고 굴곡진 행로를 인생의 뒤안길에 비유해 그렸다고 해서 심사정의 자서전적인 산수화로 일컬어지기도 하는 8미터 크기의 〈촉잔도蜀棧圖〉가 〈호취박토도〉와 같은 해에 그려졌

다. 심사정의 그림을 볼 때면 경각심을 갖게 된다. 사람은 자신의 삶을 위해서도 발자국을 잘 남겨야겠지만, 생전에 만난 후손이든 아직 태어나지 않은 훗날의 후손이든 간에 후손들의 삶을 위해서도 잘 살아야겠다는 생각이다.

토끼의 시선과 매의 시선, 그 사이
—

한자 兎토는 어떤 의미를 가질까? 흔히 아는 토끼지만, 우리는 토끼를 달의 별칭으로도 사용한다. 달에 토끼가 살고 있다는 오랜 민간 의식 때문인지 달을 토월兎月이라 부르기도 하는데, 이처럼 땅의 토끼와 하늘의 달은 분명 다른 공간에 있음에도 둘을 긴밀하게 연결하는 전통 의식 때문에 신비스러운 분위기까지 형성되곤 한다.

토끼는 십이지 중 네 번째다. 몸집은 작지만 만물의 생장과 번창, 풍요를 상징하며 소, 호랑이, 용 등과 당당하게 어깨를 겨루며 등장한다. 둥그런 보름달 속 계수나무 아래 불로장생의 선약 혹은 떡을 방아 찧는 모습은 장수의 상징이자 달의 정령으로, 민화와 불화 같은 전통 회화부터 향로, 연적, 벼루 같은 공예품의 장식에까지 그려지고 조각되었음을 우리는 이미 여러 박물관 전시를 통해 경험하고 있다.

특히 조선 후기의 회화를 보면 유명 화가들도 토끼를 자주 그렸음을 알 수 있는데, 전개되는 이야기에 따라 희극과 비극의 관점에서 그려졌다. 심사정의 〈호취박토도〉처럼 매의 먹잇감으로 잡혀 있는 토끼나 최북崔北의 〈호취응토도豪鷲凝兎圖〉처럼 나뭇가지에 앉은 매가 매서운 눈빛으로 응시하는 상황에서 풀밭 위를 달리는 토끼도 있다. 썩은 고기는 먹지 않는 매를 통해 올곧은 삶의 태도를 사유해 보라는 의도로 그려졌기에, 토끼의 역할은 먹잇감에 그친다. 다른 의미의 토끼들도 있다. 최북이 그린 〈가을 토끼〉에는 꽃나무와 가을 곡식을 등진 채 앞다리를 세우

고 앉아서는 누렇게 익은 곡식에 관심을 보이는 토끼기 있다. 고양이 그림으로 유명한 변상벽도 토끼 그림을 그렸다. 곁에 있는 누렇게 익은 조에는 관심 없이 다른 곳을 응시하는, 사색하는 토끼다. 잘 익은 가을 곡식과 함께 그려진 토끼들은 매의 먹잇감이 아니라 주어진 환경에서 욕심 없이 살아가는 모습이다. 이는 매의 시선이 아니라 토끼의 시선이다.

민화의 토끼는 간이 조금 부은(?) 모습이다. 초식 동물이 자기 몸의 수배에 달하는 육식 동물 호랑이에게 겁 없이 담뱃대를 들이대며 담배를 권하는 모습으로 등장하기도 한다. 달빛이 비추는 계수나무 아래서 두 마리 토끼가 절구에 방아를 찧기도 한다. 사람들은 토끼가 절구 안에 무엇을 넣고 찧는지 모른다. 떡을 찧거나 불사약을 찧거나 보는 사람의 상상에 맡긴다. 이때 토끼는 민초들과 함께하는 모습, 그들의 꿈을 담은 해학적 존재로 그려진다.

한편 불교 벽화에서도 거북이 등에 탄 토끼를 볼 수 있다. 불교에서 토끼는 자기희생의 상징으로 묘사된다. 불교 설화 때문이다. 불교의 수호신인 제석천이 노인으로 변해 쓰러져서 여우, 원숭이, 토끼에게 먹을 것을 청했다. 여우는 생선, 원숭이는 과일을 가져왔지만 빈손으로 온 토끼는 불속에 제 몸을 던져 공양했다. 감동한 제석천은 토끼 형상을 달에 새겨 후세의 영원한 본이 되게 했다는 설이다. 그만큼 불교에서도 토끼를 중시한다. 이처럼 토끼는 희비극의 경계에서 양반과 백성, 그리고 불교 등이 원하는 자기희생, 지혜 많은 동물, 평화의 상징으로 우리 조상의 삶 속에서 왕성한 번식력을 갖고 있었다.

심사정의 〈호취박토도〉를 볼 때면 매가 아닌 토끼에 시선이 간다. 그림의 주인공은 높은 산부터 해안의 바위 굴까지 사는 곳을 가리지 않는 생존력 강하고 사냥 능력이 탁월한 매다. 그런데도 가시덤불 같은 장벽도 많고 시야도 짧은 숲을 짧은 다리로 깡충깡충 뛰고 아차 하는 사이 매의 먹잇감이 되고 마는 토끼에게 마음이 간다. 앞다리보다 긴 뒷다리

로 자신의 목을 조르는 매의 발을 잡으며 반항해 보지만 그 옥죄는 무게와 굴레를 자신의 힘으로는 어쩔 수 없다. 숨통을 죄는 매를 올려다보는 토끼는 호흡이 멈추기 직전이다. 동그랗게 눈을 뜬 토끼의 마지막 시선에 마음이 쓰인다.

심사정이 이 그림을 통해 잔혹의 미학을 추구한 것 같지는 않다. 그림에는 복을 기원하는 긍정적 상징들이 가득하기 때문이다. 까치, 꿩, 매는 길조다. 전통적으로 아침에 까치가 울면 귀한 손님이 올 징조, 좋은 소식을 전해 듣게 될 징조로 인식되어 왔다. 장끼와 까투리 한 쌍은 부부의 화합을 뜻한다. 매는 어떤가. 썩은 고기를 먹지 않는 식습관 때문에 조선의 문인과 무인에게 올곧은 정신을 상징하는 긍정적인 존재였다. 좋은 징조로 인식되는 세 부류의 새들이 모두 그림에 등장하니 얼마나 길한 그림인가. 이와 같은 이유로 조선의 화가들이 까치, 매, 꿩을 많이 그렸다.

마지막으로 두 그림의 제목을 본다. 50대 때 그린 그림 제목은 '거칠 황'을 넣은 〈황취박토도〉였는데, 60대 때 그린 그림 제목은 〈호취박토도〉다. 호豪는 호걸, 귀인이고 취鷲는 독수리, 매다. 합하면 호걸적인 매가 된다. 박토의 박搏은 잡다, 찾아내 붙잡다, 취하다이며 토兎는 토끼다. 연결해 보면 '호걸 매가 토끼를 찾아내 취하다'가 된다.

거친 매를 그렸든 호걸적인 매를 그렸든 화가의 궁극적 의도는 하늘에 사는 매가 항상 긴장감을 놓지 않고 매다운 자세와 집중력으로 토끼를 획득하는 모습처럼, 이 그림을 감상하는 사람들과 그림 소장자도 매와 같은 마음가짐과 자세로 학문과 벼슬을 성취하기를 바라는 마음을 담은 것이다. 화가의 시선은 토끼의 시선이 아닌 매의 시선에 닿아 있다.

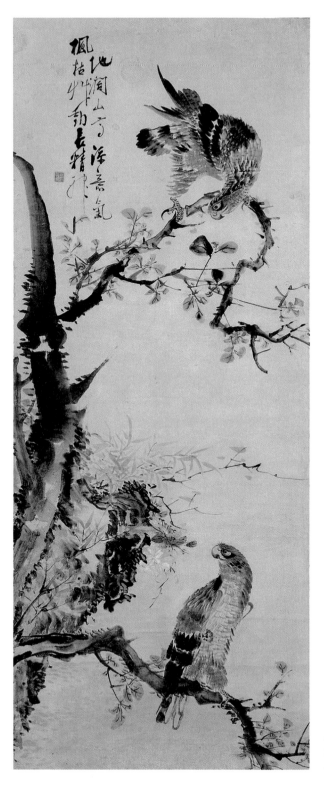

장승업, 〈호취도〉
19세기, 지본수묵담채, 135.4×55.4cm,
호암 미술관

장승업의 〈호취도〉

사냥의 본능과 본질을 상실한 매를 보며

—

매 그림 하면, 사실 심사정보다 장승업張承業, 1843?-1897?이 먼저 떠오른다. 장승업의 〈호취도豪鷲圖〉를 보자. 이 그림은 〈쌍치도雙雉圖〉(호암 미술관 소장), 일본에 있는 〈유묘도遊猫圖〉(고양이를 그린 그림), 〈삼준도三駿圖〉(말을 그린 그림)와 함께 기획된 네 폭 작품의 하나로 알려져 있다.

언뜻 〈호취도〉를 보면 스승이었던 유숙劉淑의 〈호응간적豪鷹看翟〉에서 영감을 받았나 생각될 정도로 비슷한 분위기다. 유숙의 그림은 나뭇가지 위에 앉은 매가 아래에서 황급히 날아가는 새에 집중하는 모습이다. 나무를 왼쪽 위에서 오른쪽 아래로 뻗은 간결한 모양으로 표현해 새 두 마리의 상황을 돋보이게 했다. 심사정의 그림에서도 언급한 임량의 매를 떠올리게도 한다. 그는 이처럼 수많은 선배 대가의 작품을 보며 그림 공부를 했고 거기서 멈추지 않고 그것으로부터 탈피해 자기만의 새로운 색깔을 찾는 끝없는 노력을 했기에, 오늘날 장승업의 이름이 있는 것이다.

〈호취도〉의 두 마리 매가 각각의 나뭇가지에 앉아 있다. 위쪽 가지에 앉은 매는 아래쪽 가지에 앉은 매를 향해 몸을 굽혀 시선을 주는데, 정작 아래쪽 매는 다른 방향을 보고 있다. 매들이 앉은 나무는 줄기부터 가지까지 잎사귀가 무성하다. 그림 상단에 쓰인 글씨도 그림과 어울린다. 한데 장승업은 한자를 읽지도 쓰지도 못하는 하층민이었기에 고개가 갸우뚱해지기도 한다. 어쨌거나 선비들이 집에 걸어 놓고 감상하기 좋은 소재다. 주문자가 누구인지는 모르나 사회적 영향력이 꽤나 있는 이였을 텐데 그림이 그려진 조선 말기가 극심한 혼란기였음을 생각한다면 한가로이 나뭇가지에 앉아 딴 짓(?)을 하는 매의 태만한 모습과 동일시되면서 좀 씁쓸하다.

19세기 조선 백성들의 삶이 그러했듯 장승업은 쓰러져 가는 조선의 거대 소용돌이 속에서 고아로 성장했다. 1843년이라는 출생 기록은 신빙성 없지만, 이 기록을 바탕으로 추적하면 엄마 뒤꽁무니를 쫓아다니며 응석 부려야 할 열 살 미만의 아이는 사회 질서가 균열되던 24대 헌종 집권기(재위 1834-1849)를 살아내야 했다. 순조 대부터 시작된 안동 김씨의 세도 정치는 풍양 조씨와 세력을 다투었고, 한때는 풍양 조씨가 집권하기도 했지만 결국 안동 김씨에게 정권이 넘어간다.

한 집안이 왕을 허수아비 취급하고, 나라 전체의 권력을 독점하면서 인물 채용부터 국정 장악에 도움될 관리를 채용하는 등 비리가 횡행했다. 그 틈을 타 지방 관리들은 돈으로 관직을 사고팔고, 지배층들은 백성들을 수탈하는 등 가혹한 착취로 부정한 재산을 축적했다. 나라가 혼란에 빠진 상황에서 9년여에 걸친 자연재해가 발생한다. 농업이 핵심

산업인 나라에서 10년에 가까운 자연재해는 생계에 위협적인 문제였고, 전염병마저 창궐했다. 피해 복구는커녕 백성들은 삶의 터전을 잃어버린 채 유례없는 기근에 시달려야 했다. 농민층 분해가 이루어지며 살던 곳을 버리고 유랑하는 유민들이 급격하게 불어났다. 장승업이 언제 부모를 잃었는지 구체적인 기록은 없지만, 그의 부모는 폭우에 사망했거나 전염병으로 죽었을 수도 있다.

순조 대부터 시작된 천주교 탄압이 헌종 시기에 더욱 강화되어 많은 천주교 신자가 처형되었으니, 어쩌면 그의 부모도 희생당한 천주교 신자였을 수 있다. 그도 아니면 이렇게 생각할 수도 있다. '장승업'이라는 이름을 보면 '승업承業'은 업을 계승한다는 뜻이다. 장씨 집안은 대대로 무반을 많이 배출했고, 헌종 10년(1844) 민진용이 정조의 아우 은언군의 손자 원경을 왕으로 추대하고자 하급 무관들을 규합해 모의를 계획하다가 발각되어 관련자들이 능지처참당하는 '민진용의 옥'이 있었다. 여기에 관련되어 형장의 이슬로 사라졌을 수도 있다. 참다운 국가의 기능을 상실하고 어른들도 퍽퍽 넘어가는 상황이 지속되는 환경에서 어린 목숨이 살아남은 것 자체가 기적이다.

장승업의 성장기라고 할 수 있는 6-20세는 조선의 25대 왕 철종의 집권기(재위 1849-1863)였다. 헌종의 후사가 없었기에 안동 김씨 정권의 중심축인 순원왕후(순조의 비)는 다음 왕으로 사도세자의 증손자이자 정조의 아우 은언군의 손자인 (민진용의 옥 이후 강화도로 유배되어 농사짓고 살던) 19세의 강화 도령 원범을 지목한다. 갑자기 왕통을 잇게 된 철종 대에 순조 대부터 시작된 세도 정치가 반세기를 넘어가며 절정에 달했고, 지배층의 부패와 함께 그들의 농민 수탈도 절정을 이루었다. 여기에 재해까지 겹쳐 홍수, 역질 등이 창궐했다. 백성들의 삶은 도탄에 빠지고 전국 각지에서 유랑자들이 급격하게 불어나고 농민들의 반란이 나타나기 시작했다. 밖으로는 이양선 출현이 빈번했으니 조선은 그야말

로 바람 앞의 촛불처럼 안팎으로 총체적 위기에 직면해 있었다.

위기의 조선에는 새로운 사상이 일어난다. 사회적 불안이 작용하면서 1860년 최제우가 동학(1905년 천도교로 개칭)을 창도했다. 인간관계는 상하 주종의 지배 관계, 즉 복종 관계가 아니라 모두가 천주를 모시는 존엄한 존재이자 평등 관계임을 가르침으로써, 국가적 위기 시대에 근대적 사상의 선구적 위치에 서게 된다. 인간 평등과 존중의 길을 제시하는 동학은 백성들 사이에서 급속도로 번지기 시작했고, 마침내 1894년 동학 농민 운동에까지 사상적 영향을 끼쳤다.

우리는 흔히 20세까지는 부모의 영향력으로 살고, 20세 이후부터는 자신의 노력으로 삶을 산다고 말한다. 국가적 혼란에서는 부모라는 보호자가 있어도 힘든 상황이다. 이런 상황에서 조실부모한 고아가 청년으로 성장했다는 것은, 그야말로 인간 승리다.

장승업이 20대 청년이 되었을 때, 열두 살의 고종(재위 1863-1907)이 조선의 왕이 된다. 역시 후사 없이 죽은 철종의 뒤를 이을 왕을 결정한 인물은 신정왕후(헌종의 어머니) 조씨였다. 그녀는 안동 김씨의 독재를 깨기 위해 영조의 현손(증손자의 아들) 이하응과 밀약해 그의 둘째 아들을 자신의 양자로 삼고 왕위에 앉혔다. 이후 이하응을 흥선대원군으로 봉하고 섭정을 위임한다. 흥선대원군은 어린 고종을 대신해 10년간 권력을 쥐고, 한 가문이 60년간 독점하면서 약화된 왕권과 조선 사회에 누적된 불안과 혼란을 수습하고 다시금 국가를 정비한다. 덕분에 경제, 행정 개혁의 성과를 거두었다.

하지만 무리한 정책과 19세기 당시 세계정세에 대해 폐쇄적인 외교책을 폄으로써 어려움을 겪는다. 당시 유럽 국가들은 산업혁명 이후 강한 군사력과 경제력으로 다른 민족과 국가를 정벌하며 식민지 쟁탈전과 지배권을 확대시키려는 제국주의 시기(1871-1914)로 전향하는 중이었다. 영국과 청나라의 무역 불균형으로 시작된 아편전쟁(1840)에서 영

국이 승리하면서 중화사상이 몰락하는 등, 서양 세력이 동양을 점령하려고 조금씩 밀려오던 '서세동점西勢東漸' 시기였다.

고종의 친정이 시작되자 정권은 왕비 민씨의 척족들이 장악했다. 개화파와 보수적 유학파를 중심으로 서구 열강에 대한 반침략, 반외세 정치사상을 가진 위정척사파의 알력이 더욱 거세졌다. 1882년에는 임오군란, 1884년에는 갑신정변이 일어난다. 1894년에는 개혁 운동이 연이어 발생하는데, 1월에는 동학 농민 운동, 6월에는 갑오개혁이 일어났다. 그리고 청나라와 일본이 조선의 지배권을 놓고 청일전쟁을 벌였다.

이처럼 군사력과 경제력을 앞세워 몰려오는 서구 열강과 일본, 청나라, 러시아의 국제적 위협이 겹쳤다. 이후로도 1895년의 을미사변과 1896년의 아관파천 등 국내의 정치 혼란과 외세의 내정 간섭에 계속하여 시달려야 했다. 장승업이 1897년 세상을 떠나기까지, 출생부터 사망까지 사이에 있었던 조선의 모습이다.

영화 〈취화선〉(2002) 때문인지, 장승업에 대한 대중의 이미지는 애주가이자 타고난 기질이 격식과 구속을 싫어하는 자유분방한 화가다. 생각해 보면 그가 그토록 술을 탐했던 이유, 격식과 구속에서 벗어나고자 했던 이유는 타고난 기질 때문이 아니라 거리 위에서 수십 년간 겪어야 했던 병든 사회를 술을 마시지 않고서는 견딜 수 없는 현실 때문이었다. 유교 경전을 이해하지 못하고 문장 능력이 없는 화가의 눈에도 나라의 앞날이 위태로웠던 것이다. 이런 상황에서 매의 정신을 좇는다고 했던, 올곧은 사냥 본능과 본질을 잊지 않아야 하는, 올곧아야 하는 양반의 모습은 볼 수 없고 온통 무능한 모습들만 보이니 그가 그림 속 매를 사냥의 습성을 잃은 매로 표현한 게 아닐까.

〈호취도〉는 말 그대로 호걸 매인데, 여러모로 그림 속 매들은 동물적 본능의 사냥꾼 기질을 잊은 지 오래된 것만은 확실해 보인다.

맹금류의 사냥에도 언덕이 필요하다

—

그 누구라도, 심오한 그림 공부는 힘들다. 뼈대 굵은 집안의 후손으로
살아도 견디기 쉽지 않은 혼란스러운 시대에 조실부모하고 불안정한
생활을 지속하던 중에 노비가 된 장승업이 어떻게 훌륭한 작품을 창작
할 수 있었을까.

　　물론 조선 전기에도 노비 신분으로 이름 날린 화가 이상좌李上佐가
있지만 장승업은 안견, 정선, 김홍도와 함께 조선의 4대 거장으로 평가
받는다. 조선 회화사의 거목으로 존재하기까지가 오직 천재성만으로
가능했을까? 인상 깊게 본 대작은 한 번 보고서도 표현해 냈다는 그의
비상한 기억력 덕분도 있었겠지만 결국 자신이 꿈꾸는 자리에 상응하
는 노력이 이와 같은 결과를 가져왔다고 할 수 있다. 오원吾園이라는 그
의 호는 조선 최고의 화가들인 단원 김홍도, 혜원 신윤복과 어깨를 나란
히 할 수 있기를 바라며 '나 오吾'를 넣어 지은 것인 만큼 그에게는 포부
에 맞는 압도적인 연습량이 있었다.

탁월한 실력을 위한 피나는 노력을 위해서는 물리적 환경도 뒷받침되어야 한다. 노비의 재능을 알아보고 다방면으로 도와준 이응헌의 도움이 결정적이었다. 스무 살 즈음까지 일정한 주거지 없이 떠돌이로 살던 장승업은 숙식이 제공되는 역관 이응헌의 집에 들어간다. (이응헌의 장인은 추사로부터 〈세한도〉를 선물받은 이상적이다.) 장승업은 그곳에서 허드렛일하면서 우연히 그림을 접하는데, 그림이 그의 감정을 동요시켜 급기야는 마당이고 방바닥에 슬쩍슬쩍 선을 그어 보기에 이르렀다. 어느 날 이응헌이 이 모습을 보고 장승업의 잠재력을 알아본다. 이응헌의 안목으로 말할 것 같으면 역관으로 중국을 드나들면서 경험한 문화 예술을 통해 형성된 국제적 수준이었다. 그는 장승업이 그림 공부를 할 수 있게 소장하던 중국 화첩을 내보이며 모사하게 했고 지인들이 소장하고 있던 조선과 중국 작품들도 빌려다 주는 등 다양한 방법으로 독려했다. 장승업의 그림 소재나 기법들에 중국풍이 짙은 것도 그런 영향으로 보인다.

213

이와 같은 노비를 향한 다양한 지원과 열린 태도는 조선의 유교적 관점에서 보면 매우 파격적이었다고 생각한다. 혹시 이응헌이 '사람은 모두 평등하다'는 신념을 갖는 천주교 신자였나 싶기도 하고, 아니면 '만민이 평등하다'며 인류애가 살아 있는 이상적 사회 건설을 목표로 하던 동학에 심취했던 것은 아닐까도 생각해 본다. 어떤 이유든 중인 신분이었던 그가 선진 시민 의식을 가졌던 신흥 자본가이자 지식인이었음을 알 수 있다. 조선 사회의 지배층인 양반과 피지배층인 상민(평민) 사이에 있던 중간층에서 매우 훌륭한 역할을 했다는 생각이다.

이응헌의 안목은 정확했던지, 장승업의 명성은 고종의 귀에까지 들어갔고 궁궐에서 그림을 그리는 공간이 주어진다. 하지만 거리의 삶에 익숙했던 그에게 엄격한 궁궐 생활은 몸에 맞지 않는 불편한 옷일 수밖에 없었다. 또한 의식적인 측면에서는 굶주린 백성으로 근근이 버텨 왔

기에 궁궐의 고급 체계도 견디기 쉽지 않았을 터다. 장승업은 여러 번 궁을 빠져나왔다. 그때마다 그를 감싼 사람이 민영환이다. 일본이 한국의 외교권을 박탈하기 위해 강제로 체결한 1905년 을사늑약의 부당성을 죽음으로 알린 지사가 그다.

이외에도 흥선대원군, 민영익, 오세창 등의 정치가, 학자, 문인화가, 언론인 등이 장승업의 예술 창작을 지원했다. 또한 오늘날 전해지는, 붓이 없으면 머리카락을 붓으로 삼았다는 등의 장승업에 관한 세세한 일화들은 그와 친밀한 관계였던 (『근역서화징槿域書畵徵』을 간행한) 서예가 오세창吳世昌의 기억에서 나왔다.

개화적 성향의 사람들도 있었고 위정척사 성향의 사람들도 있었다. 어쨌거나 어느 시대에나 좋은 사람들이 있기 마련이다. 그들 중 누군가는 장승업을 통해 노비에서 예술가로 신분 상승이 가능한 새로운 사회를 꿈꾸었는지도 모른다. 각자의 후원 이유가 무엇이었든 악습인 신분 조건이 아니라, 한 인간의 재능에 집중했다는 점이 고맙다. 기회 제공의 평등을 통해 남의 허드렛일하던 사람이 고도의 세련미 넘치는 그림으로 우리 회화사에 커다란 족적을 남긴 예술가로 기록될 수 있었고 오늘날 우리는 그의 그림들을 이렇게 보고 있으니 말이다.

반면에 고위층 자제였던 심사정에게는, 근본도 알 수 없는 고아였던 장승업이 주위의 도움으로 새로운 삶을 살게 된 것과는 다른 삶의 여정이 펼쳐졌다. 그는 숙종, 영조의 문화 황금기에 태어난 사대부 집안 자손이었음에도 조부의 부정으로 (관료가 되는 것은 차치하고) 한 달 한 달의 생활 자체가 고비였다. 사회 진출 기회가 거세되고 그림을 생업으로 삼아 근근이 살아가는 삶, 예나 지금이나 예술을 업으로 살아가는 것은 생계를 유지하기가 쉽지 않다. 그가 세상을 떠났을 때는 장례비도 없었다고 전한다. 동서고금 모두 혈연, 지연, 학연의 '연緣'이 중시된다. 출생 배경이 상반된 두 화가의 삶의 변곡점만 봐도 주위 사람들이 한 인간

에게 미치는 영향이 얼마나 큰 것인지 알 수 있다. 평탄하거나 혹은 성공적인 인생에 필요한 것은 개인의 재능과 뜻을 둔 곳을 향한 지속적인 노력이 가장 우선이겠지만 더불어 비빌 언덕도 필요함을 다시 한 번 느낀다.

그런 관점에서 심사정과 장승업의 두 매를 다시 본다. 심사정이 50대에 그린 매는 날개에 윤기가 돌고 혈기 왕성한 몸짓으로 먹잇감을 제압한다. 그에 비하면 60대에 그린 매는 토끼 위에 올라서 있지만 살생할지 말지 사색에 잠겨 있다. 최종에 어떤 선택을 하게 되든 모두 살아 있는 동물을 사냥한 매의 정신이 들어 있다. 반면에 장승업의 매는 나무 위에 앉아 상황을 관조한다. 두 화가의 두 매를 통해 맹금류다운 모습은 역시 사냥할 때라는 생각이 든다. 이제 두 화가가 그린 나무를 본다. 둘 다 세한삼우歲寒三友를 그렸는데 심사정은 소나무를 택했다. 50대 때 그린 소나무는 한여름의 생기가 넘치고 60대 때 그린 가을 소나무는 오랜 세월 풍화 작용을 견디어 낸 생명력이 돋보인다. 장승업의 경우는 매화나무를 그렸다. 호방하게 단숨에 고목을 그려 넣었음을 알 수 있다.

두 화가의 그림의 전체 분위기를 살펴보면, 심사정의 그림에는 비록 대역죄인 집안이 되었음에도 사대부 명문가 출신다운 문인의 여운이 남아 있다. 반면에 장승업의 경우는 그의 주변은 문인과 신지식인 중인이 에워쌌지만 그림에 흔히 말하는 문자향 서권기文字香 書卷氣는 느껴지지 않는다. 나만의 느낌인가 해서 안휘준 선생의 『한국 회화의 이해』를 보니 "장승업은 빼어난 기량에 비해 문기文氣가 부족하고 중국풍이 강했다. 이러한 약점은 그의 추종자들에게도 계승되었던 것인데, 이는 근대 및 현대 화단의 성격 형성에 결정적 요인이 되었다"라고 적고 있다.

두 화가의 그림 속 눈빛들은 다양한 감정이 묘사되어 있는 것 같이 느껴진다. 심사정이 그린 토끼의 눈빛에는 조상의 굴레로 좌절한 화가의 눈빛이 보이고 잡아 놓은 토끼를 보는 매의 눈빛에서도 의욕 없는 화

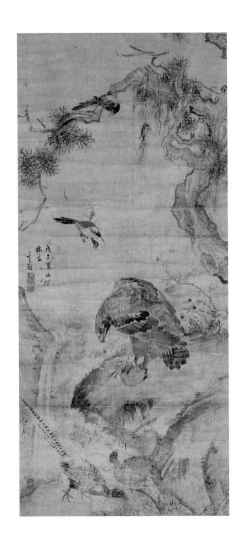

가의 눈빛이 보인다. 자신의 삶을 잠식한 극한의 공포와 무기력에 따른
화가의 감정이 토끼의 눈빛과 매의 눈빛 사이에서 혼란을 이룬다. 장승
업이 그린 두 매의 눈빛에는 소통을 하지 못하는 각각의 시선이 있다.
성인이 되어 인생 초반의 불행을 모두 해갈하듯 개인적으로 좋은 영광
을 누리고는 있지만 두 매의 모습을 통해 사회를 바라보는 시선은 긍정

적이지 않다. 언뜻 길들여진 관상용 새의 눈빛처럼 보이기도 한다.

　이처럼 〈호취박토도〉와 〈호취도〉의 맹금류 눈빛에는 흔들리는 두 화가의 시선이 담겨 있다. 매 그림은 전통적으로 삼재를 물리치는 의미를 갖고 있는데 두 화가도 그림 그리는 동안만이라도 마음에 거칠게 일렁이는 물과 불과 바람을 잘 물리치고 마음의 평화를 찾았기를⋯.◦

제3전시실
나의 눈으로 보기

 &

파블로 피카소, 〈과학과 자비〉
프레더릭 모건, 〈자비〉

자비가 필요한 시대

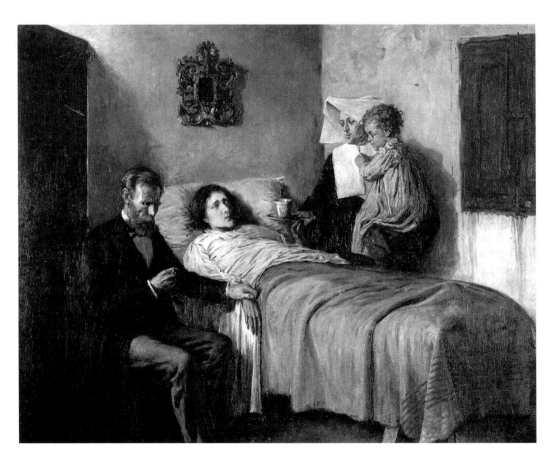

파블로 피카소, 〈과학과 자비〉
1897, 캔버스에 유채, 197×249.5cm,
바르셀로나 피카소 미술관(스페인)

파블로 피카소의 〈과학과 자비〉

병든 젊은 엄마의 사연

—

죽음처럼 차가운 공간에 혈색 없는 한 여성이 침대 위에 누워 있다. 한창 나이의 그녀는 붉은 피가 한 방울도 남아 있지 않은 것처럼 창백하고, 눈동자는 초점을 잃었다. 주위에 의사와 수녀, 그리고 그녀의 어린 아이가 보인다. 파블로 피카소Pablo Picasso, 1881-1973가 그린 〈과학과 자비 Science and Charity〉다. 어떻게든 다시 건강을 회복해 일어나야 하는 공간의 조건이 너무 누추하고 눅눅해 보여, 보는 것만으로도 절망감이 든다. 굳게 닫힌 철창에는, 이곳에 들어온 환자들에게 높은 파란 하늘을 향해, 넓은 세상을 향해, 한 번도 열린 시선을 허락하지 않았던 듯 붉은 녹이 가득하다. 그녀는 세상으로부터 밀리고 밀려 간신히 고단한 심신을 눕혔다. 하지만 생의 호흡을 위협하는 녹슨 문과 습기로 얼룩진 벽을 통해서 열악한 공간의 폐쇄성과 세상의 외면 속에 놓여 있었던 그녀의 삶을 보게 된다. 파란만장한 삶을 짐작하게 한다.

의사가 여성의 맥박을 재고 있다. 그런데 가운을 입지 않았다. 따라

서 이곳은 병원이 아니고, 의사도 다급한 연락을 받고 왕진 나왔음을 짐작할 수 있다. 또한 수녀로 인해 이 누추한 장소가 사회로부터 소외되어 길에서 아이와 구걸하거나 성매매로 병을 얻은 여성들이 구조되어 오는 장소임을 알 수 있다. 가난과 질병으로 고통받는 사람들이 혼자 힘으로 더는 삶을 헤쳐 나갈 수 없을 만큼 피폐해져 벼랑 끝에 놓여 있을 때 이송되어 오는, 빈민가에 마련된 곳이다. 그림이 그려진 19세기 스페인에는 두 개의 모습이 공존했다. 유럽의 산업화에 따른 수요 급증으로 금속 광물과 섬유 산업을 통해 큰돈을 벌어 흥청대던 부유층과 그 그늘에서 가난과 질병에 신음하는 빈곤층이다.

〈과학과 자비〉에서 스페인의 강렬했던 영광은 짧고, 결핍과 허무는 길었음이 절감된다. 이 그림에서는 16세기에 막강한 해군력으로 대항해 시대를 열고 광대한 식민지를 가짐으로써 '해가 지지 않는 나라'로 불리며 최전성기를 누린 스페인의 모습을 찾아볼 수 없다. 붉은 녹이 점령한 철창이나 벽에 걸린 싸구려 쇠 장식을 통해 광물 생산국의 흔적을 볼 수 있고, 죽어 가는 나무처럼 말라 버린 여인의 몸을 덮은 침대보를 통해 유명했던 섬유 산업의 흔적을 짐작만 할 수 있다.

스페인은 유럽의 다른 국가들보다 일찍 황금시대를 맞았다. 8세기에 유럽의 남서쪽인 이베리아 반도가 이슬람 세력의 지배를 받았으나 국토 회복 운동 과정에서 스페인 왕국을 건립하고 국토 통일을 이루어 16세기에는 최전성기를 누렸다. 긴 싸움에도 번영이 가능했던 이유는 국내 분쟁이 적었고, 단결력을 해외 팽창에 쏟았기 때문이다. 무적함대라 불리는 막강한 해군력으로 지중해를 장악했고 포르투갈을 병합해 유럽 최대의 강국이 되었다. 번영의 토대는 신대륙으로부터의 막대한 귀금속 약탈과 직물 공업 번창이었다.

하지만 약탈 중심의 경제 체제로 들여온 귀금속은 비대해진 관료제 유지, 끝없는 대외 전쟁에 소비되고 말았다. 그리고 절정기를 경험한 나

라들이 그러했듯 스페인도 사치스러운 왕실 중심의 향락과 화려한 궁정 문화가 주류를 이루었다. 단적으로 17세기 유럽 회화의 중심인물인 벨라스케스가 스페인의 궁정 화가였다. 또한 모두에게 가톨릭을 강요하면서 신교도의 반발을 샀고, 이로 인해 경제적 부를 창출하던 네덜란드를 상실하게 되었다. 제해권도 영국에게 빼앗긴다. 스페인의 수공업 형태의 직물 공업은 산업혁명에 의한 기계제 공업이 확립된 네덜란드 및 영국과의 경쟁에서 열등할 수밖에 없었다. 결국 스페인은 번영을 이어 나갈 시민 계층이 제대로 형성되지 못한 채로 일찍이 쇠퇴의 길로 들어선다. 국가의 미래를 위한 생산적인 투자가 없었고, 부를 사회 전반에 분배하지 않음으로써 19세기 말에 들어서는 과거의 명성이 사라졌다. 파블로 피카소가 표현한 병든 젊은 엄마의 모습에도 희망의 빛보다는 좌절의 그림자가 짙다.

엄마의 간절한 눈길을 따라 그녀의 아이를 본다. 생사의 갈림길에서 엄마가 끝까지 시선을 주고 있는 대상이다. 아이를 위해서라도 어떻게든 살아남으려고 안간힘 쓰지만 상황을 모르는 아이는 무표정한 얼굴로 수녀의 팔에 안겨 잠들었다. 엄마가 끝내 생의 끈을 놓는다면 아이의 삶은 어떻게 될까. 엄마와 함께여도 힘든 세상을 고아가 되면 어떻게 헤쳐 나갈까. 아이가 잠든 곳이 수녀의 품이라는 것을 다행으로 생각해야 할까. 수녀는 오른손으로는 여성에게 물이 든 잔을 건네고 왼팔로는 어린아이를 재우고 있다. 삶의 벼랑 끝에 몰린 이들이 수시로 이송되어 오다 보니 감정적인 태도보다는 이성적인, 간호사로서의 태도를 취하고 있다. 더 가난하고 더 아픈 사람을 위해 봉사하는 수녀의 모습은 고난에 신음하는 사회적 약자들에게

긴 설교가 아니라, 삶을 통한 복음화 사명으로 자비를 실천하는 모습이다. 수녀의 양손은 쉬는 손이 없어 성모자가 연상되기도 한다.

피카소가 〈과학과 자비〉를 그릴 때
—

〈과학과 자비〉는 피카소가 바르셀로나에서 미술학교에 다닐 때인 열다섯 살 때 두 지역의 공모전을 목표로 그린 작품이다. 한 지역은 수도 마드리드이고 다른 지역은 그가 태어나 열네 살까지 살았던 항구 도시 말라가다. (피카소의 생가를 고쳐 피카소 미술관을 운영하고 있다.) 마드리드 공모전에서는 가작을 수상했고, 말라가 공모전에서는 금상을 수상했다. 이때의 수상이 그가 마드리드의 산 페르난도 왕립 미술 아카데미에 입학하는 데 긍정적인 영향을 주었을 것으로 본다.

애초에 아카데미 진학을 목적으로 공모전 출품을 계획했을 가능성이 짙다. 화가의 그림 주제는 순수 감상을 위한 목적이냐, 수집가에게 판매하기 위한 목적이냐, 특정 공모전에 출품할 목적이냐에 따라 그 형식과 내용이 달라지기 마련이다. 전시회를 통한 일반 대중의 순수 감상을 위해 그려지는 그림은 대중적 주제를 반영한다. 수집가에게 판매하기 위해 그려지는 그림은 특정 개인의 취향에 맞는 주제를 반영한다. 공모전 출품을 위해 그려지는 그림에는 해당 공모전 운영 특성에 맞는 주제와 구성이 시도된다. 각 공모전들의 역사와 인지도는 해당 수상 경력만으로도 예술가로서의 향후 행보에 긍정적인 영향을 미칠 정도이기 때문이다.

소년 피카소도 두 공모전에 도전하기 위해 주제 선택에 매우 신중했을 수밖에 없다. 〈과학과 자비〉는 공모전 운영 성격에 맞춘 것이지만 대중에게도 삶과 죽음, 부와 가난, 의사와 환자, 과학과 종교, 고통과 구원, 희망과 절망 등을 생각하게 한다. 10대 중반 소년의 감성과 지성에

서 어떻게 이와 같은 주제가 가능했을까. 생전에 피카소는 이렇게 말했다. "나는 보는 것을 그리는 게 아니라 생각하는 것을 그린다. 작품은 그것을 보는 사람에 의해서만 살아 있다." 그렇다면 이미 10대 때부터 화가는 자신이 지향하는 그림에 대한 생각이 확실했다고 봐야 할까? 어쨌거나 심사위원들은 그것을 보는 눈을 가졌던 사람들이었던 모양이다.

이 그림은 어느 날 길에서 아이를 데리고 구걸하는 여인의 모습에 영감을 받은 피카소가 그녀에게 모델을 제안한 것에서 시작되었다. 공모전 참가 과정만 봐도 그는 이미 보이는 것의 본질을 꿰뚫어 보는 눈과 완벽한 표현 능력으로 무장한, 소년 미술학도였음이 분명하다. 그리고 소년 옆에는 그림의 전체적 구상부터 완성까지 관여한 미술 교사 출신의 아버지 호세 루이스 블라스코가 있었다. 아버지는 아들을 위해 기꺼이 그림 모델이 되어 주기도 했는데 이 그림에서는 의사 역할을 맡았다.

환자의 맥박을 짚는 의사의 구부린 손동작은 물론이고 심각한 표정이 진짜 의사 같다. 아들을 위해 모델로 임하는 아버지의 진지한 자세에 의한 것이기도 하지만, 손을 해부학적으로 완벽하게 묘사할 수 있는 소년 화가의 수준도 알게 한다.

피카소는 자신이 여덟 살에 이미 라파엘로처럼 그렸고 오히려 어린아이처럼 그리기까지 평생이 걸렸다고 한 바 있다. 그는 초급 학교 수준의 읽기와 쓰기 실력을 가져 졸업이 힘들 정도로 학습 능력은 저조했지만 그림은 달랐다. 입학 전부터 깊은 관심을 보였고, 여덟 살 때 말을 탄 투우사를 훌륭하게 그리는 등 천부

적 재능을 보였다. 당시 화가였던 아버지는 자신의 붓을 내려놓고 대신 어린 아들의 손에 연필과 붓을 들려, 손동작을 비롯한 인체의 다양한 모습을 해부학적으로 그리도록 훈련시켰다. 이로써 〈과학과 자비〉의 세밀한 묘사가 가능했다. 그는 열혈 아버지였다. 사는 곳까지 옮기며 아들을 큰 화가로 키우기 위한 노력은 잘 진행되는 듯했지만 정작 피카소는 바르셀로나에 있는 미술학교도, 마드리드에 있는 왕립 미술학교도, 학교 규칙에 적응하지 못하고 그만둔다. 기대감이 컸던 만큼 상실감도 컸을 아버지의 모습이 짐작된다.

피카소가 10대 후반이었던 19세기 말기 스페인의 회화는 프랑스 및 유럽 화가들의 화법에 매료되어 신고전주의, 낭만주의, 사실주의 등을 받아들이는 등 외국의 영향을 받았다. 특히 프랑스의 다비드와 산 페르난도 아카데미의 영향으로 역사화가 강세였다. 왕실과 귀족의 초상화 제작도 꾸준했다. 유명한 호아킨 소로야Joaquín Sorolla y Bastida도 이때 활동했다. 그는 프랑스 인상주의 화가들의 영향을 받아 야외에 나가 직접 대상을 보고 그리는 외광 회화 방식으로 도시와 바다 풍경을 그렸다. 더불어 이그나시오 술로아가Ignacio Zuloaga도 유명했는데 프랑스 인상주의 화가들인 고갱, 로트레크, 로댕과 교류했지만 스페인의 거장들인 엘 그레코, 벨라스케스, 고야의 작품을 통해 스페인의 전통적 소재를 격정적이고 극적인 분위기로 구현했다. 카탈루냐 모더니즘을 이끈 산티아고 루시뇰도 있다.

결국 열아홉의 피카소는 더 큰 세상을 경험하기 위해 20세기가 시작된 1900년에 프랑스로 입성해, 20세기 서양 미술사의 거장이 되는 첫 번째 발자국을 뗀다. 프랑스에서 그는 새로운 미술 운동에 영향을 받아 〈과학과 자비〉 같은 전통 화법이 아니라 새로운 미술 화법에 전념한다.

다시, 장차 20세기 미술사의 흐름을 바꿀 피카소가 열다섯 살에 그린 〈과학과 자비〉를 보자. 앞서 언급했듯 아들의 그림 활동을 안팎으로

지원하던 사람이 아버지다. 피카소가 길거리에서 아이를 데리고 구걸하는 여인을 봤다며 공모전 출품 내용으로 어떠냐고 물었을 때, 아들의 아카데미 입학을 절실하게 희망하던 아버지의 머리는 바쁘게 돌아갔다. 피카소가 아무리 그림을 잘 그려도 어린 소년이다. 가난의 구원 같은 심오한 내용을 구현하기는 쉽지 않다. 그는 사회적 약자인 아이와 여성이 병에 걸리는 극적인 설정과 그들에게 누가 도움을 주어야 하는가를 아들과 함께 의논하면서 의사와 수녀, 즉 과학과 종교를 배치하는 구성과 작품명에 종교가 아닌 자비를 넣을 것까지 조언했다. 다시 말해 화가였던 아버지의 경력과 시선이었기에 가능했던 내용이다.

그런데 생사의 기로에 선 병자를 돌보는 수녀의 표정을 보면 감정의 온도라고는 전혀 찾아볼 수 없고 심지어는 냉정해 보인다. 모델료를 받은 10대 소녀가 피카소의 삼촌이 수도회에서 빌려 온 수녀복을 입고 수녀 역할을 했기 때문이다. 따라서 따스한 사랑으로 약자를 위해 헌신하는 간호 수녀의 표정이 너무나 기계적인 표정이 됐다. 또한 소년 화가가 의사와 수녀, 그리고 아픈 엄마의 얼굴에서 드러나는 인생의 표정을 전부 짐작하기는 쉽지 않았을 것으로 생각된다. 시간이 남긴 얼굴은 시간을 오래 지나온 사람의 눈에만 보이는 것이니 그 섬세한 표현은 아버지도 어떻게 할 수 없는 문제다. 그는 아들이 나이를 먹으면서 저절로 알게 될 것이라고 생각했을 터다.

〈과학과 자비〉의 창작 과정은 훗날 피카소가 입체파로 현대 미술사의 한 사조를 열고 20세기 최고의 거장이 되어 일부 미술을 통해 사회적 시선을 갖는 데도 영향을 주었다고 볼 수 있다.

프레더릭 모건, 〈자비〉
1880?, 캔버스에 유채, 50×76cm.
개인 소장

프레더릭 모건의 〈자비〉

어떤 가족이 살아가는 법

—

"이거, 먹어." 가장 나이 어린 아가씨가 지나가는 남매에게 빵을 나누어 준다. 영국 화가 프레더릭 모건Frederick Morgan, 1847-1927의 〈자비Charity〉에 묘사된 인물들의 시선은 모두 빵을 나누어 주는 어린 아가씨로 모인다. 호의를 베푸는 어린아이의 모습에 마음을 빼앗긴 이가 필자뿐일까. 자주 아이를 그림 주제로 삼은 화가 프레더릭 모건은 생전에 인기를 얻었던 화가다. 그림 내용과 표현이 좋았기 때문이기도 하지만, 그가 경험한 두 가지 가정 환경이 긍정적으로 작용했다.

먼저 부모님이 제공한 가정 환경의 영향이다. 그의 부모는 화가였다. 파리 유학파 출신 아버지는 역사화와 풍속화를 그리는 화가로 영국에서 유명했고 어머니 역시 풍경화와 풍속화를 그리는 화가였다. 태어나서 보고 듣고 생각하는 대부분이 그림과 관련되었다. 아버지 존 모건은 일찍이 아들에게 화가의 길을 권유하는데, 자신이 성공한 화가였으니 가능한 결정이라 생각된다. 오늘날에도 예술 관련 직업을 갖고 있는

부모들은 교수 정도의 사회적·경제적 안전망이 있는 경우를 제외하고는 자식은 다른 직업을 갖길 바라니 말이다. 매우 열성적이면서도 조금은 위험한(?) 유형의 아버지였던 존 모건은 아들이 열네 살이 되자 학교도 그만두게 하고는 자신이 직접 그림을 가르쳤다. 그는 아들의 미술 교육에 주위의 유명 화가들과 아내까지 동참시킨다.

이렇게 전폭적인 지지를 받은 모건이 2년 후 로열 아카데미에 출품한 그림이 당선되어 전시되고, 심지어 팔리기까지 했다. 그러나 너무 이른 성공은 그의 인생에 오히려 독이 되었다. 그 후에는 침체기를 겪기 시작한다. 이때 그의 아버지는 아들을 향해 주사위를 던진다. 차라리 다른 직업을 찾아보라며 얼마의 돈을 쥐어 주고 모건을 대도시 런던으로 보낸 것이다. 그동안 홈스쿨링을 통해 미술 공부와 교양을 쌓은 그가 대도시에서 사회생활을 한다는 것, 마땅한 일자리를 찾는 일이 쉬웠겠는가. 얼마 후 집으로 돌아와 다시 부모의 영향 아래서 직업 화가로서의 그림 수업에 집중한다. 이때는 아버지의 작업실에서 이루어진 교육만이 아니라 사회적 경험도 보태진다. 한 사진 회사와 계약을 맺고 초상화가로 일한 경험이다.

모건은 가족사진을 찍은 고객들이 만족하지 못할 경우 사진을 보고 가족 초상화를 그려 주는 일을 했다. 이에 대해 "자세히 관찰하는 방법과 사소한 부분에도 주의를 기울여야 한다는 점을 알게 되었다"라고 말했다. 그만큼 이때의 경험은 큰 공부가 되었다. 그의 그림은 서서히 입소문을 탔고 곧 많은 주문을 받는 화가가 된다. 특히 비누 광고나 출판물에도 그림을 실음으로써 대중 인지도가 높아진다. 그렇게 인기 작가 대열에 합류하게 되었다. 모건이 그린, 과수원이나 바다 같은 농어촌을 배경으로 등장하는 순수하고 해맑은 표정의 아이들은 대중의 시선을 사로잡았다.

그리고 모건 자신이 꾸린 가정 환경의 영향도 있다. 그는 화가로의

여정은 순탄했지만 결혼 생활은 평탄하지 못했던지 세 번의 결혼을 한다. 그 세 번의 결혼을 통해 얻은 자식들 중 몇은 아버지처럼 화가가 되었다. 모건처럼 여러 번의 결혼을 통해 많은 아이를 얻었다고 해서 그처럼 모든 그림에 아이들의 긍정적인 모습을 표현하지는 않을 터다. 간혹 자식을 화면에 등장시키는 화가도 있지만 보통 어떤 이유이건 자신의 평생 예술에 아이들을 지속적으로 끌어들이지 않는 편이다. 과거의 어떤 화가들은 경제적 상황 때문에 비싼 모델료를 지불할 수가 없어서 무료로 세울 수 있는 가족을 모델로 쓰기도 했다. 그런 경우는 대안적 존재로 표현되었기에 아이들의 표정이 해맑지 않다. 아이들의 순수함은 억지로 동원되는 것이 아니니 말이다. 반면에 모건의 그림에 등장하는 아이들에게서는 어린 동생을 가마 태우며 까르르 웃는 순간, 가족들과 사과 수확을 하면서 놀이하는 듯 미소 짓는 순간 등 어떤 순간순간에 번지는 행복한 감정이 드러난다. 그 감정이나 표정은 아이들 옆에서 자주 시간을 함께 보낸 사람의 눈에만 보이는 것이다.

〈자비〉의 전면에는 다섯 명의 또래 아이들과 한 명의 어른이 등장한다. 가족으로 분류하면 강가에서 소풍을 즐기는 한 가정과 그 옆을 지나는 중인 어린 남매다. 소풍 나온 가족 구성원은 엄마와 아이 셋일까? 펼쳐 놓은 흰색 피크닉 매트에 차려진 찻잔과 접시를 보니 다섯 개씩 준비되었다. 이 분위기에 홀려 하마터면 한 명을 빼놓을 뻔했는데 멀리 강가에서 낚시하는 남자아이까지 다섯 명이 한 가족이다.

당시 면직물과 모직물 공업이 발달한 영국에서는 좋은 옷감이 많이 생산되었는데, 선진화된 의류 산업을 증명이라도 하듯 좋은 옷감으로 단정하게 차려입었다. 나무 의자에 앉은 엄마는 어깨와 소매 끝을 흰색으로 강조한 연분홍색 드레스를 입었는데 가슴 밑을 조이는 형태

다. 양팔에는 흰색 숄을 가볍게 걸쳤다. 여기에 검은색 리본이 달린 갈색 모자를 썼고 작은 귀걸이를 했다. 옷차림만 봐도 성격이나 취향이 드러나기 마련인데 그녀는 화려함보다는 단아함을 선호하는 모양이다. 당시 일부 여성들 사이에서 수수하고 우아한 빅토리아 여왕 스타일이 유행했는데 그 영향인지는 알 수 없으나 어깨 노출도 없고 과하게 부풀린 부분도 없다. 아이들 옷차림도 별다른 장식 없이 단정하다. 딸 둘과 아들 둘, 그만그만한 나이의 아이 넷을 두었다. 아이들을 키우다 보면 우아함을 잃기 마련임에도 그림 속 여성은 넷이나 키우면서도 옷차림과 얼굴에 지적 아름다움이 있다. 아이들이 입은 의상에도 엄마의 패션 감각과 가정 교육이 보인다.

첫째 딸은 상체를 비스듬하게 기울여 왼손으로 땅바닥을 짚고 앉았다. 오른손으로는 차용 도자기 컵을 들고 있다. 푸른색 원피스를 입은 첫째 딸은 어딘가 엄마의 지적 분위기와 비슷하다. 엄마처럼 갈색 머리카락을 가졌는데 단정하게 뒤로 모아 리본 핀으로 정리했다. 옷 여밈 부

분은 붉은 장미로 강조했다. 전체적으로 안정되고 차분한 분위기로 보아 엄마가 자리를 비울 때도 세 동생을 잘 보살필 것 같다. 둘째로 보이는 검은색 옷을 입은 아들은 자기 몫의 간식을 성급하게 해치우고는 강가에 앉아 낚시 중이다. 평소 말썽만 부리는 아이였다면 엄마가 혼자 낚시하지 못하게 했을 것이다. 왼쪽 무릎은 꿇고 오른쪽 무릎은 세워 안정적인 자세를 취하고 있는 모습에서 항상 조심성 있는 아이인 것을 알겠다.

셋째로 보이는 남자아이는 조끼 단추까지 채운 황토색 슈트를 입었다. 형과 달리 낚시에는 관심 없는지 한쪽 팔로 애완견을 안고 엄마 곁에 앉았다. 그런데 인물들에 비해 강아지 표현이 좀 어색하다. 등 부분과 주둥이, 발의 세부 묘사가 사람들의 디테일한 묘사와 달라 진짜 강아지가 아니라 인형 같기도 하다. 모건은 인물 표현에 비해 동물 표현에 능숙하지 않아 다른 화가와 협업했다고도 전해지니 이 그림의 강아지에도 다른 화가의 손길이 개입했을 가능성도 없지 않다. 강아지도 모두의 시선이 모인 가족의 막내를 보고 있다. 넷째인 막내딸은 노란 드레스와 노란 구두, 노란 리본을 했다. 온통 노란색 맞춤은 금발과 함께 귀여운 꼬마 아가씨를 더욱 빛나게 한다. 보기만 해도 예쁜 막내는 하는 행동도 예쁘다. 자기 주먹 크기의 빵 조각을 접시에 담아 근처에 있는 다른 집 남매에게 조심스럽게 건네는 중이다.

가족의 소풍에는 영국산 면직물과 영국산 도자기 세트가 등장한다. 이를 통해 가족의 사회적 위치를 짐작할 수 있는데, 19세기 영국에서 경제적으로 여유 있던 중산층이 평상시 입고 먹는 모습이다. 그림은 영국 번영기로 불리는 빅토리아 여왕의 통치 시기에 그려졌다. 17세기부터 영국은 선진 산업 자본주의로 세계적 우위를 확보했는데, 귀족보다는 사회적 지위가 낮지만 대토지 소유자이자 부유한 상인이었던 중산층이 주

역이었다. 이들은 정치와 경제 분야에서 자본의 큰 축을 이루고 귀족을 압도하며 한 시대의 주인공으로 성장 중이었다. 모건의 〈자비〉는 당시 영국 사회에서 확고부동의 위치에 있던 중산층 가족의 소풍 풍경이다.

부들과 장미에게

—

프레더릭 모건이 영국인들에게 풍요와 사랑이 가득한 그림을 그려 주었던 19세기 후반에, 영국은 이전에 경험하지 못한 새로운 세상을 경험 중이었다. 바로 자본주의 확립이다. 영국의 자본주의는 18세기 중엽 영국을 거점으로 일어난 기술 혁신과, 그 반동으로 일어난 사회-경제 구조의 변혁인 산업혁명에 편승했다. 이와 같은 변혁이 있기까지는 총체적인 요인이 존재했다. 사회, 경제, 종교의 복합적인 요인들이 맞물려 견인차 역할을 했다.

　강가에서 한가롭게 소풍을 즐기는 부유한 중산층 가족들이 가난한 아이에게 빵을 나누어 주는 그림에도 영국 산업혁명의 편린이 있다. 우선 아이들의 행복한 표정을 그린 모건의 그림들은 공장에서 생산된 상품의 광고를 위해 대량 인쇄되었다. 다시 말해 아이들의 환한 미소는 거대한 자본주의 물결 속에 산업혁명을 상징하는 긍정적인 미소가 되어 영국인들 사이로 스며들었고, 이에 더불어 모건이 영국의 인기 화가가 되었던 것이다.

　그림에는 가난한 어린 남매도 등장한다. 부들을 꺾어 오는 중인데 여러모로 남루하다. 한창 꾸미는 데 관심 있을 누나는 머리에 예쁜 리본 핀이나 머리 끈이 아니라 일할 때 쓰는 붉은 두건을 썼고 어깨에는 숄이 아닌 낡은 천을 두르고 있다. 발은 예쁜 구두는 그만두고 낡은 신발도 신지 않은 맨발이다. 한창 예민할 나이인데 오죽 상황이 궁핍하고 어려우면 신발도 못 신었을까 싶다. 남동생도 맨발인 것은 마찬가지다. 강

가로 오는 길에는 뾰족한 돌과 날카로운 들풀도 많았을 텐데 작은 발들이 얼마나 아팠을까. 남동생의 멜빵바지 속에 있어야 할 셔츠는 삐져나왔고, 빗질하지 않은 짧은 머리가 엉클어져 있다. 그 상태로 금발 여자아이가 건네는 빵 조각이 담긴 접시를 향해 엉거주춤 작은 손을 내민다. 지금껏 구경하지 못한 고급 접시에 담긴 빵에 시선을 빼앗겼다. 어린 남매의 눈빛에서 말로 표현할 수 없는 감정이 보인다. 아이러니하게도, 당시 빈부 격차가 가장 심한 나라 중에는 최고 번영기를 맞은 영국도 있었다.

그림의 배경에는 강물이 넘실거린다. 궁극에는 넓은 바다로 흘러가는 강물에 자본주의가 따라 흐른다. 선진 자본주의 국가였던 영국은 자국의 자본주의 체계 유지와 발전을 위해 값싼 원료 공급지로서, 그리고 상품 판매 시장 확대를 위해 축적된 잉여 자본의 투자처로서 식민지를 확보해야 했다. 이를 위해 강과 바다의 물길을 따라 각 대륙을 전술적으로 침략했다. 영국을 수식하는 '해가 지지 않는 나라'라는 표현은 영국이 확보한 해외 식민지 수가 얼마나 많았는지를 드러낸다. 강물은 두 가지 모습을 낳았다. 중산층 자본가 계층에게는 한가롭게 소풍을 즐기는 장소가 되어 주었고 낚싯대를 던지게 했다. 반면 노동자 계층에게는 생존을 위해 고기를 잡거나 약초를 채취하게 했다. 산업혁명은 자본가와 노동자라는 다른 사회 계급을 낳았다.

자본가들은 자신의 부를 위해 공장 노동자들에게 하루 17-18시간에 이르는 장시간 노동을 강요하고 그 대가로는 정상적인 생활이 불가

능한 낮은 임금을 지급했다. 특히 방직 공장 경영자들은 성인 남성보다 인건비가 싼 빈민가 여성과 어린아이들을 고용했는데, 심지어 5세 미만 아이들도 있었다. 저항 방법을 모르는 아이들을 밤새 강도 높은 노동에 투입했고, 지친 아이들에게는 채찍질도 마다하지 않았다. 근무 환경의 열악함도 한몫했다. 인체에 치명적인 납 같은 중금속 물질을 사용하는 작업장에서도 기본적인 안전 대책을 마련하지 않아 중금속에 무방비로 노출되어 사망하는 일이 많았다. 날카로운 절단기 같은 기계에 의한 절단 사고도 잦았다. 사고로 장애를 얻은 노동자들에 배상은커녕 치료비도 주지 않았다.

그림에는 두 가지 식물이 나온다. 가난한 여자아이가 안고 있는 부들과, 중산층 가족의 피크닉 매트 위에 차려진 음식 접시와 큰딸의 푸른색 원피스를 장식하는 장미다. 맨발의 소녀는 왜 뿌리와 줄기 아랫부분이 물속에 잠겨 자라는 식물인 부들을 꺾어야 했을까? 야생화 도감에 따르면 부들의 가루는 각종 출혈에 지혈 효과가 있다. 그렇다. 지금 이 가난한 남매의 집에는 출혈 환자가 발생했다. 가족 누군가가 공장에서 안전 대책도 없이 일하다 사고를 당했다. 그러나 아이들이 신발도 못 신을 만큼 궁핍한 형편에 병원 치료는 고사하고 약을 살 돈도 없어, 급한 대로 부들을 이용하고자 강물이 넘실거리는 강가로 나선 것이다.

이렇게 남매가 부들을 채취한 이유는 집 장식을 위한 관상용이 아닌, 다급히 지혈하기 위한 치료용인 것이다. 부들과 두 남매의 성장 환경이 닮아 더 마음 쓰인다. 부들의 생육 환경은 물가 습지다. 그럼에도 부들은 서식지의 물을 깨끗하게 해 주고 물고기의 쉼터가 되어 준다. 가

난한 남매도 지금은 사회의 습지에서 살지만 잘 자라 사회를 정화해 주고 세상의 출혈을 지혈해 주는 존재로 성장하기를 바란다.

중산층의 소풍에는 장미가 등장했다. 오뉴월에 피는 꽃이다. 반면에 부들은 6-7월에 개화하고 열매는 10-11월에 맺는다. 그림 속 계절에는 가을빛이 들었다. 화가가 생태적 오류를 범한 것처럼 보일 수도 있지만 가을 장미는 10월에 핀다. 장미는 영국의 상징으로 심지어 영국 왕위를 두고 벌인 전쟁을 '장미전쟁'이라고도 하지 않는가. 그만큼 영국의 장미 사랑은 대단하다. 그림에도 장식용 붉은 장미가 있다.

그런데 큰딸의 앉은 자세가 어딘가 엉거주춤하다. 왼손으로 땅바닥을 짚으며 상체를 비스듬히 기울이고 있는데 오른손에는 컵이 들려 있다. 이런 자세로 음료수를 마시기는 어렵다. 또한 아이의 지적인 어머니가 그런 자세로 음료수 마시는 딸의 모습을 바로잡지 않을 리 없다. 아마도 가난한 남매에게 빵을 건네는 동생을 보면서 자신은 물이라도 건네고자 컵을 들고 일어서려는 것은 아닐까 생각해 본다. 부디 그랬으면 좋겠다. 아이의 옷을 장식하는 빨간 장미는 사랑의 상징이니 말이다.

바라건대, 부유한 중산층 가정의 네 아이가 훌륭한 인품으로 잘 자라 지금은 빵 한쪽이지만 성인이 되어서는 지혈제를 살 돈이 없어 맨발로 강가를 헤집는 이들이 없도록 좋은 사회를 만드는 데 기여하는 사람들이 되었으면 좋겠다. 부들을 가까이 하는 아이들도, 장미를 가까이 하는 아이들도, 심신이 건강한 향기로운 사람으로 성장했으면 좋겠다.

과학, 종교, 자본, 그리고 예술

—

최근 방송된 다큐멘터리에서 아프리카에 사는 가난한 삼 남매가 너무 배가 고파, 먹으면 시력을 잃는 줄 알면서도 당장의 허기를 달래기 위해 독초를 뜯어 삶아 먹는 모습을 보았다. 〈자비〉의 두 남매처럼 삼 남매도 맨발이었는데 어린아이의 발이라고는 볼 수 없을 정도로 여기저기 상처가 곪았고 군은살이 박혀 있었다. 그 상태로 먹을거리를 찾아 가뭄으로 쩍쩍 갈라지고 돌이 박힌 땅을 온종일 걷고 있는 장면도 나왔다. 집에는 병든 엄마가 지붕도 없는 흙벽 그늘에 누워 있었다. 오늘날에도 극심한 굶주림과 질병이 여전히 존재하고 있다.

〈과학과 자비〉를 그린 10대 화가 피카소와 그의 조언자였던 화가의 아버지는 극심한 가난과 질병에 찌든 엄마와 아이에게 당장 도움을 줄 수 있는 이들로 과학을 상징하는 의사와 종교를 상징하는 수녀를 택했다. 의사는 왼손으로는 병든 여인의 오른쪽 손목을 짚고 자신의 오른손에 쥔 시계를 보며 맥박을 확인하고 있다. 의사의 손과 직접 닿아 있는

병자의 오른손 피부색은 죽어 가는 것처럼 검은색이다. 의사의 왼손은 물론 여성의 왼손과 비교해도 확연하게 색이 다르다. 의사가 양미간을 찡그린 것이나 표정이 어두운 것을 보니 상태가 심각한 모양이다. 하다못해 숨소리와 심장 소리라도 확인했으면 싶은데, 청진기도 진료 가방도 보이지 않는다.

산업혁명은 유럽 사회의 삶의 양식과 질에 거대한 변화를 가져왔다. 특히 과학혁명 이후 화학, 생물학, 의학 분야는 비약적인 발전을 이루었다. 그러나 유럽에서 제일 먼저 막대한 부를 이루었던 스페인에서는 실업과 각종 범죄가 사회적 문제였고 오염된 상하수도와 낙후된 기반 시설은 각종 전염병의 원인이 되었다. 의사도 기본적인 의료 도구조차 없었다. 의자에 앉아 맥박을 재는 것밖에 할 수 없는 것이 의사, 즉 당시 스페인 과학의 모습이다.

수녀는 오른손으로 병자에게 물이 든 컵을 건네고 있다. 수녀의 오른손 근처에 있는 병든 여성의 왼손은 마르기는 했지만 까맣게 죽어 가는 오른손에 비해서는 살아 있는 살빛이다. 오히려 컵을 들고 있는 수녀의 오른손이 검고 거칠다. 검은색 수도복과 흰 코르넷을 쓴 모습에서 수녀가 누구를 위해 헌신하는지 알 수 있다. 가톨릭 국가의 수녀들은 수도회마다 고유한 사도직을 갖고 사회의 어두운 곳에서 가난하고 힘없는 이들을 위한 삶을 산다. 그림 속 수녀는 가난하거나 버림받은 미혼모들을 위해 헌신했던 스페인의 '성체와 자비의 수녀회'의 간호 수녀라고 해석해 본다. 이는 그림을 해석하는 중요한 단서다.

이 수녀회를 만든 19세기의 성녀 마리아 미카엘라 데메지에르는 원래 귀족 집안의 영애였으나 어머니가 고아원이나 병원에 봉사 다닐 때 동행하면서, 어려운 이웃을 도우며 하느님을 위해 살기 위해 혼인하지 않겠다는 결심을 한다. 특히 생계를 위해 성매매를 하다가 병에 걸린 10대 소녀를 만나면서 유사한 처지에 있는 거리의 어린 소녀와 젊은 여성

이 많다는 사실을 알게 된다. 자신의 사회적 지위를 활용해 귀족들에게서 성금을 모아 어려운 이들을 위한 쉼터를 만들고 기술과 교육을 통해 그들이 보다 나은 직업을 찾도록 헌신한다. 지속적인 복지 사업을 위해 수녀회를 설립했고, 결국 성녀는 콜레라 환자를 돌보다가 감염되어 세상을 떠났다.

피카소와 그의 아버지는 〈과학과 자비〉를 통해 가난한 병자에게 도움이 되는 존재를 물리적 조건의 영향을 받는 의료 과학이 아니라, 모두가 하느님의 자녀로서 존엄성을 인정받을 수 있도록 자신을 바쳐 봉사하는 수녀의 모습, 즉 종교로 본 것이다. 이런 결론에는 피카소 가족의 가톨릭에 대한 믿음이 반영되었다고도 볼 수 있다. 비슷한 시기에 그린 그림에 소년이 세례를 받은 후 하느님을 모시는 의식을 치루는 〈첫 영성체First Communion〉가 있다. 세례받는 소년의 옆에는 아버지가 등장하는데, 〈과학과 자비〉의 의사와 똑같은 사람이다. 이처럼 피카소 부자는 그림을 통해 자비가 필요한 19세기 말 스페인의 병들고 가난한 모자에게 구호와 구원의 힘을 가진 대상으로 종교, 명확히 말하면 실천하는 종교에 방점을 찍었다. 과학보다 종교가 필요하다고 보았다.

모건은 〈자비〉를 통해 극빈층에게 도움 주는 중산층 가족을 그렸다. 빵 접시와 찻잔 배열을 보면 엄마가 막내에게 빵이 담긴 접시를 들렸음을 알 수 있다. 엄마의 오른손은 막내딸의 등을 조심스럽게 밀고 있다. 맨발의 남매를 보는 표정에는 우월감이 없다. 대신 사회적 약자에 대한 관심과 실천 의지가 있으며, 또한 기회가 될 때마다 자식들에게도 이를

가르치려 한다.

산업혁명이 인류의 오랜 과제였던 가난에 종말을 고했을 것 같았지만 '세계의 공장'의 수혜자는 영국의 중산층에 국한되었다. 그림 속의 여성은 생산 기술과 생산물 분배 과정에서 노동자의 상황을 보는 눈을 가졌다. 당시 인건비가 싼 빈민가 여성과 어린아이들이 공장 생산직에 고용되는 상황을 모르지 않았을 터다. 모건은 그림 속 엄마를 통해 부유한 중산층 가정에서 자식에게 나눔의 문화를 가르쳐야 한다고 표현하고 있는 것 같다.

노블레스 오블리주Noblesse oblige는 사회적으로 높은 신분에 있는 이들에게 요구되는 도덕적 의무를 말한다. 피카소의 〈과학과 자비〉와 모건의 〈자비〉에 묘사된 사회적 약자의 모습과, 그 옆에 등장한 의사와 수녀, 그리고 중산층 가정의 어머니를 보면서 진정한 나눔과 나눔의 여러 형태를 생각하게 된다. 이들이 노블레스 오블리주를 실천해야 할 사람들이기 때문이다.

그리고 예술의 역할을 생각한다. 자비를 주제로 그림을 그린 피카소와 모건, 이들의 아버지들을 생각한다. 화가가 될 자식에게 무엇을 보여주고, 무엇을 생각하게 가르쳤으며, 또한 어떤 눈을 가진 화가가 되도록 교육시켰는가 하는 것이 〈과학과 자비〉와 〈자비〉에 모두 보인다. 피카소와 모건의 예술적인 안목은 화가였던 아버지로부터 오랜 시간 동안 체화된 문화 자본의 대물림이라 볼 수 있다.

프랑스의 사회학자이자 참여 지식인 피에르 부르디외는 문화 자본론이라는 말을 만들었다. 그는 자본 형태를 경제, 사회, 문화 자본으로 분류했는데, 문화 자본은 교육의 접근, 문화 예술 생산물의 향유 능력 등 다양한 요소로 구성된다. 피카소와 모건은 문화 예술의 지식과 심미적 행위를 추구하는 역량, 문화 예술을 생산하고 소비하는 능력, 문화 예술의 장에서 행사할 수 있는 상징적 권위 등 일체의 문화 예술의 취향

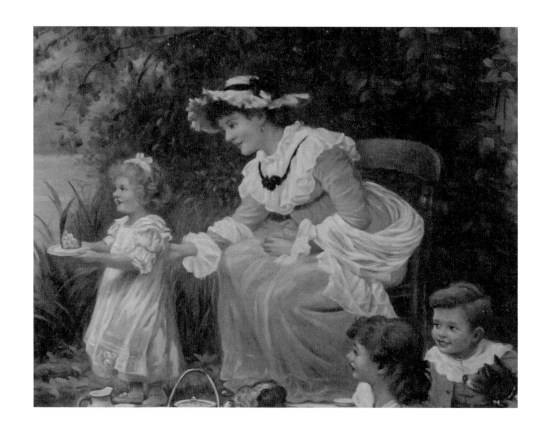

과 시선 등을 아버지의 작업실에서 배웠다. 이처럼 조형적 호감도, 공동체 사회에 가치 있는 정서주의, 그리고 이지적 조화가 공존할 때 예술적 성취에 힘이 실린다. 누군가는 예술을 구원의 도구라고도 말하고 누군가는 예술가를 시대의 관찰자이자 기록자로 보기도 한다. 한 시대의 예술은 그 시대의 사회상을 반영하기 마련이다. 물론 예술이 시대상을 반영하는 수동적인 역할만을 하는 것은 아니며, 그 시기의 예술은 그 사회에 반작용을 가해서 '작아도 강한' 어떤 변화를 적극적으로 주도하는 역할을 하기도 한다. 그래서 화가가 시대 관찰자이자 기록자이길 바라는 것인지도 모른다.

자비가 필요한 시대에 〈과학과 자비〉와 〈자비〉를 통해 대물림되는 서양 자비 문화를 살펴봤다. 16세기 영국의 극작가 셰익스피어는 『베니스의 상인』에서 현명한 심판관 포오셔의 입을 통해 이렇게 말했다. "자비는 하늘에서 내리는 비와 같아서 자비를 행하는 자와 자비를 받는 자가 모두 축복을 받는다." 자비의 본질은 유럽의 옛 화가만이 아니라 시간과 장소를 초월해 인간 사회에서 지속되어야 할 질문이다.

오늘날의 우리 사회는 어떤가? 사회적 약자에게 그들보다 사회적 지위가 높은 과학자들, 종교인들, 자본가들이 자선을 행하고 있을까? 오늘날 부모는 자식에게 사회적 약자에 대한 관심과 다각적인 나눔의 실천이 필요함을 직접 보여 주고, 가르치고 있을까? 동시대 화가들은 자비라는 주제에 대해 어떤 표현을 하고 있을까? 이런 질문 앞에서 생생한 그림의 눈이 우리에게 얼마나 절실한 것인가.

 &

신윤복, 〈단오풍정〉
장 오노레 프라고나르, 〈그네〉

그네, 현실과 이상의 경계를 날다

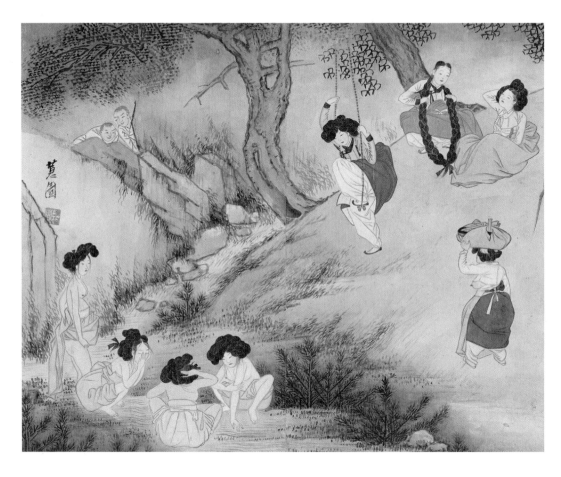

신윤복, 〈단오풍정〉(『혜원전신첩』)
18세기 후반, 지본채색, 28.2×35.6cm,
간송 미술관

신윤복의 〈단오풍정〉

신분을 보여 주는 옷

—

조선 시대 여성들의 단오(음력 5월 5일) 즐기는 방법을 보여 주는 신윤복의 〈단오풍정端午風情〉은 시간을 뛰어넘어 현대인들에게도 꾸준하게 사랑받는 그림이다. 그네에 오른 여인에게 먼저 시선이 간다. 매력적인 눈빛과 표정으로 현장 분위기를 압도하는 그녀를 보자니 그네 타는 춘향에게 한눈에 반한 몽룡의 심정을 알 것도 같다. 다음은 춘향가의 한 대목이다. "녹림 숲속에 울긋불긋 오락가락한 게 저게 무엇이냐 … 허허 옳지 저기 올라간다. 올라가. 내려온다. 내려와. … 해당화란 말이냐…." 춘향과 이몽룡이 처음 만난 날도 단옷날이다.

　〈단오풍정〉을 감상하는 재미 중 하나는 여인들이 입은 노랑, 빨강, 하양, 검정, 파랑의 옷 색깔이다. 우리 민족에게 하양(흰색)은 순수, 청렴, 절제를, 검정(흑색)은 어둠, 죽음, 위엄, 규칙을, 빨강(적색)은 권위, 결속, 단결을, 파랑(청색)은 봄, 청춘, 희망을, 노랑(황색)은 신성, 부, 권위, 풍요, 경고를 상징한다.

그림을 흙과 물을 경계로 나누어 보면 오른쪽 산비탈에는 제각각 다른 행동을 취하는 네 여인이 있고, 왼쪽 시냇물에는 비슷한 행동을 취하는 네 여인이 있다. 주변의 바위 뒤에는 같은 행동을 취하는 두 동자승이 있다. 모두 열 명인 인물 배치는 화가가 치밀하게 구성한 것임을 알 수 있다. 그네 주변의 세 여인과 시냇물 속의 네 여인이 대응하고, 바위 뒤 두 동자승과 보따리를 머리에 인 여인이 대응한다. 그런데 이들은 누구일까? 일반적으로 열 명의 등장인물 중 두 명의 동자승을 제외한 나머지 여덟 명의 여인들을 기생으로 보는 의견이 많은 것 같다. 신윤복이 기생을 많이 그려서기도 하다. 하지만 이 그림은 다른 각도에서 생각해 볼 만하다. 이들의 신분을 알 수 있는 중요한 단서가 바로 옷이다.

그중에서도 노랑 바탕에 자줏빛 회장을 단 저고리에 빨강 치마를 입은, 머리부터 발끝까지 매력적인 여인이 궁금하다. 그네 밑신개에 한쪽 발을 올려놓고 앉아 있는 모습이 나비처럼 어여쁘다. 『한국세시풍속사전』과 유만공의 『세시풍요歲時風謠』에 따르면 조선 시대 한국인은 1년에 세 번 빔을 입었는데 설과 추석, 단오였다. 특히 단옷날은 수릿날이라고도 하는데, 수리란 신과 높다가 합쳐진 말이다. 옛사람들에게 단오빔은 명절 기분을 내는 의미 이상으로, 높은 신을 맞이하기 위해 정갈하게 차려입는 의식과도 같았다.

그러니 그네 위의 여인이 더욱 궁금해진다. 오늘날 우리의 일반적 인식에서 노랑 저고리에 빨강 치마는 초록 저고리에 빨강 치마와 함께 신부의 예복 색이다. 전통적으로는 신분과 관계없이 젊은 여성들의 옷 색이었다. (김희겸金喜謙의 〈석천한유도石泉閒遊圖〉에 등장하는 하녀의 옷을 통해서도 알 수 있다.) 그렇다면 그녀는 결혼한 지 얼마 안 되는 새댁일까 생각해 보면, 신부가 아직 적응 중인 시댁 동네에서 혼자 그네를 탄다는 것도 일반적 정서는 아니다. 양반가 여성은 더욱 아니어 보인다. 몸종도 없이 산에 온 것도 그렇고, 유교 사회에 보는 눈도 많은데 속옷

자락을 내보이며 그네를 탄다는 것도 무리가 있으니 말이다.

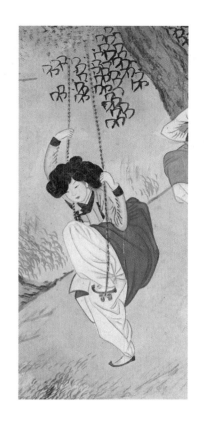

그녀는 정말 기생일까? 나는 신윤복이 그린 기생들 가운데 노랑 저고리에 빨강 치마를 입은 기생은 아직 보지 못했다. 그가 표현한 기생들은 짙고 옅고의 차이만 있을 뿐, 대부분 푸른색 치마에 흰색 저고리를 입고 있다. 김홍도의 경우는 〈평안감사향연도平壤監司饗宴圖〉 시리즈에서 평안 감사 부임을 환영하기 위해 열린 연회에 참석한 많은 기생 중 세 명만이 노랑 저고리에 빨강 치마를 입은 모습으로 등장한다.

앞에서 각 색깔의 상징을 보면, 노랑과 빨강은 초인적이며 신과 관련된 색이기도 하다. 단오 관련 자료에는 무당이 강릉 단오제에 노랑과 빨강 옷을 입고 굿을 거행했다는 내용이 보인다. '은율탈춤에서 무당 탈을 쓰고 붉은 치마에 노란 저고리를 입고'라던가, '송파 산대놀이는 무당 탈을 쓰고 붉은 치마에 노란색 저고리를 입고 그 위에는 파란색 쾌자를 입고 빨간색 허리띠를 맨다'는 등의 구절도 많이 보인다. 신윤복의 〈무녀신무巫女神舞〉에서 춤추는 무당의 장옷도 붉은색이다. 노랑 저고리에 빨강 치마를 입고 그네 타는 여인의 정체를 파악하기 위해 이런저런 자료들을 찾으며 내가 내린 결론은, 그녀는 기생이 아닌 젊은 무당 색시다.

다음은 무당 뒤에 있는 두 여인을 만나 보자. 하양 바탕에 자줏빛 회장을 단 저고리에 짙은 파랑 치마를 입은 여인은 그네를 타서 흐트러진 머리를 단장하고 있다. 윤기 흐르는 머리를 길게 늘어뜨렸는데 길이를

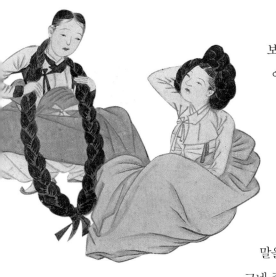

보니 무게가 상당해 보인다. 흔들리는 그네 위에서 중심을 잡기 쉽지 않았나 보다. 얼굴 표정이 고단하다. 그 옆의 옅은 파랑 치마를 입은 여인은 올린 머리가 너무 무거워 오른손으로 받친 채 그네 타는 여인을 보고 있다. 대기 시간이 길어졌는지 입술을 삐죽이며 불편함을 드러낸다. 짧은 저고리 때문에 가슴을 단단하게 졸라매는 졸잇말을 하고 있다. 이들은 기생이다.

그네 주변의 세 여인들을 향해 걸어오는 한 여인이 있다. 음료와 음식을 담은 바구니를 삼베 보자기로 싸서 머리에 이었다. 보따리 안에는 무엇이 있을까? 쑥 물과 쌀가루를 섞어 둥글게 빚고 수레바퀴 모양의 무늬를 찍어 만든 수리취떡도 있을 것이고, 앵두와 오디, 산딸기 즙과 쌀가루를 버무려 쪄 먹는 설기나 화채도 있을 것이다. 기생들의 찬모이기보다는 나들이객을 대상으로 명절 특수를 노리고 장사 나온 여인이다. 당시 여성들의 저고리 길이는 매우 짧았고, 거기다 왼손으로는 바구니를 받쳤기 때문에 젖가슴이 완전히 노출되었다. 저고리 밖으로 나온 유방의 크기와 봉긋 선 유두를 보니 젖먹이 아이를 떼 놓고 나온 모양이다. 가슴 가리개용 허리띠는 하지 않았지만 검은색 무명 치마를 걷어 올려 삼베 앞치마로 단단하게 매듭지어 고정한 모습을 보니, 녹록치 않은 삶 때문에 남들이 노는 명절에도 일해야 하는 상황에 마음을 단단히 다잡았음이 보이는 것 같다.

그리고 시냇물에 네 여인이 있다. 한 명은 서 있고, 세 명은 앉아서 몸을 씻고 있다. 이들 역시 기생

으로 보는 의견이 다수다. 야외에서 상의를 모두 벗었고 하반신도 속옷 차림이기 때문이다. 하지만 나는 노출 때문에 오히려 기생이 아니라고 해석한다. 기생이었다면 대가를 받는 몸을 이토록 쉽게 드러낼 수 없다.

그녀들은 농촌 아낙들이다. 왼쪽에 앉아서 세수하고 있는 여인은 삼베로 된 고쟁이를 입고 있다. 건너편에서 팔을 씻고 있는 여인은 삼베 치마를 정리해 가랑이 사이에 넣었다. 그녀 앞에서 등을 보이고 앉아 머리를 매만지고 있는 여인은 모시 단속곳을 입은 것 같다. 치마를 입기 전에 입는 단속곳은 치마처럼 폭이 넓고 긴 바지다. 산에서 단오를 즐기는 여덟 명의 여인들 중 노출이 제일 심한 사람은 단연 서 있는 여인이다. 배가 가슴보다 앞으로 나왔다. 임신한 몸이라면 가슴도 부풀어 있고 유두도 앞으로 향해야 하는데 가슴이 처지고 유두도 아래로 향한 것을 보니 임산부는 아니다. 시냇물에 발을 담그고 음식 바구니를 머리에 이고 걸어오는 여인을 바라보고 있다. 언뜻 보면 그녀가 속곳을 안 입은 것처럼 보이지만 그건 아니다. 당시 팬티 용도로 입은 다리속곳은 무명을 여러 겹 접어 사이로 허리끈을 넣었는데 오늘날 T팬티와 유사한 형태였다. 측면으로 서 있어 보이지 않는 것뿐이다.

양반가의 여인들은 다리속곳 위에 사각팬티 같은 속속곳을 입고, 그 위에 속바지라는 고쟁이를 입었다. 그러나 시냇가 여인들은 대부분 그 과정을 생략했다. 흙을 일구는 농촌 아낙에게 속옷을 전부 챙겨 입는 것

은 사치였을까. "단오 물 잡으면 농사는 다 짓는다"라거나 "오월 장마는 꿔다 해도 한다"라는 말이 있는데 산기슭에 흐르는 물이 저 정도면 올해 농사는 풍년이겠다. 농사에 긴요하게 쓰일 비가 단오 즈음에 고맙게 내려 주어 농가 아낙들이 몸으로 물을 경험하고 있는 것이다.

〈단오풍정〉을 통해 조선의 여름 의상은 삼베와 모시로 만들어 입었다는 사실을 알 수 있다. 바람이 잘 통하고 시원한 삼베와 모시는 모두 식물의 줄기에서 원료를 얻어 짠 옷감이다. 누런 삼베는 조직이 거칠고 구멍이 커 바람이 잘 들어오니 서민들의 여름옷으로 제격이었다. 게다가 우리나라 기후 조건과 삼베의 생육 조건이 맞아 전국에서 삼베를 생산할 수 있었다. 삼베에 비해 섬세한 흰 모시는 올이 가늘고 촘촘하여 가볍고 감촉이 시원하다. 그러나 재배 조건이 까다로운 편이라 제한적으로 생산되어, 제작과 공급이 삼베보다 어려웠다. 언덕 위에 있는 세 여인의 경우 경제적 상황이 여유로워 모시로 된 옷을 입었다. 『세시풍요』에는 다음과 같은 내용이 있다.

단오 옷은 젊은 낭자에게 꼭 맞으니, 가는 모시 베로 만든 홑치마에 잇빛이 선명하다. 꽃다운 나무 아래서 그네를 다 파하고, 창포 뿌리 비녀가 떨어지니 작은 머리털이 비녀에 두루 있다.

〈단오풍정〉과 함께 읽으니 단옷날 여인들의 모습에 대한 상상이 어렵지 않다. 이처럼 〈단오풍정〉에서는 무당과 기생, 그리고 농가 여인들까지 다양한 계층이 단오를 즐기고 있다. 농경 사회였던 조선에서는 봄에 파종한 씨를 단오 전후로 모내기했으니 태양신에게 1년 농사의 풍년을 비는 공동체 제의를 지내는 큰 명절이었다. 기생들만의 단오가 아닌, 모두의 단오 풍경이다.

254

바위 뒤, 두 동자승의 위치

—

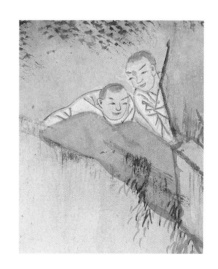

태양의 축제일인 단오는 왕부터 서민까지 모두가 즐긴 우리의 4대 명절 중 하나였다. 하지만 바위 뒤에 숨어 있는 까까머리 동자승들의 관심은 다른 곳에 있다. 속세 여인들의 몸이다. 왼쪽의 동그란 얼굴의 동자승의 눈동자는 명절 특수를 노리고 장사 나온 여인에 있다. 젖가슴을 훔쳐보는 중이다. 옆의 동자승의 눈은 시냇가의 저고리를 벗은 여인들을 향한다. 특히 서 있는 여인을 보고 있다. 자신들보다 한참 나이 많은 여인들을 바라보는 동자승들의 눈빛이 능글능글하다. 성적 호기심이 많을 나이지만, 남의 몸을 훔쳐보면서도 불안과 죄책감은 전혀 없어 보인다. 그러고 보니, 신윤복은 〈계변가화〉에서는 여인의 몸을 노골적으로 보는 성인 남성의 시선을 설정했고, 이 그림에서는 여인의 몸을 엿보는 미성년 동자승의 시선을 설정하고 있다. 단오에 한 달여 앞서 초파일이 있었을 터인데 불가의 성스러운 날은 동자승에게는 크게 영향을 미치지 못한 모양이다. 우리는 〈단오풍정〉의 산속 바위 뒤에 숨어 있는 동자승의 위치를 통해 당시 조선의 숭유억불을 보게 된다.

조선은 불교를 배척하고 유교를 국가 이념으로 세운 나라다. 그렇지만 태조는 불교와의 인연을 놓지 않았다. 우리는 그가 조선 개국과 한양 천도라는 계획에서 고려 풍수의 계승자인 무학대사에게 큰 역할을 맡겼다는 사실을 알고 있다. 이외에도 대장경 보존과 간행 등의 불교 정책을 지원했다. 하지만 아들 태종은 아버지와는 다른 선택을 했다. 태조의 생전 뜻을 받들어 아버지와 관련된 불교 행사는 허용했으나 그 외에는 불교 활동을 엄격히 금지하며 본격적으로 불교 배척을 단행했다. 부패

한 불교를 척결한다는 목표로 전국 사찰을 철거하여 폐사로 만들고, 사찰들에 소속된 재산을 몰수했다. 그 배경에는 고려의 잔여 세력을 약화시키겠다는 의도가 있었다. 무학대사의 업적을 축소한 것도 같은 맥락이었다. 태종은 새로 세운 조선이라는 나라의 기틀을 최대한 빨리 유교 국가 체제로 확고하게 만들고자 했다.

세종 역시 억불 정책을 펼쳤기에 불교 교단은 점점 경제적, 인적 조직의 힘을 잃는다. 하지만 세종은 왕실에서의 불교 행사에 호의적이었고 최초의 한글 불서도 간행했다. 일반 백성들의 경우 삶 속에 뿌리내린 오랜 불교적 관습과 불심으로 불교에 지속적인 믿음을 보였다. 불교인들 역시 어떻게든 교단을 유지하기 위해 노력을 계속했다. 세조는 적극적으로 불교를 믿었던 왕으로 유명하다. 종종 불교 경전을 필사한 것으로 알려졌으며 여러 사찰에 방문해 시주하고 지원도 아끼지 않았다. 또 경전을 간행하는 등 일시적으로나마 불교가 활기 띠게 만들었다. 그러나 성종이 다시 억불 정책을 강화한다. 불교 기반의 국가 제도 및 불교 관습을 제거하는 차원에서 사대부 자손의 출가를 금지했고, 도성 내외의 사찰을 헐었다. 한편으로는 왕실 대비의 지원으로 불교 경전을 훈민정음으로 번역하는 작업이 진행되었다. 연산군은 승려를 관노와 일반 노비로 만들었고 혼인시키기까지 했다. 사림 세력의 정계 진출과 그 영향력이 막대했던 중종 시기에는 고려 시대부터 계승되어 온 승과가 폐지된다. 이와 같은 철저한 탄압으로 인해 불교는 점점 산으로 숨는다. 명종 때 문정왕후가 승과를 복구하지만 문정왕후 사망 후에 다시 폐지되고 말았다.

불교가 사회적 위상을 높이고 인정받은 것은 임진왜란이라는 국가 위기 상황에서 전국 의승군이 조직적 활동으로 나라에 공을 세우면서부터다. 하지만 불교는 여전히 산에서 존립했다. 조선 후기에 이르러 불교는 자생 불교가 된다. 공식적 지원이 사라진 상태에서 승려들은 사찰

의 안정된 경제적 기반을 확보하기 위해, 그리고 그야말로 생존을 위해 농사짓거나 칡 껍질로 미투리를 만들어 파는 등 자생을 위한 노력을 했다. 그런 과정을 통해 불교는 내면의 수행과 대중 신자 확보에 나섰다. 오늘날은 불교를 철학적 종교로 인식하기도 하는데, 조선 시대의 불교의 위치는 산속 바위 뒤 두 동자승의 위치처럼 한국 불교사에서 가장 혹독한 시련을 겪었다.

고려 시대 불교는 왕과 귀족, 그리고 백성의 지원을 받으며 잘 나가던 '국가 불교'였는데 조선은 왜 그토록 불교를 배척했을까? 불교가 산속으로 밀린 것은 불교 자체의 문제로부터 시작된다. 고려 말 불교는 너무나 타락해 있었다. 이것이 조선 개국 공신들과 조선 왕들에게 과거의 썩은 뿌리를 척결한다는 정치적 명분을 주어 억불 정책이 시행되고, 결국 '산중 승단의 불교'가 되었다. 그런 상황에서도 왕실 여성들과 일부 사대부 집안의 비공식적인 지원이 있었다. 남편들은 바깥에서 유교를 믿고, 아내들은 집안에서 불교를 믿은 셈이다.

이처럼 단오 명절날에도 숨은 두 동자승의 모습이 당시 불교의 현실이었다. 이제 18세 정도인 두 동자승의 태도를 봐서는 오로지 수행을 중심으로 하는 이판승理判僧은 꿈도 못 꾸겠고, 억불 정책 속에서 사찰을 유지하기 위해 일에 몰두하던 사판승事判僧도 힘들지 싶다. 참선하거나 경전 공부에 몰두해야 할 시간에 여인들의 몸에 음흉한 시선을 주고 있으니 말이다.

장 오노레 프라고나르, 〈그네〉
1767–1768, 캔버스에 유채, 81×64.2cm.
월리스 컬렉션(런던)

장 오노레 프라고나르의 〈그네〉

'우아한 연회'의 이면

—

정원처럼 꾸며진 무대 위에서 서커스하는 것처럼 그네를 타고 있는 아가씨가 있다. 장 오노레 프라고나르 Jean-Honore Fragonard, 1732-1806의 〈그네The Swing〉에서는 이제 갓 스물이 되었을까 싶은 솜털 보송보송한 아가씨가 관람자의 시선을 사로잡는다. 그녀는 우리가 다른 데 한눈파는 것을 허용하지 않는다. 처음에는 수백 년은 된 고목들과 대비되는 풋풋한 젊음으로 빛나는 그녀의 아름다움 때문이라고만 생각했다. 하지만 이는 화가의 치밀한 연출의 힘이다. 색채 사용을 보자. 배경의 숲은 짙은 청록이고 중앙에 있는 여성의 드레스는 그에 대비되는 분홍이다. 무대 조명처럼 빛을 왼쪽 하늘에서 쏟아져 오른쪽 땅으로 향하는 사선 방향으로 연출해 그녀만 비추었다. 모든 구성이 여성을 주인공으로 돋보이게 만든다. 치밀한 계산이다.

이와 같은 화가의 작위적 연출이 오히려 부작용을 낳아서 순수 미술을 보는 느낌보다는 공연 예술의 광고 포스터를 보는 느낌을 주기도 하

지만 어쨌거나 아름다운 여성이다. 그녀가 타고 있는 그네는 속도가 붙어 연분홍 드레스 자락이 허공으로 날아오른다. 바람에 날리는 한 송이 꽃처럼도 보이는데 하늘을 나는 것은 그녀만이 아니다. 구두 왼짝도 함께 날아가고 있다. 발에 걸린 오른짝도 아슬아슬한데 처음부터 그네를 타려고 나온 것이 아닐 수 있겠다. 계획된 그네 타기였다면 좀 더 단단한 신발을 선택하지 않았을까.

그리고 조각상 옆 꽃밭에 뒤로 누운 채 그네 타는 여성을 바라보는, 연푸른 정장을 입은 남성이 있다. 검은색 모자를 잡은 왼팔은 앞으로 쭉 뻗었고 오른팔은 접은 채 땅바닥에 대고 있다. 겨울 빙판에서 갑자기 미끄러졌을 때 반사적으로 취하는 몸짓과 닮았다. 큐피드 조각상 옆에 서서 그네 타는 여성과 대화하던 참이었는데, 갑자기 장난기가 발동한 그녀가 발을 뻗는 바람에 깜짝 놀라 중심을 잃고 뒤로 넘어진 모양이다. 사연이 어찌되었든 남녀가 보여 주는 상황이 민망한 것만은 사실이다. 얼떨결에 여인의 치마 속을 보게 된 남성의 눈은 크게 커졌고 얼굴은 붉게 상기되었다. 그에 비해 여성의 뒤편 나무 그늘에서 그네 줄을 잡고 있는 남성은 나무만큼의 존재감도 없다.

〈그네〉에 대한 의견들은 삼각관계로 보는 것이 대부분이다. 그네 타는 여성을 중심으로 앞쪽에 있는 젊은 남성은 애인, 뒤에 있는 늙은 남성은 남편이라는 해석이다. 야외에서 과감한 애정 표현을 하는 깊은 관계의 연인과, 아내의 불륜을 눈치채지 못한 무감각한 남성으로 결론 내리고는 한다. 당시 프랑스에서는 왕이었던 루이 15세를 비롯하여 귀족, 신흥 부르주아층이 흔하게 정부를 둔 데서 추측하는 것이기도 하다. 하지만 나의 경우 〈그네〉 그림이 막장 드라마는 아닌 것 같다. 조금 다르게 생각한다. 우선 여성의 가슴 부분에 달린 꽃 브로치를 보자.

여성이 머리에 쓴 모자부터 목에 두른 리본과 드레스, 그리고 구두까지 온통 연분홍인데 가슴 장식만 푸른색 꽃이다. 마주보고 있는 남성

도 비슷한 연출이다. 옅은 청회색 옷을 입었는데 가슴만 분홍색 꽃으로 장식했다. 두 사람은 약혼한 연인이거나 연애 중인 청춘 남녀다. 정원에서 데이트하다 충동적으로 화단에 핀 꽃 한 송이를 꺾어 가슴에 장식했다. 그만큼 당당한 관계다. 나이도 비슷하다.

그들에 비해 그네를 미는 남성은 훨씬 나이 들었다. 생기발랄한 여성에 비해 너무 늙었다. 또한 그가 입은 옷을 보면 경제적 여유가 있어 보이지 않는다. 딸 같은 젊은 아가씨를 아내나 애인으로 두었다 치더라도, 여인의 고급스러운 옷차림에 비해서 그의 행색이 너무 검소하다. 그리고 남편으로 보기에는 그의 위치가 공간적으로도 너무 존재감이 없다. 하늘에서 쏟아지는 빛마저도 그를 비추지 않는다.

그네 뒤의 남성은 하인일 가능성이 높다. 유년기 때부터 그네를 밀어 주던 귀여운 아가씨가 어느덧 성인이 되었다. 항상 아가씨 옆에 그림자처럼 존재하면서 모든 수발을 든 나이 먹은 하인이, 자신의 보살핌 아

래 큰 사고 없이 잘 자란 아가씨가 연인과 행복하니 아버지처럼 미소를 짓는다. 세 사람이 불륜이 아니라는 게 나의 일차적 의견이다.

〈그네〉에 대한 부정적 상상의 이유는 그림 주문자의 요구가 알려진 때문이다. 주문자는 어느 귀족으로 "나를 그네 타는 여인을 볼 수 있는 위치에 넣고, 성직자는 그네를 미는 사람으로 그려 주시오"라며 등장인물의 캐릭터를 구체적으로 언급했다는 것은 미술 애호가들 사이에 이미 알려진 내용이다. 로코코 예술 형식이 성행하던 18세기 초 프랑스 사회에는 '우아한 연회fete galante'라는 회화 유형이 있었다. 그 유형의 그림들은 주로 야외에서 벌어지는 남녀의 파티, 남녀의 데이트 장면을 사랑스럽고 우아하게 표현하는 공통점이 있었다. 물론 주요 고객은 돈 많은 신흥 부자 및 귀족들이었다. 〈그네〉 역시 그 회화 유형이다. 야외에서의 달콤한 데이트 장면이 있고, 그림 주문자는 잘생긴 젊은 남자가 되어 예쁜 애인에게 푹 빠져 있는 모습으로 표현되었다. 주문자는 젊은 애인을 둘 수 있을 정도로 경제적 능력을 소유했으며, 화가는 그림의 대가를 넉넉하게 받을 수 있는 방법을 너무나 잘 알고 있는 고수였다.

남녀가 데이트하는 장소는 어디일까? 거대한 고목들이 우거져 있어 아주 오래전부터 존재하던 산처럼 보이지만, 찬찬히 살펴보면 인공 정원임을 알 수 있다. 우선 화단 아래를 보면 원예용 갈퀴가 놓여 있다. 하인이 화단이 많이 망가져 있는 것을 보고 오늘은 작정하고 정원을 관리

하던 중에 아가씨가 그네를 타려고 하니까 갈퀴를 내려 놓고 그네 끈을 잡았다. 하인이 앉은 위치에는 사랑의 중개자를 상징하는 푸티 조각상이 있고, 푸티 뒤편 숲속에는 정원의 쉼터용 건축물인 파빌리온이 보인다. 젊은 남자 뒤편에는 사랑을 상징하는 큐피드 조각상이 세워져 있는데 "쉿" 하면서 사랑은 조용히 하는 것이라 말하는 것 같다. 큐피드 조각상 옆 나무줄기 저쪽으로 인공 호수에서 배를 타는 인물이 등장하고 있다.

이 정원은 17세기 이후 유럽에서 유행했던 르네상스 문화의 정수로 불렸던 '이탈리아 정원'을 닮았다. 서구 문명의 기원으로 로마 문명에 대한 탐구 여행인 그랜드 투어가 18세기 프랑스, 영국, 독일 등 유럽 국가들의 지식인들 사이에 유행했다. 프라고나르는 다른 그림에서도 이탈리아 정원을 자주 표현했는데 그가 두 번의 이탈리아 여행과 유학의 경험을 잘 활용하고 있음이 드러난다.

1767년에 제작된 〈그네〉는 화가에게 (불명예스러운) 로코코 미술의 대가라는 수식어를 달아 준 그림이다. 이 그림이 제작되기 몇 해 전부터 로코코 미술은 내밀한 즐거움을 탐닉하는 귀족들의 도덕적 타락이 담긴 가볍고 장식적인 예술로 인식되었다. 17세기에 전성기를 누리던 왕실을 중심으로 찬란한 궁정 예술 문화가 발달했지만, 18세기의 예술 성향은 왕정의 퇴폐적인 분위기를 반영하기 시작했다. 대부분의 예술 사조의 퇴장이 그렇듯, 로코코 양식도 새로운 예술의 요구에 서서히 빛이 바래고 있었다. 그도 그럴 것이 프랑스가 근대의 시민 사회로 가는 전환기였으니 말이다.

바라보고, 잡고, 타고

—

제작 배경으로만 보면 〈그네〉는 퇴폐적 연애 취향을 가진 주문자의 허세가 낳은 그림이다. 그런데 묘하게도 당시 회화 유형인 '우아한 연회'를 즐기는 〈그네〉의 등장인물의 위치와 행동이, 당시 프랑스 사회의 분위기와 너무 닮았다. 신흥 부자와 가톨릭, 그리고 국왕의 관계 말이다.

그림 왼쪽 아래의 누워 있는 남성은 표면적으로는 사랑에 빠진 젊은이다. 애인과의 관계를 그림으로 남기고자 한 귀족의 주문으로 제작되었다. 당시 신흥 부자들의 위치와 태도와도 닮았다. 종교개혁 이후 많은 부를 축적한 그들은 프랑스에 경제적으로 일조했다. 그만큼 사회의

흐름에서 앞섰고 자신만만했다. 반면에 그림 오른쪽 아래의 그늘에 앉아 그네 줄을 잡고(밀고) 있는 남성은 표면적으로는 사랑에 빠진 남녀를 바라보며 언제나처럼 아가씨 옆에 머무는 늙은 하인이다. 그림 주문자가 성직자로 지정한 자리에 있다. 그런데 당시 구교인 가톨릭(혹은 봉건 세력)의 위치와 태도와 닮았다. 오랜 세월 거대한 몸집을 자랑하던 국왕과의 애증 관계 속에서도 영광의 전성기가 존재했다. 하지만 프랑스 및 독일, 영국, 네덜란드, 스위스 지역에서 조금씩 힘을 잃어 가며 뒤로 밀리는 중이었다. 그림 중앙에서 그네를 타고 있는 여성은 어떤가? 표면적으로는 사랑에 빠

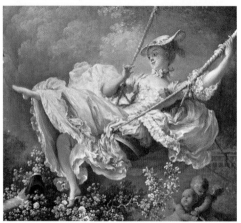

진 여성이며 당연히 그림 주문자의 애인이다. 신흥 자본가의 지원을 받고 있는 그녀는 당시 국왕의 위치와 태도를 떠올리게 만든다. 절대 권력이라는 그네를 타고 현실과 이상 사이를 오가며, 지원을 받기 위해 귀족과 성직자, 신교와 구교, 경제와 종교 사이를 오가고 있으니 말이다.

이처럼 〈그네〉 속 세 인물의 상황은 당시 신흥 부자, 가톨릭, 국왕 사이의 애증의 삼각관계를 연상시킨다. 절대 왕정의 퇴폐적 분위기가 짙던 18세기 프랑스는 절대 왕정의 전성기였던 17세기에 이어 여전히 선진 자본주의 국가로 발전해 가는 유럽의 강대국이었다. 그 토대에는 신흥 부자들의 경제력이 있었다. 프랑스와 종교의 관계에는 간단치 않은 역사가 있다. 16세기 중엽 신교와 구교의 대립으로 벌어진 프랑스 최초의 종교 전쟁이었던 위그노 전쟁(1562-1598)이 시작이었다. 프랑스 남부 지역에 로마 가톨릭에 저항하는 신교도가 많이 살았다. 그들은 부의 정당한 축적을 인정하는 칼뱅의 교리를 믿었다. 상공업에 종사하며 정치력을 형성한 이들은 위그노로 불리며, 프랑스 가톨릭과 36년에 걸쳐 격렬한 내란을 겪는다.

프랑스 왕 앙리 4세는 1598년에 신교(프로테스탄트)와 구교(가톨릭)의 화해를 위해 '낭트 칙령'을 발표함으로써 갈등을 종결지었다. 그리고 프랑스 국토를 재건하는 과정에서 왕권 강화와 질서를 유지하게 되는데, 그 과정에서 힘을 제공한 세력이 위그노였다. 종교개혁을 이야기할 때 개혁을 주도해 종교의 자유를 획득한 사람을 독일의 신학자 마틴 루터, 이를 온 유럽으로 확산시켜 최종적으로 개혁을 완성한 사람을 프랑스 신학자 장 칼뱅으로 꼽는다. 프랑스에서 박해받은 칼뱅은 스위스로 망명해 종교개혁을 추진했다. 칼뱅주의의 핵심은 영혼의 구원은 신에 의해 이미 결정되어 있다는 예정설과 성서 중심주의, 그리고 직업 소명설이다. 현세에서 인간 구원에 대한 확신을 잃지 않고 근면, 정직, 절약 같은 미덕의 실천을 강조하고 금욕주의를 실천하라고 권한다.

이 교리는 선진 자본주의 지역에서 신봉되어 열렬한 환영을 받았다. 위그노의 상당수는 장인, 기술자, 기업인과 교사, 수학자, 천문학자, 역사학자들로 프랑스 경제의 핵심 역할을 했다. 개신교도들은 국가의 보호 아래 신앙의 자유와 국민의 권리를 인정받으며 프랑스의 발전에 일조했다. 경제적으로는 시민 계급을 성장시켜 근대 자본주의가 발전하는 요인이 되었고, 정서적으로는 다른 종교, 다른 의견, 다른 행동 등을 허용하는 '관용 사상tolerance'이 등장하는 데 영향을 주었다. 가장 큰 영향력은 부르봉 왕조의 전성기 동안 프랑스가 유럽의 강력한 나라로 자리매김하는 데 일조한 것이다.

프랑스 부르봉 왕조의 시조이자 절대 왕정의 기반을 닦은 앙리 4세의 손자인 루이 14세는 조부와는 다른 정치 노선을 지향했다. 절대 왕정 강화를 이유로 87년간 유지된 낭트 칙령을 폐지하고 개신교를 불법화해서, 가톨릭으로 개종하지 않으면 재산을 몰수하고 처벌하는 '퐁텐블로 칙령'(1685)을 내린 것이다. 그러자 프랑스 경제의 핵심이었던 위그노들이 다른 나라로 이주하는 현상이 나타났고, 그에 따라 프랑스 경제도 예전만 못하게 되었다.

그림 속의 그네 타기처럼 절대 왕정이 16-17세기 유럽의 종교개혁과 17세기 산업혁명에 의해 유지되었다면, 그네 타기를 멈추게 만든 것은 무엇이었을까? 왕정은 18세기에 시민혁명의 바람을 만나 1793년 1월, 단두대에서 멈추게 된다. 흔히 프랑스 혁명을 시민혁명의 본보기로 여긴다. 절대 왕정이 중상주의 정책을 추진하기 위해 적극 후원했던 과학이 과학혁명과 계몽사상으로 이어져 인간의 의식에 거대한 변화를 가져왔다. 그리고 인간 문제에 시선을 돌려 인간 이성에 어긋나는 기존의 권위주의적이고 비합리적인 제도와 관습을 비판하고, 마침내 시민혁명이라는 거센 바람을 몰고 온 것이다. 절대 왕정이 과학에 기대한 것 이상의 의식의 변화를 일으키게 되어 단두대에 선 것이다.

이처럼 〈그네〉에는 프랑스의 퇴폐적인 분위기가 근대의 시민 사회로 옮겨 가는 전환기라는 시대적 배경이 존재한다. 시민혁명 발발 20여 년 전이다. 새로운 사상과 예술의 흐름이 유입되는 현상은 도처에 있었지만, 프라고나르는 주문자의 입맛에 맞도록 우아한 연회를 연출하고자 과거의 시간과 경험으로 화면을 채웠다.

앞서 프라고나르를 불명예스러운 로코코 화가라고 소개한 바 있다. 남녀 관계를 퇴폐적으로 극적 연출한 〈그네〉 외에도, 젊은 남성이 한 여성의 손목을 잡아당겨 키스를 시도하는 성추행 장면을 그린 〈도둑 키스〉와 속옷 차림의 남성이 여성을 겁탈하기 위해 완력으로 허리를 낚아채고 문을 잠그는 장면을 담은 〈빗장〉 등 여성을 성희롱과 성폭력의 대상으로 표현한 그림들을 꽤 그렸다. 그를 밀어주는 타락한 귀족들에 영합하고 있었음이다. 결과적으로 주문자의 돈을 따르던 그의 말년은 비참하게 끝났다. 그러고 보니, 과거의 이탈리아식 정원의 가장 어두운 곳에 앉아 그네 끈을 잡고 있는 남성이 화가 프라고나르로 보이기도 한다.

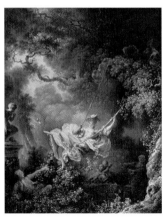

그네를 타는 인형들

—

그네 타기는 누군가에게는 하늘을 날고 싶은 마음에 대리 만족을 선사하는 짜릿한 놀이지만, 다른 누군가에게는 현기증과 불안감을 경험하게 하는 끔찍한 놀이다. 생각만으로도 어질어질한 심리적 트라우마의 원인에는 타인에 의해 원치 않는 속도로 세게 밀려 공중에서 공포를 경험한 것도 속한다. 산기슭 시냇가 나무든 정원의 고목이든 얼기설기 매어 놓은 흔들거리는 그네 위에서 균형을 잡는 것은 물리적으로도 심리적으로도 힘들다. 〈단오풍정〉과 〈그네〉에서 18세기 동서양의 여성들이 그네를 탄다. 모두들 미인에 아름다운 외출복을 입었다. 머리부터 발까지 곱다. 그녀들은 이처럼 고혹적 자태로 왜 그네에 몸을 싣는 것일까?

　어느 날 우연히 화가의 그림에 담겼을 수도 있겠다. 아니면 그림 주문자와 화가가 자신들의 시각적인 즐거움을 위해 연출했을 수도 있다. 눈에 보이는 것만으로 보면 단오제에서 마을 주민들과 굿을 거행한 무당 색시는 굳이 속바지가 보이게 밑신개에 한 발을 올린 자세이고, 프

랑스 여성은 굳이 남성을 향해 다리를 벌리며 그네를 탄다. 화가들의 의도이건 아니건 당시 조선의 무당과 프랑스의 정부가 희롱의 대상, '그네 타는 인형'으로 표현되었다.

무당이라고 하면, 신내림과 무당굿이 먼저 떠오른다. 사주니 운세니 하는 단어는 그나마 친근하지만 아직도 낯설고 조금은 두렵다. 그러면서도 집을 매수하거나 사업을 시작하는 등 인생의 중요한 선택 앞에서 무당을 찾는 사람들이 많다. 조선 시대에는 생활의 모든 문제에 절대적으로 의지하는 대상이 무당이었다. 질병 치료부터 기우제까지 무당은 제사를 통해 신의 뜻을 탐지하는 사제자요, 주문으로 심신의 병을 고치는 의사였으며, 신을 통해 인간 미래의 길흉을 판단하는 예언자 역할을 했다. 신으로부터 신비한 능력을 받은 반신반인의 존재로, 인간과 신 사이를 연결하는 전문 직업인이었다.

그래서 가까이 하기에는 두려운 대상이었으며 이런저런 이유로 그들에 대한 눈빛이 곱지 않았다. 조선 후기에는 신분이 크게 하락했다는 기록도 있다. 무당이라는 업은 자신이 선택한다고 되는 것이 아니라 신의 부름에 의해서만 가능한 일이다. 누군가의 삶이 흔들릴 때 의지하는 대상이었지만 그에 대한 인식은 관대하지 않았다. 〈단오풍정〉의 무당은 신과 인간 사이에서, 이쪽도 저쪽도 아닌 불안정한 위치에서, 아슬아슬하게 균형을 잡으며 날아오르는 중이다.

정부는 배우자가 아니면서 정을 두고 깊이 사귀는 대상이다. 결혼 제도가 있는 사회에서는 부정한 관계로 환영받지 못한다. 사회의 시선이 곱지 않으며 사람들의 입에 오르내린다. 특히 권력자의 정부가 되면 세상의 이목이 더욱 집중된다. 루이 15세에겐 몇 명의 정부가 있었지만 그중 퐁파두르 부인과의 관계가 유명하다. 프라고나르의 스승인 부셰

가 그린 〈마담 드 퐁파두르 초상〉에서 그녀의 외모가 돋보인다. 파리의 부유한 사업가의 딸로 성장한 여성으로 문학과 미술에 대한 교양을 쌓아 지성미도 겸비했다. 유부녀였지만 루이 15세의 눈에 들어 후작 부인이라는 칭호를 받았고 권세를 누리며 정치에도 개입했다.

누군가의 정부였던 그녀(혹은 그 남자)가 최고급 옷으로 치장하고 커다란 주택을 소유했다고 해서 세상의 시선에서 무감각할 수 있을까. 사회의 손가락질을 물질적 대가로 보상받고자 하는 마음이 작용하지 않았을까? 프라고나르의 〈그네〉는 어느 귀족이 자신의 우월한 경제적 능력으로 젊고 아름다운 정부를 얻은 일을 과시하기 위해 그림을 주문하면서 그녀를 희롱의 대상으로 만들었다. 자신에게서 물질적 대가를 받으면 신발을 던지는 여성, 두 다리를 벌리는 여성으로 말이다. 이 그림을 본 사람들은 사석에서 그녀를 알아보고 불편한 시선을 보냈을 터다.

다수의 평범한 삶 속에서 조선의 무당과 프랑스의 정부는 어떤 사람

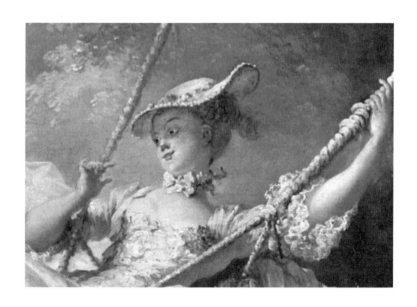

에게는 의지의 대상이었지만 결국 사회적으로 하대받는 대상, 유희의 대
상이었다. 신의 선택이었든 권력층의 선택이었든 그도 아니면 자발적으
로 선택했든 결국 사회적 인형에 불과했다. 흔들리는 그네 위에서 느끼
는 현기증을 사회에서 매 순간 경험했을 텐데, 그렇다면 현실과 이상의
경계에서 세상의 인형이 되어 바라본 사회는 어떤 모습이었을까.

 &

신광헌, 〈초구도〉
윤덕희, 〈공기놀이〉

놀이의 순간을 통해 본 '놀 권리'

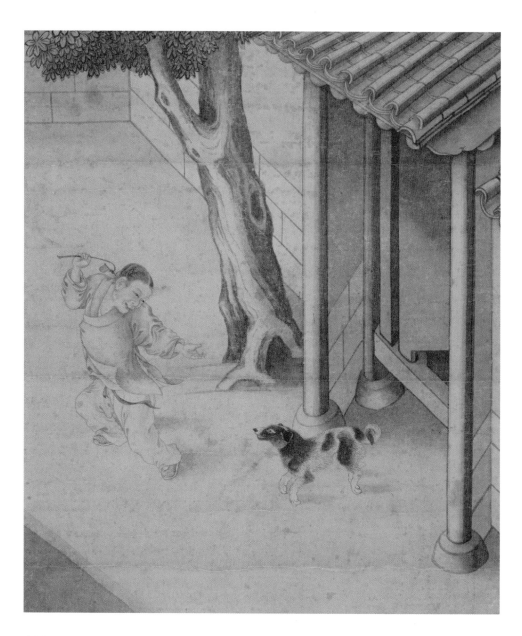

신광헌, 〈초구도〉
19세기, 지본담채, 35.1×29.4cm,
국립중앙박물관

신광현의 〈초구도〉

소년이 애완견을 부를 때

—

문밖을 나선 소년이 개를 부르느라 소란하다. 오늘은 오른손에 들려 있는 팔랑개비를 돌리며 동네를 누빌 셈인가 보다. 몸 방향과 휘날리는 옷자락, 그리고 다리의 자세를 보니 마음은 벌써 저만큼까지 내달리고 있어 보인다. 소년은 언제나처럼 함께 달리기 위해 애완견을 부르고 있다.

신광현申光絢, 1813-?의 〈초구도招狗圖〉는 소년의 밝은 얼굴 표정에 대한 묘사가 인상적인 작품이다. 조선 시대 그림 중 이처럼 입체감과 역동성이 돋보이는 작품이 또 있을까 싶다. 이 그림에는 서양 화법이 등장하고 있다. 소년과 개의 몸 움직임에 음양법이 살짝 들어갔고, 바닥에는 둘의 그림자가 표현되었다. 배경의 둥그런 나무줄기 부분과 출입문 기둥에도 음양법이 강하게 사용되었다. 이 때문에 나무줄기는 자연의 기운을 발산하는 생명력이 있는 나무 같지 않고 플라스틱 나무처럼 부자연스럽다. 또 출입문 기둥은 지붕과 어우러진 건축물이 아니라 분리된 원통처럼 보인다.

세잔은 자연에서 구와 원통, 원뿔을 볼 수 있다고 했지만, 신광현이 세잔의 예술론을 적용했을 가능성은 거의 없다고 생각한다. 하지만 빛과 그림자를 서양의 화가들처럼 구현했고, 기존의 조선 회화사에서는 볼 수 없는 화면을 꽉 채운 구성에, 모든 등장 요소가 좌측 상단에서 우측 하단으로 흐르는 사선 구성을 적용했다. 기와지붕도, 건물 담장도, 흙 마당에 깔린 석재 바닥마저 사선이다. 심지어 소년의 몸동작도 그렇다. 팔랑개비를 든 오른손부터 개를 향해 뻗은 왼손의 흐름, 달리다 멈추는 바람에 꺾인 오른쪽 다리의 무릎부터 왼쪽 다리의 무릎, 오른발과 왼발까지 모두 사선 흐름이다.

수직도 수평도 아닌, 비스듬하게 기울어진 사선은 불안정하면서도 역동적인 느낌을 준다. 이 둘의 조화는 출입문에서 정점을 찍는다. 출입문 기둥과 기와지붕을 받치는 기둥 사이에는 좁은 벽이 세워져 있는데

왼쪽 위에서 오른쪽 아래로 흐르는 그림의 획일
적인 사선 방향을 저지하려는 것처럼, 왼쪽 아래
에서 오른쪽 위를 향하는 사선의 벽을 세웠다.
이 벽이 방향을 틀지 않았다면 화면에 등장한
가옥과 아이와 강아지 모두가 오른쪽 아래로 와
르르 쏟아질 것 같은 불안한 그림이었을 게다.
어쨌거나 신광현은 자신의 주거지 풍경을 있는
그대로 표현하려 했다.

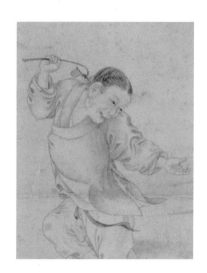

　그러나 화가의 의도만큼이나 만족스러운 결
과를 얻기 위해서는 서양 화법 구사 연습이 더
필요했던 것 같다. 자기 것으로 소화를 못 시켜서 긍정적 결과보다는 부
정적인 결과를 가져왔으니 말이다. 무엇보다 소년의 얼굴이 노인의 얼
굴이 되어 버렸다. 윗도리 주름도 세부 묘사를 너무 많이 해서 부드러운
옷감으로 만들어진 옷 같지가 않다. 이와 같은 묘사에서 화가의 그림 그
리는 태도가 잘 드러나고 있다. 그림 그리는 동안 화가의 눈과 화면 거
리가 매우 좁았다는 점이다. 세부 묘사를 하더라도 중간중간 화면과 거
리를 두고 멀리서 전체적인 조화와 균형을 살피면서 그렸어야 했는데,
화면 가까이에 상체를 구부린 자세로 부분 묘사에만 집중했다. 이를 통
해 그는 무언가를 시작하면 파고 또 파는 성품이었다는 것과 인내심이
강했다는 것도 알겠다.

　처음에는 개를 부르는 소년의 몸동작이 너무 세세해서 현장에서 보
고 그렸나 싶었다. 하지만 나무의 완성을 보면 마당이 아니라 화가가 실
내에서 머릿속의 기억을 떠올려 그렸음을 알 수 있다. 어쩌면 금방 어디
론가 사라질 아이와 강아지의 모습은 마당에서 관찰하며 묘사하고, 언
제나 그 자리에 있는 나무와 가옥의 모습은 자신이 눈을 감고도 그릴 수
있다고 자신하여 방으로 들어가 그린 것은 아닐까. 문제의 나무가 담 옆

에 서 있다. 나뭇잎이 출입
문 기와지붕 위로 무성하다.
세월의 풍상을 겪은 나무를
보니 배롱나무다. 배롱나무는
나무줄기에 간지럼을 태우면 가지
에 핀 꽃과 나뭇잎이 움직인다고 해
서 간지럼나무 혹은 개화기가 길어 백일
홍나무로도 불린다.

　그런데 흙에 뿌리내리고 있어야 할 배롱
나무가 석재 바닥에 뿌리내리고 있다. 대충 보
면 흙바닥인 것 같지만 왼쪽 아래 모서리 부분
의 흙 마당이 노출되어 있고 높이도 달라서 이
집은 마당을 포장 공사했음을 알 수 있다. 화가가
마당에 나와 직접 보고 그렸다면, 모든 요소를 꼼
꼼하게 표현하면서 우람한 배롱나무의 뿌리 부분을
보지 못했을 리 없다.

　배롱나무는 이 집에 대해 말해 준다. 중국에서 들여
온 배롱나무는 나무가 주는 안정감도 있지만 꽃이 오랫
동안 피어 주변을 환하게 만들어 주는 화사함 때문에
옛 중국에서는 주로 관청 마당에 심었다. 우리나라에
서는 향교나 서원, 그리고 유서 깊은 고택 사랑채 주변
과 사찰에 많이 심었는데 지금도 고택을 방문하거나 사
찰을 방문하면 오랜 세월을 간직한 배롱나무를 흔하게
볼 수 있다. 그림 속 풍경도 어느 고택 사랑채 주변이

된다. 이 정도 고택을 소유했다면 제법 사회적
위치도 있고 재산 규모도 커서 다른 지역까지
알려졌을 것이다. 어쩌면 배롱나무는 이 집의
상징이 되어 동네 사람들이 '배롱나무 집'이라고 불
렀을 수도 있다. 배롱나무꽃은 한여름 삼복더위가 기
승부리는 7월부터 꽃이 만개해서 1백 일 동안 피는 여
름 꽃으로 길게는 10월 초까지 볼 수 있다. 그림의 배롱나
무가 잎만 무성한 걸 보니 초가을인 것 같다. 소년의 팔랑개비가 잘 날
려면 바람이 넉넉해야 할 텐데 가을바람이니 걱정은 않아도 되겠다.

소년의 부름에 개가 신이 나서 달려 나왔다. 한국 특산종인 삽살개
다. 귀신이나 액운(살)을 쫓는(삽) 개라는 뜻을 지녀서인지, 김홍도와
신윤복 등의 조선 화가들 그림에는 뛰어다니는 삽살개, 작은 생명을 희
롱하는 삽살개, 봄날에 사랑을 나누는 한 쌍의 삽살개 등이 종종 등장한
다. 삽살개는 옛사람과 함께 살아왔다. 신광현의 그림에 등장한 개는 주
인이 자신을 불러 주자 금방이라도 뛰어오를 듯 펄쩍펄쩍 뛰고, 앞다리
를 바닥에 콩콩 구르고 꼬리 끝을 동그랗게 말고 좋아하는 모습이 여간
귀엽지 않다.

큰 목소리로 개를 부르는 소년은 이 집의 도련님일까, 노비의 자식
일까? 집주인의 거처인 사랑채 앞에서 거리낌 없이 개를 부르는 행동이
나 자유롭게 팔랑개비 날릴 시간이 있을 정도면 대감의 귀한 자손쯤 되
어야 하지만 소년의 옷차림이 지나치게 수수하다. 그렇다고 노비의 자
식이나 이웃집 아이라고 보기에는 남의 집 사랑채 앞에서의 행동이 너
무 해맑다. 저 정도 소란이면 당장 부모가 뛰어나와 아이의 입을 막으며
다른 곳으로 끌고 가지 않았을까? 그림 위의 글을 읽어 보자.

갑자기 귀밑에 흐트러진 머리가 눌린 모양을 생각하니 닮았구나.

아이가 탄성을 지르고 감복해서 모두 잊어버렸네. 다만 바라보니 지니고 있는 것이 바람에 흔들리는데 부르면 달려가 무쩌르는 개 한로처럼 그 마당에서 함께한다. 기다리는 사람은 부리는 사내아이구나. 소곤거리는 아이는 한나라의 혈벽같이 강한 얼굴에 벼슬의 위엄이 있고 집은 향기로운데 썩은 곳을 제거한 넓적다리는 쓸쓸하고 적막하다. 의기로운 집에서 너는 다시 주인에게 맹세를 반복하는구나. 탄식하고 지탱하며 북쪽을 바라보니 북경 기운이 비리고 눈에 티가 들어가 금나라가 야윈데 가을 풀처럼 빼어난 너는 혜성의 무리에 끼어 있어 한번 시험 삼아 돌린 칼로 물결을 만들지 않으니 영웅의 혼백이 슬피 우는 소리네.

굳게 둘러싸인 화합에 흡족해 가을날 뽑아 기록한다. 적암이 스스로 짓고 스스로 그렸다.

그랬다. 사랑채에 있던 신광현은 밖에서 들리는 아이의 목소리가 하도 크고 소란스러워 무슨 일인가 싶어 나갔는데 문 앞에는 '부리는 사내아이'와 개가 서로 좋다고 놀고 있었다. 너무 재미있게 놀고 있는 모습에서 문득 생각나는 것이 있었다. 주인의 부름에 반갑게 달려가는 개를 통해서는 호랑이도 잡았다는 중국 전국 시대의 명견 한로가 생각났고 아이를 보면서는 전국 시대 약소국인 연나라 태자를 위해 진시황을 암살하러 갔던 자객 형가가 생각났다. 명견 한로와 자객 형가를 떠올리며 그는 '북쪽'의 중국을 생각하고 있다. 당시 중국은 영원할 것만 같던 위용이 내부적인 문제와 아편전쟁 같은 제국주의 열강의 침입에 무너져 내리는 상황이었다.

글에 적힌 강위強園라는 문구를 보면 신광현이 태어난 1813년(순조 13년)을 기준으로 했을 때 이 그림은 철종이 친정을 시작한 1852년경,

나이 40세에 그린 것으로 보인다. 중국에서 볼 수 있는 서양의 화법을 구사하고 있고 중국의 역사를 당시 상황에 견주어 보는 식견, 그리고 서체 등에서 화가의 사회적 위치가 높았음을 알 수 있다. 가옥을 보니 경제적 능력까지 갖추었다. 하지만 전부 그림을 통한 추측으로 신광현에 대한 자료는 거의 없다. 〈초구도〉는 1934년에 조선 총독부에서 발간한 『조선고적도보 14』에 '구구도驅狗圖'라는 이름으로 게재되면서 세상에 드러나게 되었다.

　일부에서는 그를 문인화가로 추측하지만, 그 의견에 대해서 고개를 갸웃하게 된다. 그 이유는 성리학이 그림 그리기에 너무 몰두하는 것을 경계하는 데 비하여 화가가 그림의 사실적인 표현에 지나치게 몰입한 것이나 서양의 화법을 일부 수용한 것이 아니라 화면 전체에 표현한 부분이 그렇다. 또한 그림 위의 글 내용을 봐도 당시 국내외적으로 불안했던 조국 조선이 아니라 전국 시대까지 언급하며 이웃 나라 중국을 걱정하고 있는 모습도 그렇다. 이래저래 조선의 문인화가들이 문자향 서권기를 중시해서 화법보다 심의心意를 표현하며 내면을 응시하던 자세와 너무나 다른 분위기다. 그래서 나의 경우는 그가 문인화가가 아니라 당시 중국을 드나들며 신문물을 배우고 돈도 벌었던 중인이 아닐까 생각한다. 그렇다고 해도 천진난만하게 놀고 있는 아이와 강아지 묘사는 무척 인상적이다.

윤덕희, 〈공기놀이〉
18세기, 견본수묵, 21.8×17.6cm
국립중앙박물관

윤덕희의 〈공기놀이〉

신분과 아이들의 놀이 도구

—

아버지 윤두서처럼 다양한 그림을 그린 윤덕희尹德熙, 1685-1776의 〈공기놀이〉에도 놀이 중인 아이 세 명이 있다. 엄밀히 말해 공기놀이에 집중하고 있는 아이는 둘이고, 나머지 하나는 구경 중이다. 형들의 공기놀이가 얼마나 재미있는지는 구경하는 아이를 보면 알 수 있다. 왼손에 쥔 팔랑개비는 뒷전이고, 당장이라도 자리를 차지하고 싶은 모양새다. 얼굴 표정과 몸짓을 보니 훈수를 두고 싶은 모양이다. 그런데 소년의 얼굴이 어딘가 낯익다. 곰곰 생각해 보니 김홍도의 〈길쌈〉에서 베 짜는 엄마 뒤에 서서 오른손으로 할머니의 허리끈을 잡고 왼손으로 팔랑개비를 잡고 있는 아이와 닮았다.

 아이들이 공기놀이 중인 버드나무 밑으로 살짝 다가간다. 이 버드나무 공터는 마을 아이들에게는 단골 놀이터이고 마을 어른들에게는 사랑방 역할을 하는 만남의 장소이며 풍속화를 그리는 화가에게는 예술적 영감의 발원지다. 오늘은 화가의 눈에 공기놀이하는 아이들이 들어

왔다. 큰 버드나무와 그 옆의 이름 모를 작은 나무의 잎사귀가 아직은 무성하지 않으니 3월 말 정도가 아닐까 싶은데 생각해 보면 버드나무와 들풀의 잎이 무성하게 자라면 공기놀이하기에는 별로다. 공깃돌 일부를 공중으로 높이 던진 다음 찰나를 이용해 재빨리 나머지 공깃돌들을 바닥에 뿌리거나 손으로 쓸어 쥐고, 공중에서 내려오는 공깃돌을 받는 게 공기놀이다. 그래서 바닥은 깨끗하고 평평해야지 풀이 자라거나 돌멩이가 땅에 박혀 있으면 곤란하다. 세 사람은 모두 공중에 던져진 공깃돌 두 개를 보고 있다. 꼬마들의 놀이에도 승부는 있다. 얼핏 봐도 한두 번 한 솜씨가 아니다.

관람자들도 동심으로 돌아가게 만드는 그림이다. 공기놀이는 1단에서 5단까지가 한 세트인데, 핵심은 '던지기'와 '받기'다. 꼬마들은 지금 5단 정도 되었나 싶다. 5단은 꺾기라고도 한다. 공깃돌을 모두 공중에 던진 후 손등으로 공깃돌을 전부 받아 내고, 다시 던져 손바닥으로 잡아채듯 잡는다. 최종적으로 손에 잡힌 공깃돌이 점수가 된다. 한데 그림의 공기놀이에는 공중에 두 개의 돌만 보이고 땅바닥에는 다른 공깃돌이 없고, 대신 돌을 던지는 아이 손에 오목한 작은 도구가 들려 있어 그것으로 공깃돌을 받나 싶기도 하다. 우리가 흔히 아는 방법이 아닐 수도 있다.

지방마다 놀이 방법이 조금씩 달랐기 때문이다. 화가 윤덕희가 중년에 해남으로 낙향했으니 전라도 지방의 공기놀이 방법의 하나인가 싶기도 하다. 그도 아니면 양반가 어른인 윤덕희가 서민층 아이들의 공기놀이 방법을 잘 이해하지 못한 상태에서 인상적인 부분만 묘사했을 수도 있다. 어쨌든 두 소년은 매우 진지하다. 특히 지금 막 허공에 돌을 던진 소년은 모든 정신을 이 순간에 집중하고 있다. 오른 손가락을 쫙 펴서 땅바닥을 집고 오른쪽 엉덩이와 다리를 땅바닥에 철퍼덕 대고 앉은 모습을 보니 나름 공기놀이에 최적의 자세를 취하고 있는 것이다. 그러

고 보니 아이는 왼손으로 공기놀이를 하고 있다. 맞은편 아이도 오른팔
을 오른쪽 무릎에 올리고 손가락으로 헛손질한다. 옆에서 구경하는 아
이도 마음만은 이미 공깃돌을 공중에 던져 올렸다.

　신광현의 〈초구도〉, 김홍도의 〈길쌈〉, 윤덕희의 〈공기놀이〉에 등장하
는 조선 시대 서민 아이들이 팔랑개비와 공기놀이하는 모습을 보니 놀
이 도구가 참으로 소박하다. 요즘 나오는 공기놀이의 공기는 공장에서
예쁜 색을 입히고 무게도 적당하며 아이들이 손에 쥐기 알맞은 크기로
제작되어 판매된다. 팔랑개비도 마찬가지다. 하지만 조선 시대 아이들은
일일이 종이를 여러 갈래로 자르고 잘린 귀들을 중심에 한데 모아 나무
막대기에 고정시켰다. 팔랑개비 모양도 구조도 요즘 것과는 다르다.

　당시의 아이들은 어른들이 장난감을 만들어 주거나 사 주지 않아
도 또래 친구들만 있으면 즐겁게 노는 데 문제가 없었다. 흔한 나무토막

이나 돌멩이만 있어도 마냥 즐거워했다. 그날 눈에 띄는 자연물이 그날의 놀이 도구가 되었다. 짤막한 나무 막대를 주우면 긴 막대로 쳐 날아간 거리를 재는 자치기 놀이를 하고, 손바닥 크기의 나뭇조각을 주우면 비사치기를 하며 놀았다. 작은 돌 여러 개로는 공기놀이를 하고, 그보다 조금 큰 돌로는 땅따먹기 놀이를 하고, 다양한 크기의 돌로는 돌탑 쌓기 놀이를 했다. 아이들은 직접 놀이 도구를 수집하고 만들었는데 모두가 장난감 만들기 전문가였다.

사실은 놀이가 목적이기보다는 친구들과 떠들고 웃으며 함께하는 과정을 즐겼다. 꼬맹이들에게만 놀이 문화가 존재하지는 않았다. 김홍도의 〈고누놀이〉를 보면, 10대 후반에서 20대 초반의 건장한 청(소)년들이 땅바닥에 말판을 그려 놓고 누가 먼저 상대의 집을 차지하나 겨루는 놀이를 하고 있다. 그들은 나뭇짐이 무거워 잠시 쉴 겸 지게를 내려

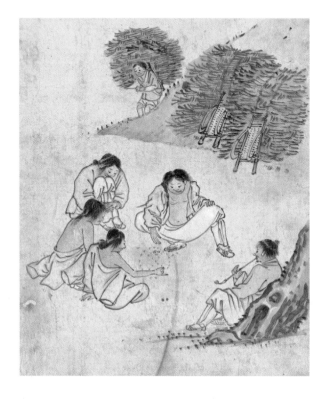

김홍도, 〈고누놀이〉(『단원풍속도첩』)
18세기, 지본담채, 28×23.9cm,
국립중앙박물관

놓고 고누놀이 중이다. 청년 무리 옆에 담뱃대를 문 어른이 나무에 기댄 채 놀이를 구경하고 있다. 그의 고정된 눈동자에서 놀이가 흥미진진하게 전개 중임을 알 수 있다. 고누놀이는 서민층 어른들도 즐겼다.

서민층 아이들은 나이를 막론하고 어떤 놀이든 장난감을 준비하는 과정부터 승부 겨루기까지의 전 과정에 참여했다. 이 과정에서 거리 감각, 공간 감각, 집중력 등을 키우며 놀았다. 장난감이 마땅치 않은 날은 닭싸움, 말타기 같은 몸을 이용한 놀이를 하면서 땀에 흠뻑 젖도록 놀았다. 아이들의 놀이 시간에 사회적인 차별과 물질적인 조건은 크게 영향을 주지 않았다. 겨울에도 계절에 맞는 놀이가 있었는데 팽이치기와 썰매 타기였다. 아버지나 형이 나무를 깎아서 마을에서 제일 멋진 것으로 만들어 주었다. 연날리기만은 경제 상황이 영향을 주었는데 얼레를 준비해야 하고 종이가 많이 들어가기 때문이다. 어떻게 보면 연은 바람을 타고 올라가는 것이 아니라 부모의 사회적 신분과 물질적 조건을 타고 날아오르는 놀이였다.

그렇다고 양반가 아이들의 연날리기를 부러워할 필요는 없었다. 높은 집안 아이들은 놀이마저도 사회적 참여에 도움이 되는 놀이를 했으니 말이다. 승경도가 그 하나다. 오늘날의 보드게임과 비슷한데 승관도나 종정도 등으로 다양하게 불린다. 국립중앙박물관 조선 전시실에 가면 '벼슬살이를 하는 도표'를 볼 수 있다. 오늘날 주사위처럼 굴리는 5각형의 나무 막대기인 윤목(윷과 유사하게 생겼는데 실제로 윷을 대체하기도 했다)을 이용하는 놀이다. 조선에 벼슬 종류가 많아 관직명과 업무 내용이 생소한 것이 있으니 놀이를 통해 알 수 있게 하는 게임이었다. 노는 시간마저도 공부의 목적과 방향, 그리고 사회적 위치를 잊지 않게 하려는 부모의 의도가 담겼다. 종이 말판 위에서지만 누가 가장 먼저 높은 관직에 올라 퇴관하는가를 겨루는 놀이라서 연말연시에는 한 해의 운수를 점칠 수도 있어 양반가의 어른들도 즐겼다. 『난중일기』를 보면

충무공 이순신도 이 놀이를 했다.

놀이의 가능성과 사회의 건강성

—

〈초구도〉와 〈공기놀이〉를 통해 조선 시대 서민층 아이들의 놀이를 살펴봤다. 요즘의 아이들은 〈초구도〉의 아이처럼 자신이 만든 장난감을 집 밖에서 실험해 보며 신나게 뛰어놀 수 있을까? 또한 〈공기놀이〉의 아이들처럼 놀이터에서 또래 친구들과 모여서 놀 수 있는 시간이 있을까? 골목에서 왁자지껄한 아이들의 목소리를 들은 지 오래다. 놀이의 가능성과 사회의 건강성마저 심각하게 걱정되는 상황이다.

아이들의 놀이 가능성은 '국가의 건강성'과도 연결되는 문제다. 한데 우리나라에는 수년 전부터 사회 건강성에 적신호가 켜져 있음을 실감하여 염려된다. 한낮의 놀이터는 물론이고 온 동네에서 아이들 모습이 보이지 않는다. 동네의 어디든 예전의 활기찬 분위기는 사라지고 정적만이 감돌 뿐이다. 이런 현상은 저출산과는 다른 문제다. 하교 후 여러 개의 학원 일정을 소화하기 위해 〈초구도〉의 아이처럼 장난감을 직접 만들거나 뛰어다니는 신체적 자율성은 생각할 수 없고, 〈공기놀이〉의 아이들처럼 마음 놓고 친구들과 한가롭게 놀 수 있는 여유 시간도 거의 없다. 고작 논다는 것이 학원으로 이동하는 차 안에서 스마트폰 게임을 하는 정도다. 친구들과 놀기 위해서라며 학원을 하나 더 접수하는 모습은 교육 제도를 비롯한 사회가 건강하지 못하다는 증거다.

병든 교육 제도는 아이들이 친구들과 뛰어놀아야 할 시간을 유린하고, 놀이의 시간을 경시하는 부모의 양육은 아이의 정서적 성장을 창백하게 만들고 있다. 그림 속 아이들이 노는 모습은 국가의 역할과 부모의 역할, 그리고 국가의 지속 가능성을 생각하게 한다. 씩씩한 아이들의 웃음소리와 재잘거리는 소리는 새소리만큼이나 맑고 사랑스러워 듣기 좋

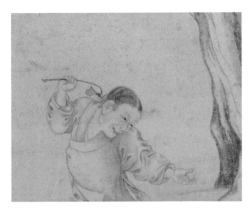

다. 〈초구도〉에서는 신광현이라는 어른이 아이가 강아지와 노는 모습을 보면서 위기에 놓인 국제 정세를 떠올리기도 하고 탄성을 지르며 해맑게 뛰어노는 아이를 보면서 잠시 모두 잊어버리기도 한다.

인간을 '놀이하는 존재'로 규정한 네덜란드 문화학자 요한 하위징아는 놀이하는 인간에 대한 사색과 놀이 개념을 학문 연구의 영역으로 끌어들였다. 『호모 루덴스Homo Ludens』를 통해 그는 인류의 문화를 놀이적 관점에서 고찰하고 인간 문명의 본질에 놀이가 숨어 있다고 했다. 다시 말해 놀이는 문화의 요소가 아니라 문화 자체가 놀이의 성격을 가지고 있다는 것이다. 그의 주장의 옳고 그름을 떠나서 아이들의 활기찬 목소리가 사라진 우리 사회 문화는 지금 안녕한가.

또한 아이들의 놀이 가능성은 '성장기 심신의 건강성'을 생각하게 한다. 아이들의 놀이는 자신들의 삶을 지탱해 갈 심신의 근육을 단단하게 만드는 시간이다. 그날의 놀이를 위해 날씨를 관찰하고, 그날의 놀이의 특성에 맞추어 재료를 준비하는 과정을 통해 머리를 쓰고 감각을 활용하게 된다. 자연스럽게 섬세한 감성과 집중력과 창의력을 키운다.

예를 들어 팔랑개비 놀이를 하려면 바람의 세기와 방향을 살피게 되고, 적당한 두께의 종이를 찾아 여러 번 가위질도 해 보고, 각 귀를 구부

린 다음 한데 모아 막대기에 고정시켜 휘휘 돌아가게 하는데 이 모든 과정이 과학으로의 접근이다. 공기놀이의 경우도 공깃돌들을 공중에 던지고 찰나의 순간에 신속하게 바닥에서 돌들을 움직이려면 정신을 집중해야 함은 물론이고 기술력도 필요하다. 공기의 던지기와 받기 과정에서 온몸의 감각을 깨우고 머리도 써야 한다.

하위징아는 모든 문화의 기원에서 놀이 요소가 발견되고 모든 공동 생활과 문화에 놀이의 성격이 있다고 했다. 놀이의 시간과 미술의 시간을 함께 살펴보면, 궁극의 수준에서 인간의 신체와 정신 활동의 창조적 기쁨을 경험할 수 있다는 공통점이 있다. 놀이의 순간과 미술의 순간에 발휘되는 창의성은 곧 문제 해결 능력을 키우는 과정이며 성취감을 맛보는 과정이기도 하다. 놀이의 순간에도 미술의 힘과 유사한 지적 유희의 경험과 감정적 치유의 경험이 존재한다. 성장기에 신나게 놀아 보는 경험들은 심신의 건강에 매우 중요한 일이다.

또한 성장기 놀이 가능성은 성인 시기 '사회생활의 건강성'과 연결된다. 대부분의 놀이는 여러 사람이 모여 노는 모습이나 활동으로 나타난다. 놀이에는 친구들과 함께 적합한 놀이를 생각하고 의견을 조율하는 과정이 있다. 내 의견이 받아들여지기도 하고 거부되기도 한다. 어떤 놀이든 그 시간을 통해 다양한 실패의 좌절감도 맛보고 성공의 성취감도 경험하게 된다. 살아가면서 마주할 크고 작은 성공과 실패에 대한 선先경험을 하면서 건강한 정서적 근육이 만들어진다. 놀이의 대부분은 선의의 경쟁으로 진행 과정에서 지켜야 할 법과 질서를 경험하게 됨은 물론이고 갈등과 화해도 경험한다. 설혹 실패했더라도 깨끗하게 인정하는 자세도 놀이에서 배울 수 있다. 사회의 축소판인 셈이다.

성장기에 건강하게 잘 놀았던 아이가 성인 시기의 직장 생활과 사회 생활도 잘하는 것을 본다. 일에 대한 접근 방식이 열려 있어 독특한 기획을 하고, 집단에서도 원만한 관계를 맺는다. 그들의 단단한 정서적,

지적 자산들은 성장기에 닫힌 공간에서의 책상 앞 공부가 아닌 열린 공간에서 또래 친구들과 어울려 논 경험에서 비롯되었음을 직업 현장에서 경험하고 있다.

이처럼 아이들의 놀이 시간은 창의적 삶을 위한 안목과 관찰력, 그리고 성취감의 원천이다. 실용주의라고 번역되는 미국 프래그머티즘pragmatism의 철학자이자 심리학자 윌리엄 제임스는 인간의 창조성과 적응성의 관계에 주목한 바 있다. 그 어느 시대보다도 급변하는 오늘날 세상에 잘 적응하고 살아가려면 〈초구도〉와 〈공기놀이〉의 아이들처럼 자연의 바람을 느낄 수 있는 집 밖에서 친구들과 자유롭게 놀면서 창조성과 유연성을 키울 수 있게 '놀 시간'을 존중해 주어야만 한다. 이는 전통 교육에 대한 반발로 등장한 진보주의적 교육의 '열린 교육' 과정의 체험 학습과는 별개다.

한로축괴韓盧逐塊 사자교인獅子咬人이라는 말이 있다. 중국 전국 시대의 개인 한로는 세상에 널리 알려진 명견이다. 하지만 개의 습성을 버리지 못해 사람이 흙을 던지면 흙가루를 쫓았다. 그러나 백수의 왕 사자는 사람이 흙을 던지면 흙가루 대신 흙을 던진 사람을 문다. 교육 제도와 부모들이 우리의 귀한 아이들이 충분하고 자율적인 놀이 시간을 통해 한로 같은 폐쇄적인 사고가 아닌 사자 같은 열린 사고를 지니며 건강하게 성장할 수 있도록 진지하게 고민해 주었으면 좋겠다.

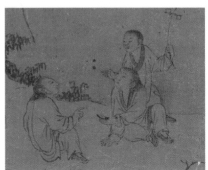

여자아이들은 어디에 있을까

—

공기놀이하는 남자아이들을 보고 있자니 여자아이들의 행방이 궁금하다. 구경하는 모습으로라도 등장할 법 하건만 여자아이들은 대체 어디에 있는 것일까? 윤덕희는 〈오누이〉라는 그림도 그렸다. 큰 누이가 나이 어린 남동생을 이 버드나무 밑에서 돌보는 모습을 담은 그림이다. 누이의 한 올 흐트러짐 없는 길게 땋은 머리카락과 옷차림에서 단정한 성격이 보인다. 참 곱다. 반면에 어린 남동생은 아랫도리가 발가벗겨졌다. 안고 있던 동생을 바닥에 내려놓아 걸음마 연습이라도 시키려는지 약간 거리를 두고 서 있다. 그리고 동생을 향해 몸을 기울이고 두 손을 내밀면서 "자, 일어나서 누나에게 걸어와 봐"라고 한다. 오늘은 꼭 동생을 혼자 일어나 걷게 만들겠다는 의지가 보인다. 늦어지는 동생의 걸음마가 걱정되는 모양이다. 어쩌면 하루가 다르게 커 가는 동생을 안는 일이 점점 힘에 부쳐 잠시 내려놓았을 수도 있다. 하의도 입히지 않은 어린 동생을 땅바닥에 내려놓은 누나의 사정이 어떠하든, 정작 동생은 무

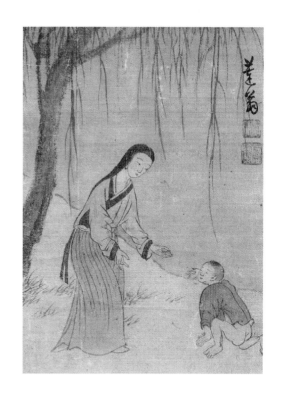

윤덕희, 〈오누이〉
18세기, 견본담채,
20×14.3cm
서울대학교 박물관

릎을 꿇은 채 꼼짝 않는 오른쪽 다리와 땅바닥을 짚은 왼손을 봐서 자신의 두 다리로 서거나 걸으려는 의지가 없어 보인다. 어떻게든 누나의 품에 다시 안기려고 사랑스러운 눈웃음을 지어 보인다. 이 그림처럼 딸들은 어려서부터 부모님을 도왔다. 자신도 어린아이면서 동생을 업거나 작은 손으로 설거지를 도맡았다. 오빠나 남동생이 동네 공터에서 놀고 있을 때도 그들의 누나나 여동생은 집에서 부모가 시키는 일을 처리해야 할 때가 많았다.

옛 그림에 보이는 딸들의 모습은 주로 동생을 업거나 일하는 성인 여성들 옆에서 시중드는 모습으로 등장한다. 동생에게 젖을 먹이는 엄마 옆에 덩그러니 앉아 있는 모습도 있다. 신윤복의 부친이기도 한 화가 신한평의 〈자모육아慈母育兒〉에도 엄마 옆에 앉아 있는 어린 딸이 등장한다. 자애로운 엄마의 시선은 젖 물리고 있는 아기에게 있고 여자아이는 혼자만의 섬에 갇힌 듯 미동도 없이 앉아서는 무릎 위의 손가락만 꼬물거린다. 젖을 먹고 있는 막내는 방금까지는 누나 등에 업혀 있었지 싶다. 앞으로도 어린 누이는 엄마 대신 동생들을 업거나 돌봐야 할 것이다. 하지만 여자아이의 몸이 너무 작다. 신윤복의 그림에도 종종 여자아이가 등장한다. 거문고 줄을 고르는 여성들을 보며 일을 배우기도 하고 장옷을 입고 외출하는 여성의 아기를 업고 맨발로 배웅에 나서기도 하며 남녀의 신발이 마루 위에 나란히 있는 방문 앞으로 술병과 술잔이 놓인 쟁반을 내오기도 한다.

옛 그림에 등장하는 여자아이들의 모습은 팔랑개비를 들고 밖으로 뛰어나가려는 모습도 아니고, 공기놀이를 하는 모습도 아니다. 아직은 부모의 보살핌이 필요하고 놀이가 필요한 나이임에도 동생들을 돌보거나 궁핍한 살림에 보태기 위해 남의 집 허드렛일 중이다. 이렇듯 서민층 딸들에게는 '놀이'라는 개념 자체가 없어 보인다. 서양의 그림에 등장하는 성장기 여자아이들의 모습도 크게 다르지 않다. 일하던 엄마가 잠시 짬을 내 동생에게 젖을 먹이는 모습을 바라보거나 손빨래하는 엄마 옆에서 까치발을 들어 작은 손을 빨래 통에 넣고 있다. 그나마 조금 여유 있는 집의 경우 햇빛 드는 방에서 책을 읽고 있다. 반면에 남자아이들은 여러 장소에서 씩씩한 개구쟁이의 모습으로 등장한다. 이처럼 동서양의 여자아이들은 성인이 되기 전부터 사회가 바라는 기대에 맞추어지고 다듬어졌다. 전통 사회의 부모들은 딸이 '살림 밑천'이 되어 주기를 기대했다. 20세기 중반 프랑스의 실존주의 소설가 시몬 드 보부아르는 『제2의 성』에서 "여성은 태어나는 것이 아니라 만들어지는 것이다"라는 유명한 주장을 했다. 젠더gender 개념의 토대가 만들어진 이유이기도 하다. 젠더는 사회적·문화적으로 만들어진 성 역할로 개인의 마음가짐과 행동 방식, 태도와 생활습관 모두 만들어졌음을 의미한다. 동양과 서양의 그림을 보더라도 알 수 있다.

우리나라에서 키덜트kidult는 하나의 유형이 되었다. 성인이 되어서도 아이 때 행복을 주었던 대상을 계속 향유하는 이들은 그 대상인 만화, 로봇, 공간 연출 등을 경험할 수 있는 곳이라면 돈과 시간을 아끼지 않는다. 그런데 키덜트 대부분이 성인 남성이다. 상당수의 성인 여성은,

특히 중년 이상은 동심으로 돌아가기를 거부한다. 어린 시절에 행복했고 즐거웠던 기억이 거의 없기 때문이다. 장난감을 갖고 놀 수 있는 상황이 아니었다. 어려서부터 아궁이 앞에 앉아서 불을 때는 등 잡일을 했어야 했고, 10대의 예민한 나이까지 아버지 술을 사러 노란 주전자를 들고 주막을 돌아다닌 불편한 기억밖에 없다. 물론 여자아이들의 놀이도 있기는 했다. 주로 실뜨기와 공기놀이다. 바느질하는 엄마 옆이나 길에서 흔하게 재료를 구할 수 있는 놀이들이다. 그런데 사회적 학습이 참 무서운 것이, 길 위에서 돌을 주우면 주로 부엌 소꿉놀이를 했다. 큰 돌을 주우면 풀을 뜯어 반찬을 만들기 위한 돌칼이나 돌 방망이로 사용하고, 작은 돌은 가루를 만들어 밥을 짓는 데 사용했다. 나뭇가지를 주우면, 돌 세 개로 고인돌 모양의 아궁이를 만들어 불 때는 시늉을 하며 놀았다. 여자아이들은 집 밖에서도 엄마를 흉내 내며 소꿉놀이를 했다.

그렇다면 오늘날의 어린 여자아이들은 어디에서, 어떤 놀이를 할까? 여전히 실내에서 소꿉놀이 위주로 놀이하는 모습들을 본다. 주방 기구 장난감 및 컴퓨터를 통한 집 꾸미기, 옷 입히기 놀이는 예전과는 비교도 할 수 없을 만큼 정교하고 입체적으로 좋아졌지만 놀이의 종류는 크게 달라지지 않은 것 같다. 이상하게도 남자아이가 소꿉놀이에 관심을 보이면 성 정체성을 걱정한다. 오늘날에도 남자아이들은 '남자답게' 씩씩하게, 여자아이들은 '여자답게' 얌전하게를 학습하고 있는 것이다. 아이들에게 성별이 다르니 다른 놀이를 해야 한다고 강요할 게 아니라, 자기 취향에 맞는 놀이를 접할 수 있도록 다양한 놀이 기회를 제공해야 한다. 중요한 것은 여자다움이나 남자다움이 아니라 인간다움이며 충분한 놀이 시간의 존중이다. 오늘 여기, 우리의 소중한 아이들에게 '놀 권리'가 보장되어야 한다.

〈초구도〉와 〈공기놀이〉를 보면서 오랜 시간 역사에서 놀이 시간을 박탈당했던 수많은 여자아이들을 떠올려 본다.

 &

김홍도, 〈그림 감상〉
주세페 카스틸리오네, 〈루브르 박물관의 살롱 카레〉

그림의 기만 혹은 해방

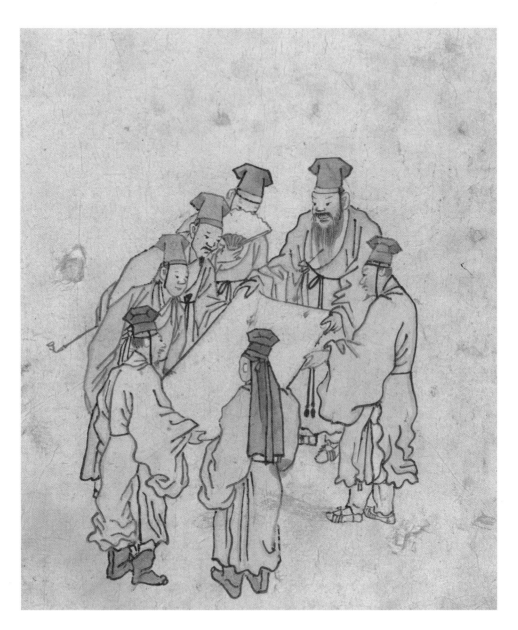

김홍도, 〈그림 감상〉(『단원풍속도첩』)
18세기, 지본수묵담채, 28.1×23.9cm,
국립중앙박물관

김홍도의 〈그림 감상〉

누가 그림을 감상하는가?
—

일곱 명이 큰 종이를 중심으로 둥그렇게 모여 있다. 백지장도 맞들면 낫다는 속담이 있는데 이들이 들고 있는 것은 백지장이 아니라 형이상학적인 그림이다. 김홍도의 〈그림 감상〉은 그의 표현 방식이 절정을 이룬 작품이라 할 수 있다. 그의 풍속화들을 보면 대부분이 인물들의 표정과 행동에 집중하도록 배경을 배제시키는 방법을 택했는데 이 그림은 인물들이 감상하는 그림 내용까지도 배제시켰다. '그림이 없는 그림'으로 표현한 것에는 분명 의도가 있을 것이다. 그 깊은 뜻을 헤아리기 위해 그림에 집중하기로 한다.

그림 하단 중앙에 있는 인물이 제일 먼저 눈에 들어온다. 그의 모습 두 가지가 나머지 여섯 명과 다르기 때문이다. 먼저 다른 사람들은 정면 혹은 측면으로 서 있어 얼굴 표정이 보이지만 그 혼자만 뒷모습이라 얼굴 표정을 전혀 알 수가 없다. 또한 머리에 쓴 복건의 형태가 다른 사람들이 쓴 것과는 다르다. 그가 쓴 복건은 건 종류의 하나인데 머리 뒷

부분에 자락을 두고 끈을 달아 뒤로 돌려 매는, 성리학과 관련 있는 모자다. 송나라 주자 이후부터 널리 사용되었는데 조선에서도 유가 법복으로 쓰여 주로 유학을 공부하는 선비들이 심의를 입을 때 머리에 썼다. 하지만 조선 후기의 유가 법복에서는 많이 사라졌고, 주로 어린이나 젊은 유생들이 썼다. 우리나라 1천 원 지폐에 등장하는 이황 선생이 이 모자를 썼다. 따라서 우리는 이 남성이 그림을 감상하는 이들 중에 가장 나이 적은 유생임을 알 수 있다. 다른 사람들은 모자 위쪽이 아래쪽보다 넓은, '士사' 모양의 각진 유건을 쓰고 있다. 유건 역시 성리학과 관련 있다.

다음으로 일곱 사람이 입은 옷을 보자. 〈그림 감상〉속의 그림 위쪽에 있는 수염 덥수룩한 인물이 학생들을 가르치는 교수다. 그 옆에 부채로 얼굴을 가린 학생을 건너뛰고, 담뱃대 잡은 오른손을 허리 뒤로 뺀 인물 역시 교수로 보인다. 두 교수의 골격은 다르지만 모두 콧수염과 턱수염을 길렀고 도포를 입었는데 분위기에서 벌써 연륜이 느껴진다. 나머지 다섯 사람은 옆트임이 있는 창의를 입었다. 일곱 명 모두 세조대(가슴에 둘러매는 끈)를 했다. 세조대의 색을 보면 자연스럽게 품계를 알 수 있는데 당상관은 홍색(또는 자색), 당하관은 청색(또는 녹색), 서민은 흑색, 상을 당한 사람은 흰색을 둘렀다. 여기 있는 사람들의 세조대는 검은색이니 아직 벼슬을 얻지 못한 상태다. 당시의 유학자들은 평소에는 깃에 검은색 선을 두르는 심의를 입기도 했지만 김홍도 그림에 묘사된 조선 후기의 유생들은 흰색 도포와 창의를 입고 있다. 모자의 형태와 옷 종류를 통해, 그림을 감상하기 위해 모인 사람들은 유학을 가르

치는 교수 두 명과 그들에게 배우는 다섯 명의 학생임을 알 수 있다.

그렇다면 그림 감상이라는 이 우아한 행위가 이루어지는 곳은 어디인가? 김홍도는 장소 역시 생략해 버렸다. 하지만 유생들의 모자와 옷과 신발을 단서로 장소를 알 수 있다. 복건과 유건은 간편한 실내용 쓰개다. 또한 네 명의 신발이 보이는데 짚신을 신은 두 사람과 장화처럼 생긴 (상류층만 신었던) 목화를 신은 두 사람을 통해 이곳이 향교 혹은 서원임을 추측할 수 있다. 향교는 지방 학생들에게 유학을 가르치면서 한편으로 선현들에게 제사 지내기 위한 목적으로 나라에서 세운 공립 교육 기관이다. 오늘날로 따지면 지방 대학이나 공립 고등학교 정도 된다. 서원은 지방 사림들이 세운 사립 학교다. 향교는 임진왜란 때 타격 받았고, 조선 중기 이후에는 서원의 등장으로 더욱 위축되었다. 〈그림 감상〉은 조선 후기 그림이니, 이곳은 서원의 뜨락이라고 볼 수 있다.

일곱 명의 그림 감상자들 중 몇 명은 그들이 방금 전까지 취했던 자세도 알 수 있다. 그림 하단의 복건 쓴 유생의 좌우에 있는 두 사람의 창의 끝자락을 보면 다른 사람들에 비해 심하게 구겨져 있다. 공부하느라 책상 앞에 오래 앉아 있었는데 창의 끝자락이 엉덩이 밑에 깔려 있었던 것이다.

이들은 서원에서 유교 경전과 시문 짓기에 한창이었다. 그런데 밖에서 누군가 좋은 그림을 한 점 얻어 왔다는 소리가 들리자 감상할 기회를 놓칠까 싶어 서둘러 밖으로 나온 게다. 때마침 서원을 지나던 화가 김홍도는 우연히 뜨락에서 그림을 감상하는 유생들을 발견하고는 그림 주제로 좋다고 여겼는지 서둘러 그렸다. 그럼에도 이목구비는 물론이고 옷자락의 구김까지 세세하게 표현했다.

조선 시대에는 적게는 삼삼오오, 많게는 수십 명이 모여 한 작품을 감상하며 각자의 의견을 나누는, 즉 시서화를 연구·감상하는 문화가 보편적으로 형성되어 있었다. 김홍도의 〈그림 감상〉뿐만 아니라, 심사정의 〈군현도群賢圖〉, 남계우의 〈오로독화도五老讀畫圖〉 등 다른 화가들의 그림을 통해서도 그 시대의 감상 문화를 확인할 수 있다. 조선 후기에도 학문 탐구에 있어 학예일치의 태도가 전승되고 있었음이 김홍도의 〈그림 감상〉에 드러난다. 학예일치는 공자의 예악 사상에서 영향을 받았다.

사회 질서와 문화가 붕괴되던 중국 춘추 시대의 학자 공자는 인의와 예악을 중심으로 유가를 창시했다. 인의는 인간을 사랑하는 마음이며,

예악(예법과 음악)은 그것을 표현하는 방법이다. 예악 사상은 주나라의 예악 제도를 공자가 발전시킨 것이다. 그는 예는 '인간다움'이라는 근본 정신을 잃어서는 안 된다며 진정한 예를 회복해야 한다고 말했다. 악의 경우 광의적 의미의 음악 애호가였던 공자의 영향으로 음악에 자주 언급되지만 시와 노래, 무용, 글과 그림을 포괄한다. 공자는 표현 방법의 교육적 작용 측면에서는 예禮에 의해 인격이 정립되고 악樂에 의해 인격이 완성된다고 했다 立於禮成於樂. 예는 법과 도덕을 의미하는 이성적인 키워드이고, 악은 예술을 총칭하는 감성적인 키워드다. 다시 말해 이성과 감성의 조화를 주장했다.

이처럼 조선 시대 선비들의 그림 감상 행위는 도덕과 예술을 상호 보완 관계로 보고 조화의 미를 통해 학문도, 나라도 완성될 수 있다는 유가의 가르침을 실천하는 과정이었다. 미적 가치와 윤리적 가치에 대해 묻고 답하는 과정이었다. 일제 식민 사학이 조선 역사에 왜곡과 폄하를 가하는 과정에서 조선 선비들의 그림 감상을 양반들의 한가롭고 낭만적인 취미 생활 정도로만 인식하게 만든 데서 벗어나, 우리만의 시선으로 바라볼 필요가 있다.

그런데 이런 양반들의 감상 문화는 중인이나 상인 같은 백성들에게도 흘러들었다. 그야말로 온 계층에 그림 감상이라는 멋진 향유 문화가 존재했던 것이다. 특히 중인층에 미술 애호가와 소장가가 많이 있었다는 것이 인상적이다. 지적, 물리적 능력이 되는 역관 같은 중인들이나 신흥 거상들은 중국과 조선 화가들의 작품을 수집하고, 그것의 의미와 중요성에 대해 의견을 교환했는데 그림이나 글에 솜씨 있는 사람들은 작품에 글을 달았다. 종종 귀한 작품을 만나는 날에는 차나 술을 한 잔씩 나누어 마시니 기쁨은 배가 되었다. 물론 왕족에서 서민까지, 예술 작품 감상을 통한 목적과 선호하는 주제와 소재는 저마다 달랐다. 서민들은 무명 화가들이 그린 그림을 부담 없는 가격으로 구입해 방에 붙여

놓았는데 그들의 그림 감상 문화가 낳고 키운 것이 '민화' 장르다. 오늘날 명화가 인쇄된 달력들이 걸리는 것도 예부터 전승된 생활 문화인 셈이다.

〈그림 감상〉 속 20대부터 50대까지 다양한 나이대의 사람들이 서원 뜨락에 모여 그림을 품평하고 있다. 누구는 매의 눈으로 뚫어져라 살피고, 누구는 원숭이의 눈으로 의심스럽게 살핀다. 표정은 다양해도 그림에 대한 태도는 모두 진지하다. 이렇게 고아한 정취를 추구하는 지적 행위의 독특한 문화가 우리에게 있었다. 지적 유희의 차원에서든, 감정적 치유의 차원에서든, 그 경험은 각각 다르더라도 말이다.

그림 감상과 수집의 태도는 엄중했다

—

미술 현장에 있다 보니 "그림이 확실한 재테크가 되나요?" 혹은 "수억은 있어야 그림을 살 수 있나요?"라는 질문을 종종 받는다. 오늘날 그림 수집에 대한 관심은 대부분 재테크 차원이다. 고아한 정취를 즐기는 미적 가치 탐구와 정서적 풍요 차원이 아닌, 시장의 교환 가치로 그림을 인식하는 모습, 그림의 감상과 수집의 본질을 가린 채 접근하는 모습은 참으로 안타깝다.

앞서 언급했듯, 성리학 교육의 실천인 학예일치 지향 문화는 자연

스럽게 시서화 수집과 감상 문화를 낳았다. 조선 전기 때는 왕가와 사대부를 중심으로 수집 문화가 이루어졌고 조선 중기와 말기로 흐르면서 성공한 중인이나 백성 사이에서도 자신의 취향에 맞는 작품 수집이 하나의 문화적 흐름이 되었다. 조선 전기의 소장품 대부분은 중국 작품이었고, 후기로 오면서 중국 작품만이 아니라 조선 예술가들의 작품도 소장하게 된다. 18세기 후반 청계천 광통교에 글과 그림을 사고파는 시장이 형성되었고, 이곳에서 양반에서부터 서민들까지 그림을 구입했다.

조선 시대 예술 작품 감상의 보편화와 작품 소장 문화를 엿볼 수 있는 전설적인 수집가들이 있다. 우선 세종의 셋째 아들 안평대군의 서화에 대한 열정과 안목은 당대의 문신 신숙주의 화기를 통해서도 알 수 있다. 안평대군은 시·서·화에 모두 탁월해 삼절이라 불렸으며 특히 서예의 경우 높은 경지에 이르러 선비들 사이에 추종자 무리까지 있었다고 한다.

물적 능력은 물론이고 작품을 보는 안목과 작품 창작 실력을 겸비한 그의 소장품은 최상급이었을 수밖에 없다. 누구보다 많은 시간을 투자하고 공들여 소장한 귀한 작품을 혼자 감상하지 않고 귀하면 귀할수록 여러 사람과 공유하기를 즐겼기에 사대부 학자들부터 화원들까지 감상자들이 다양했다. 특히 화원들에게는 창작의 시야를 넓혀 주니 큰 공부의 기회가 되었다. 그중에서도 화원 안견安堅이 최대 수혜자였다. 조선 전기의 문화 예술계의 패트론patron(후원자)이었던 안평대군의 소장품을 감상하고 연구하는 과정을 토대로 조선 회화사에서 '안견풍'이 가능하지 않았나 생각한다.

문화 예술의 황금기로 평가되는 영·정조 시대는 미술 애호가들에게도 호시절이었다. 수집가의 수도 그만큼 많았다. 영조 시대의 상고당尙古堂 김광수金光遂는 열정의 서화 작품 수집가였다. 겸재 정선과도 막역했던 그는 부친이 이조 판서를 지낸 양반가 지식인으로 사회적 지위와 물

적 능력으로 예술적 감식안을 길러 골동품 수집과 가치 연구에 흠뻑 취할 수가 있었다. 조금 독특한 점이 있다면 당시 수집가들이 주로 글과 그림에 치중한 데 비하여 (글과 그림은 물론이고) 도자기, 기물, 벼루, 먹, 골동 등에 모두 관심을 갖고 수집에 열정을 쏟았다는 점이다.

그의 묘비명에는 다음과 같이 적혀 있었다. '옛 그릇과 글씨와 그림, 붓과 연적과 먹에 대해서는 진위를 감별해 작은 착오도 없었다.' 이것만 봐도 그에게 작품 수집이 취미 이상의 존재, 삶 자체였음을 알 수 있다. 가까운 지인들의 기록도 '감식안이 신묘하여 한 물건이라도 마음에 들면 가산을 기울여 후한 값을 치렀다'거나 '사람됨이 소탈하고 우아하여 집 재산을 기울여서 멀리 연경에서 고서, 명화, 벼루, 먹, 골동품 등을 많이 사들여 종일토록 그 사이에서 읊조리고 완상했다'고 표현한다.

오늘날처럼 비행기를 타고 가는 것도 아닌데 좋은 작품을 구입하기 위해 먼 중국의 유리창(우리나라 인사동 같은 곳)까지 가는 데 거리낌이 없었다고 하니, 작품 수집 열정은 둘째가라면 섭섭할 대수장가였다.

김광수와 동시대를 살던 석농石農 김광국金光國도 수장가로 유명하다. 그의 집안은 대대로 의관을 지냈다. 그 역시 젊은 나이에 의과에 합격해 실력을 인정받았고 높은 직책에 올랐다. 김광국은 김광수와는 수십 년의 나이와 신분 차이가 있었음에도 당대의 문인들, 화가들과 교류하며 좋은 작품들을 감상하고 수집했다. 미술을 업으로 하는 사람들은 김광국이라고 하면 그가 일생 수집한 그림들을 여러 권의 첩으로 꾸민 서화 수집 화첩『석농화원石農畵苑』을 떠올린다. 세월이 흐르며 흩어졌지만 고려 공민왕, 조선 전기의 화가 안견부터 김홍도와 심사정 그림까지, 4백 년을 아우르는 총 열 권의 회화 컬렉션에 이른다고 한다.

국립중앙박물관에서 열린《미술 속 도시, 도시 속 미술》전시 때 보니 김광국이 관심을 보인 수집품에는 조선의 명화만이 아니라 일본, 중국, 서양의 판화도 있었다. 북경에서 구입했던 것들이다. 전시회 관람을

통해 우리나라 미술사학자들이 왜 『석
농화원』에 그토록 주목하는지 조금은
알게 되었다.

안평대군, 상고당 김광수, 석농 김광
국의 예술품 수집은 조선 회화사에 큰
영향을 미쳤다. 작품 감상을 넘어 작품
의 예술적 성과를 평가하기까지, 감상
자 자신부터 많은 준비가 필요하다. 학
예일치를 지향하는 성리학적 태도가 배
경이었던 만큼 작품 감상과 제출 작품
수준에 대해 날카롭게 품평했다. 그림
시장에서 사 왔냐고 힐책하기도 한다.

한문학자 강명관 선생이 정약용의
글을 번역한 글을 읽어 보니 매우 인상
적이다. 그림을 보낸 이정운에게 날카
로운 지적을 하는 내용이 그렇다. "보내
주신 신선 그림은 직접 그리신 그림이
아니라 혹시 광통교에서 사 오신 것입

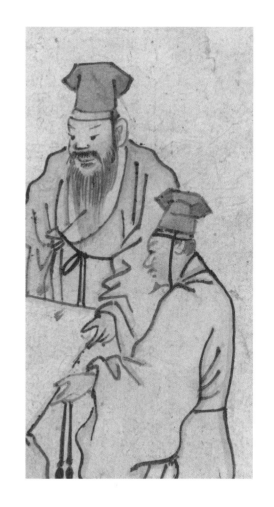

니까, 신선의 눈이 욕심스럽고 몸은 살찐 모습입니다. 앞으로는 그림 승
부를 내려면 우리 모임의 사우들이 모두 모인 자리에서 직접 그린 것만
시합에 응할 수 있도록 기준을 만들어야겠습니다. 그렇지 않으면 여러
문제가 발생할 것입니다. 그건 웃긴 일입니다."

이정운은 조선 후기의 문신으로 암행어사와 관찰사를 지냈다. 조선
후기 서예가와 화가를 조사하다 보면 이름이 종종 등장할 정도로 당시
많은 사람과 교류했다. 특히 채제공의 집을 자기 집처럼 드나들며 벗들
과 함께했다. 그런 이가 열아홉 살 연하의 정약용에게 핀잔 듣는 내용은

글 읽는 사람도 좀 민망하게 만든다. 다른 사람의 그림에 칭찬을 아끼지 않던 정약용이 유독 이정운의 그림에 혹평을 했음은 다른 글에서도 읽었다.

두 사람의 정치 이념이 맞지 않았거나 사적인 감정에 문제가 있었는지도 모르지만 여기서 당시 그림 감상 모임의 수준을 알 수 있다. '눈이 욕심스럽다'고 지적함에서 알 수 있듯 오직 채색과 형태만 추구한 인물화로서의 신선 그림이 아니라 신선의 본질을 표현할 줄 아는, 즉 눈에 드러나지 않는 오묘한 이치와 정신까지 담긴 그림을 중요하게 생각했음이다. 또한 당시 그림 모임은 심사하는 사람까지 두고 그림 시합을 진행하고 있었음도 드러난다. 정약용이 화내는 모습은 개혁과 개방을 주장하던 그의 성품을 짐작하게 한다. 어쩌면 우수작을 뽑는 그림 시합이라 더 예민해졌는지도 모르겠다.

《미술 속 도시, 도시 속 미술》 전시실 벽에 익숙한 글이 쓰여 있었다. 조선 후기 문장가 유한준이 김광국의 『석농화원』 발문에 쓴 글이다.

> 그림에는 그것을 아는 자, 사랑하는 자, 보는 자, 모으는 자가 있다. 한갓 쌓아 두는 것이라면 잘 본다고 할 수 없고, 본다고 해도 칠해진 것밖에 분별하지 못하면 아직 사랑한다고는 할 수 없다. 사랑한다고 해도 오직 채색과 형태만을 추구한다면 아직 안다고 할 수 없다. 안다는 것은 화법은 물론이고 눈에 잘 드러나지 않는 오묘한 이치와 정신까지 알아보는 것을 말한다. 그러므로 그림의 묘미는 잘 안다는 데 있으며 알게 되면 참으로 사랑하게 되고, 사랑하게 되면 참되게 보게 되고, 볼 줄 알게 되면 모으게 되나니 그때 수장한 것은 한갓 쌓아 두는 것과는 다른 것이다.

우리 조상들의 예술 작품 감상과 수집 목적은 오늘날처럼 재테크 수

단이 아니었다. 또한 육안이 아닌 '눈에 잘 드러나지 않는 오묘한 이치와 정신까지 알아보는' 심안을 중요하게 생각하는 그림 감상과 비평 수준이 엄중했기에 위대한 작품이 많이 탄생할 수 있었다.

주세페 카스틸리오네, 〈루브르 박물관의 살롱 카레〉
18세기 초중반, 캔버스에 유채, 69×103cm,
루브르 박물관(프랑스)

주세페 카스틸리오네의
〈루브르 박물관의 살롱 카레〉

프랑스 '살롱'에서 있었던 일
—

주세페 카스틸리오네(Giuseppe Castiglione, 1688-1766)의 〈루브르 박물관의 살롱 카레Le Salon Carré au Musée du Louvre〉를 보면 현대의 전시장과도 흡사하다. 먼저 밝힐 것이 있다. 이 그림의 소장처인 루브르 박물관은 카스틸리오네를 19세기 화가라고 등재하지만 그가 청나라 중기의 황실 화가(중국명 낭세녕郎世寧, Lang Shining)로 활동했고 베이징에서 사망한 것, 그리고 가톨릭대학교 출판부 자료 및 동양 미술사 학자들이 집필한 대학 서적 등을 근거로 나는 18세기 화가로 보는 입장이다.

　루브르의 전시실 중 하나인 살롱 카레(사각형의 방)는 보는 바와 같이 규모가 크며 유리 천장을 통해 자연 채광이 쏟아져 이곳을 찾는 작품들과 관람객들을 부드럽게 감싸 준다. 그림 속의 관람객은 두 부류로 보인다. 하나는 그림을 창작하는 화가들이고 다른 하나는 그림 감상자들이다. 화가들은 자기 몸의 몇 배나 되는 대형 캔버스를 이젤 위에 올려 놓고 작업 중이다. 커다란 캔버스를 어떻게 살롱 카레까지 들여왔을까

궁금한데 아무래도 그림에 대한 그들의 열정이 캔버스의 크기와 무게를 이긴 모양이다. 사실 그들에게 무겁게 느껴지는 것은 따로 있는데 자신만의 독창적인 작품 세계를 만들어 가는 것이다. 시간의 무게를 초월하고 전시장에 걸린 수많은 거장들의 작품들을 통해 그림의 본질을 탐구하는 과정 역시 독창적인 그림 세계를 만들어 가는 데 필요하다.

카스틸리오네도 저 시간, 저 장소에 있다. 동료 화가들은 앞서 말한 이유로 걸작들을 모사 중이지만 그는 청나라 황실 소속 화가의 자격으로 이 그림을 그렸다. 황실에 보여 줄 내용은 루브르 박물관의 상설 전시실 모습과 이곳에서 교양을 쌓는 일반 시민들, 그리고 위대한 작품들을 통해 공부하는 화가 지망생들이다. 즉 표면적으로는 문화 예술 강대국인 프랑스의 예술 경영 현장을 그림에 담았다. 카스틸리오네가 이 작품을 상상이 아닌 실제 전시실에 방문해 그렸다고 단정 짓는 이유는 다른 화가들이 그린 살롱 카레 전시실 모습 때문이다. 마르코 테렌치오 뮐러 드 숑고르의 〈베로네즈의 가나의 혼인 잔치가 있는 루브르 박물관의 살롱 카레의 전경Vue du salon Carré du Louvre, avec les Noces de Cana de Veronese〉, K. 루치안 프르제피오르스키의 〈1875년 루브르의 살롱 카레Le Salon Carré du Louvre en 1875〉, 알렉상드르 브룅의 〈루브르 살롱 카레의 전경, 1880년경Vue du Salon Carré au Louvre, vers 1880〉 등 여러 점이 있다. 이들의 그림을 통해 당시 살롱 카레에 걸린 작품들을 명확하게 알 수 있는데 심지어 상설 전시 작품들이 순차적으로 바뀌어 전시되었다는 사실도 알 수 있다. 그리고 각 화가들이 살롱 카레의 무엇에 집중했는지도 그들의 시선과 표현 방식을 통해 드러난다.

18세기 프랑스 대표 박물관 전시실에 '살롱'이라는 명칭을 붙인 이유는 무엇일까? 화가들은 왜 이 전시실에 집중했을까? 17세기 프랑스에 불어온 살롱 문화가 한때의 유행으로 끝나지 않고 18세기 프랑스에서도 보편화되고 있었기 때문이다. 박물관 밖에서 살롱은 작품을 전시

하고 관람하는 전시 공간이 아니라 귀족 출신의 여인으로부터 시작된 부르주아 계급의 지식인들과 남녀 귀족들, 그리고 시민 계급이 어우러져 대화하는 장소를 뜻했다. 주로 귀부인이 주체가 되어 손님을 초대하는 개인 자택 혹은 대화 및 토론 공간을 의미했다. 1608년 의자 18개와 병풍으로 프랑스에서 가장 먼저 살롱 문화를 전수한 사람은 로마 주재 프랑스 대사를 아버지로, 이탈리아 귀족의 후손을 어머니로 둔 랑부이에 후작 부인이다. 그녀는 아버지를 통해 '프랑스식 우아함과 예리한 정신'을 배우고 어머니를 통해 '이탈리아식 덕목과 섬세한 처세술'을 배웠다. 특히 어머니의 나라인 이탈리아에서 영향을 받았는데 인문주의적 대화가 이루어지던 이탈리아 궁전 속의 살로네salone가 모델이었다. 여기에서 유래한 살롱은 18세기에 더욱 대중화되었다.

당시 영국의 카페가 남성 중심 교류 문화였다면 프랑스의 살롱은 여성 중심 교류 문화였다. 오늘날에 긍정적인 이미지를 갖는 대중 카페의 기원이 근대 유럽 도시에서 신분의 벽을 허물고 근대적인 사상과 공공성을 생산하는 공간이었다면 오늘날에 부정적인 이미지로 여겨지는 살롱의 기원이 근대 유럽의 귀족 저택에서 남녀가 벽을 허물고 인문 지식을 나누는 공간이었다는 점이 흥미롭다. 계몽사상가들이 드나들던 살롱의 지성사적, 문화사적 의미를 모두 언급하기는 어렵겠지만 루브르 박물관 전시실에 '살롱'이라는 명칭이 붙은 배경에는 프랑스의 사회적, 문화적 흐름의 반영이 있었다는 점은 알아 둘 필요가 있다.

당시 미술 분야에서 살롱은 아카데미와 정부가 개최하는 공식 전람회의 위치와 힘을 상징했다. 1667년에 장 콜베르의 제안으로 아카데미 회원이 주최하는 최초의 전람회가 루브르 궁전에서 열리는데 이때 살롱 카레라는 이름을 붙였다. 이후로 공식 전람회는 살롱이라고 불렀다. 1692년부터 1백 년간 왕립 아카데미가 루브르에 머물렀기에 살롱 전시는 왕립 미술학교 회원들이 절대적 힘을 행사하는 공간이었다. 화가들

에게도 권력이 서열화되는 공간이었고 따라서 〈루브르 박물관의 살롱 카레〉 속에 우연히 등장한 관람객들은 당시 미술계에서 권력을 갖고 있던 집단이 정치 셈법으로 구성한 전시품들을 보고 있다는 이야기가 된다. 살롱이 아카데미 회원이 아닌 일반 화가들에게도 전시 기회를 주어 출품작이 급속도로 늘어난 것은 프랑스 혁명 이후다. 그 후 살롱 전시실은 화가가 성공하기 위해 전시 기회를 가져야 할 공간이 된다. 낭만주의와 사실주의의 경쟁도 살롱에서 이루어졌다. 이 작품에서 볼 수 있듯 바닥에서 천장까지 작품들이 가득 걸렸다. 정치적, 사회적, 미술사적 이야기를 품었던 보수적인 성격의 살롱은 19세기 말에 개인 화랑이 생기면서 역할이 작아진다. 그리고 1903년에 살롱의 보수성에 반발하여 만들어진 진보적 화가들 집단인 살롱 도톤느^{Salon d'Automne}에서 야수주의와 입체주의가 탄생했다.

〈루브르 박물관의 살롱 카레〉에는 이젤을 펼쳐 놓고 그림을 그리거나 둥그런 소파에 앉아서 스케치 중인 사람들이 많다. 무엇보다 인상 깊은 것은 여성 화가들의 등장이다. 그림에는 거대한 캔버스를 세워 놓고 그림을 그리는 데 열중한 여성 화가 두 명이 있다. 먼저 화면 왼쪽 아래

에서 대형 캔버스를 세워 놓고 왼손에는 유화 팔레트를 들고서 그림 그리는, 검은색 드레스를 입은 여성을 보자. 그녀의 시선과 자세를 통해 몰입하고 있음이 느껴진다. 젊은 화가 지망생의 열정 앞에서 크기는 문제가 되지 않을 것 같다. 그리고 화면 오른쪽 뒤편에도 사다리에 올라 커다란 그림을 그리는 중인 또 한 명의 검은색 드레스를 입은 여성이 있다. 지금 전시실 벽에 걸린 풍경화를 모작하고 있다. 사다리 위에 아슬아슬하게 앉아 작업에 몰두하는 열정적인 뒷모습을

보며 그녀가 화가로서 성공의 사다리에 오를 수
있기를 바라며 응원을 보내고 싶다. 그녀의 캔버
스 뒤에는 또 다른 캔버스가 세워져 있는데 카스
틸리오네의 그림을 통해 미술 창작에 대한 당시
여성 화가들의 열정과 활약이 드러난다. 이 시기
유럽에서는 어느 때보다 여성들의 활약이 대세
였다. 1789년의 프랑스 혁명 이전까지, 프랑스
에서는 루이 15세의 정부였던 퐁파두르 후작 부
인, 오스트리아에서는 마리아 테레지아 여제, 러
시아에서는 예카테리나 여제가 활약했으니 그
럴 법도 하다. 어쨌거나 살롱 카레에서는 그림을

그리는 화가들도, 그림을 감상하는 관람객들도 진지하다. 모두에게 창작
과 관람 기회가 평등하게 주어지는 것 같아 보기 좋다.

그런데 이 공간에도 마음이 편하지 않은 사람이 있다. 오른쪽 문 앞
과 정면 문 앞에서 똑같이 검은색 모자와 정장에 붉은 조끼를 입고 있
는 두 남성이다. 이들은 귀중한 작품이 훼손되지 않도록 전시실을 지키
는 막중한 역할을 맡고 있다. 한데 주머니에 손을 넣은 채로 한쪽 다리
에 체중을 싣고 있는 모습을 보니 근무 시간이 좀 된 모양이다. 그럼에
도 화가들의 열정적인 붓질로부터 전시 작품을 지켜야 하고, 전시 관람
에 대한 교육이 안 되어 있는 대중으로부터도 전시 작품을 지켜야 하니,
살롱 카레에서는 한시도 방심할 수 없다.

그가 그림을 그린 진짜 이유
—

〈루브르 박물관의 살롱 카레〉의 관람객 중에 확실히 눈에 띄는 두 사람
이 있다. 똑같이 붉은색에 흰색 테두리가 있는 둥근 모자를 썼다. 그뿐

아니라 짙은 초록색 상의와 붉은색 바지, 그리고 어깨에 두른 파란색 망토와 흰색 신발까지 똑같다. 그들은 청나라 관료다. 카스틸리오네는 프랑스의 대표적인 예술 전시 공간인 루브르 전시실 중심에 동일한 문화권의 유럽인뿐만 아니라, 파리 만국 박람회 참가를 위해 입국한 상이한 문화권의 동양인 관람객도 그려 넣었다. 청나라 사람들이 살롱 카레에서 전시를 관람하는 모습에서 당시 동서양의 교류 현장을 볼 수 있다. 하지만 이 그림에는 다른 의도가 있어 보인다.

그림을 이해하기 위해서는 먼저 예수회 선교사로서의 카스틸리오네의 삶을 찬찬히 살펴볼 필요가 있다. 그는 이탈리아에서 태어나 성장했으나 청나라로 건너가 정착해 살았고 그곳에서 삶을 마감했다. 동양과 서양의 문화가 혼재하는 삶을 보여 주듯 이름도 이탈리아 이름 카스틸리오네와 청나라 이름 낭세녕, 이렇게 두 개다. 그는 예수회 선교 활동의 사명을 갖고 27세에 청나라로 들어갔다. 그러나 그가 청나라에 도착했을 때 가톨릭 선교 금지령이 내려져 종교 활동을 할 수 없는 상태였다. 선배 선교사들의 활동으로 청나라의 천주교 신자가 많이 늘어났고 이를 자양분 삼아 천주교를 보다 강력히 전파하겠다는 목적으로 입국한 그에게는 무척 난감한 상황이었다. 당시 가톨릭 선교회의 상황은 절실했다. 1517년 루터의 종교개혁 이후 위기에 직면한 예수회는 이를 타개하고 교리를 확장하기 위해 중국 및 동양으로의 선교 활동에 집중하고 있었다.

명나라 말기에 중국에서 천주교가 거부감 없이 받아들여진 까닭은 이탈리아 선교사이자 과학자였던 마테오 리치Matteo Ricci(중국 이름 이마두利瑪竇) 덕분이었다. 그는 1602년에 세계 지도인 곤여만국전도를 제작

했고, 가톨릭 사상가인 서양 선비와 유학과 불교와 도교에 박학한 중국인 선비가 토론하는 형식의 (한문으로 쓴) 천주교 교리서인 『천주실의』를 발행하기도 했다. 이는 중국 중심의 세계관을 갖고 있던 중국인들은 물론이고 조선인들의 의식도 바꿀 정도로 힘이 강했다. 이와 같은 예수회 선교사를 통해 서양의 가톨릭이 동양에 전래될 수 있었다. 그들은 먼저 중국 선비들이 입는 옷을 입고 중국어, 한학 등 중국 문화와 풍습을 배우며 중국을 이해하고 서서히 접점을 찾았다. 불교와 도교에서 말하는 공空과 무無 사상은 천주교의 교리에는 어긋나지만 유교의 상제나 천주교의 하느님은 같은 존재라며 공통점을 설파했다. 공자나 조상 숭배도 인정했다. 이와 같은 접근은 중국에서 가톨릭 신자가 크게 늘어나는 데 일조했다. 하지만 청나라가 되면서 가톨릭 선교 활동이 금지되었다. 이유는 무엇이었을까? 예수교에 이어 들어온 도미니크 수도회와 프란시스코 수도회 등은 예수회가 공자와 제사 및 조상 숭배를 인정한 것은 유교와의 타협이라며 그들이 가톨릭 교리를 어겼다고 봤다. 로마 교황청도 중국 가톨릭교도의 제사를 금지했다. 이에 (청나라 4대 황제인) 강희제는 마테오 리치 같은 선교사들만 중국에 체류하게 했고 (청나라 5대 황제인) 옹정제는 아예 선교사들을 추방하고 가톨릭 자체를 금지시켰다. 강희제의 통치 시대인 1715년에 중국에 도착한 카스틸리오네는 거부감 없는 선교 활동을 선택한다. 바로 화가로서의 활동이었다.

현재 대학 동양학과에서 전공서로 사용되는 『동양미술사』에 "강희제 말에 북경에 온 낭세녕 선교사는 특히 그림에 뛰어나 왕실 기록화를 도맡아 그렸다"라는 내용이 나오는데 낭세녕 선교사는 청나라 전성기였던 강희제, 옹정제, 건륭제 통치 시기에 중국 황실의 물리적 지원을 받으며 궁정 화가로 활약한다. 초상화는 물론이고 황궁 벽화나 교회당 벽화를 그리면서 서양 미술의 원근법과 건축 기술을 전파했다. 청나라 회화사에 최초의 서양인 화가로 이름을 남기기까지, 그 역시도 마테

오 리치처럼 먼저 중국화의 재료와 화법의 이치를 깨닫고 그다음 그것에 서양의 화법을 조화시킴으로써 독특한 화풍을 창조해 냈다. 그의 중국 황실과 대중에게 거부감 없는 접근 방식은 문화 예술로 서서히 스며들기였다.

그런데 보면, 벽에 걸린 빼곡한 그림들 가운데 왼쪽 벽에 걸린 안톤 판 다이크의 〈사냥 출정 나간 영국 왕 찰스 1세〉를 제외하고는 대부분 종교화다. 당장 찰스 왕 그림 옆에 걸린 대형 그림도 그렇다. 물을 포도주로 바꾼 예수 기적 이야기를 그린 가나의 혼인 잔치가 주제다. (〈베로네즈의 가나의 혼인 잔치가 있는 루브르 박물관의 살롱 카레의 전경〉 그림을 통해 이 그림을 제대로 볼 수 있다.) 그림 정면의 벽에 걸린 그림들도 십자가에서 내려지는 예수, 죽은 예수, 성모자상이다. 청나라 관람객이 바라보는 오른쪽 벽의 그림들 역시도 대부분 종교화다.

앞에서 이야기했듯, 살롱 카레의 현장 분위기를 그린 화가들이 많았다. 1875년에 K. 루치안 프르제피오르스키가 그린 〈1875년 루브르 박물관의 살롱 카레〉와 함께 볼 만하다. 유사한 소재의 두 그림을 비교 감상하다 보면 카스틸리오네의 그림 해석에 있어 아주 중요한 것이 발견된다. 프르제피오르스키의 그림에 비하면, 카스틸리오네의 전시실 벽

K. 루치안 프르제피오르스키, 〈1875년 루브르 박물관의 살롱 카레〉
1875, 캔버스에 유채, 73×92cm,
루브르 박물관(프랑스)

에 종교화가 많이 걸려 있다. 두 그림만 놓고 보자. 프르제피오르스키의
그림 속 살롱 공간이 관람객 7명이 입장해 그림을 그리거나 담소를 나
누거나 그림을 감상하는 전시 장소로 느껴진다면 카스틸리오네의 그림
속 살롱 공간은 많은 관람객이 등장해 유사한 행동을 하지만 종교의 성
지 같은 느낌이 있다. 그만큼 전시실 벽에 종교화가 여러 점 걸렸다. 하
지만 감상자들은 그의 그림에서 금방 종교적 분위기를 알아차릴 수 없
다. 그 이유는 다양한 관람객을 많이 등장시켜 우리의 시선을 분산시키
며, 즉 종교화 일색인 느낌을 희석시켰기 때문이다. 이렇게 카스틸리오
네는 그림을 그리는 화가의 모습으로 자연스럽게 예수회 선교 활동을
하고 있었다.

'보여 준다는 것'과 '본다는 것'은

—

〈그림 감상〉의 감상자들은 '그림이 없는 그림'을 보고 있다. 그래서인지 어떤 미술 평론가는 칼럼에 "김홍도의 〈그림 감상〉은 워낙 단순한 그림이라 그림 자체에 대해서는 달리 설명할 것이 없다"라고 쓰기도 했지만 이 그림이야말로 김홍도가 그림이 없는 그림을 통해 너무나 많은 내용을 보여 주고 있다고 생각한다. 일곱 명이 각각 상상하는 글씨나 그림의 내용이 모두 다른, 즉 일곱 가지 그림이 가능한 열린 그림이라는 것이다. 이들이 그림을 통해 보고자 한 것은 채색과 형태로 완성된 그림이 아니다. 흔히 조선 시대의 그림을 사의화라고 하는 이유는 어떤 의지, 지향, 이상의 정신세계를 표현하기 위해 그림을 그리고 글을 썼기 때문이다. 이와 같은 예술에 대한 태도는 창작자만이 아니라 감상자에게도 해당된다. '사의'로서의 그림 경험은 그것이 창작이든 감상이든 대상을 통해 자기의 정신세계를 드러내는 과정에 목적이 있다.

　〈그림 감상〉 속 선비들이 서원 뜨락에 모여 그림을 감상하는 과정은

그림 자체에 대한 집중이 아닌, 시서화 감상을 통해 학예일치에 한걸음 더 나아가는 방법적 실천에 있다. 당시에는 장차 관리로 일하거나 자신의 인격 완성을 위해 이성과 감성의 조화로운 완성이 중요하다고 여겼다. 그렇기 때문에 눈에 잘 드러나지 않는 오묘한 이치와 정신을 추구하는 과정을 담은 '그림이 없는 그림'은 매우 상징적이고 형이상학적인 그림이라고 생각된다. 놀라운 것은 문인화가가 아닌, 화원 신분의 김홍도가 당시 조선 선비들의 예악 사상을 너무나도 잘 해석하고 있었다는 점이다. 이 작품은 당시 선비들의 학문적 태도를 알게도 하지만 화가 김홍도의 풍부한 독서량과 해석 능력까지도 드러낸다.

반면에 〈루브르 박물관의 살롱 카레〉는 '그림이 많은 그림'이다. 전시실에는 벽에 걸린 그림도 많고 그림을 그리는 화가도 많고 관람객도 많다. 관람객 중에는 청나라 사람들도 있다. 일각에서는 화가가 루브르 전시실에 중국인을 등장시킨 데 대해 18세기 유럽의 로코코 미술에 나타난 시누아즈리Chinoiserie(중국 취향) 양식의 전파라고도 본다. 그런 부분도 있을 수 있지만 여기에는 화가의 다른 의도가 있어 보인다. 우리는 청나라 관람객들이 손으로 가리키는 그림에 주목할 필요가 있다.

그들이 시선을 주는 작품은 출입문 위에 걸려 있는 안니발레 카라치의 〈성 루가와 성녀 카타리나에게 나타난 성모의 환영L'apparition de la Vierge à saint Luc et sainte Catherine〉이다. 이 작품은 화면이 두 층으로 나뉘어 있다. 세로 그림 상단에는 구름과 천사들 위에 성모자가 있다. 성모자 뒤에는 두 명씩, 모두 네 명의 인물이 등장한다. 사대 복음서의 저자들로 각자 자신이 쓴 성경 혹은 두루마리를 들고 있다. 좌측 부분의 독수리 위에 그려진 이들은 마태오와 요한, 우측 부분의 사자와 함께 그려진 이는 마르코, 그리고 그가 돌아보는 뒤쪽에는 루가가 있다.

하단의 두 인물도 성인이다. 중앙에 있는 황소 왼쪽에 그려진 이는 루가인데, 그의 오른쪽 발 아래 놓인 팔레트와 붓이 화가였던 루가에 대

한 상징이다. 오른쪽에는 성녀가 있다. 왼손에 책이 그려진 것을 볼 때 학자이자 설교자였던 시에나의 카타리나임을 알 수 있다. 루가와 카타리나 성인은 성모자 뒤에 있는 복음서의 저자였던 성인들과 다르게 땅에 발을 딛고 있다. 성 루가의 눈과 왼손은 성모자를 향해 있고, 오른 손가락은 신자들(청나라 사람들)을 가리키듯 아래를 향한다. 마치 성모자에게 동양의 신자들에 대해 이야기하는 것처럼 보인다. 반면에 카타리나 성녀는 시선을 신자들(청나라 사람들)에게 두고 오른손은 성모자를 향한다. 신자들에게 성모자에 대해 이야기하고 있는 것처럼 말이다.

　두 성인은 성모자와 신자들 사이에서 중개자 역할을 하고 있다. 맨위의 네 성인에 비하면 크게 그려졌는데 그들이 맡은 역할의 크기처럼 느껴진다. 성인들이 신자들을 성모자에게 안내하는 것 같은 몸짓은 반

안니발레 카라치,
〈성 루가와 성녀 카타리나에게 나타난 성모의 환영〉
1592, 캔버스에 유채, 401×226cm,
루브르 박물관(프랑스)

종교개혁 시기의 전형적인 제단화 모습이기도 하다. 종교개혁 이후 가톨릭은 공의회에서 성화상^{ikon}을 교리 전달의 중요한 수단으로 사용할 것을 천명한 바 있다.

이처럼 〈루브르 박물관의 살롱 카레〉는 서양의 미술 전시실 풍경을 표현한 그림이지만 궁극적으로는 〈성 루가와 성녀 카타리나에게 나타난 성모의 환영〉을 비롯한 전시실에 걸린 그림들처럼 종교화에 준한 그림인 것이다. 그래서인지 성 루가가 카스틸리오네처럼 보이기도 한다. 그가 성모자에게 지금 동양에서의 선교 상황이 어렵다고 전하는 것 같고, 그 말을 전해 들은 성모도 난감해하는 표정처럼 보인다.

〈그림 감상〉과 〈루브르 박물관의 살롱 카레〉는 모두 눈에 보이는 이

상의 이야기를 품고 있다. 김홍도는 그림의 일곱 인물들이 '그림이 없는 그림'을 감상하는 모습을 통해 고귀한 이상을 찾아가는 과정을 보여 주고, 카스틸리오네는 그림의 두 인물이 '종교화 전시회'를 관람하는 모습을 통해 종교로의 초대를 보여 준다. 두 화가는 미적 가치를 추구하는 미술을 통해 학문과 종교를 보여 준 것이다. 오늘의 시선으로 보면 김홍도는 미술과 학문의 융합을 시도한 경우고 카스틸리오네는 미술과 종교의 융합을 시도한 경우다. 실상 미술도, 학문도, 종교도 저마다 방식은 다르지만 결국 정신적 가치를 추구하는 활동이다. 특히 미술은 눈의 감각 작용과 동시에 인간 내면에 동요를 일으키는 것이 학문이나 종교보다 빠르다.

그래서 미술은 감성적 방식이든 교훈적 방식이든 고대와 중세, 그리고 근대의 어느 시점까지도 종교 혹은 정치를 위해 이바지해 온 역사가 있다. 오늘날의 미술은 사회를 기록하기도 하고, 사회적 발언도 하고, 자서전적 기록도 한다. 똑같이 무언가를 위한 것이지만 전자는 지배 권력을 위한 그림으로 감상자의 시각을 기만하는 미술이 되고, 후자는 인간에 시선을 두고 삶의 근원과 인간 존재의 기본 원칙들을 물음으로써 감상자의 시각을 해방하는 미술이 된다. 감상의 본질적 측면에서 보면 전자의 의도성 짙은 한계적 미술보다는 독립된 자율성이 짙은 열린 시각적 미술이 필요하다. 그러므로 시각 예술가가 무언가를 '보여 준다'는 것은 얼마나 중요한 행위인가.

대중에게 무엇을 보여 줄 것인가, 어떻게 보여 줄 것인가가 시각 예술가들의 창작의 화두라면 감상자의 화두는 이를 통해 무엇을 볼 것인가, 어떤 각도에서 볼 것인가다. 우리가 흔히 좋은 작품이라고 말하는 작품들에는 공통적으로 어느 시대의 감상자를 만나더라도 관찰과 성찰이 가능한, 즉 시대와 장소를 초월하는 인류의 보편 가치가 담겨 있다. 천차만별인 미술의 기초적 이해나 미술 경험을 넘어 자신의 삶을 성찰

하거나 오늘 여기의 인간 공동체를 둘러보게 하며 질문을 갖게 만든다. 따라서 우리가 무언가를 '본다'는 것은 수동적 수용보다는 능동적 접근이 필요한 일이다. 예술의 완성과 인생의 교과서 같은 작품은 감상자의 관찰자적 시선과 성찰 속에 있기 때문이다. 〈그림 감상〉과 〈루브르 박물관의 살롱 카레〉를 통해서 엄중한 질문을 갖게 된다.

나는, 우리는, 지금 무엇을, 어떻게 보고 있는가?

참고 도서

강석영, 최영수 공저, 『스페인-포르투갈사』, 미래엔, 2005

강준만, 『한국근대사 산책』, 인물과사상사, 2007

건강생약협회, 『계절에 맞춰 먹는 약용식물 효능과 이용』, 건강생활사, 2014

구장각한국학연구원 엮음, 『조선 전문가의 일생』, 글항아리, 2010

국립민속박물관 민속연구과, 『한국세시풍속사전』, 국립민속박물관민속연구과,
 2007

권오창, 『인물화로 보는 조선 시대 우리 옷』, 현암사, 2000

금기숙, 『조선복식미술』, 열화당, 1994

김광언, 『동아시아의 놀이』, 민속원, 2004

김기삼, 전정태 공저, 『사회학의 이해』, (서울)삼영사, 1997

김동식, 『프래그머티즘』, 아카넷, 2002

김신일, 『교육사회학』, 교육과학사, 2015

김영숙, 『한국복식문화사전』, 미술문화, 1998

김응종, 『서양사 개념어 사전』, 살림, 2008

김종성, 『조선의 노비』, 역사의 아침, 2013

김홍기, 『감리교회사』, KMC, 2013

김홍기, 『세계교회이야기』, KMC, 2009

마이클 휴즈 지음, 강철구 옮김, 『독일 민족주의 1800-1945』, 명경, 1995

맥세계사편찬위원회 지음, 정유희 옮김, 『독일사』, 느낌이있는책, 2015

미국정신분석학회 지음, 이재훈 옮김, 『정신분석용어사전』, 한국심리치료연구소,

 2002

박래식, 『이야기 독일사』, 청아출판사

박성순, 『조선유학과 서양과학의 만남』, 고즈윈, 2005

박영규, 『조선왕조실록』, 웅진지식하우스, 2017

박제가, 『쉽게 읽는 북학의』, 돌베개, 2014

박지원 지음, 고미숙 옮김, 『세계 최고의 여행기 열하일기』, 북드라망, 2013

백민관, 『가톨릭에 관한 모든 것』, 가톨릭대학교출판부, 2007

백성현, 이한우 엮음, 『파란 눈에 비친 하얀 조선』, 새날, 2006

서정복, 『살롱문화』, 살림출판사, 2003

선배리더십연구소 엮음, 『선배』, HRD북스, 2007

안계춘 외 공저, 『현대사회학의 이해』, (서울)법문사, 2002

안대회, 『조선후기 시화사 연구』, 국학자료원, 1995

안정애, 『중국사 다이제스트 100』, 가람기획, 2012

안휘준, 『한국의 미술가』, 사회평론, 2006

안휘준, 유준영, 선지훈, 박은순, 조인수 공저,『왜관수도원으로 돌아온 겸재정선
　　화첩』, 사회평론아카데미, 2013

안휘준,『한국 회화의 이해』, 시공아트, 2000

앙드레 모루아 지음, 신용석 옮김,『프랑스사』, 김영사, 2016

에른스트 곰브리치 지음, 백승길, 이종숭 옮김,『서양미술사』, 예경, 2003

에른스트 폰 헤세-바르텍 지음, 정현규 옮김,『조선, 1894년 여름』, 책과함께,
　　2012

요한 하위징아 지음, 이종인 옮김,『호모 루덴스』, 연암서가, 2018

이강무,『세계사』, 두리미디어, 2002

이병옥,『송파산대놀이』, 피아, 2006

이봉춘,『조선 시대 불교사 연구』, 민족사, 2015

이상각,『조선노비열전』, 유리창, 2014

이어령,『십이지신 토끼』, 생각의나무, 2010

이원복,『한국미의 재발견_회화』, 솔, 2005

이유선,『듀이 & 로티: 미국의 철학적 유산, 프래그머티즘』, 김영사, 2006

이지은,『귀족의 은밀한 사생활』, 지안출판사, 2006

이태신,『체육대사전』, 민중서관, 2000

임석진 외 21인 공저, 『철학사전』, 중원문화, 2009

장 자크 루소 지음, 주경복, 고봉만 옮김, 『인간 불평등 기원론』, 책세상, 2018

전경욱, 『은율탈춤』, 국립문화재연구소, 2003

전경욱, 『한국의 가면극』, 열화당, 2007

전경욱, 『한국전통연희사전』, 민속원, 2014

정구선, 『조선의 출셋길, 장원급제』, 팬덤북스, 2010

정수일, 『실크로드 사전』, 창비, 2013

정순우, 『서당의 사회사』, 태학사, 2013

정형호, 『강령탈춤』, 화산문화, 2002

최병헌, 서영대 공저, 『한국불교사 연구입문』, 지식산업사, 2013

최형국, 『조선의 무인은 어떻게 싸웠을까?』, 인물과사상사, 2016

최형국, 『무예인문학』, 인물과사상사, 2017

카를 케레니 지음, 장영란 옮김, 『그리스 신화』, 궁리, 2002

캐롤 스트릭랜드 지음, 김호경 옮김, 『클릭, 서양미술사』, 예경, 2013

펄 벅 지음, 홍사중 옮김, 『대지』, 동서문화사, 2017

폴 세잔 지음, 조정훈 옮김, 『세잔과의 대화』, 다빈치, 2002

플로리안 하이네 지음, 정연진 옮김, 『화가의 눈』, 예경, 2012

피에르 그리말 지음, 최애리 옮김,『그리스 로마 신화사전』, 열린책들, 2003

피에르 부르디외 지음, 김주경 옮김,『세계의 비참』, 동문선, 2000

한국고문서학회 엮음,『의식주, 살아있는 조선의 풍경』, 역사비평사, 2006

한국정신문화연구원 편집부,『한국민족문화대백과사전』, 한국정신문화연구원,
 1991

한스 요나스 지음, 이진우 옮김,『책임의 원칙』, 서광사, 1994

한정희, 배진달, 한동수, 주경미 공저,『동양미술사』, 미진사, 2007

㈜지엔씨미디어 편집부 엮음,『밀레의 여정』, 지엔씨미디어, 2005

EBS 화인 제작 팀,『풍속화, 붓과 색으로 조선을 깨우다』, 지식채널, 2008

더 보고 싶은 그림

2019년 8월 29일 초판 1쇄 인쇄
2019년 9월 5일 초판 1쇄 발행

지은이 | 이일수
발행인 | 윤호권

책임 편집 | 이경주
책임 마케팅 | 임슬기, 정재영, 박혜연

발행처 ㈜시공사
출판등록 1989년 5월 10일(제3-248호)

주소 | 서울시 서초구 사임당로 82(우편번호 06641)
전화 | 편집(02)2046-2844·마케팅(02)2046-2800
팩스 | 편집·마케팅(02)585-1755
홈페이지 www.sigongart.com

ⓒ 2019-Succession Pablo Picasso-SACK(Korea)

ISBN 978-89-527-3915-5 03600

이 도서의 국립중앙도서관 출판예정도서목록(CIP)은 서지정보유통지원시스템 홈페이지
(http://seoji.nl.go.kr)와 국가자료공동목록시스템(http://www.nl.go.kr/kolisnet)에서 이
용하실 수 있습니다. (CIP제어번호: CIP2019033285)